사
자
성
어

삶의 교훈(敎訓)이나 역사적(歷史的) 유래(由來)가 담긴 사자성어(四字成語)와 조상(祖上)들의 지혜(智慧)가 녹아 있는 속담(俗談)은 국어교육(國語敎育)과 인문학(仁文學)의 기초(基礎)가 된다.

사자성어와 속담에는 동양(東洋)의 신화(神話)·전설(傳說)·고전문학(古典文學) 등의 유산(遺産)과 우리 민족(民族)의 향토성(鄕土性)·역사성(歷史性)이 스며들어 있다.

또 교훈(敎訓)·비유(比喩)·상징(象徵) 등이 함축적(含蓄的)으로 담겨 있어 일상(日常) 언어생활(言語生活) 표현(表現)도 풍부(豊富)하게 해준다.

2018. 6. 14. 朝鮮日報 〈한마디〉에서

# 序　言

사자성어(四字成語)는 동양(東洋)의 윤리(倫理)
도덕적(道德的) 사상(思想)과 풍자(諷刺)·해학(諧謔)이
담겨있는 철학적(哲學的) 사고(思考)를 한마디로
집약(集約)한 내용(內容)인 것이다.

어둡고 거친 세상(世上)에서 돌아본 옛 글의 맑고,
밝은 생각 ·····
사자성어는 현대(現代)를 사는 우리의 마음에 지침
(指針)이 될 사유(思惟)와 성찰(省察)을 권(勸)한다.

사자성어 900선(四字成語 300選×3冊)을 위해
나이 들어 정성(精誠)껏 글을 써 모으고
책(冊)으로 엮어 펴내는 작업(作業)은 결코 쉽지만은
않은 일이었다.
그러나 붓을 들면 늘 즐겁고 반갑고 기쁘고 고마운
마음이 생겨나 감사(感謝)했다.

동호제현(同好諸賢)의
많은 질정(叱正)이 있기를 바란다.

2018년　7월　일

泰岐山人　

Relief Etching　　　　　　　　13.5cm×23.3cm

3

# 目　　次

| | | | |
|---|---|---|---|
| 廣濟爲德 / 광제위덕 · 10 | 春蛙秋蟬 / 춘와추선 · 54 | 居家之樂 / 거가지락 · 98 | 薄己厚人 / 박기후인 · 142 |
| 經國濟世 / 경국제세 · 12 | 雲山遺興 / 운산유흥 · 56 | 安居危思 / 안거위사 · 100 | 愛而不敎 / 애이불교 · 144 |
| 積德延祚 / 적덕연조 · 14 | 松柏幽境 / 송백유경 · 58 | 誠勤常樂 / 성근상락 · 102 | 無物不成 / 무물불성 · 146 |
| 心齋坐忘 / 심재좌망 · 16 | 松韻泉聲 / 송운천성 · 60 | 千思萬考 / 천사만고 · 104 | 赴湯蹈火 / 부탕도화 · 148 |
| 免禍幽谷 / 면화유곡 · 18 | 松林留居 / 송림유거 · 62 | 論人訾詬 / 논인자후 · 106 | 波瀾萬丈 / 파란만장 · 150 |
| 天和地德 / 천화지덕 · 20 | 天眞無垢 / 천진무구 · 64 | 作舍道傍 / 작사도방 · 108 | 陳善閉邪 / 진선폐사 · 152 |
| 脫凡人聖 / 탈범인성 · 22 | 可有可無 / 가유가무 · 66 | 無爲自然 / 무위자연 · 110 | 綆短汲深 / 경단급심 · 154 |
| 淡泊檢飭 / 담박검칙 · 24 | 勿輕小事 / 물경소사 · 68 | 無思無慮 / 무사무려 · 112 | 追遠報本 / 추원보본 · 156 |
| 進德修道 / 진덕수도 · 26 | 不破不立 / 불파불립 · 70 | 天高氣淸 / 천고기청 · 114 | 矯枉過正 / 교왕과정 · 158 |
| 萬頃蒼波 / 만경창파 · 28 | 革故鼎新 / 혁고정신 · 72 | 山情無限 / 산정무한 · 116 | 賙窮恤貧 / 주궁휼빈 · 160 |
| 無量功德 / 무량공덕 · 30 | 向學之誠 / 향학지성 · 74 | 霜砧月笛 / 상침월적 · 118 | 誕敷文德 / 탄부문덕 · 162 |
| 性靜情逸 / 성정정일 · 32 | 自勝者强 / 자승자강 · 76 | 風塵世上 / 풍진세상 · 120 | 同舟共濟 / 동주공제 · 164 |
| 默坐澄心 / 묵좌징심 · 34 | 生意興隆 / 생의흥륭 · 78 | 無理取鬧 / 무리취요 · 122 | 士有爭友 / 사유쟁우 · 166 |
| 爲政淸明 / 위정청명 · 36 | 日就月將 / 일취월장 · 80 | 掀天動地 / 흔천동지 · 124 | 欲巧反拙 / 욕교반졸 · 168 |
| 大公至正 / 대공지정 · 38 | 明見萬里 / 명견만리 · 82 | 斷思絶營 / 단사절영 · 126 | 衆口鑠金 / 중구삭금 · 170 |
| 處名尤難 / 처명우난 · 40 | 心手雙暢 / 심수쌍창 · 84 | 竹柏勁心 / 죽백경심 · 128 | 如履薄氷 / 여리박빙 · 172 |
| 月滿則虧 / 월만즉휴 · 42 | 墨色蒼潤 / 묵색창윤 · 86 | 皆成佛道 / 개성불도 · 130 | 做作浮言 / 주작부언 · 174 |
| 雨奇晴好 / 우기청호 · 44 | 方圓寬嚴 / 방원관엄 · 88 | 無量大福 / 무량대복 · 132 | 小隙沈舟 / 소극침주 · 176 |
| 春華涌泉 / 춘화용천 · 46 | 萬端說話 / 만단설화 · 90 | 大自在天 / 대자재천 · 134 | 飢附飽飛 / 기부포비 · 178 |
| 百花齊放 / 백화제방 · 48 | 唯民可畏 / 유민가외 · 92 | 開物成務 / 개물성무 · 136 | 邪不犯正 / 사불범정 · 180 |
| 萬和方暢 / 만화방창 · 50 | 敦厚愛民 / 돈후애민 · 94 | 千辛萬苦 / 천신만고 · 138 | 枕戈待敵 / 침과대적 · 182 |
| 花香鳥語 / 화향조어 · 52 | 博愛精神 / 박애정신 · 96 | 德根福堂 / 덕근복당 · 140 | 浮雲朝露 / 부운조로 · 184 |

| | | | | | | |
|---|---|---|---|---|---|---|
| 回天再造 / 회천재조 · 186 | 釣月耕雲 / 조월경운 · 240 | 非朝是夕 / 비조시석 · 294 | 恩義廣施 / 은의광시 · 348 |
| 華不再揚 / 화불재양 · 188 | 敎子采薪 / 교자채신 · 242 | 和風甘雨 / 화풍감우 · 296 | 自性本佛 / 자성본불 · 350 |
| 雨後地實 / 우후지실 · 190 | 鳶飛魚躍 / 연비어약 · 244 | 瓜熟蒂落 / 과숙체낙 · 298 | 天性難改 / 천성난개 · 352 |
| 涅而不緇 / 날이불치 · 192 | 枕書高臥 / 침서고와 · 246 | 見危授命 / 견위수명 · 300 | 穉心尙存 / 치심상존 · 354 |
| 盈科後進 / 영과후진 · 194 | 同心同德 / 동심동덕 · 248 | 淸談樂心 / 청담낙심 · 302 | 咎實在我 / 구실재아 · 356 |
| 閉目降心 / 폐목강심 · 196 | 趣在法外 / 취재법외 · 250 | 凌雲之志 / 능운지지 · 304 | 天德師恩 / 천덕사은 · 358 |
| 光而不耀 / 광이불요 · 198 | 心虛意淨 / 심허의정 · 252 | 過恭非禮 / 과공비례 · 306 | 景行維賢 / 경행유현 · 360 |
| 無所猷爲 / 무소유위 · 200 | 聰明叡智 / 총명예지 · 254 | 截髮易酒 / 절발역주 · 308 | 自求多福 / 자구다복 · 362 |
| 萬波息笛 / 만파식적 · 202 | 各自圖生 / 각자도생 · 256 | 惑世誣民 / 혹세무민 · 310 | 戴盆望天 / 대분망천 · 364 |
| 解弦更張 / 해현경장 · 204 | 有餘不盡 / 유여부진 · 258 | 以民爲天 / 이민위천 · 312 | 不愧於天 / 불괴어천 · 366 |
| 萬衆創新 / 만중창신 · 206 | 德隨量進 / 덕수량진 · 260 | 大亂大治 / 대란대치 · 314 | 過勿憚改 / 과물탄개 · 368 |
| 創造經濟 / 창조경제 · 208 | 蓮花在水 / 연화재수 · 262 | 自護戰勝 / 자호전승 · 316 | 屠門談佛 / 도문담불 · 370 |
| 大衆創業 / 대중창업 · 210 | 長空片雲 / 장공편운 · 264 | 抗敵必死 / 항적필사 · 318 | 植松望亭 / 식송망정 · 372 |
| 養之如春 / 양지여춘 · 212 | 剛木生水 / 강목생수 · 266 | 殉國先烈 / 순국선열 · 320 | 窮思濫爲 / 궁사남위 · 374 |
| 行言戱謔 / 행언희학 · 214 | 眠雲聽泉 / 면운청천 · 268 | 護國英靈 / 호국영령 · 322 | 有所不爲 / 유소불위 · 376 |
| 朝變夕改 / 조변석개 · 216 | 日暮途遠 / 일모도원 · 270 | 還源蕩邪 / 환원탕사 · 324 | 求同存異 / 구동존이 · 378 |
| 狐濡其尾 / 호유기미 · 218 | 蔑人之善 / 멸인지선 · 272 | 作事謀始 / 작사모시 · 326 | 戒之在心 / 계지재심 · 380 |
| 進開血路 / 진개혈로 · 220 | 敝帚自珍 / 폐추자진 · 274 | 大富由天 / 대부유천 · 328 | 欲不可從 / 욕불가종 · 382 |
| 肉斬骨斷 / 육참골단 · 222 | 謹德施恩 / 근덕시은 · 276 | 富貴浮雲 / 부귀부운 · 330 | 甑墮不顧 / 증타불고 · 384 |
| 自力更生 / 자력갱생 · 224 | 養德遠害 / 양덕원해 · 278 | 軟地揷杙 / 연지삽말 · 332 | 滿腔血誠 / 만강혈성 · 386 |
| 後生可畏 / 후생가외 · 226 | 渾然和氣 / 혼연화기 · 280 | 負乘致寇 / 부승치구 · 334 | 不可虛拘 / 불가허구 · 388 |
| 行動擧止 / 행동거지 · 228 | 神淸興邁 / 신청흥매 · 282 | 抑何心情 / 억하심정 · 336 | 觀過知仁 / 관과지인 · 390 |
| 求道於盲 / 구도어맹 · 230 | 心體瑩然 / 심체영연 · 284 | 利重害深 / 이중해심 · 338 | 含垢納汚 / 함구납오 · 392 |
| 揚人之愆 / 양인지건 · 232 | 嘉言懿行 / 가언의행 · 286 | 勸上搖木 / 권상요목 · 340 | 心動神疲 / 심동신피 · 394 |
| 見錢眼開 / 견전안개 · 234 | 驕浮失道 / 교부실도 · 288 | 不可逆相 / 불가역상 · 342 | 談天雕龍 / 담천조룡 · 396 |
| 水到浮船 / 수도부선 · 236 | 天機漏洩 / 천기누설 · 290 | 偃武修文 / 언무수문 · 344 | 斗筲之才 / 두소지재 · 398 |
| 戒愼恐懼 / 계신공구 · 238 | 氣高萬丈 / 기고만장 · 292 | 深中隱厚 / 심중은후 · 346 | 大勇若怯 / 대용약겁 · 400 |

天之降才 / 천지강재 · 402
莫善於孝 / 막선어효 · 404
崇祖尙門 / 숭조상문 · 406
室家之樂 / 실가지락 · 408
呱呱之聲 / 고고지성 · 410
富貴康樂 / 부귀강락 · 412
雅人深致 / 아인심치 · 414
樂此不疲 / 요차불피 · 416
忍默收斂 / 인묵수렴 · 418
去惡生新 / 거악생신 · 420
就必有德 / 취필유덕 · 422
走火入魔 / 주화입마 · 424
不避湯火 / 불피탕화 · 426
蚊䗕宵見 / 문맹소견 · 428
適口之餠 / 적구지병 · 430
先期遠布 / 선기원포 · 432
跨下之辱 / 과하지욕 · 434
懷才不遇 / 회재불우 · 436
流離漂泊 / 유리표박 · 438
剖棺斬屍 / 부관참시 · 440
彈劾訴追 / 탄핵소추 · 442
人天同道 / 인천동도 · 444
慈愛之情 / 자애지정 · 446
極樂往生 / 극락왕생 · 448
四無量心 / 사무량심 · 450
靜坐息心 / 정좌식심 · 452
道如高山 / 도여고산 · 454

壽如泰山 / 수여태산 · 456
治已亂易 / 치이란이 · 458
斷金之交 / 단금지교 · 460
談笑和樂 / 담소화락 · 462
同文修德 / 동문수덕 · 464
讀書尙友 / 독서상우 · 466
開卷有益 / 개권유익 · 468
拾遺補闕 / 습유보궐 · 470
物各有主 / 물각유주 · 472
有益無害 / 유익무해 · 474
開門納賊 / 개문납적 · 476
敢不生意 / 감불생의 · 478
車載斗量 / 거재두량 · 480
狗尾續貂 / 구미속초 · 482
寡聞淺識 / 과문천식 · 484
求全之毁 / 구전지훼 · 486
見機而作 / 견기이작 · 488
管窺蠡測 / 관규여측 · 490
蒼黃罔措 / 창황망조 · 492
弱馬卜重 / 약마복중 · 494
望雲之情 / 망운지정 · 496
客中寶體 / 객중보체 · 498
結心戮力 / 결심육력 · 500
名垂竹帛 / 명수죽백 · 502
尙德尊信 / 상덕존신 · 504
牽强附會 / 견강부회 · 506
空言無施 / 공언무시 · 508

四面楚歌 / 사면초가 · 510
晚時之歎 / 만시지탄 · 512
寤寐不忘 / 오매불망 · 514
意氣銷沈 / 의기소침 · 516
迄可休矣 / 흘가휴의 · 518
不務求全 / 불무구전 · 520
和而不流 / 화이불유 · 522
枯楊生稊 / 고양생제 · 524
行不由徑 / 행불유경 · 526
防慾如城 / 방욕여성 · 528
周遊天下 / 주유천하 · 530
味道居眞 / 미도거진 · 532
難得糊塗 / 난득호도 · 534
街談巷說 / 가담항설 · 536
萬端情懷 / 만단정회 · 538
涅槃寂靜 / 열반적정 · 540
昊天罔極 / 호천망극 · 542
確乎不拔 / 확호불발 · 544
曲學阿世 / 곡학아세 · 546
悔過自責 / 회과자책 · 548
推波助瀾 / 추파조란 · 550
豁然貫通 / 활연관통 · 552
有不如無 / 유불여무 · 554
熙皞世界 / 희호세계 · 556
撥雲尋道 / 발운심도 · 558
送厄迎福 / 송액영복 · 560
雲捲晴天 / 운권청천 · 562

不愧屋漏 / 불괴옥루 · 564
扶植綱常 / 부식강상 · 566
滋蔓難圖 / 자만난도 · 568
草根木皮 / 초근목피 · 570
糊口之策 / 호구지책 · 572
簞食瓢飮 / 단사표음 · 574
晚食當肉 / 만식당육 · 576
阿鼻叫喚 / 아비규환 · 578
附和雷同 / 부화뇌동 · 580
恬不爲愧 / 염불위괴 · 582
多岐亡羊 / 다기망양 · 584
拍掌大笑 / 박장대소 · 586
君舟民水 / 군주민수 · 588
雲高氣靜 / 운고기정 · 590
露葉霜條 / 노엽상조 · 592
霜林雪岫 / 상림설수 · 594
玉雪開花 / 옥설개화 · 596
大好村情 / 대호촌정 · 598
日居月諸 / 일거월저 · 600
可惜歲月 / 가석세월 · 602
西山落日 / 서산낙일 · 604
平旦之氣 / 평단지기 · 606
落成款識 / 낙성관지 · 608

# 廣濟爲德 / 광제위덕

136×32cm

덕(德)을 넓게 펴라.

廣濟為德

# 經國濟世 / 경국제세

136×32cm

나라를 잘 다스려 도탄(塗炭)에 빠진
백성을 구제(救濟)함.

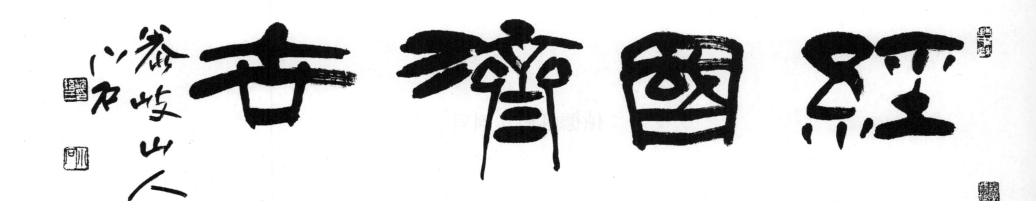

經國齊古

谷峻山人

# 積德延祚 / 적덕연조

136×32cm

덕(德)을 쌓으면 복(福)을 맞는다.

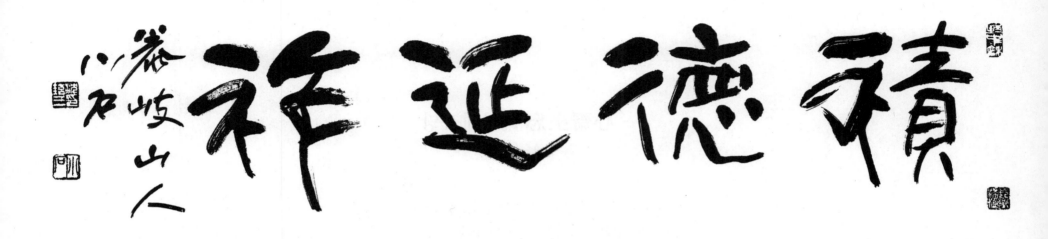

積德延祉

巻峨山人

# 心齋坐忘 / 심재좌망

46×35cm

마음을 정제(整齊)하고 앉아서 잡념(雜念)을 버림.
허(虛)의 상태에서 도(道)의 일체가 되는
중국(中國) 장자(莊子)의 수양(修養)법.

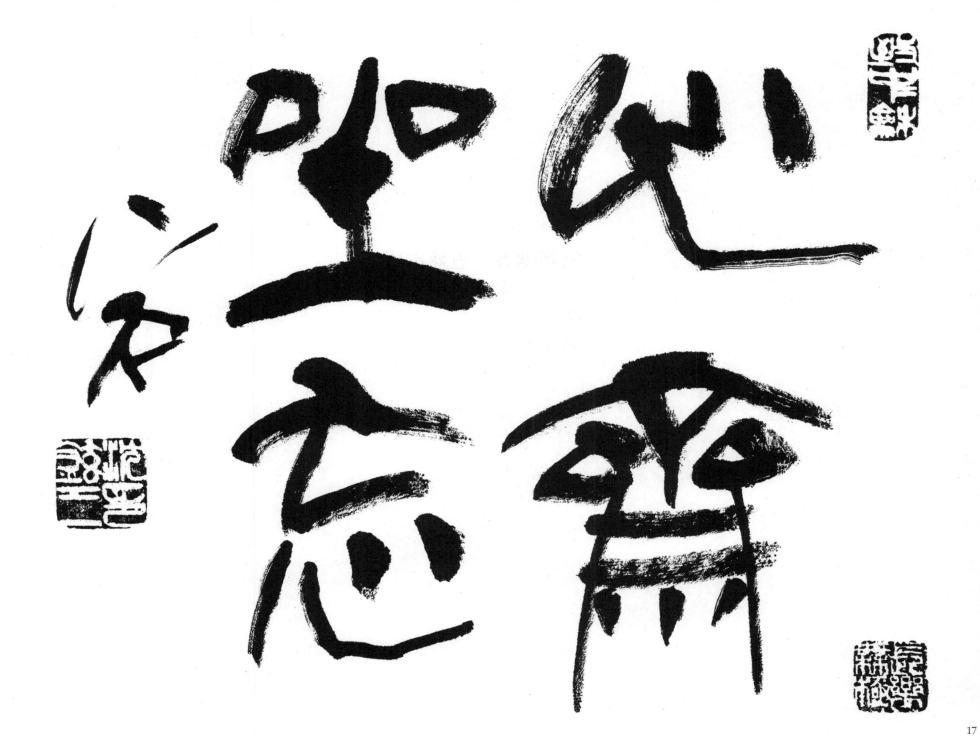

# 免禍幽谷 / 면화유곡

46×36cm

화(禍)를 면하는 깊고 그윽한 계곡.

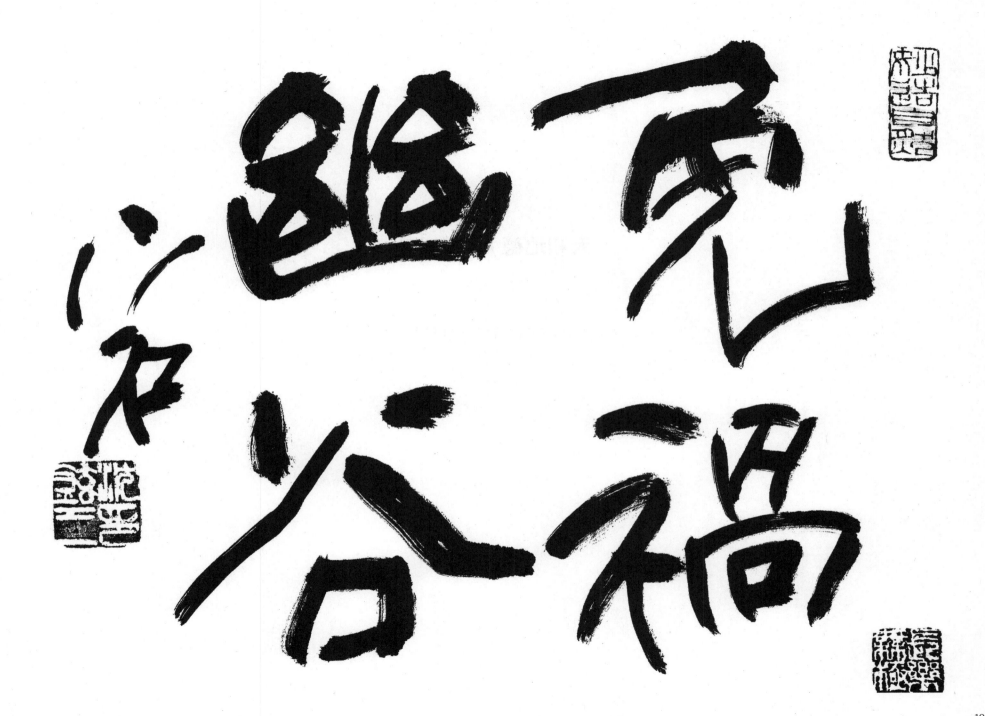

## 天和地德 / 천화지덕

46×35cm

하늘의 화합(和合)과 땅의 덕(德).

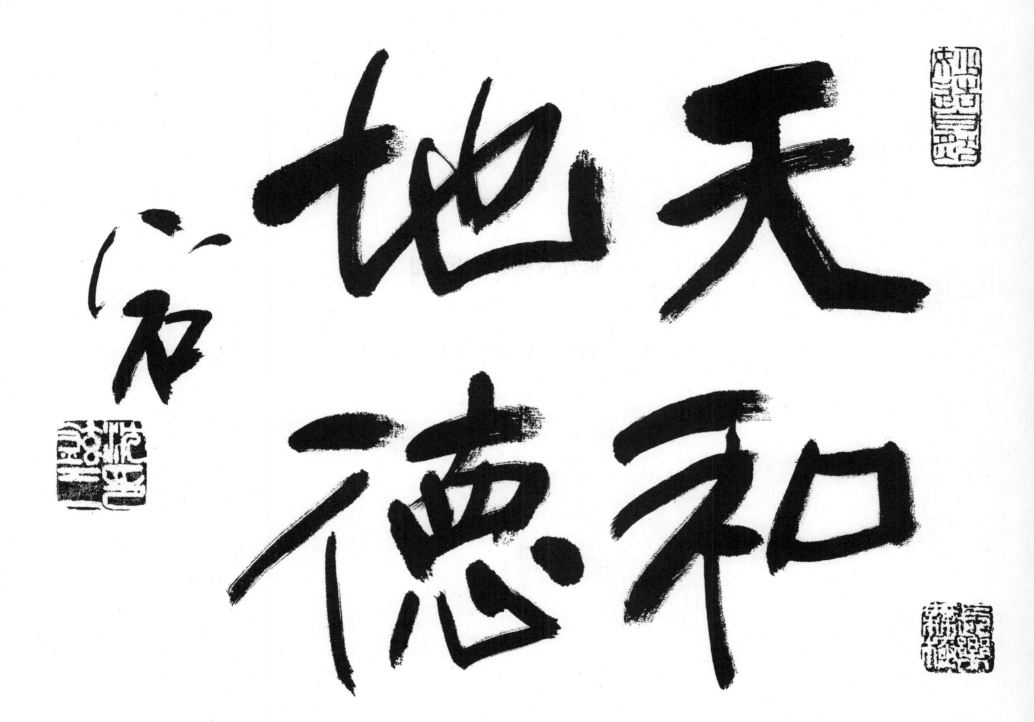

天地和德 和

# 脫凡人聖 / 탈범인성

45×35cm

범속(凡俗)에서 벗어날 수 있는 성인(聖人)의 경지.

脱凡入聖

# 淡泊檢飭 / 담박검칙

46×35cm

맑고, 신중하고 엄격함.

淡に檢
神動

心わ淡
木神

# 進德修道 / 진덕수도

50×35cm

덕(德)을 쌓아 나아가고 도(道)를 닦는다.

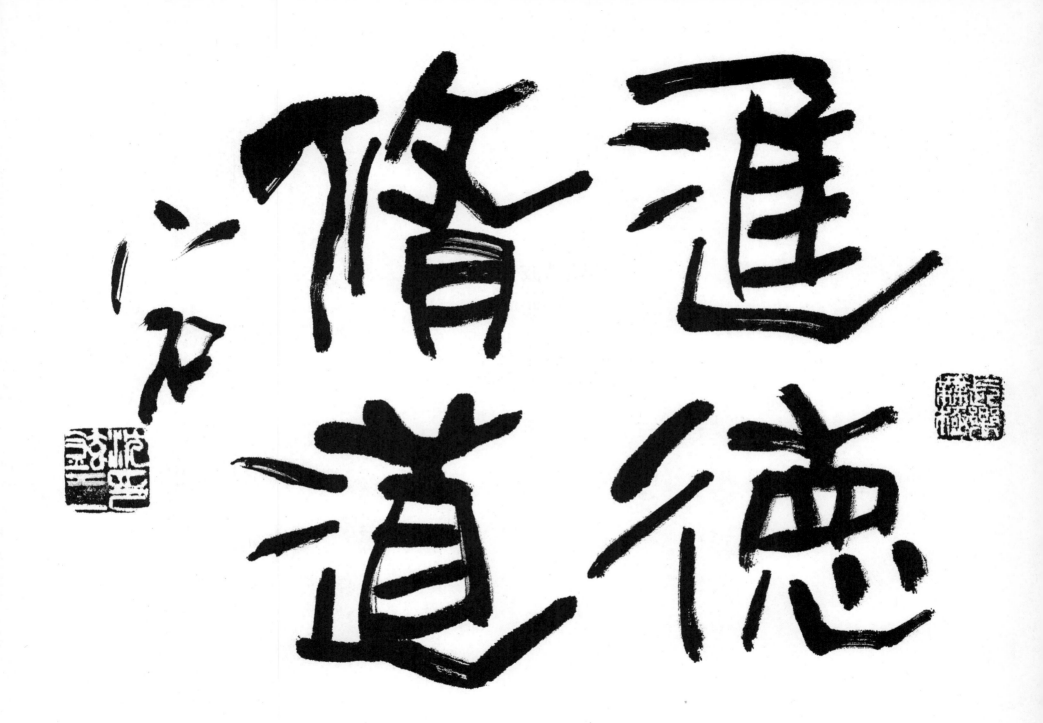

# 萬頃蒼波 / 만경창파

46×35cm

일 만의 이랑 같은 푸른 물결.
힘찬 문장이 길게 쓰여져 있음을 비유함.

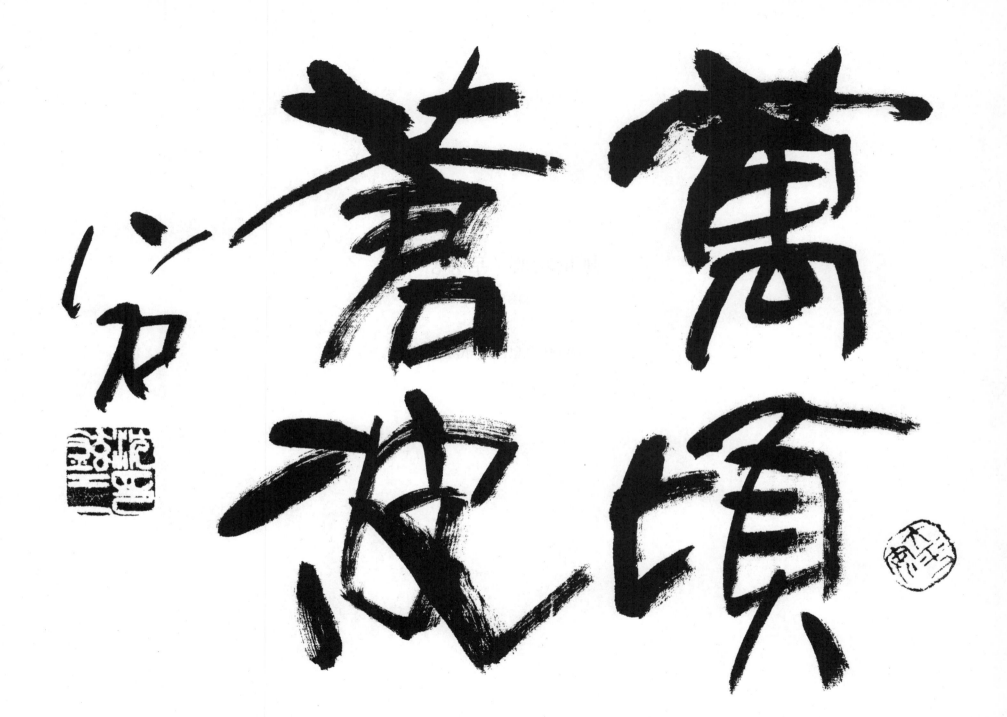

# 無量功德 / 무량공덕

46×35cm

헤아릴 수 없는 공덕(功德).

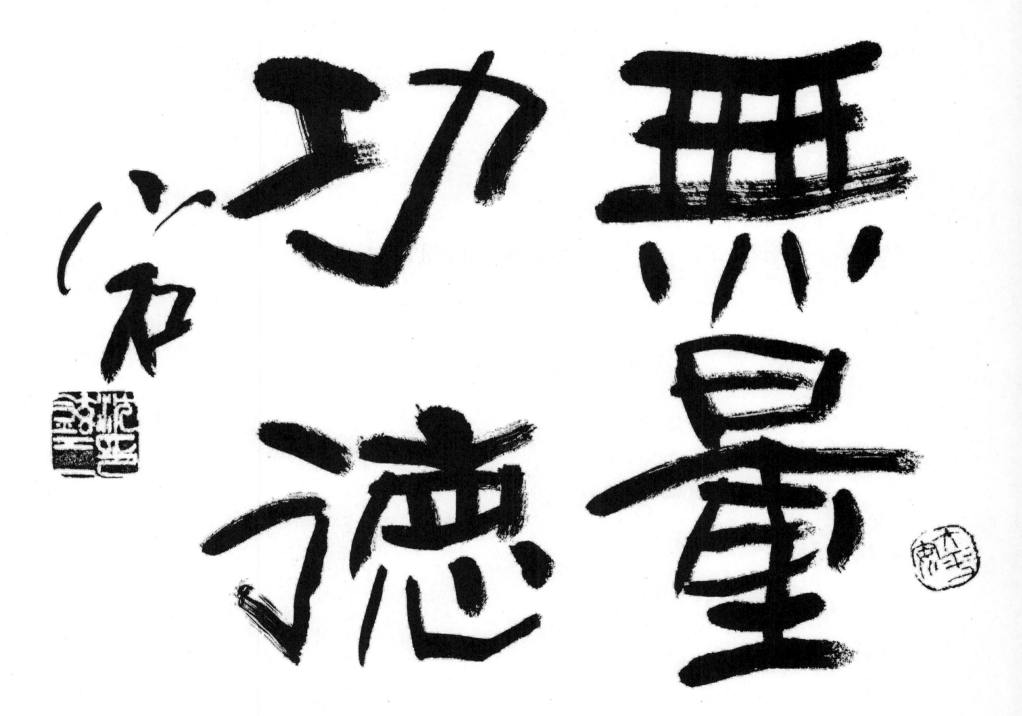

功德無量

## 性靜情逸 / 성정정일

46×35cm

성품이 조용하면 정서가 편안해진다.
성품(性品)이 좋으면 정서(情緖)도 좋아진다는 말.

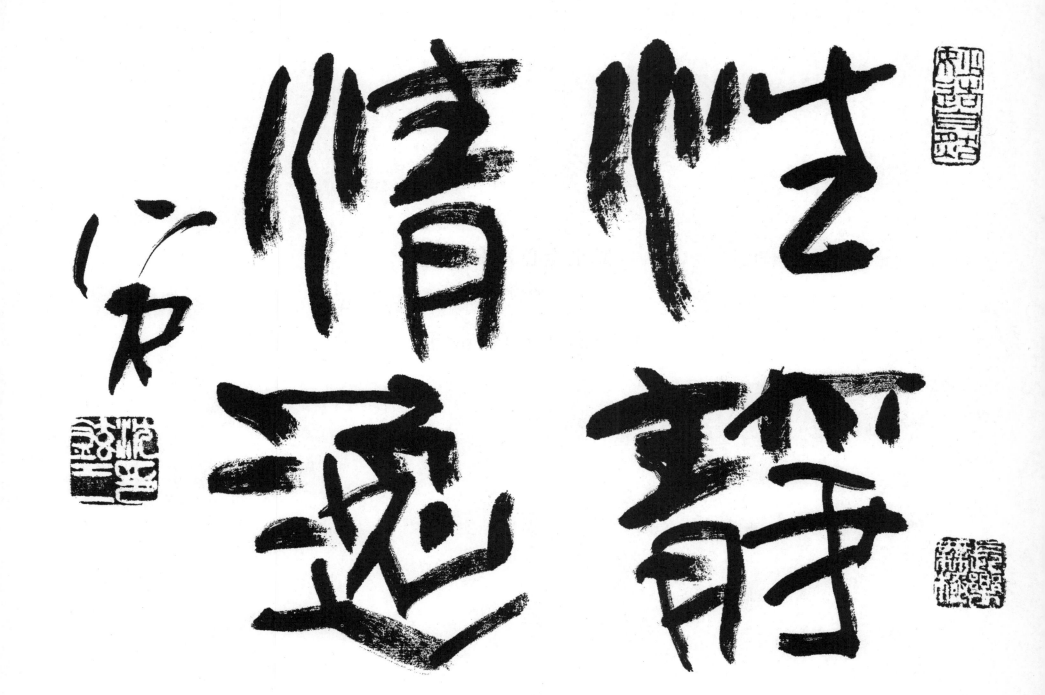

情逸心和
性静意舒

## 默坐澄心 / 묵좌징심

46×36cm

조용히 앉아서 마음을 맑게 함.

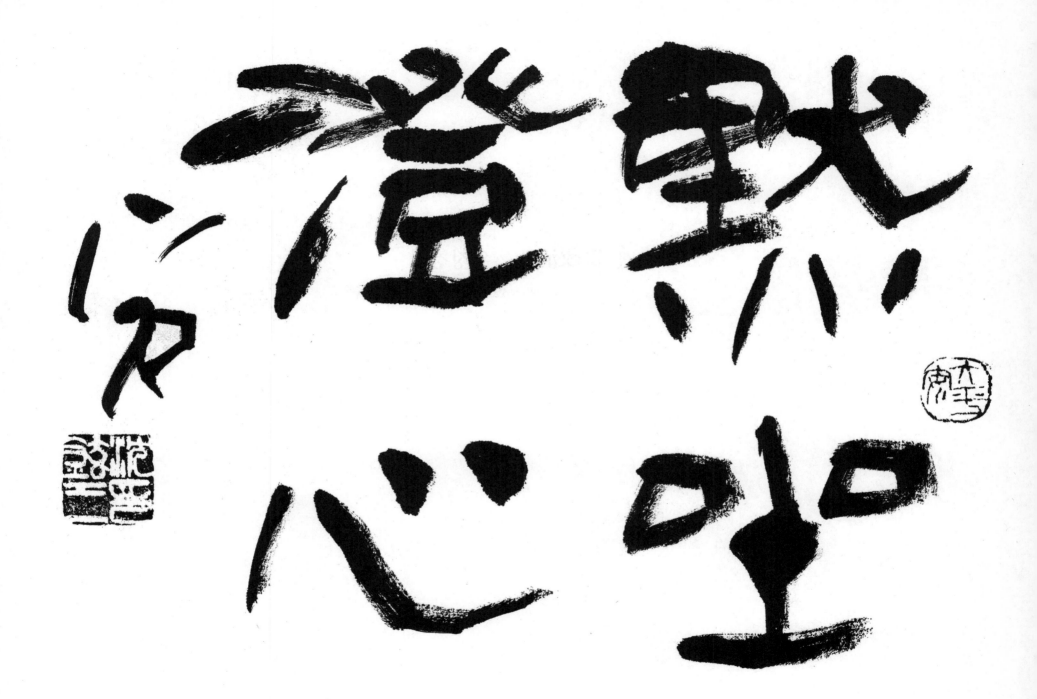

# 爲政淸明 / 위정청명

46×35cm

정치(政治)를 맑고 밝게 수행(修行)한다.

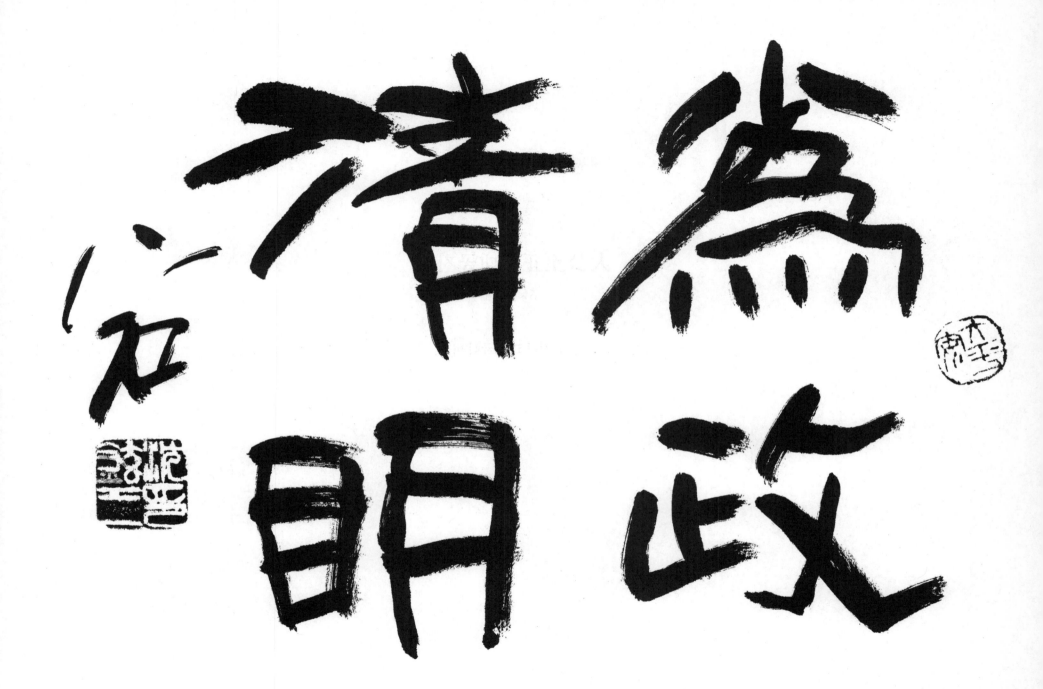

為政清明

# 大公至正 / 대공지정

46×35cm

아주 공정하고 지극히 바름.

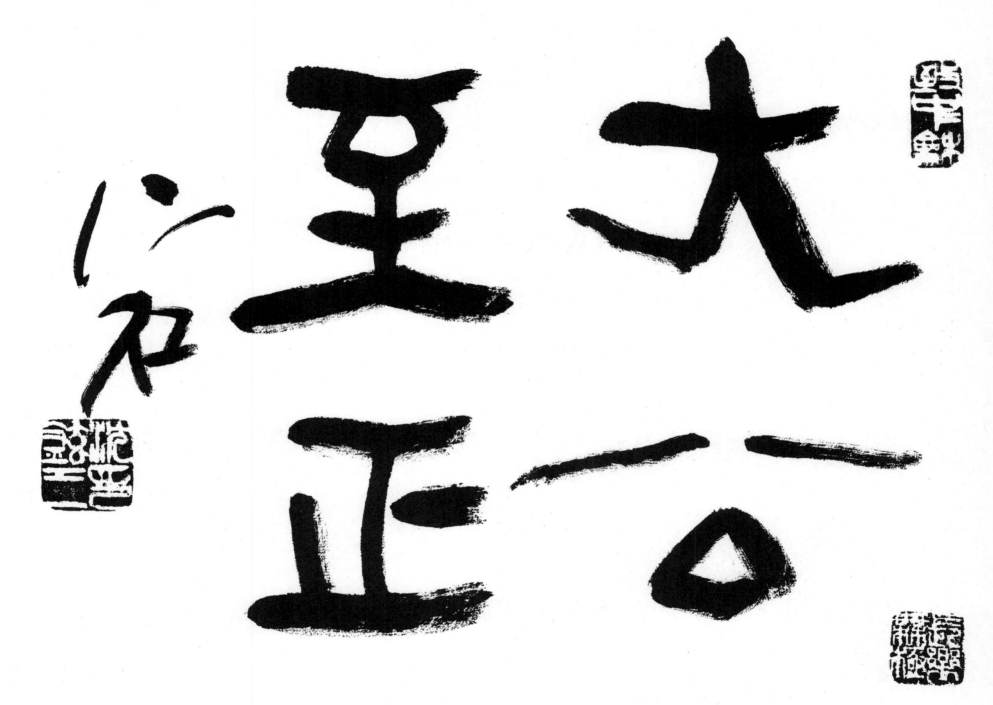

## 處名尤難 / 처명우난

46×35cm

이름을 이루기도 어렵지만
그 이름을 잘 지키기는 더욱 어렵다.

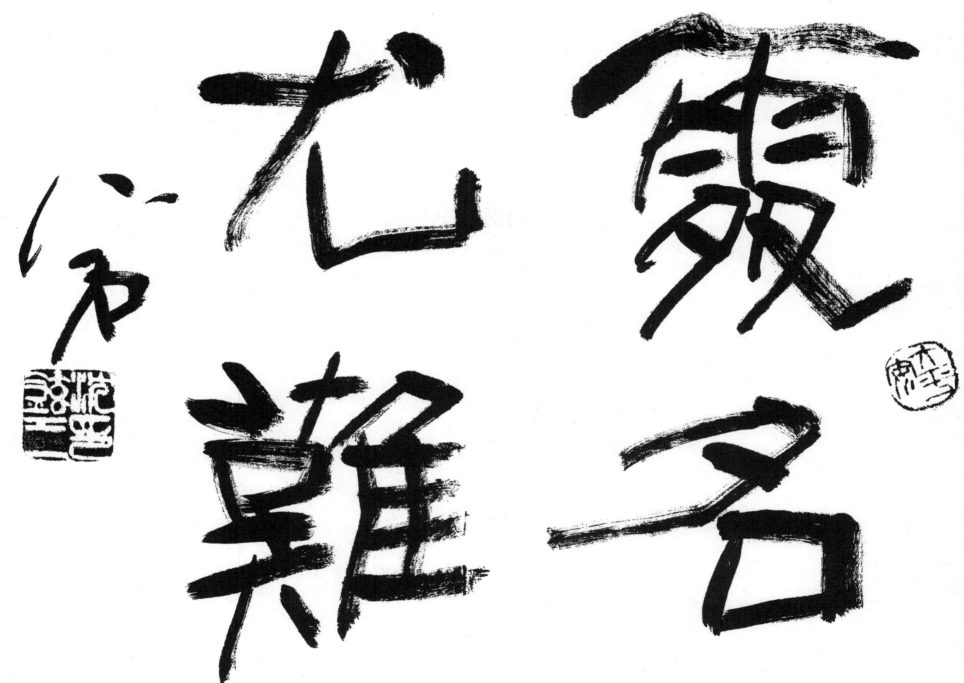

# 月滿則虧 / 월만즉휴

46×35cm

달이 차면 곧 줄어듦.
(융성한 다음에는 반드시 쇠망한다는 말의 비유.)

身見財
潚酔寶

43

## 雨奇晴好 / 우기청호

46×35cm

비가 오나 날이 개나 경치(景致)는
각각 기이(奇異)하고 좋음.

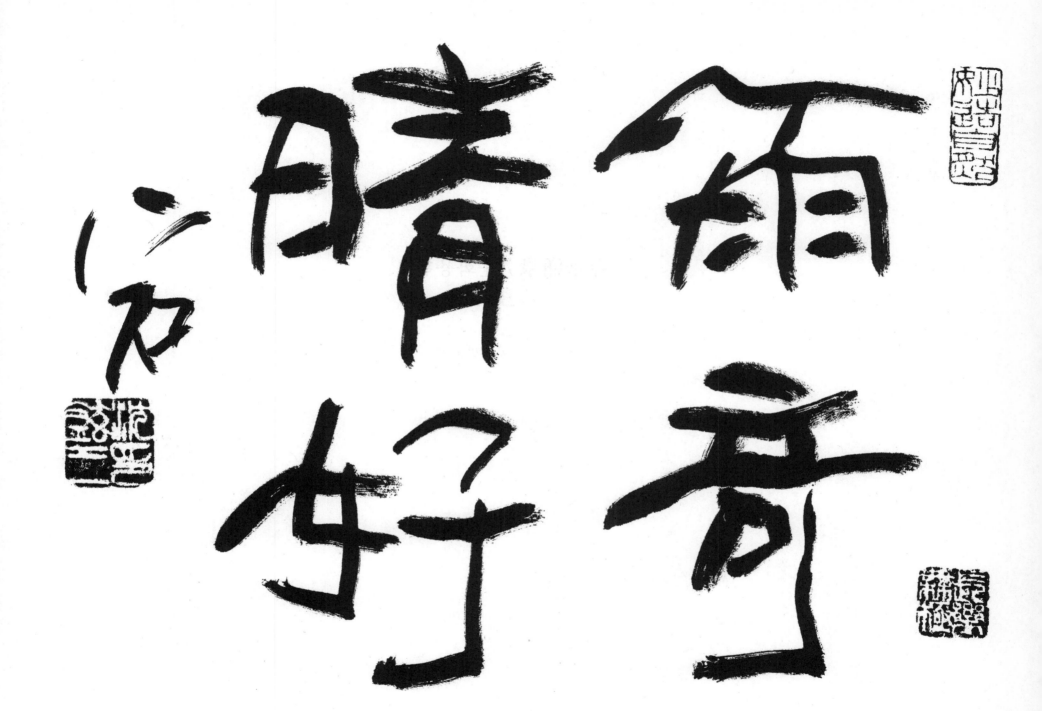

晴好雨奇月

春華涌泉 / 춘화용천

46×35cm

봄꽃과 용솟음치는 맑은 샘.

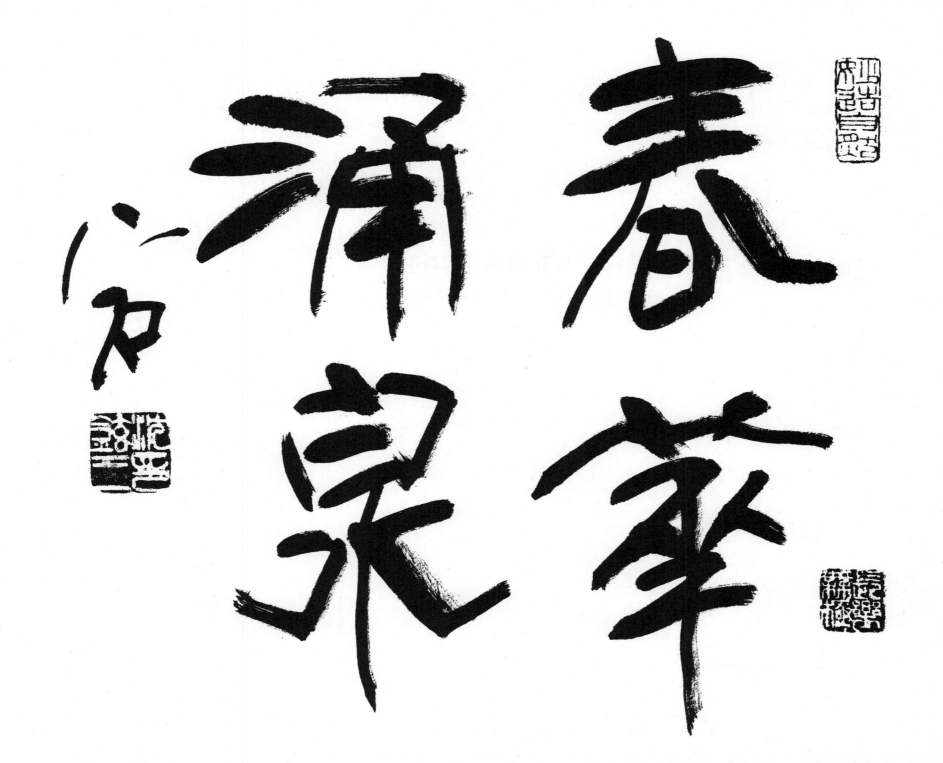

春華

涌泉

47

# 百花齊放 / 백화제방

46×35cm

백 가지 꽃이 모두 피었다.

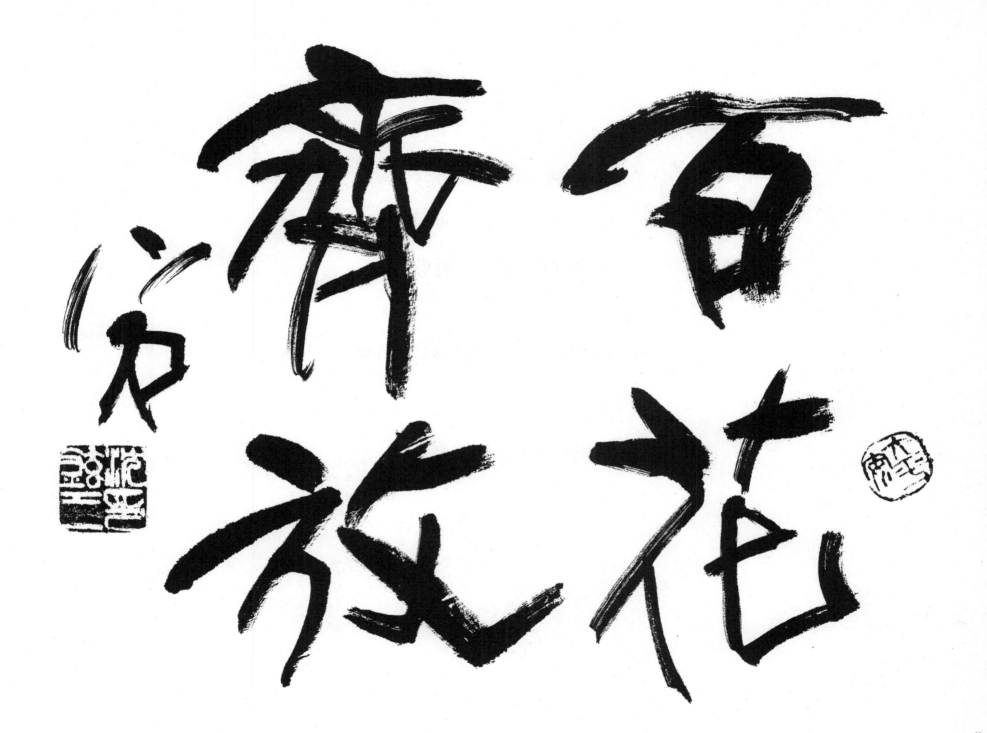

霽月心於百花放

49

# 萬和方暢 / 만화방창

46×35cm

만물(萬物)이 화기(和氣)롭고 바야흐로 화창(和暢)함.

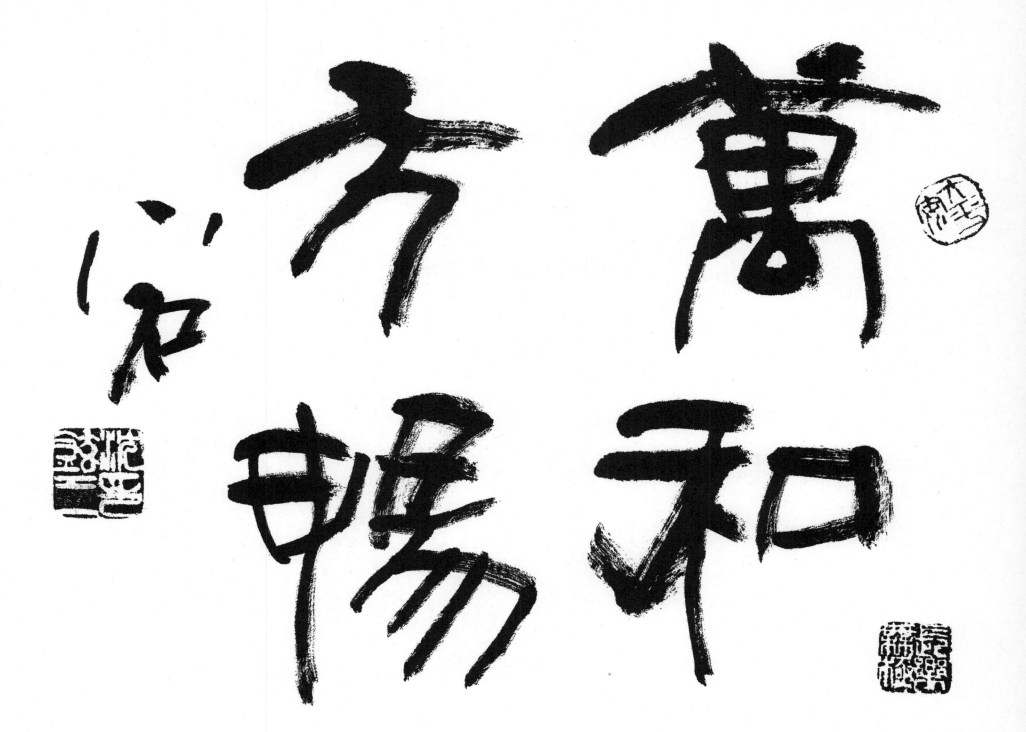

万和交泰

心也

中畅

51

# 花香鳥語 / 화향조어

46×35cm

꽃 향기 새 소리

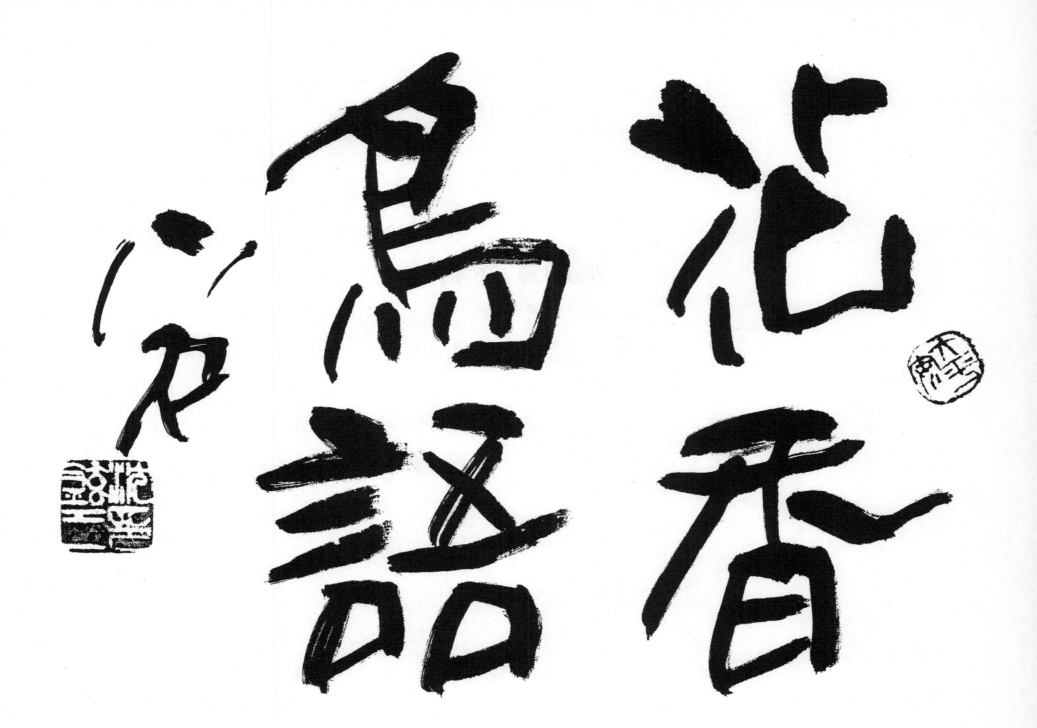

花香鳥語

53

# 春蛙秋蟬 / 춘와추선

46×35cm

봄 개구리와 가을 매미.
(쓸모없는 언론(言論)을 비유(比喩)한 말.)

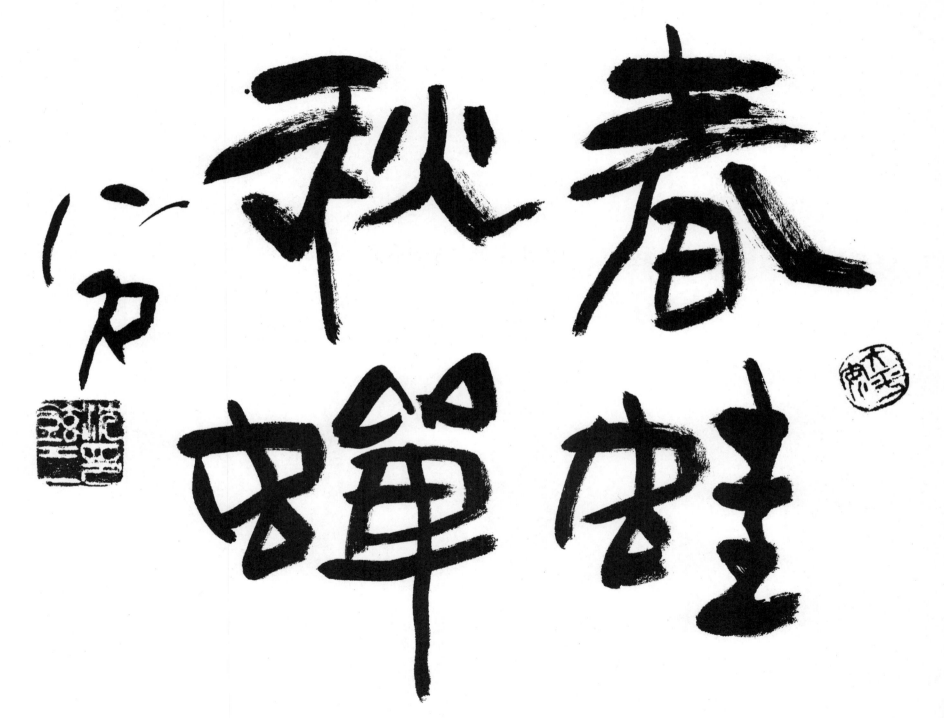

春秋

蟬聲

## 雲山遺興 / 운산유흥

46×35cm

구름과 산은 흥을 보내온다.

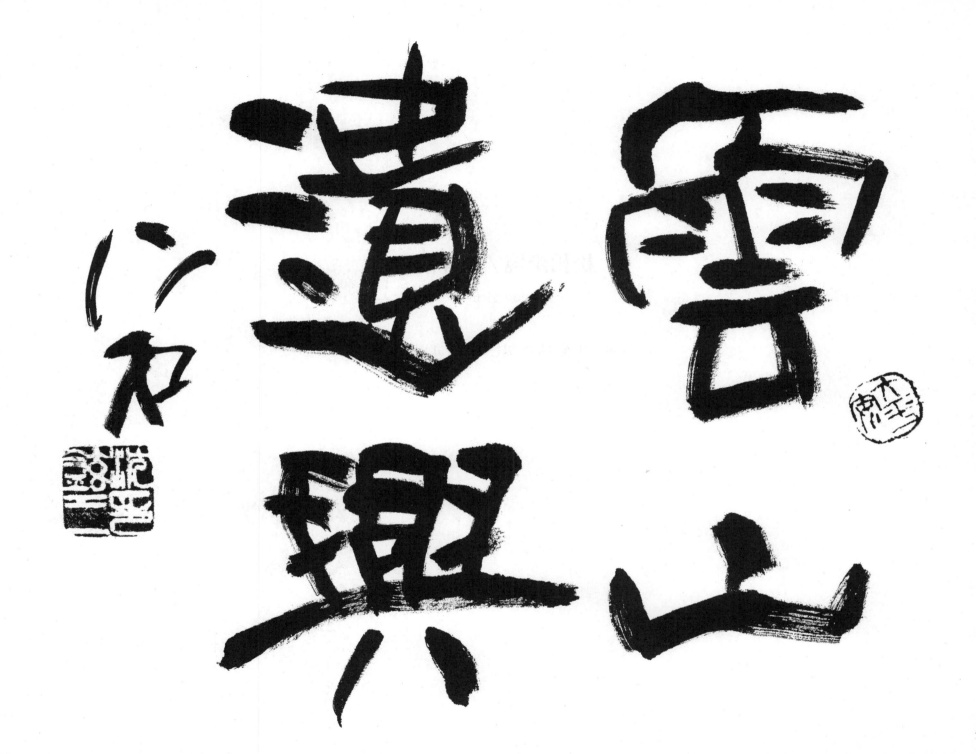

雲山遠く

57

# 松柏幽境 / 송백유경

46×35cm

소나무와 잣나무가 있는 그윽하고 심오한 곳.

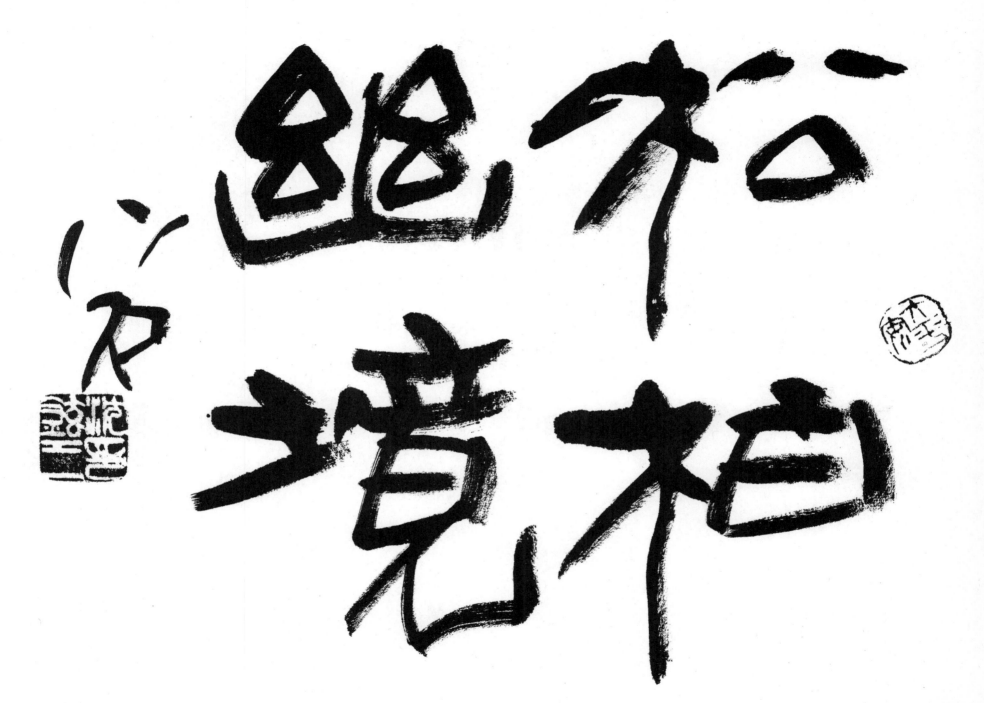

59

## 松韻泉聲 / 송운천성

46×35cm

소나무 숲속을 지나는 바람 소리와
돌 사이를 흐르는 냇물 소리.

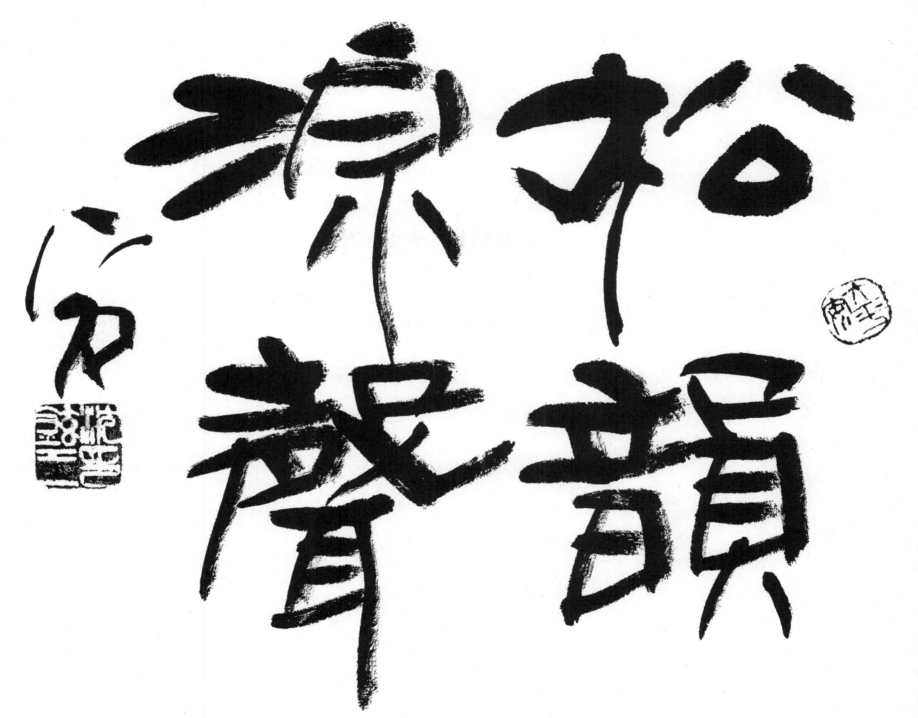

松韻涼聲

# 松林留居 / 송림유거

46×35cm

솔나무 숲에서 머물러 삶.

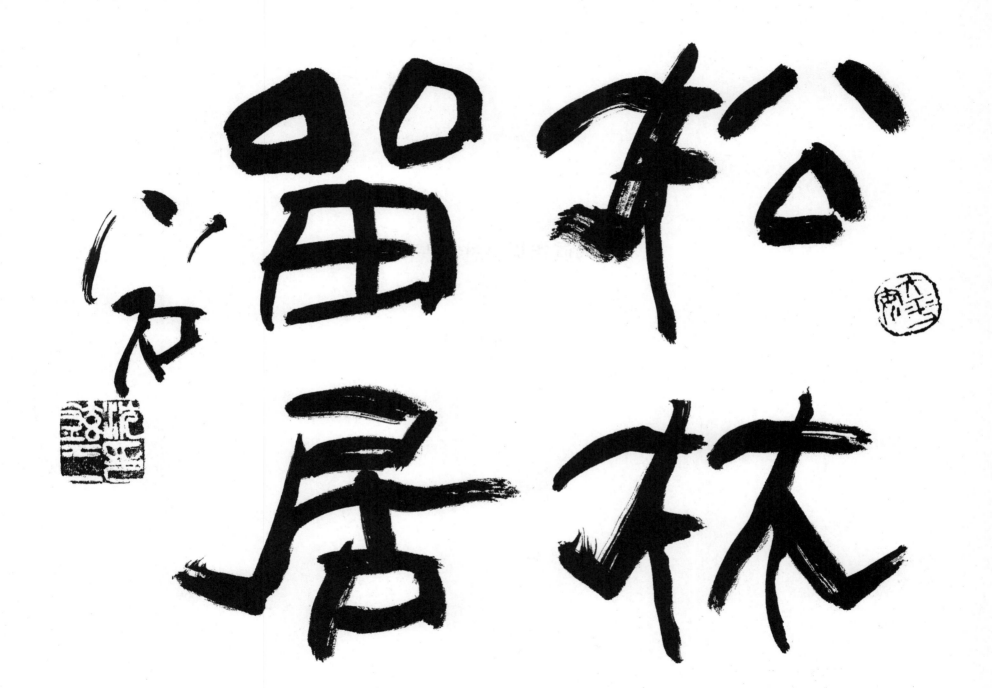

## 天眞無垢 / 천진무구

46×35cm

아무 흠(티) 없이 천진함.

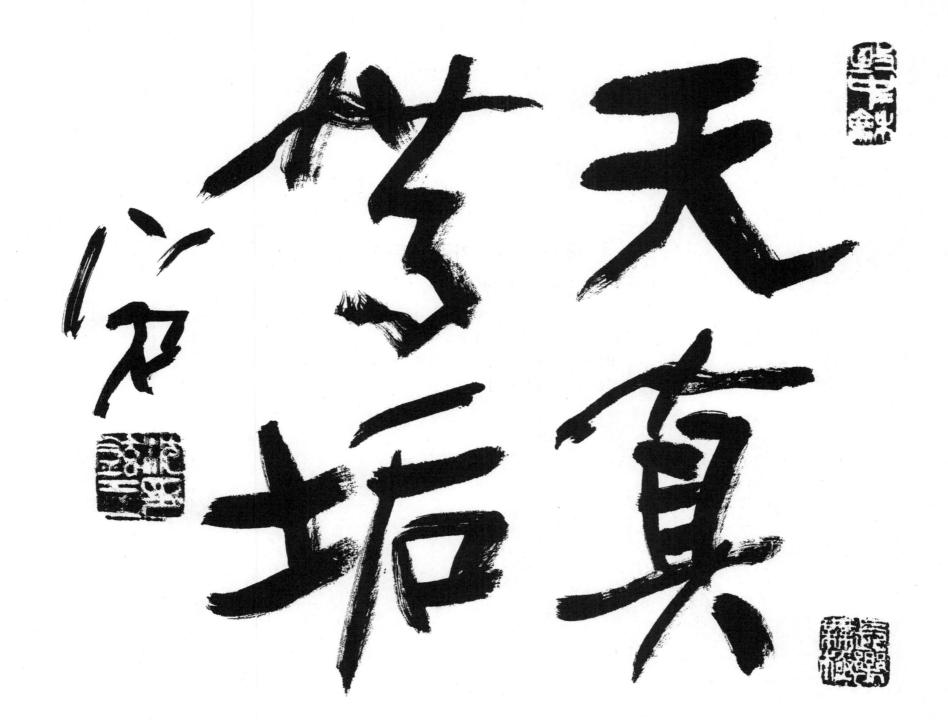

天真

修竹

垢右

65

# 可有可無 / 가유가무

46×35cm

있으나 마나 하다.
있어도 되고 없어도 되는 그다지 중요하지
않은 것을 뜻하는 표현.

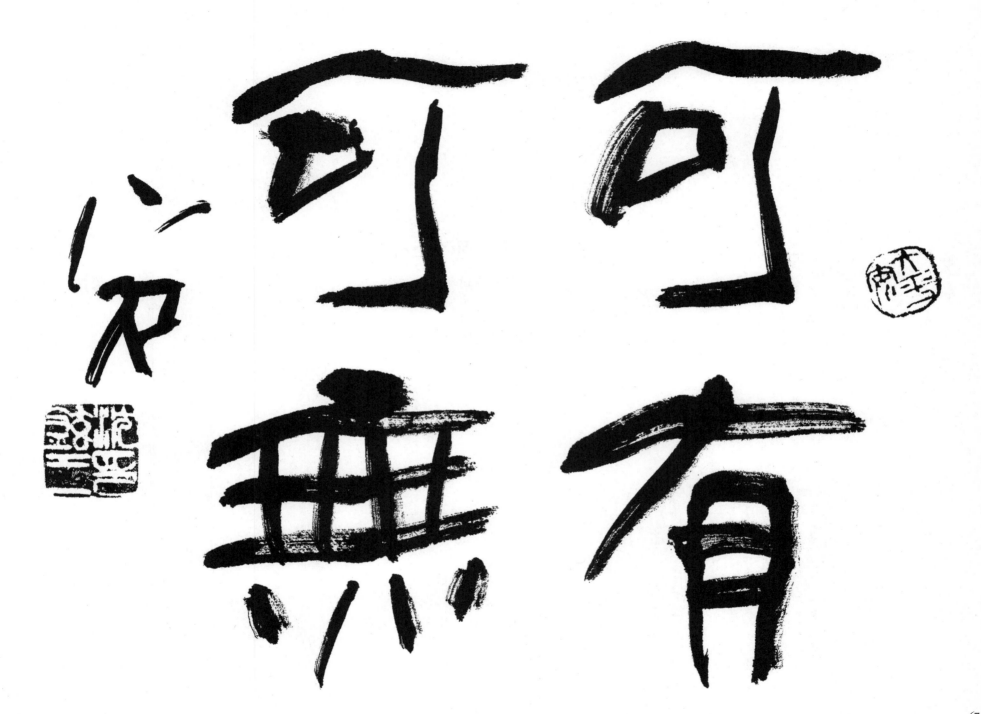

# 勿輕小事 / 물경소사

46×35cm

아주 작은 일도 가볍게 여기지 말라.

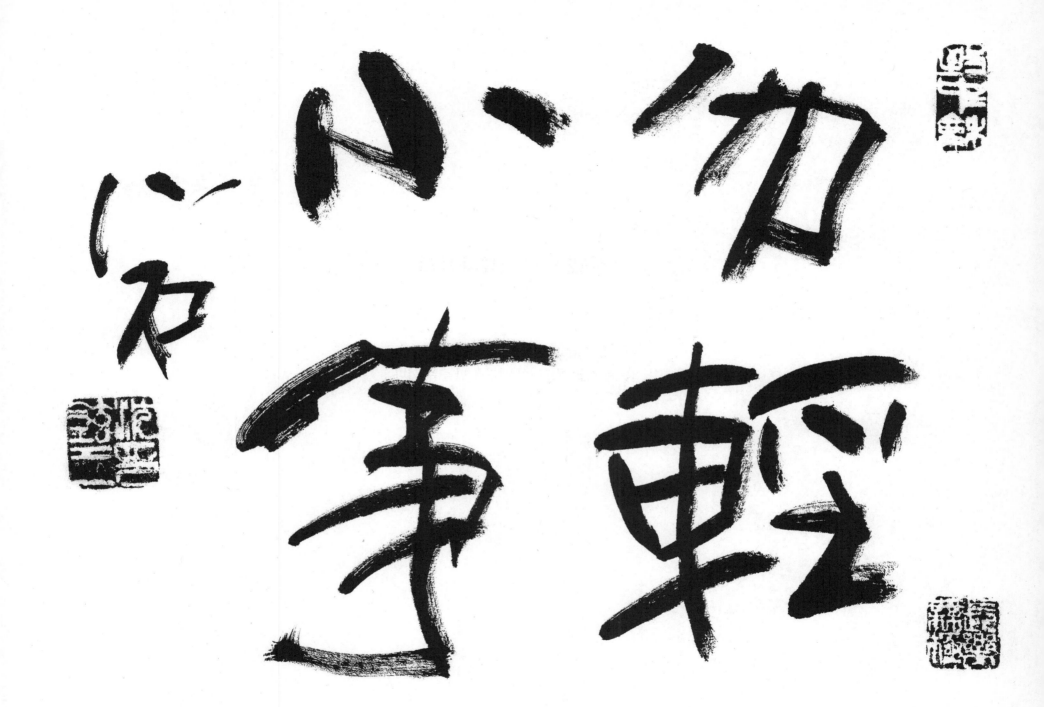

# 不破不立 / 불파불립

46×35cm

깨부수지 않고는 새로운 것을 세울 수 없다.
(낡은 것을 깨뜨려야 새것을 만들 수 있다.)

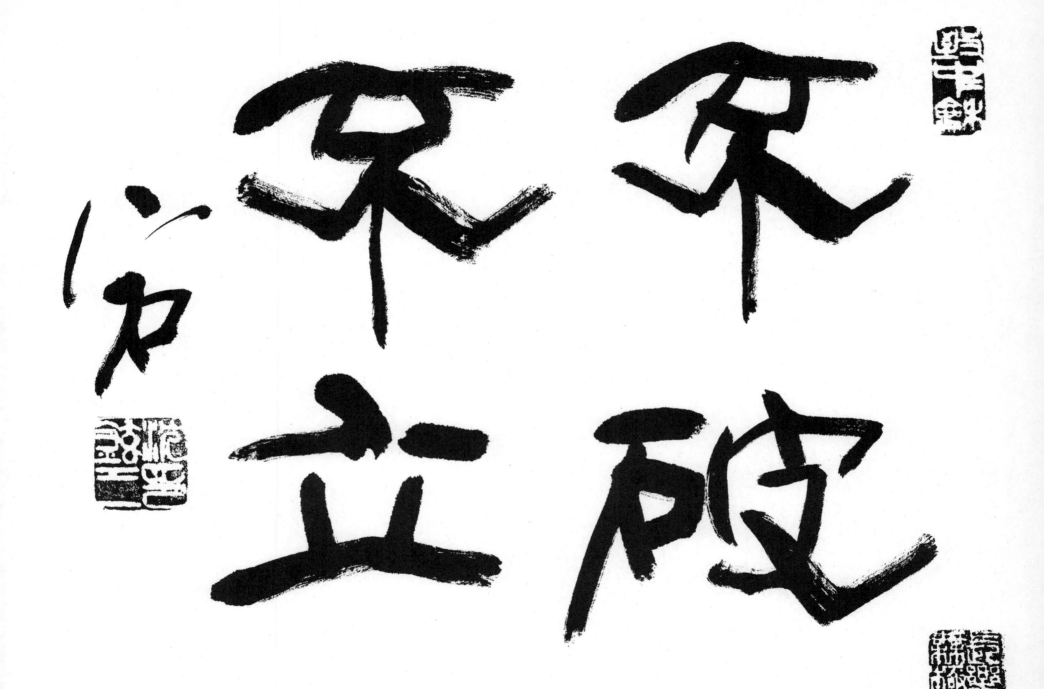

# 革故鼎新 / 혁고정신

46×35cm

옛 것을 고치고 새로운 것을 세움.
(묵은 것을 개혁하여 새로운 것으로 바꾼다는 말임.)

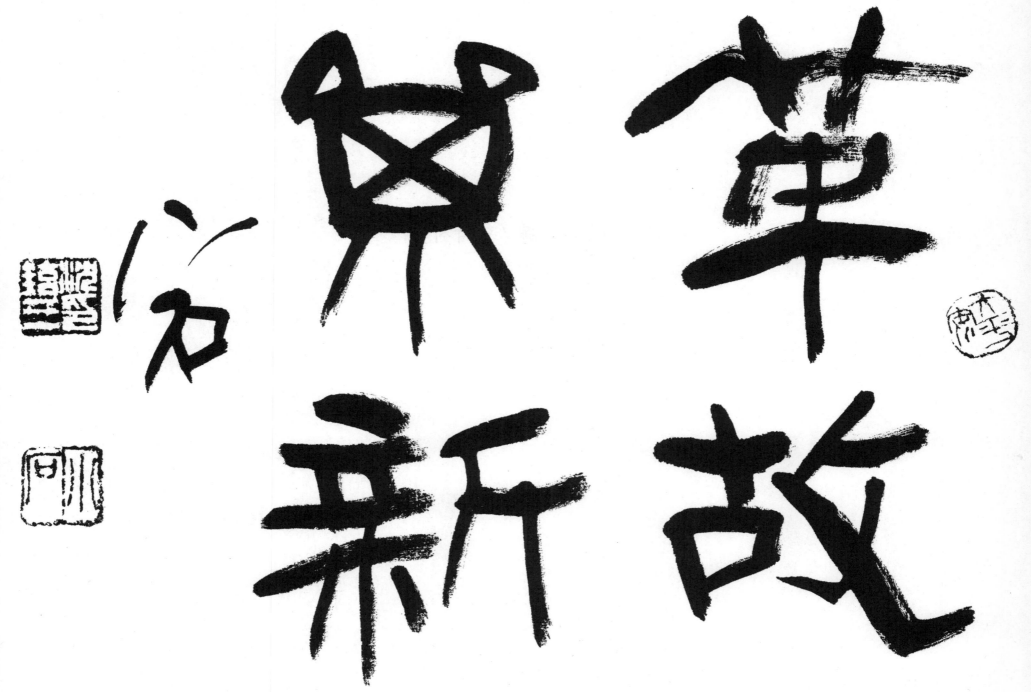

# 向學之誠 / 향학지성

46×35cm

배움을 향한 정성.
학문에 전심하는 정성을 일컬음.

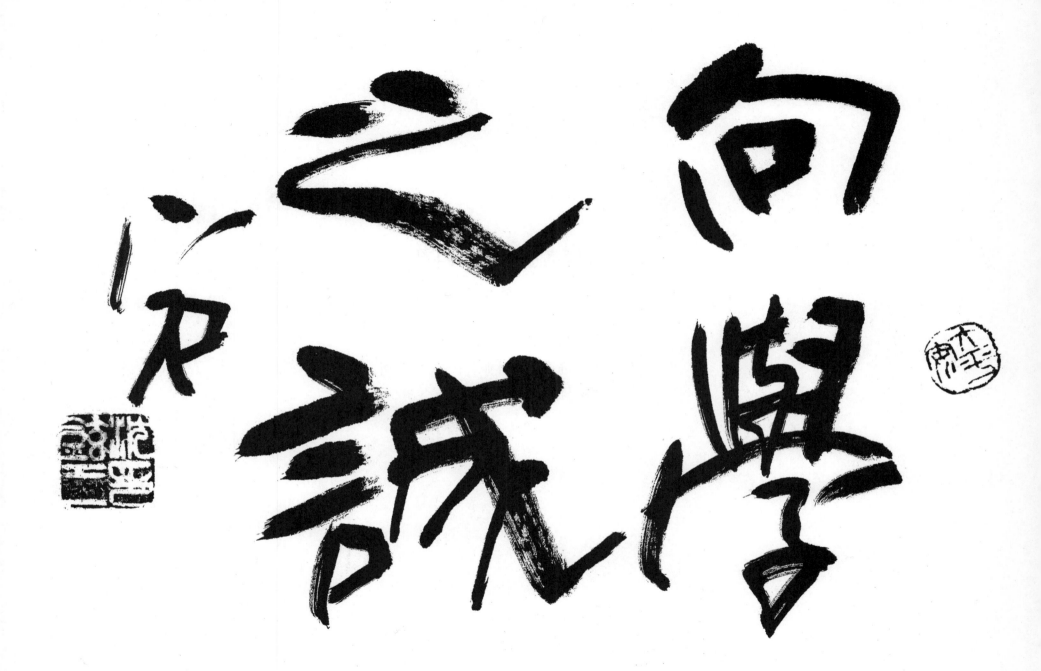

向學之心 誠泛之也

# 自勝者强 / 자승자강

46×35cm

자기 자신을 이기는 사람이 강하다.
자기의 마음과 욕망을 억제할 수 있는 사람이
극히 강인하다고 할 수 있다는 말.

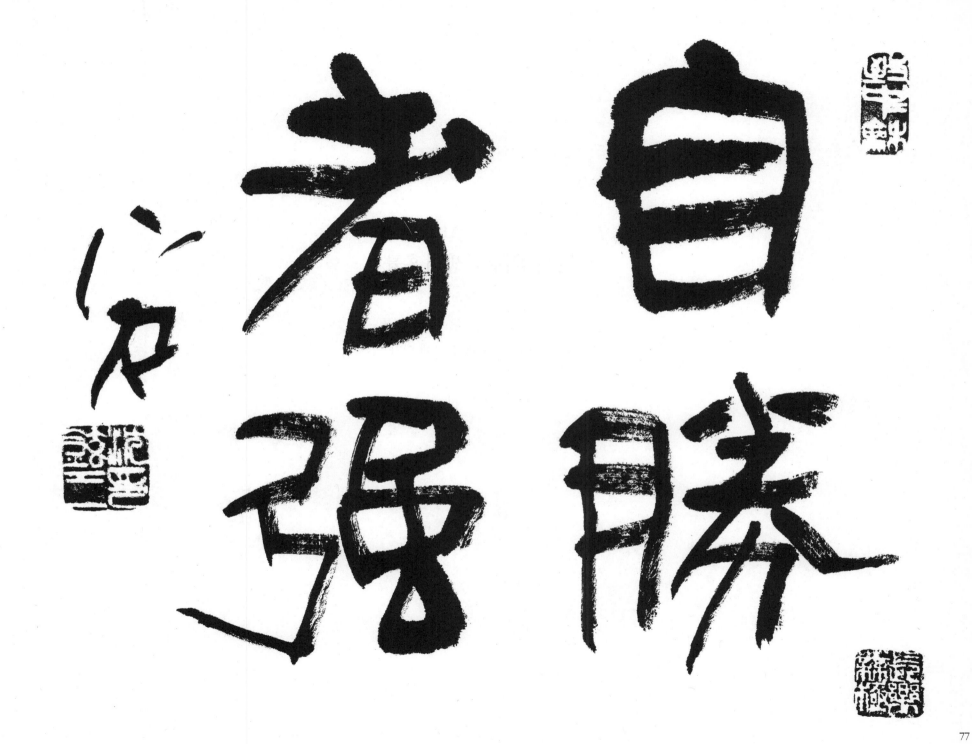

自勝者強

# 生意興隆 / 생의흥릉

46×35cm

삶은 흥(興)하고 융성(隆盛)함에 의가 있다.

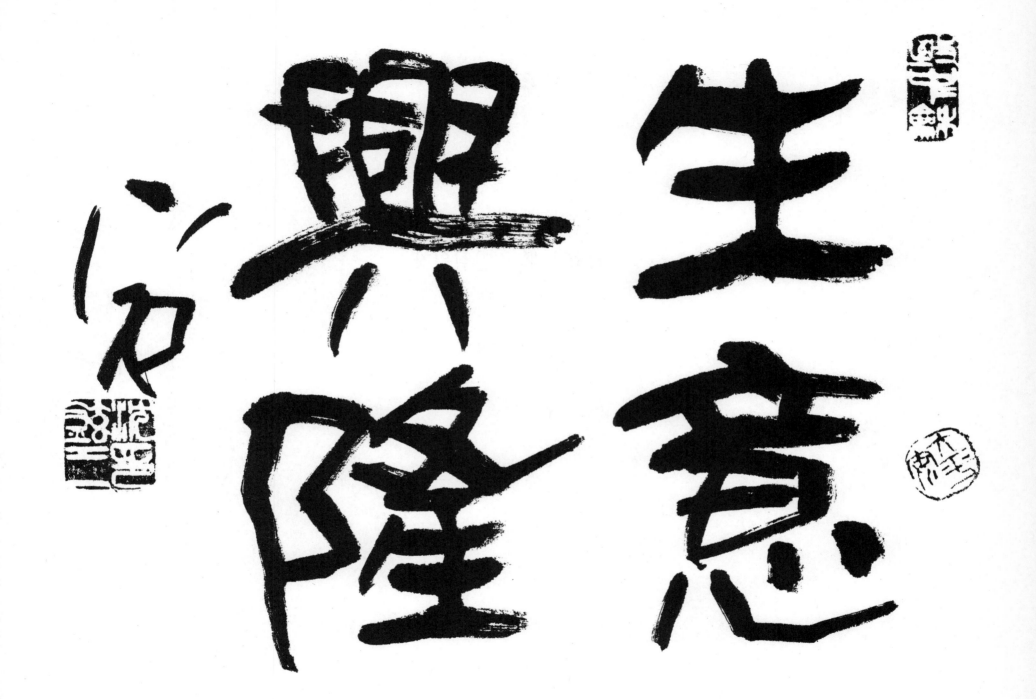

生意興隆

# 日就月將 / 일취월장

46×35cm

날로 달로 진보함.

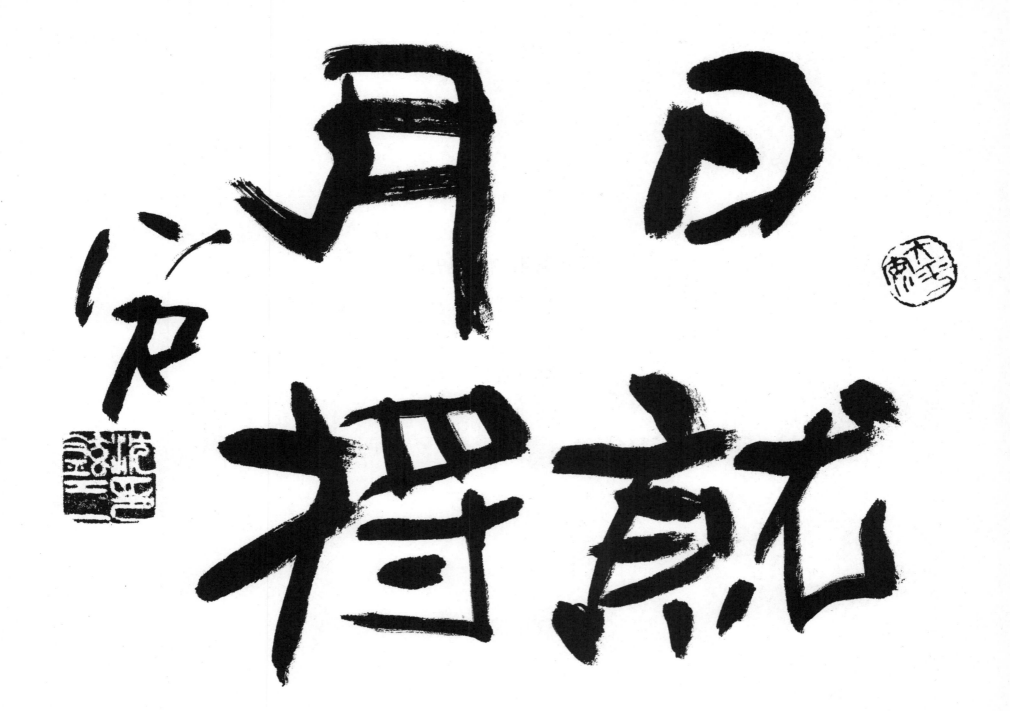

# 明見萬里 / 명견만리

46×35cm

만 리 앞을 밝게 내다 봄.
(먼 앞일을 훤히 내다봄을 일컬음.)

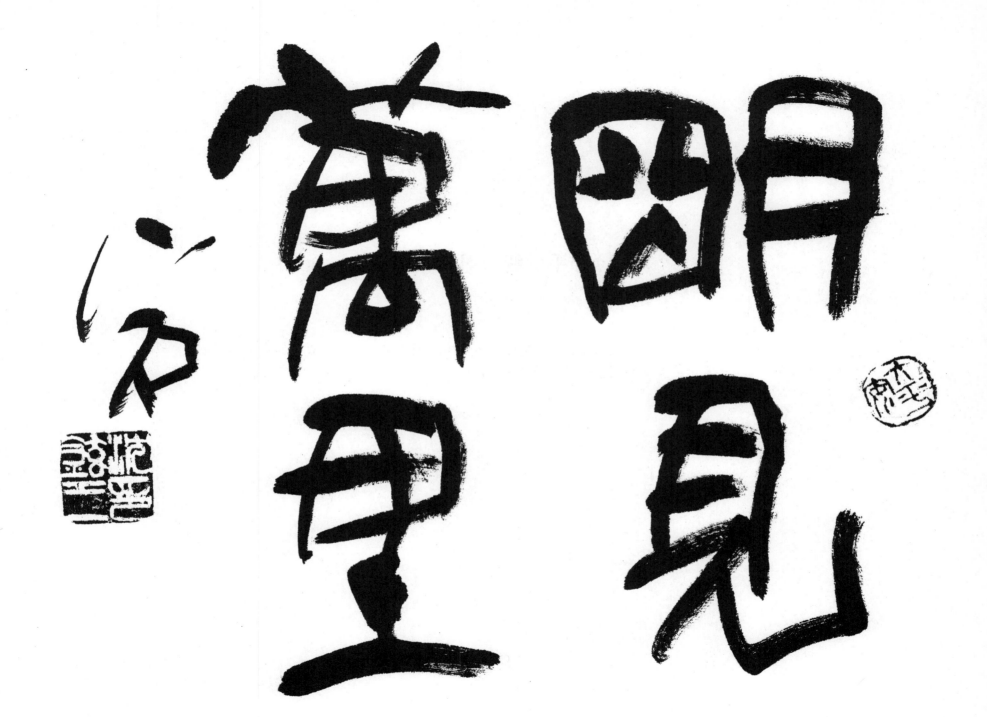

# 心手雙暢 / 심수쌍창

46×35cm

마음과 손이 일치되어 서로 상응(相應)하여 합치(合致)됨으로써
어떠한 일도 제대로 이루어진다는 뜻.

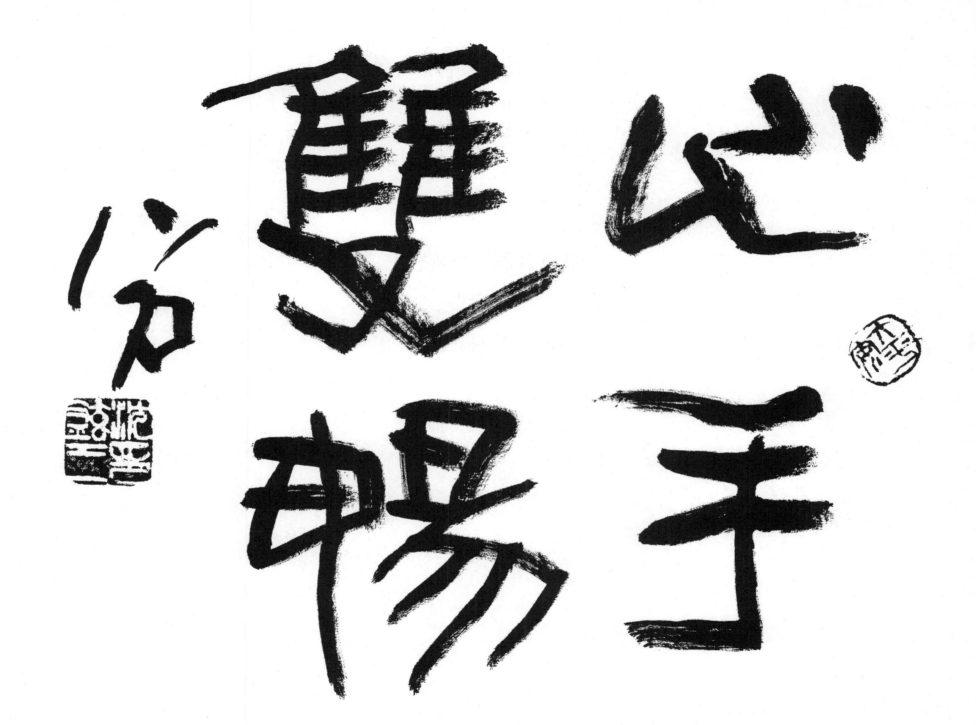

85

# 墨色蒼潤 / 묵색창윤

46×35cm

그림, 글씨의 먹빛이 썩 좋음.

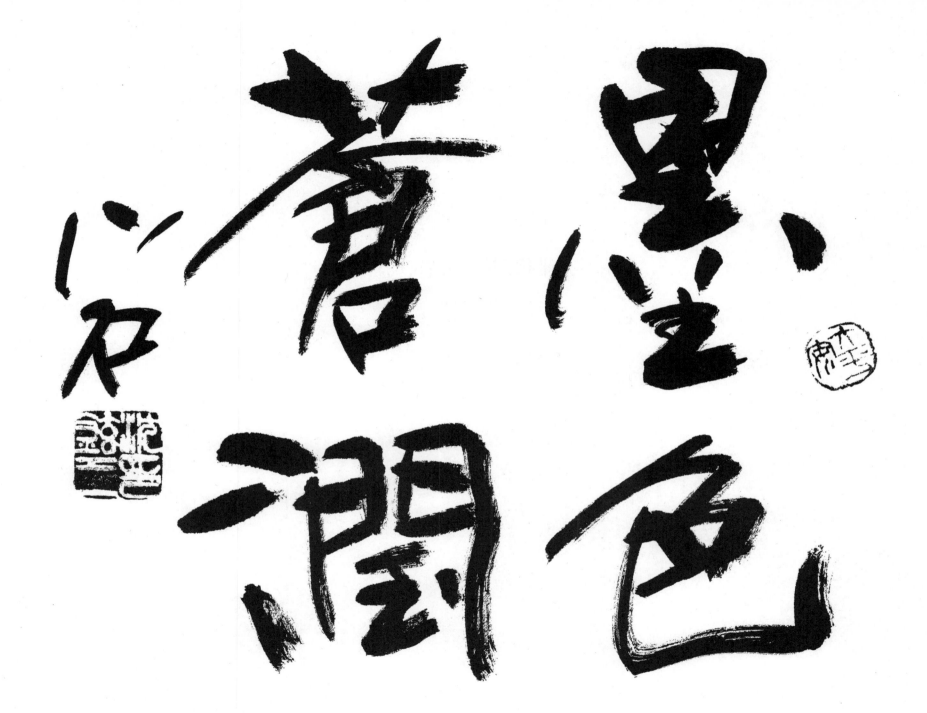

墨色蒼潤

心衣

# 方圓寬嚴 / 방원관엄

46×35cm

방정 · 원만, 관대함과 엄격함.

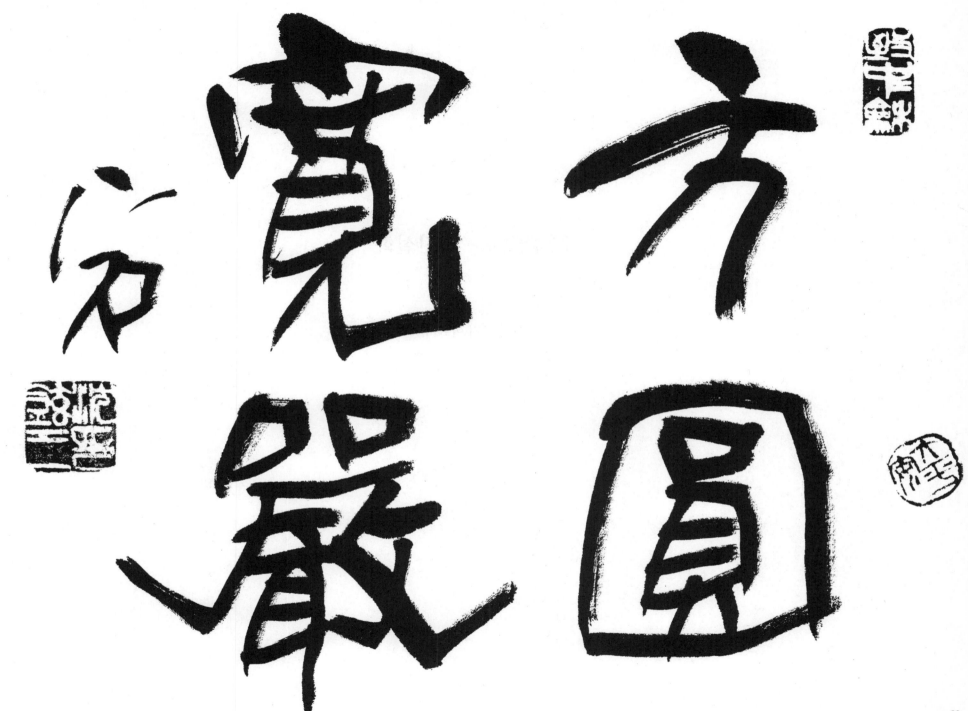

89

# 萬端說話 / 만단설화

46×35cm

여러 가지 이야기.

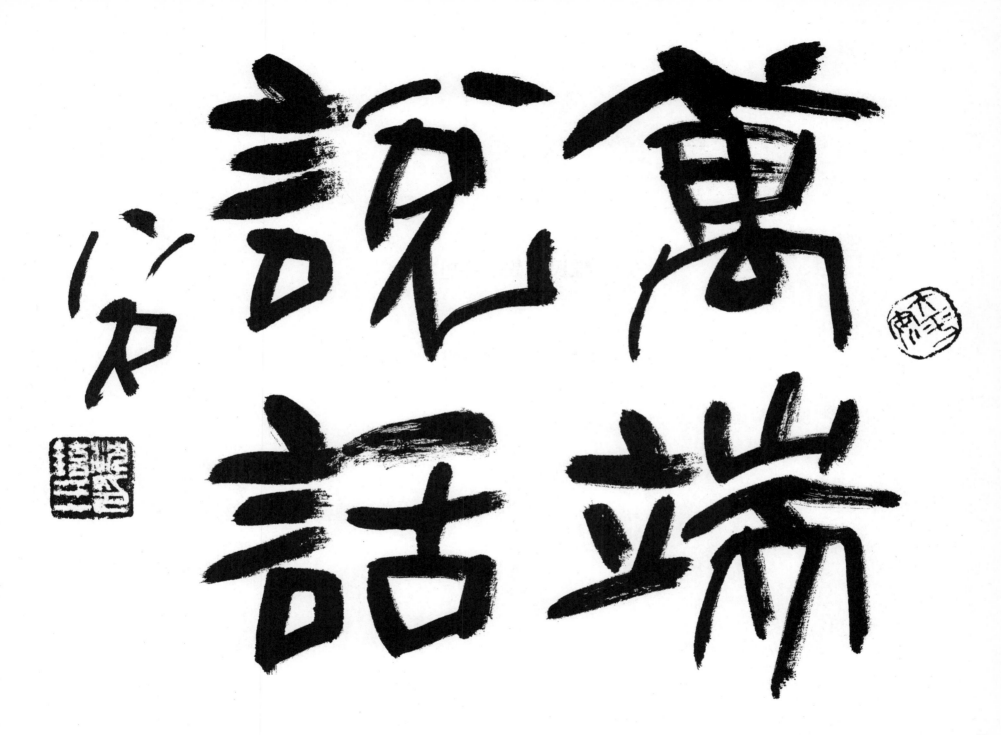

萬端

說兒

話古

# 唯民可畏 / 유민가외

46×35cm

정치(政治)는 국민(國民)을 무섭고 어려워할 줄 알아야 함.

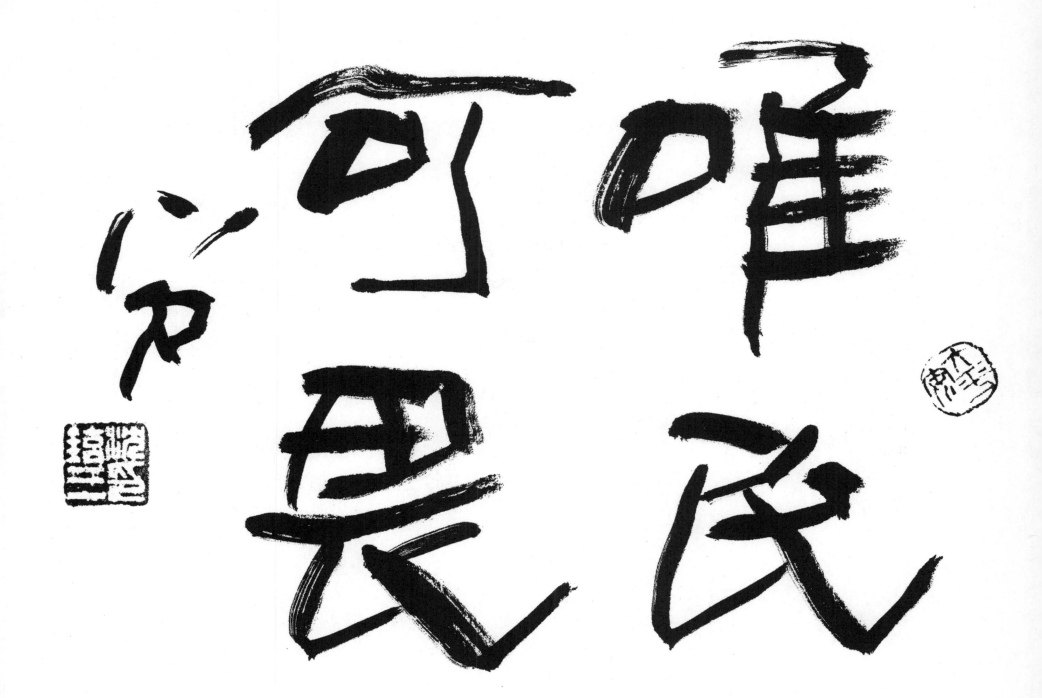

# 敦厚愛民 / 돈후애민

46×35cm

인정(人情) 많게 백성을 사랑함.

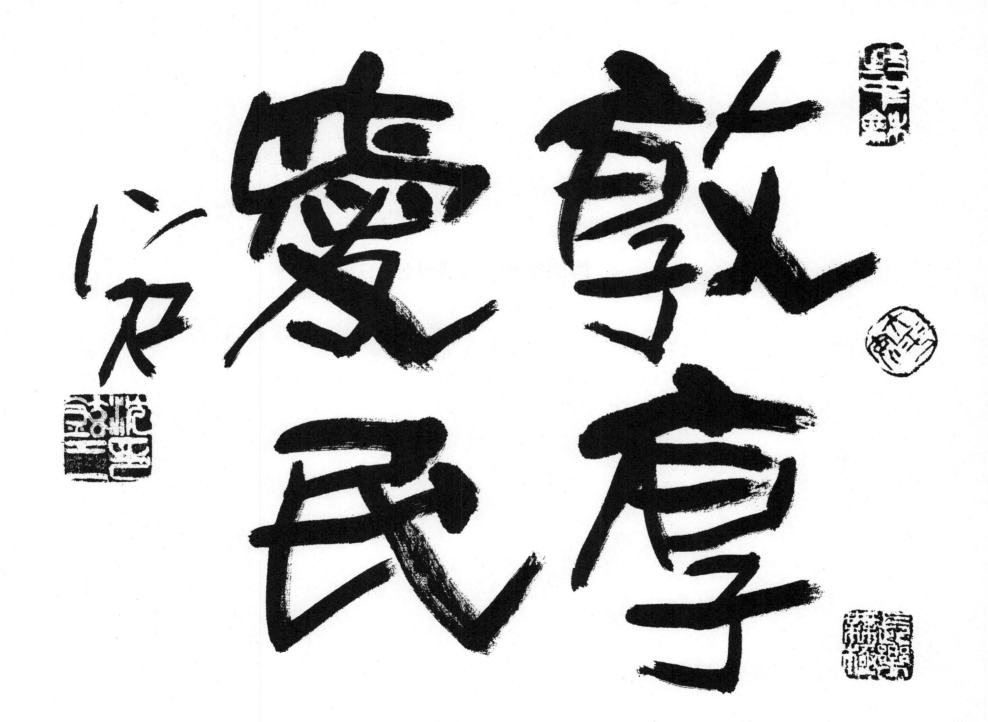

95

# 博愛精神 / 박애정신

46×35cm

모든 사람을 평등(平等)으로 사랑하는 정신.
(인종적 편견이나 국가적 이기심을 버리고 인류전체의 복지 증진을 위하여
전 인류가 평등하게 사랑해야 한다는 정신.)

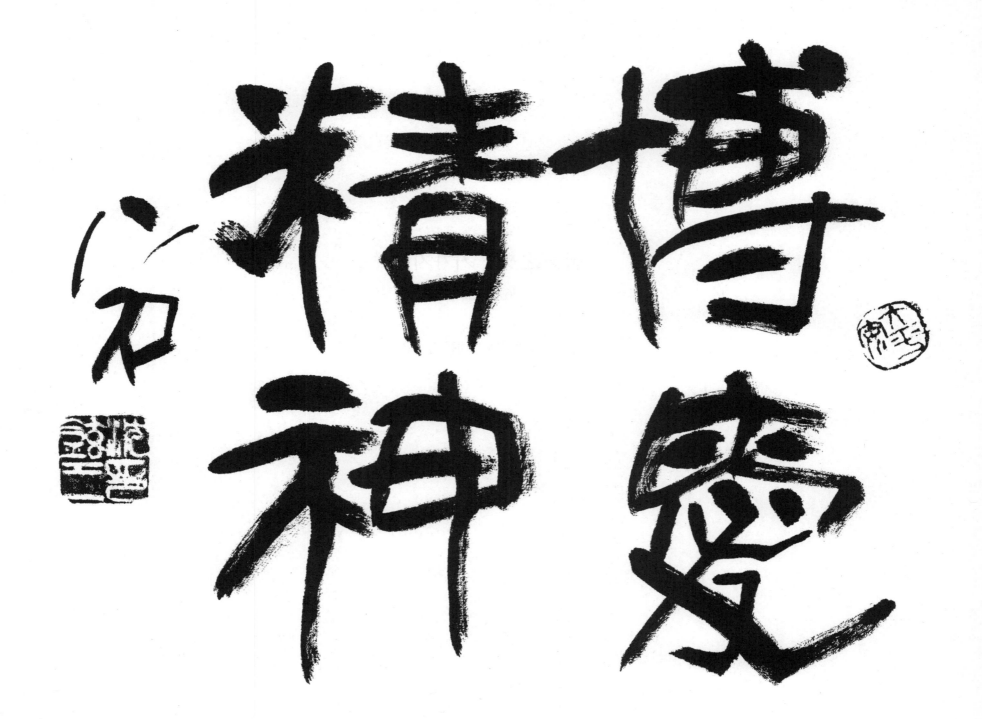

博学精审

精神爱恋

97

# 居家之樂 / 거가지락

46×35cm

집에서 재미있게 지내는 즐거움.

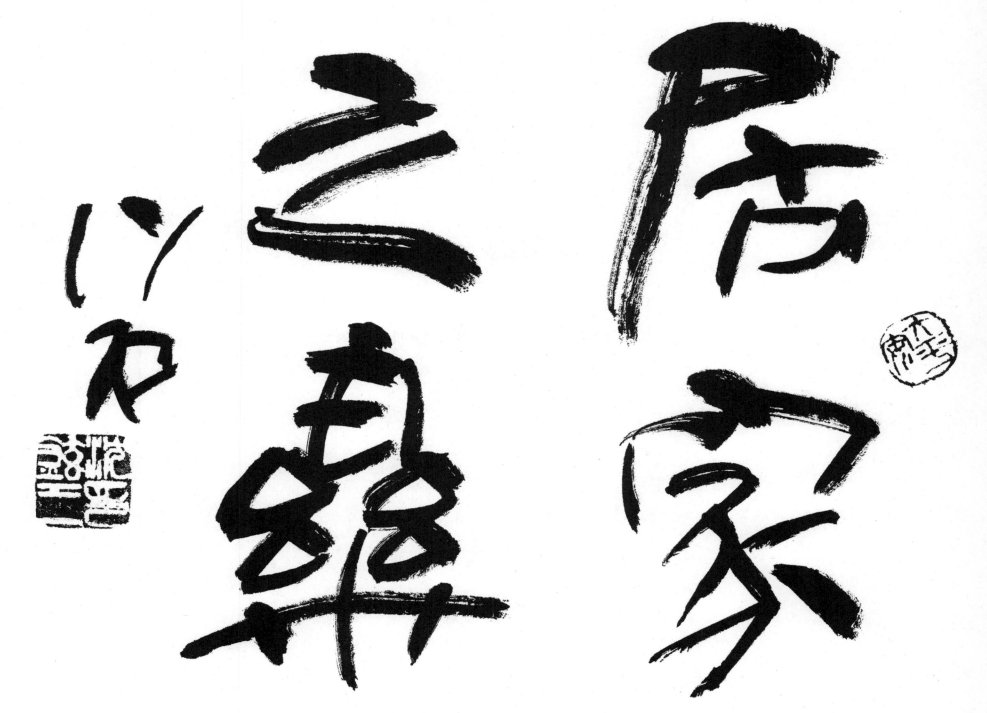

# 安居危思 / 안거위사

46×35cm

편안할 때에 어려움이 닥칠 것을 잊지 말고 미리 대비해야 함.

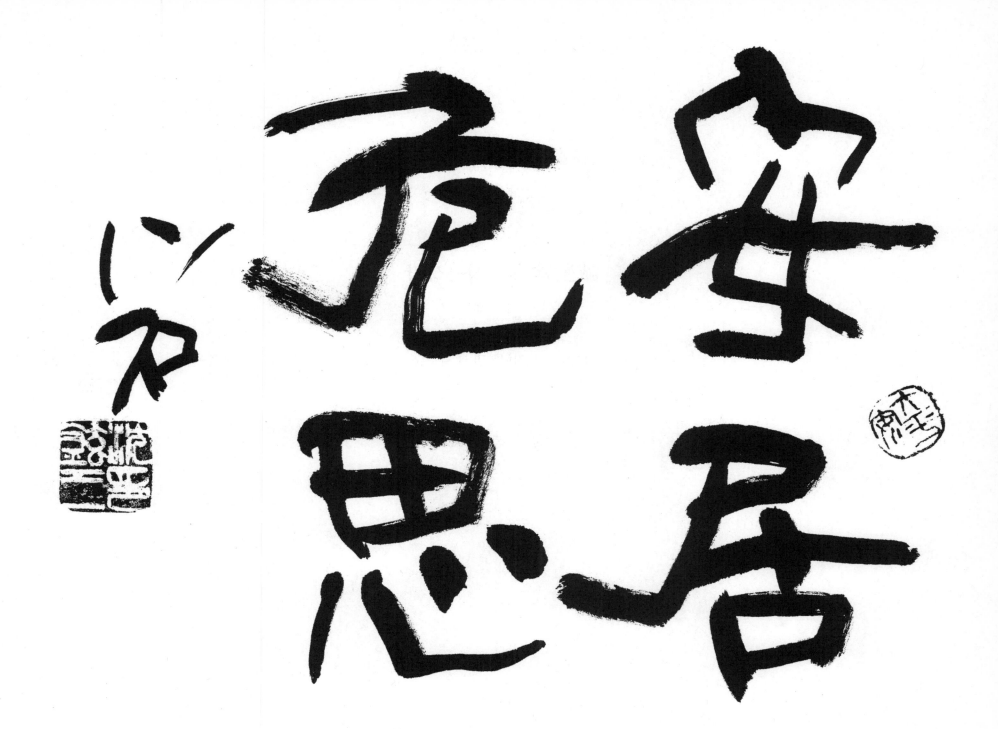

安居不思危

101

# 誠勤常樂 / 성근상락

46×35cm

성실하고 부지런하면 늘 즐겁다.

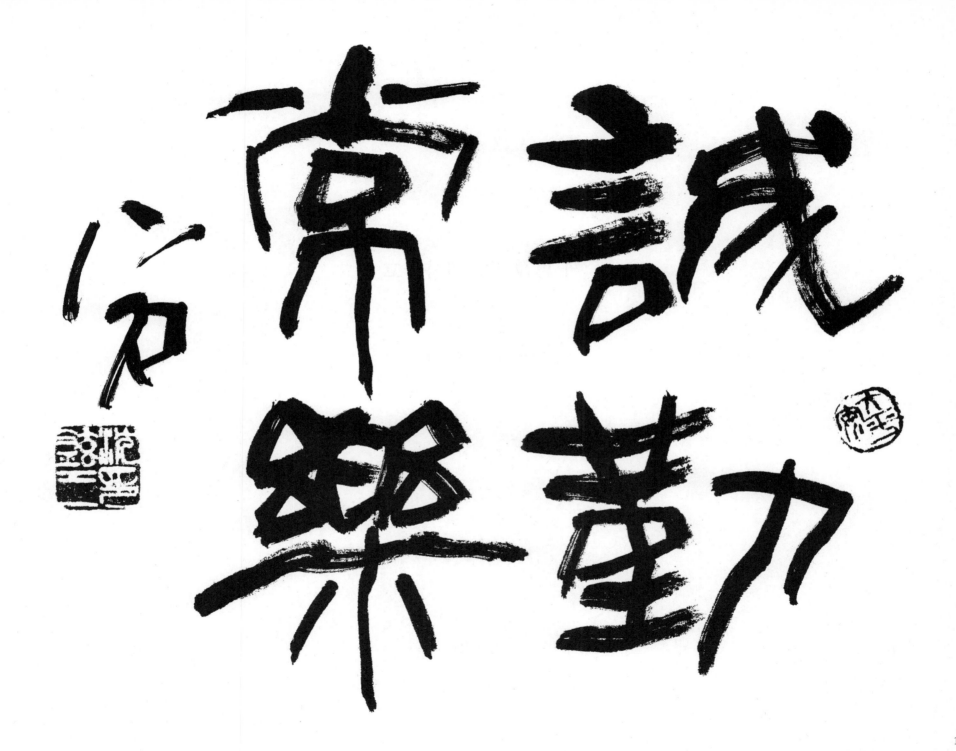

誠実
常に
楽しく
勤労

103

# 千思萬考 / 천사만고

46×35cm

여러 가지로 생각함.

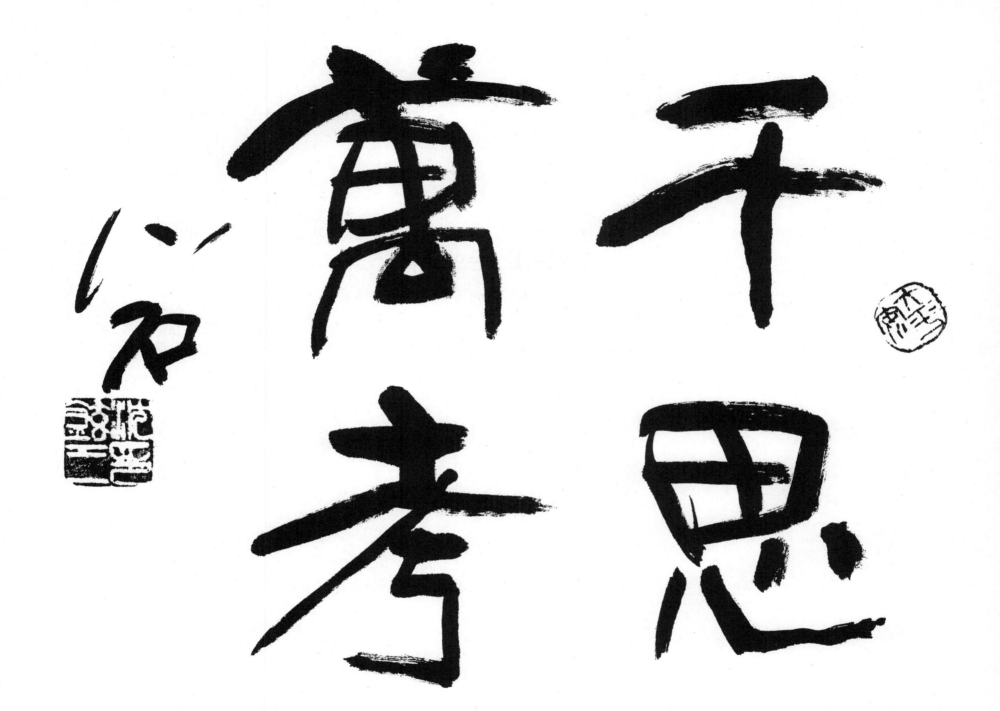

# 論人訾詬 / 논인자후

46×35cm

남에 대해 이러쿵저러쿵 비방하며 헐뜯는 일.

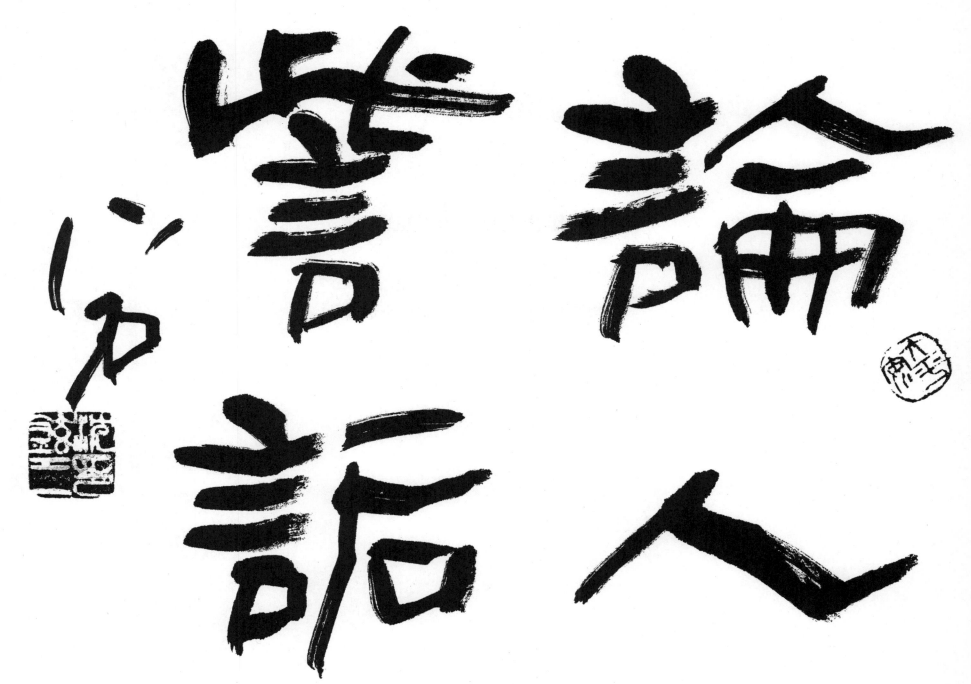

論語言誓詩人

107

# 作舍道傍 / 작사도방

46×35cm

이론(理論)이 구구하면 결정(決定)을 제대로 못함.

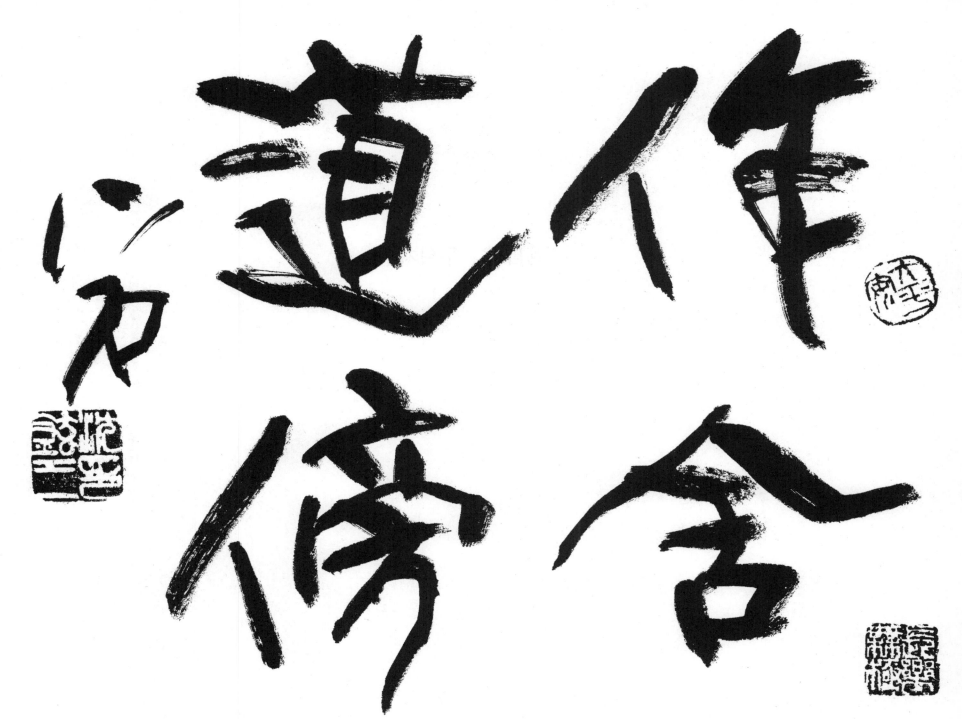

# 無爲自然 / 무위자연

46×35cm

사람의 힘을 들이지 않은 그대로의 자연.

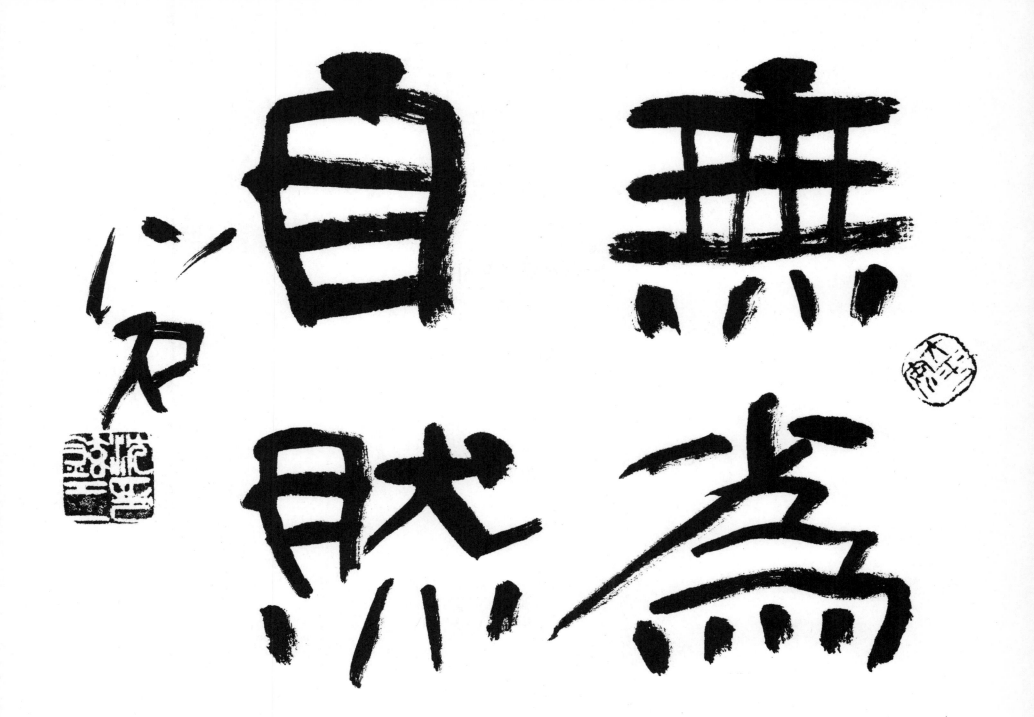

111

## 無思無慮 / 무사무려

46×35cm

아무런 생각도 근심도 없음.

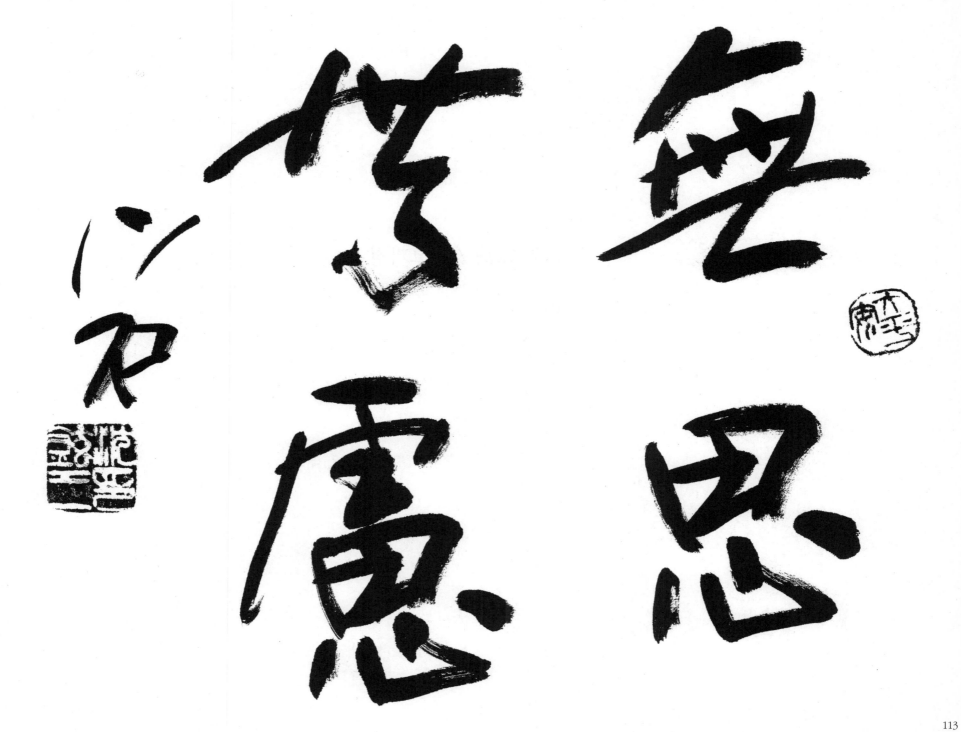

無思無慮，坦坦然不二心

# 天高氣淸 / 천고기청

46×35cm

가을 하늘은 높고 공기(空氣)는 맑다.

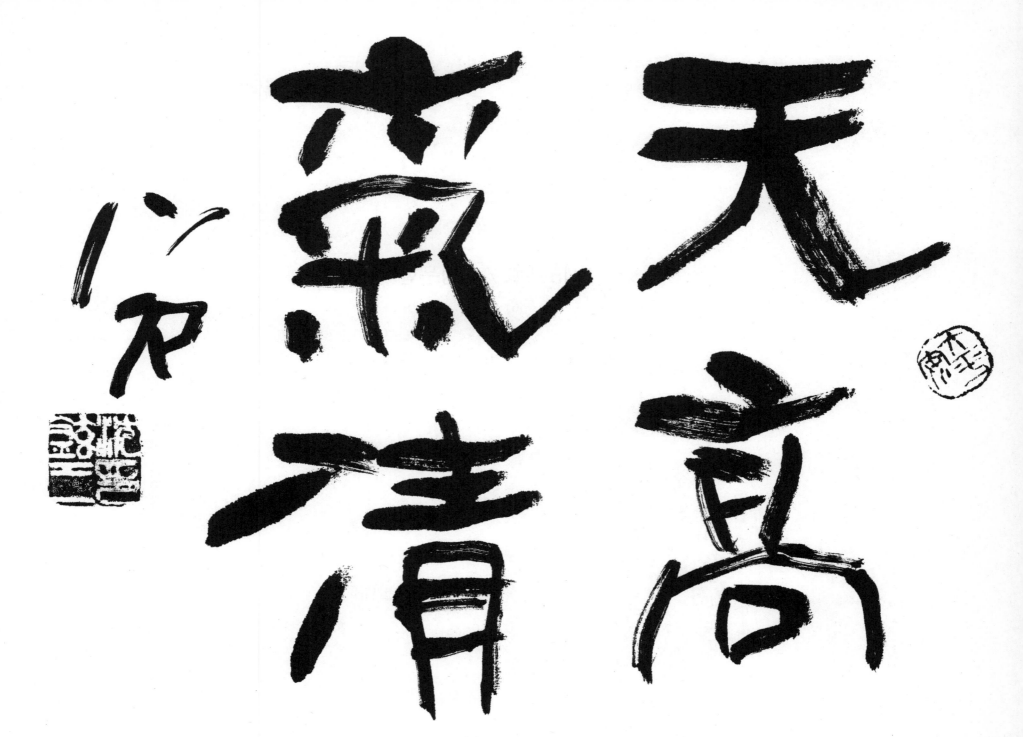

天高気清

# 山情無限 / 산정무한

46×32cm

산(山)에서 느끼는 무한(無限)한 정취(情趣).

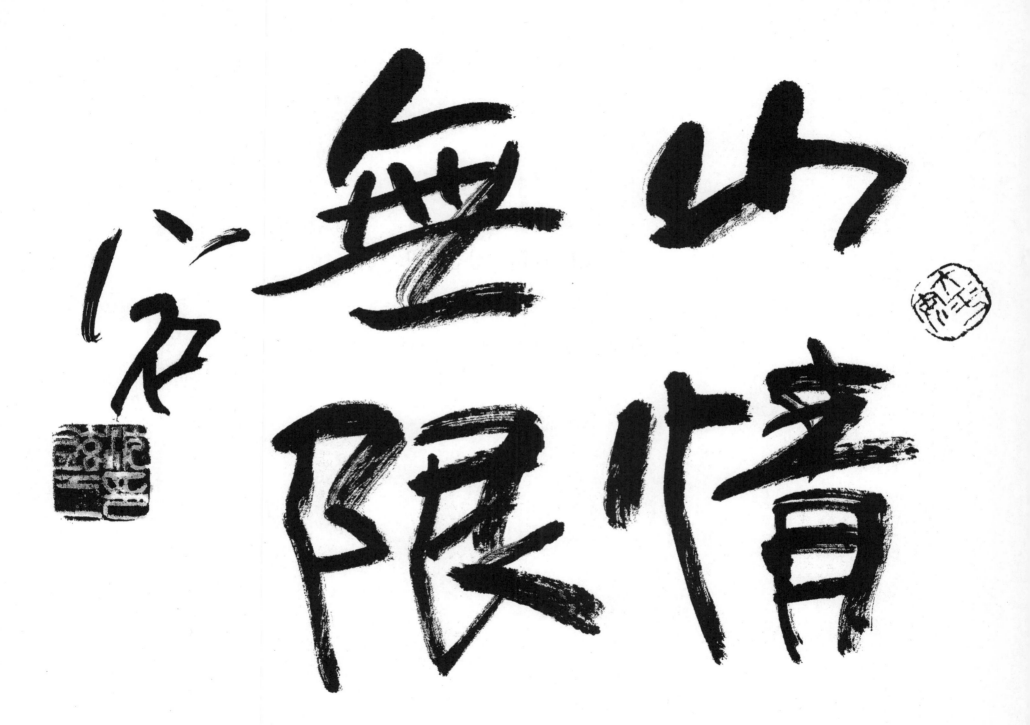

山無限情

117

# 霜砧月笛 / 상침월적

46×35cm

서리 내리는 밤의 다디밋소리와 달 밝은 밤의 피릿소리.

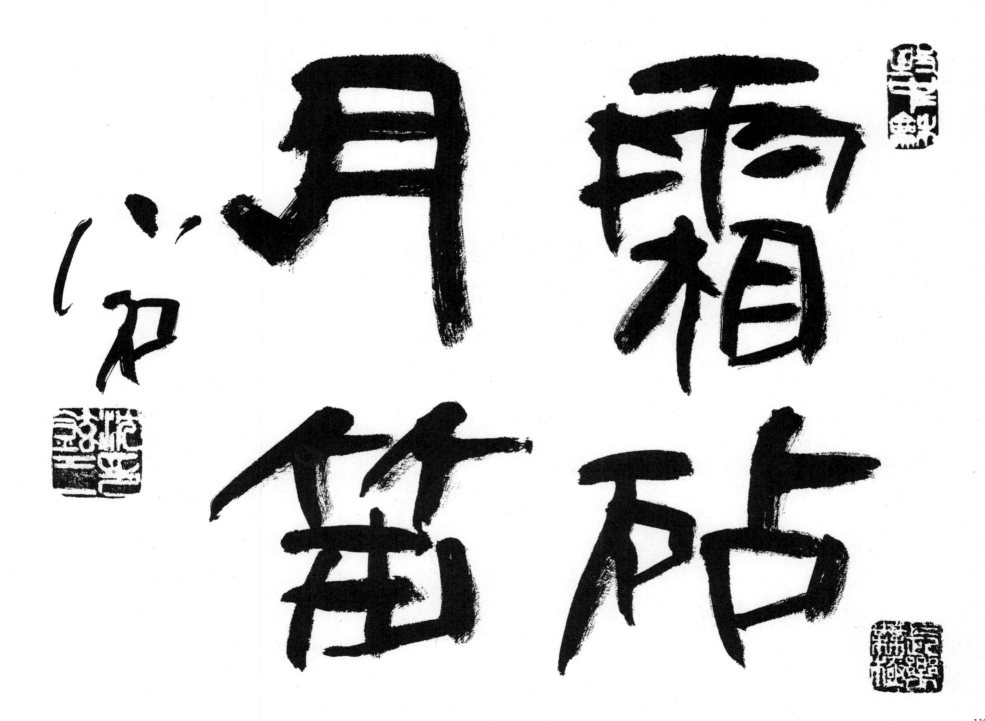

霜相帖

月竹

## 風塵世上 / 풍진세상

46×35cm

바람에 날리는 티끌 같은 세상.
(속된 세상.)

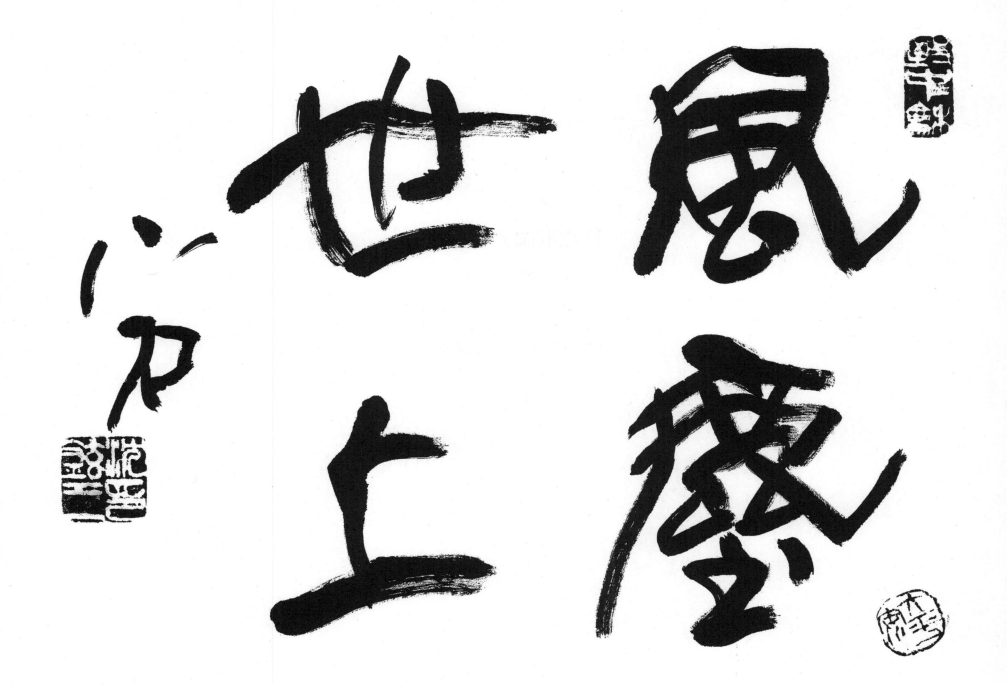

# 無理取鬧 / 무리취요

46×35cm

무리하게 떼를 쓰다.
이유 없이 소란스럽게 생떼를 쓰다.

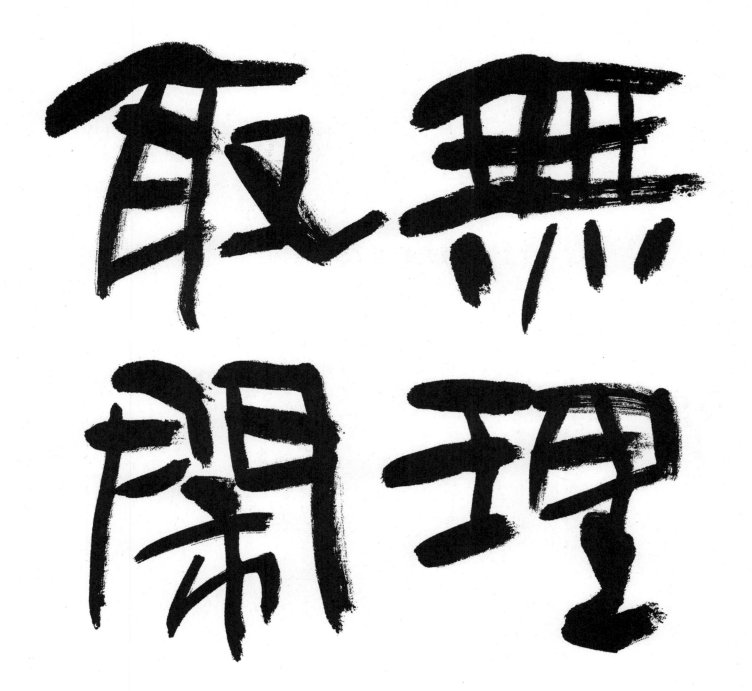

# 掀天動地 / 흔천동지

46×35cm

천지(天地)를 뒤흔들만하게 큰 소리가 난다는 뜻으로,
세력(勢力)이 떨침을 이르는 말.

動振撼心や

地天

# 斷思絶營 / 단사절영

48×32cm

생각을 끊고 작위(作爲)함을 멈춘다.
빈방에 눈감고 앉아 궁리를 끊고 일체의 외물(外物)을 차단한 채
다만 마음의 힘을 기르겠다는 다짐.

(柳成龍의 징비록 중에서)

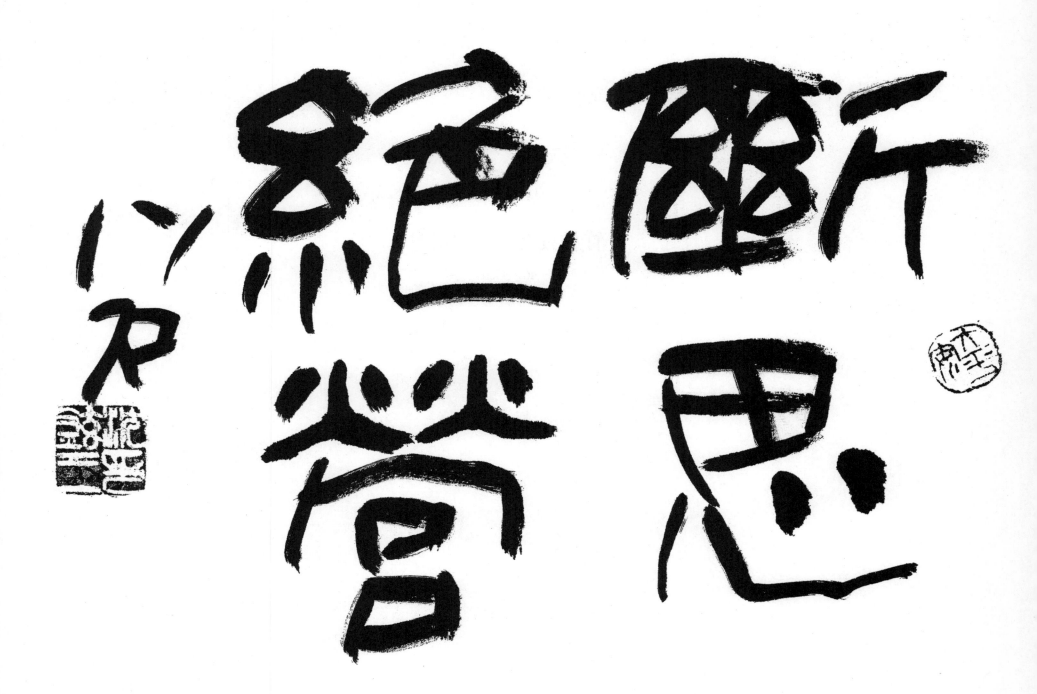

# 竹柏勁心 / 죽백경심

46×35cm

대와 잣나무 같은 곧고, 굳센 마음.

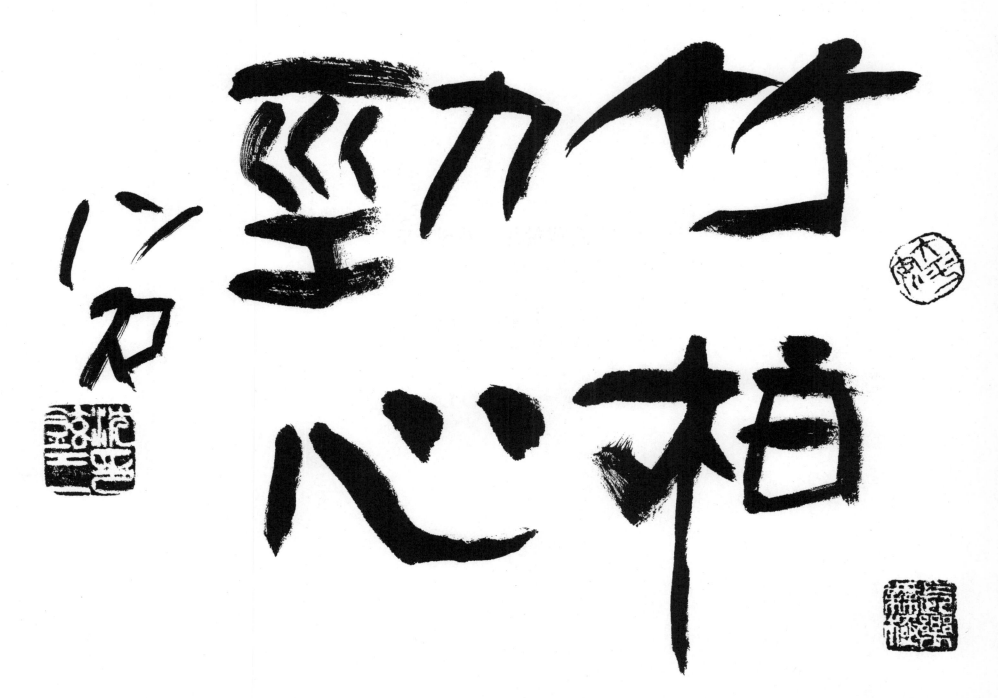

# 皆成佛道 / 개성불도

46×35cm

누구든지 삼생(三生)을 통하여 불법(佛法)을 닦으면
부처가 될 수 있다는 말.

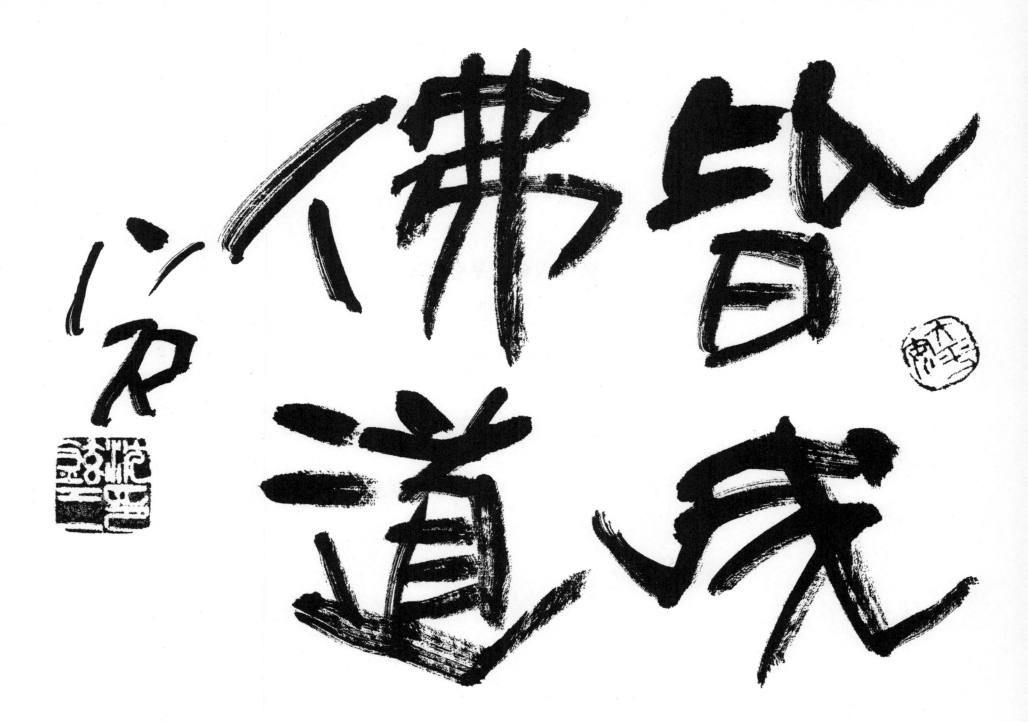

131

# 無量大福 / 무량대복

46×35cm

그지없는 복덕(福德).

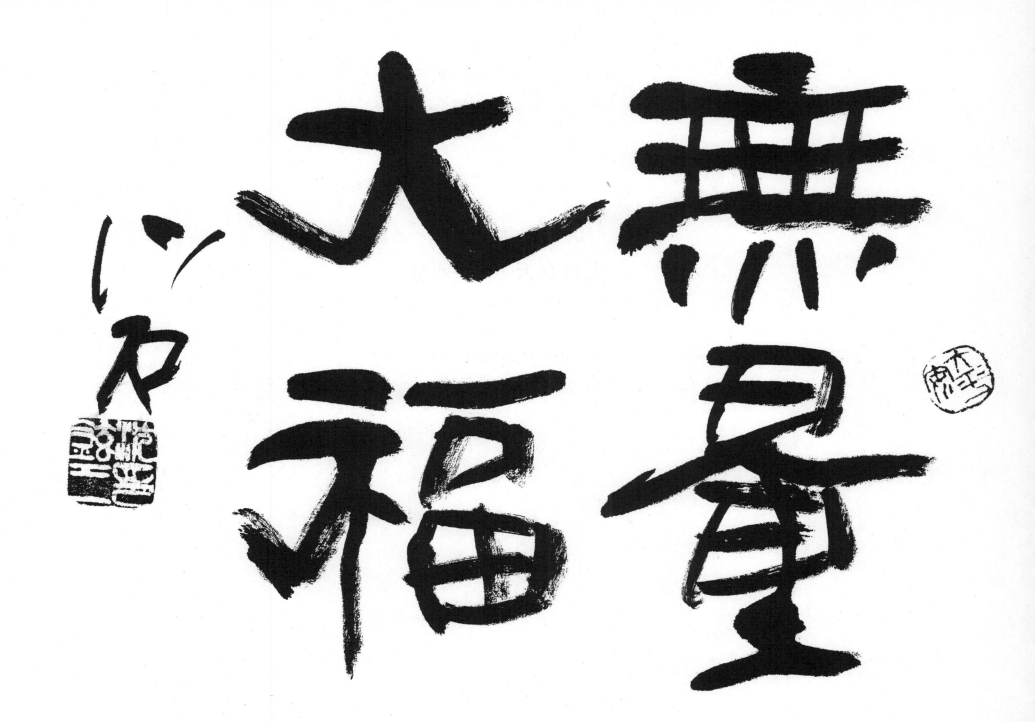

# 大自在天 / 대자재천

46×35cm

(佛) 대천(大千) 세계의 주(主).

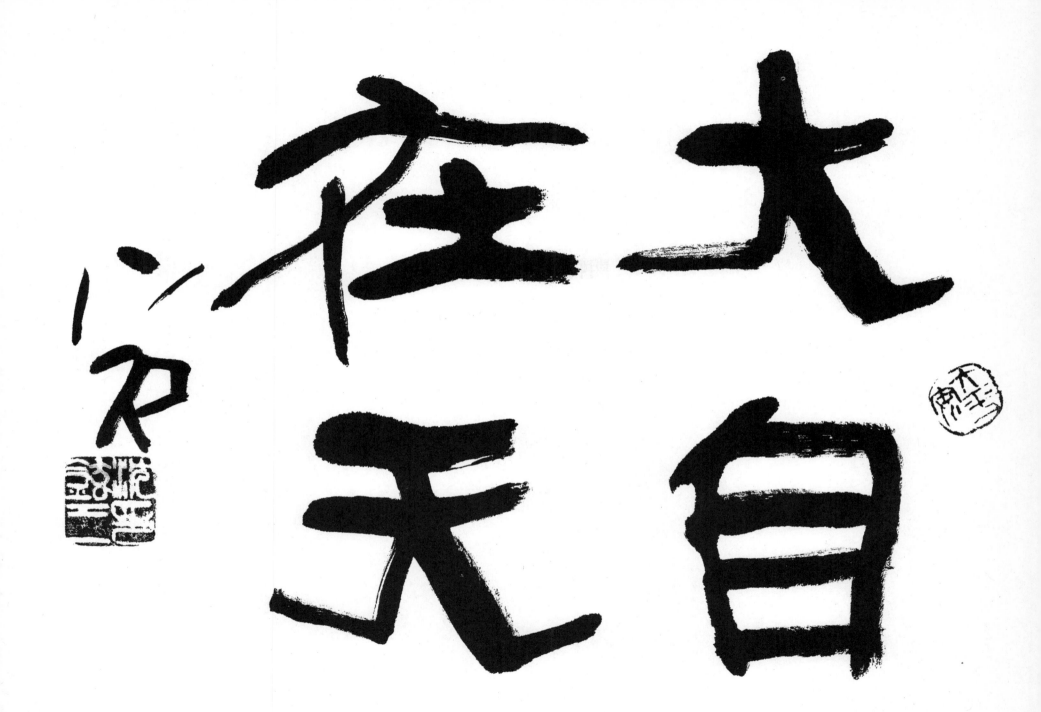

# 開物成務 / 개물성무

46×35cm

만물(萬物)의 뜻을 통(通)하게 하고 천하(天下)의
사무(事務)를 성취(成就)시킴.
물(物)은 인물(人物)이고 무(務)는 사무(事務)임.

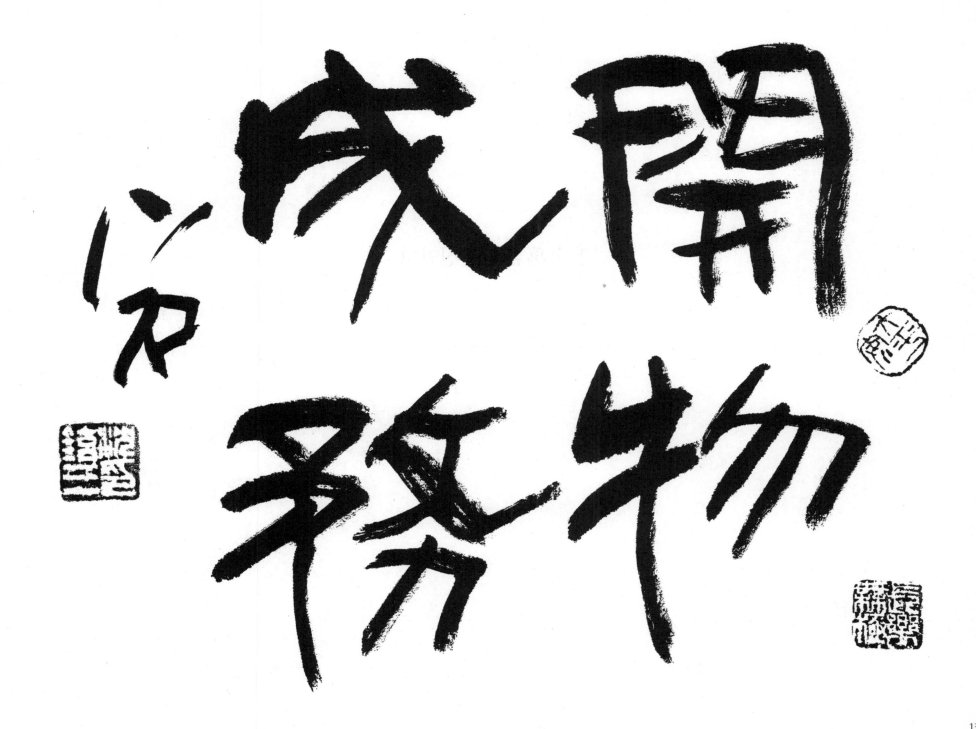

次に

137

# 千辛萬苦 / 천신만고

46×35cm

온갖 어려운 일을 당하여 몹시 애씀. 또 고생.

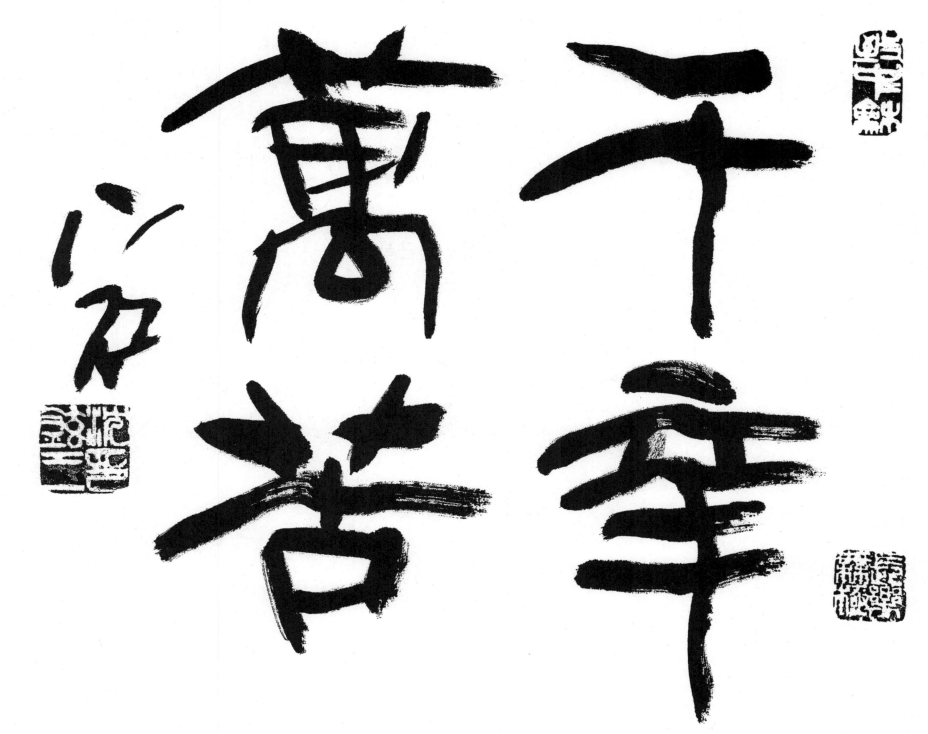

千年萬歲

# 德根福堂 / 덕근복당

46×35cm

화(禍)는 덕(德)의 뿌리가 되고, 근심은 복(福)이 드는 집이 된다.
(禍爲德根, 憂爲福堂 : 吳越春秋)

감옥(監獄)을 복당(福堂)이라고 한다.
사람이 감방(監房)에 갇혀 고생을 하면 착하게 살려고 생각한다.

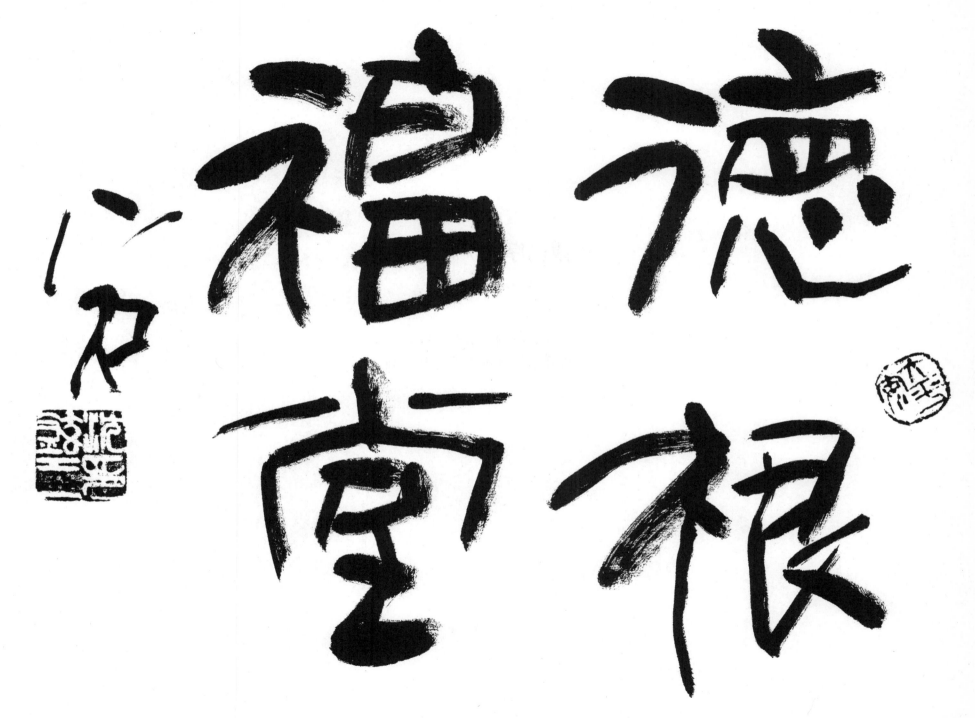

# 薄己厚人 / 박기후인

46×35cm

자기(自己)에게 엄격(嚴格)하고
타인(他人)에게 관대(寬大)한 태도.

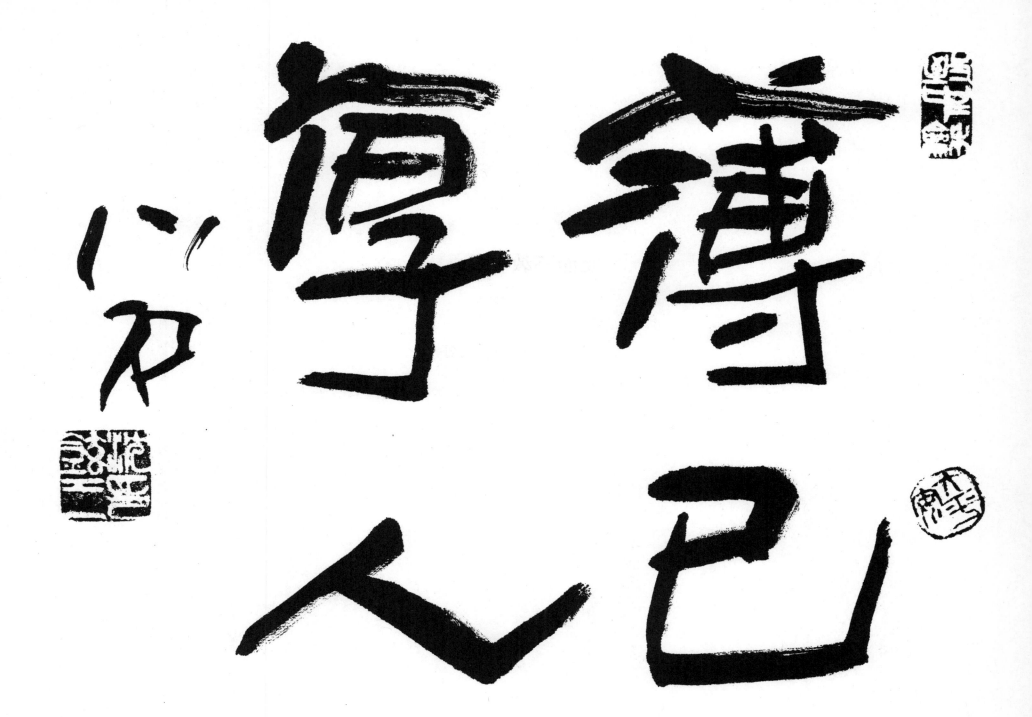

# 愛而不教 / 애이불교

46×35cm

사랑만하고 가르치지 않음.

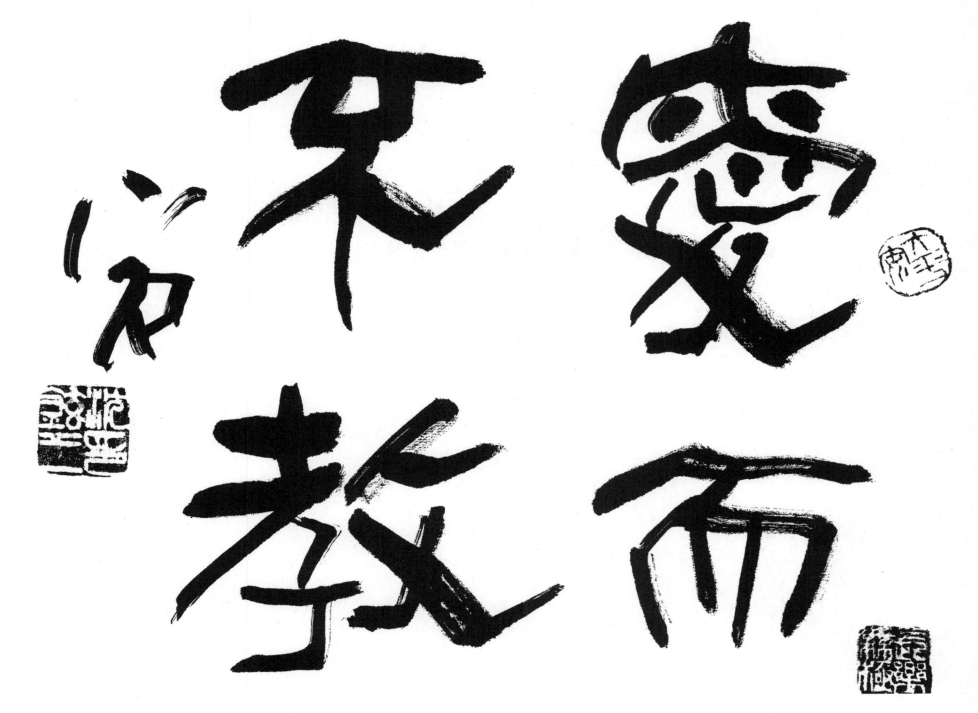

愛而不教不孝じや

# 無物不成 / 무물불성

46×35cm

돈 없이는 아무 일도 못함.

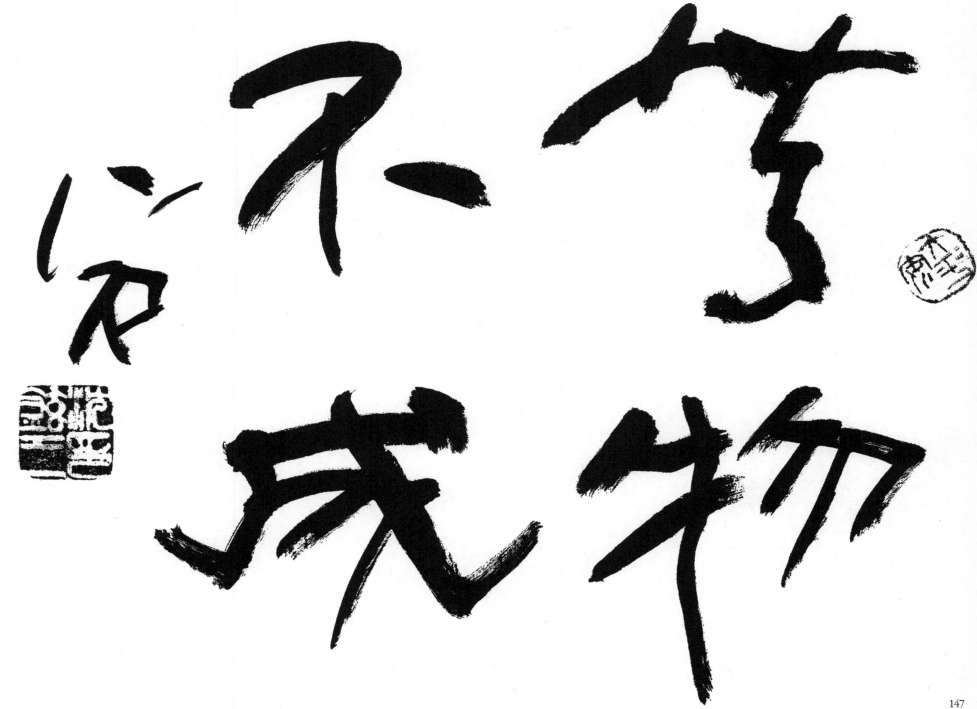

# 赴湯蹈火 / 부탕도화

46×35cm

끓는 물에 들어가고 타는 불을 밟는다.
물불을 가리지 않고 어려운 일에 몸을 던진다는 말.

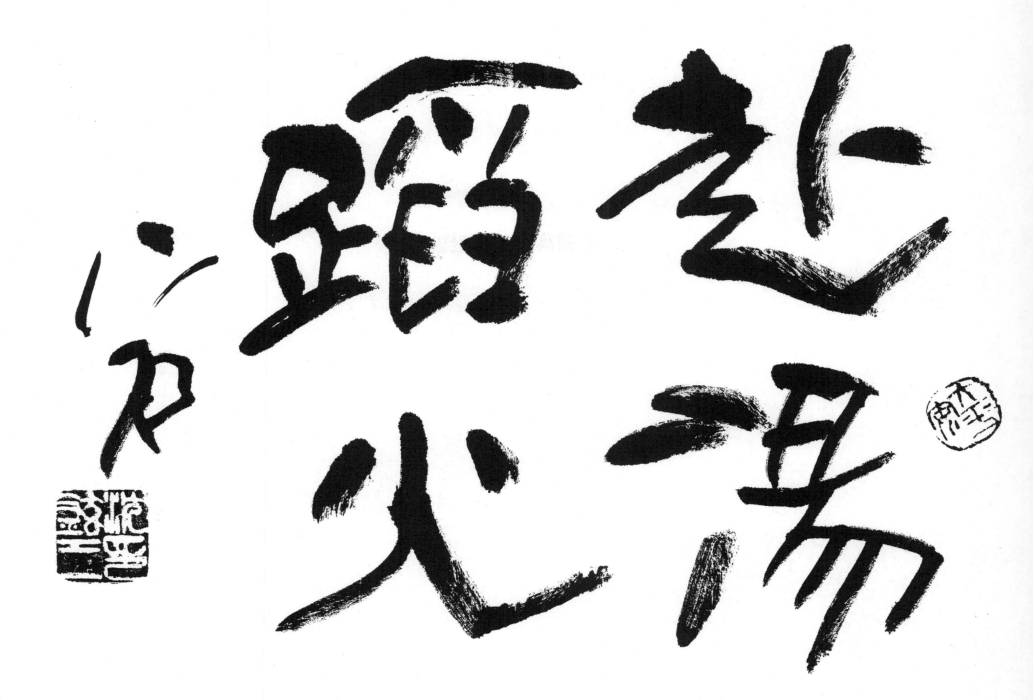

# 波瀾萬丈 / 파란만장

46×35cm

일의 진행에 몹시 기복·변화가 심함.

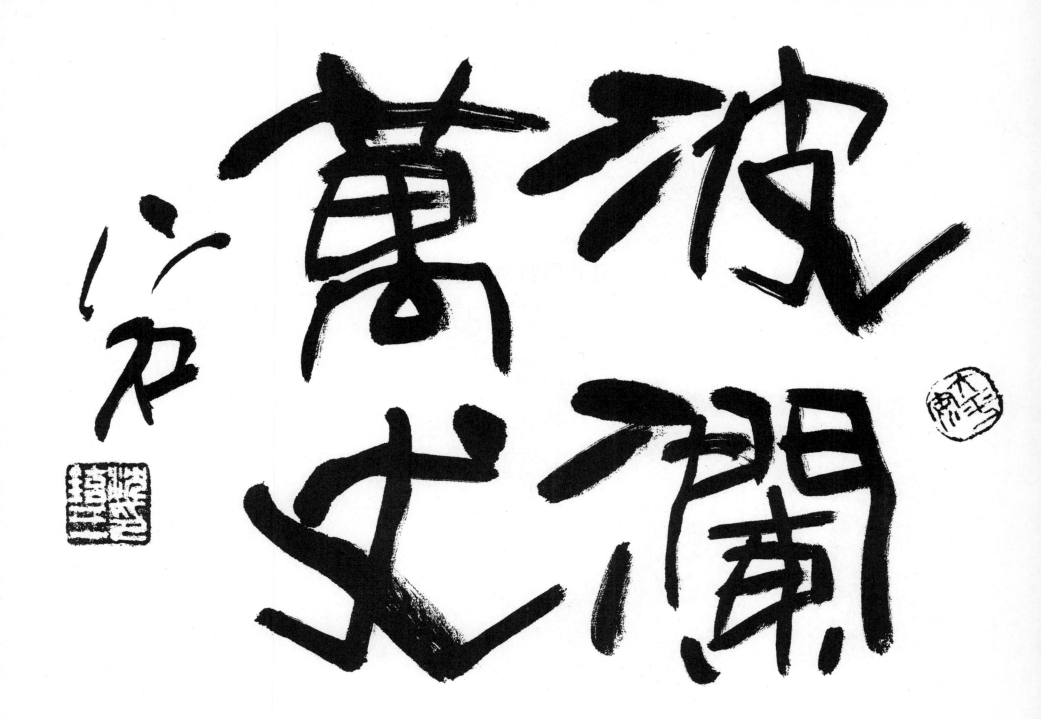

# 陳善閉邪 / 진선폐사

46×35cm

착함을 펴고 사악함을 막는다.
(착함을 널리 펴서 사악함이 일어나지 않도록 함.)

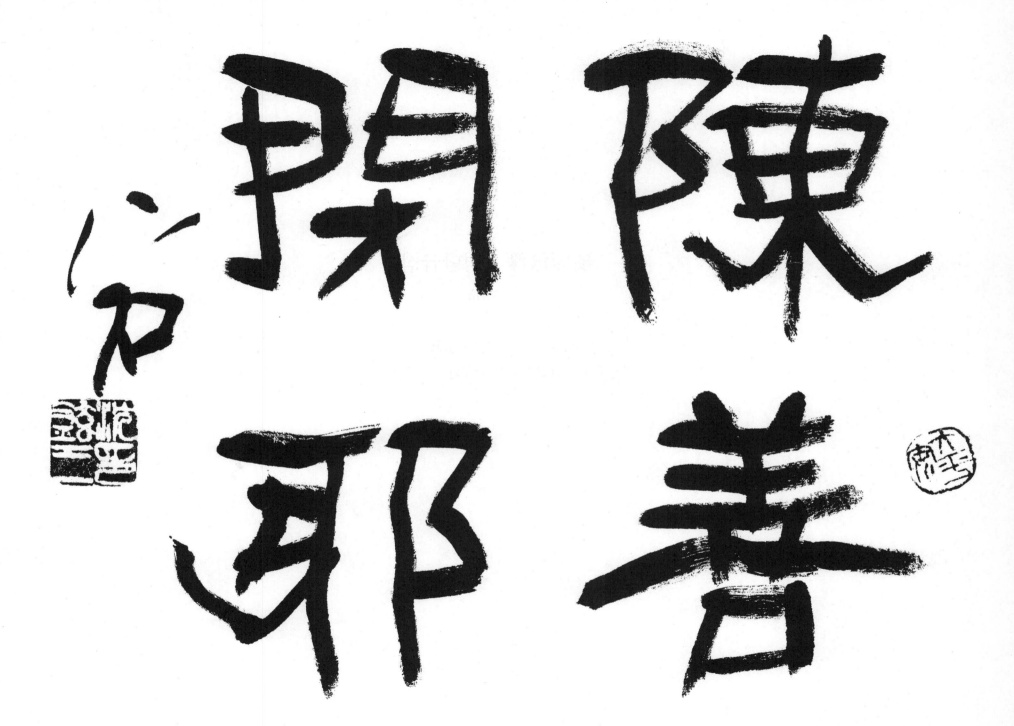

陳善閉邪

153

# 綆短汲深 / 경단급심

46×35cm

두레박줄은 짧고 길을 샘물은 깊음.
재능은 부족하고 임무는 막중함을 비유(比喩).

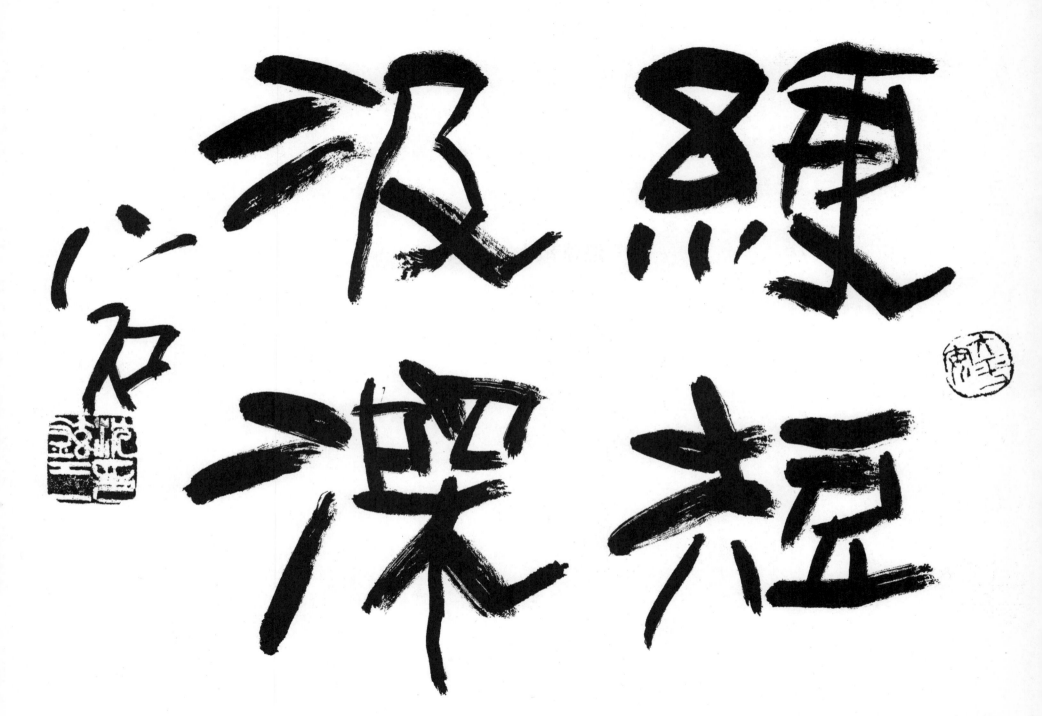

# 追遠報本 / 추원보본

46×35cm

출발과 근원을 잊지 않는다.

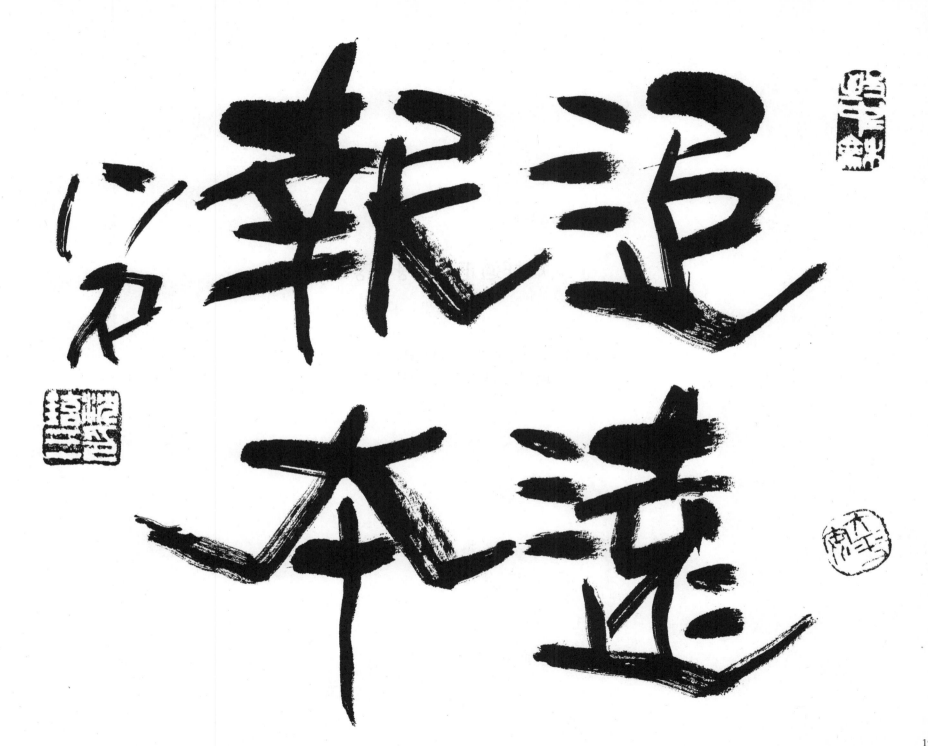

# 矯枉過正 / 고왕과정

46×35cm

구부러진 것을 바로 잡으려다 오히려 바른 것을 나쁘게 만들다.
(잘하려고 하다가 오히려 잘못된다는 말.)

矯枉過正心勿二

# 賙窮恤貧 / 주궁휼빈

46×35cm

곤궁(困窮)한 사람을 도와주고 가난한 사람을 가련히 여김.
매우 빈궁한 사람을 구하여 도와줌을 일컬음.

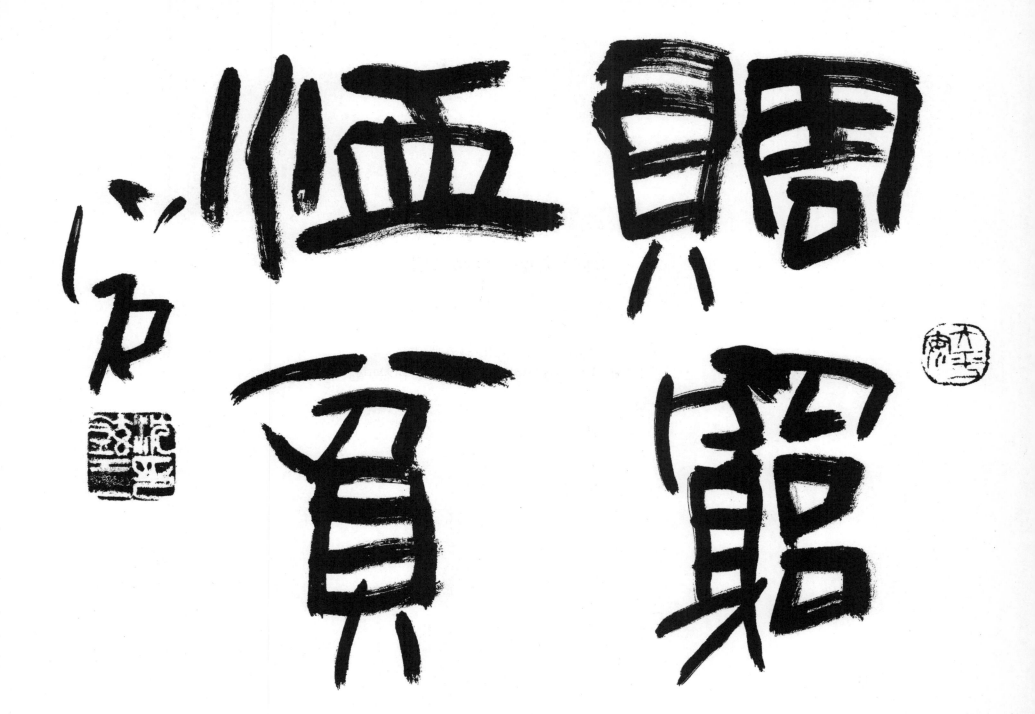

# 誕敷文德 / 탄부문덕

46×35cm

문교(文敎)와 덕화(德化)를 크게 펴다.
문예(文藝)와 덕망(德望)이 크게 진흥(振興)된다는 말.

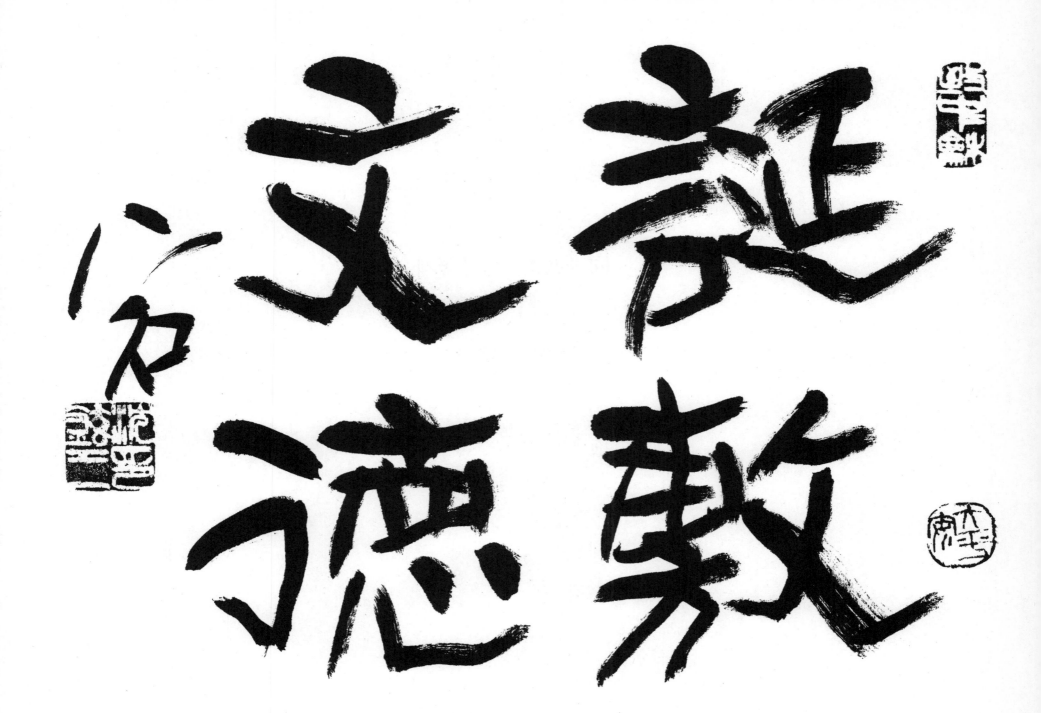

文次

誼正

文恋徳

教裏人

163

# 同舟共濟 / 동주공제

46×35cm

같이 배를 타고 강을 건너다.

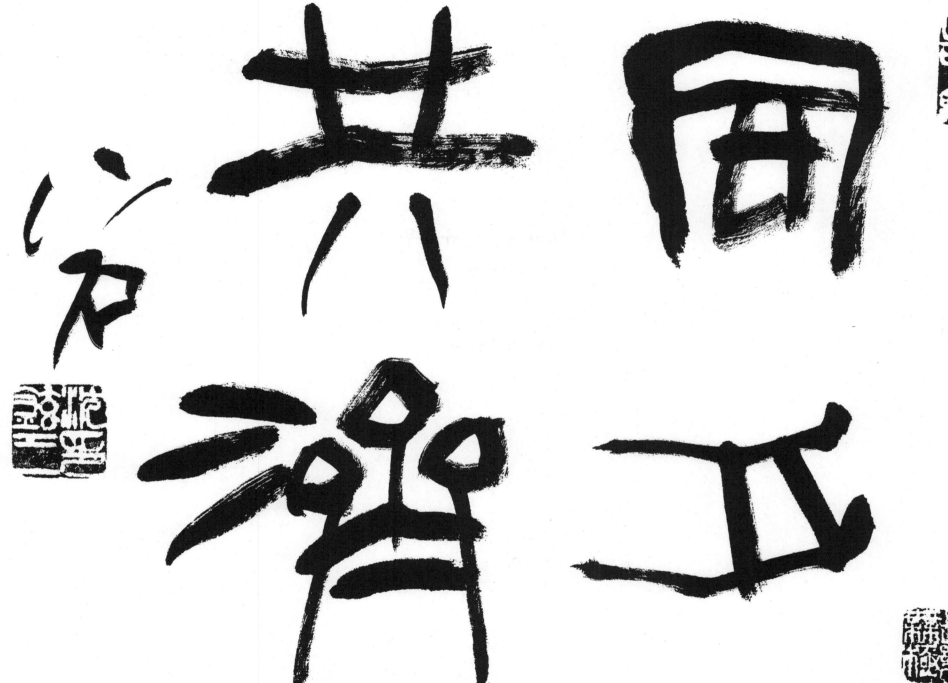

# 士有爭友 / 사유쟁우

46×35cm

선비도 다투는 친구를 갖고 있다.
(충고하는 벗이 있다는 뜻.)

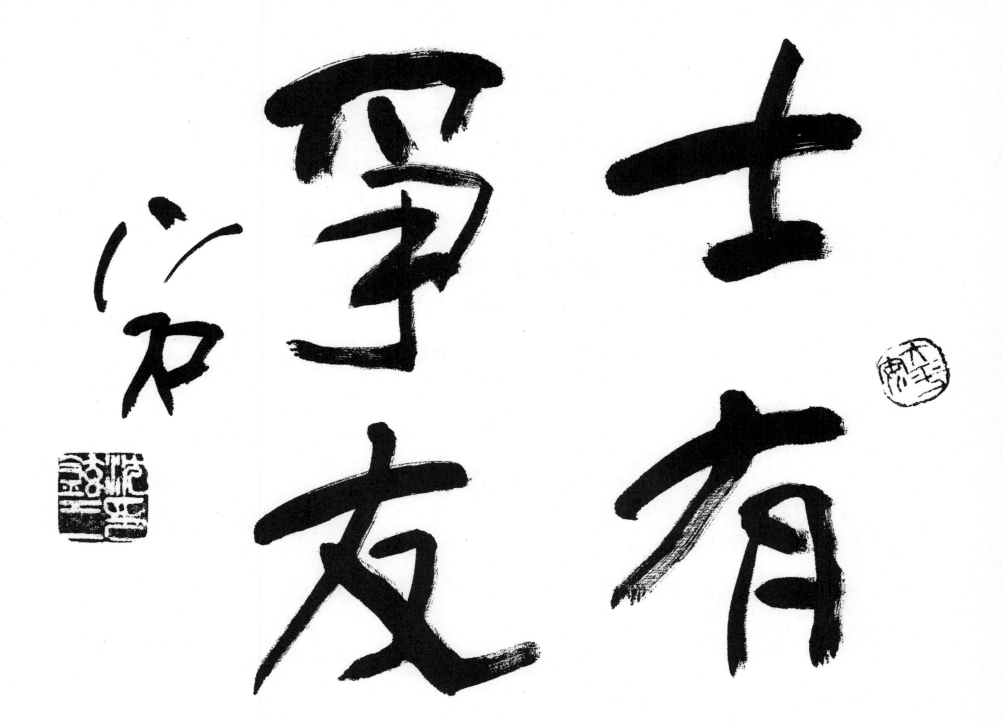

# 欲巧反拙 / 욕교반졸

46×35cm

교묘(巧妙)하게 만들려고 하다가 오히려 졸렬(拙劣)하게 됨.
(너무 잘하려 하면 도리어 잘 안 됨을 일컫는 말.)

沉反欲
拙巧

# 衆口鑠金 / 중구삭금

46×35cm

많은 사람의 입은 쇠도 녹인다.
(여러 사람의 말은 매우 무섭다는 것을 일컬음.)

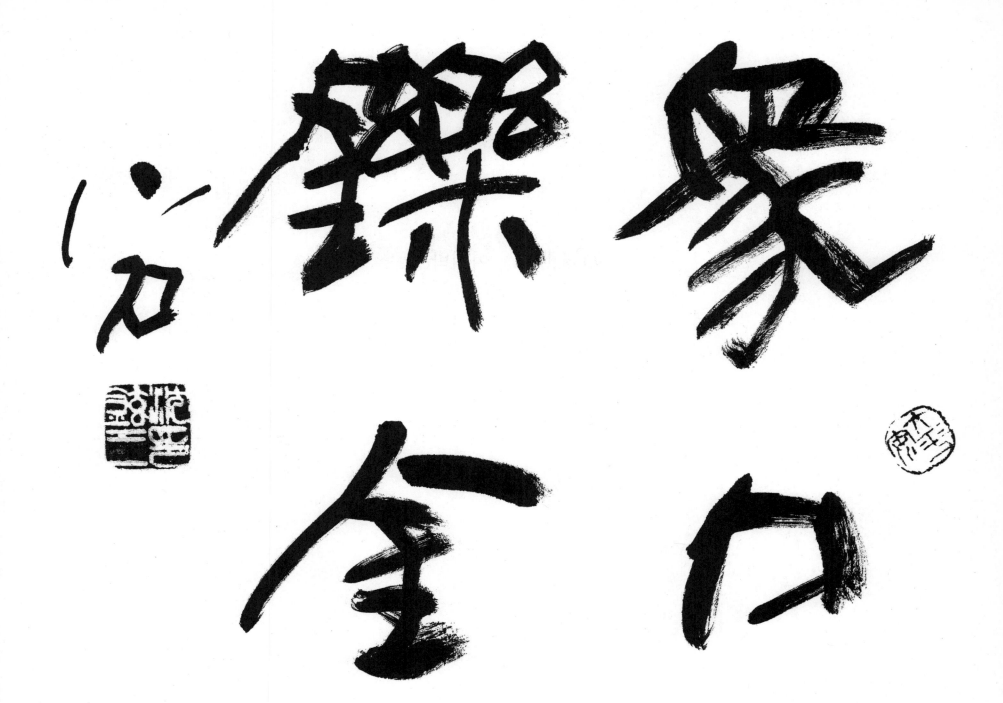

171

# 如履薄氷 / 여리박빙

46×35cm

얇은 얼음을 밟듯 몹시 위험함.

(詩經)

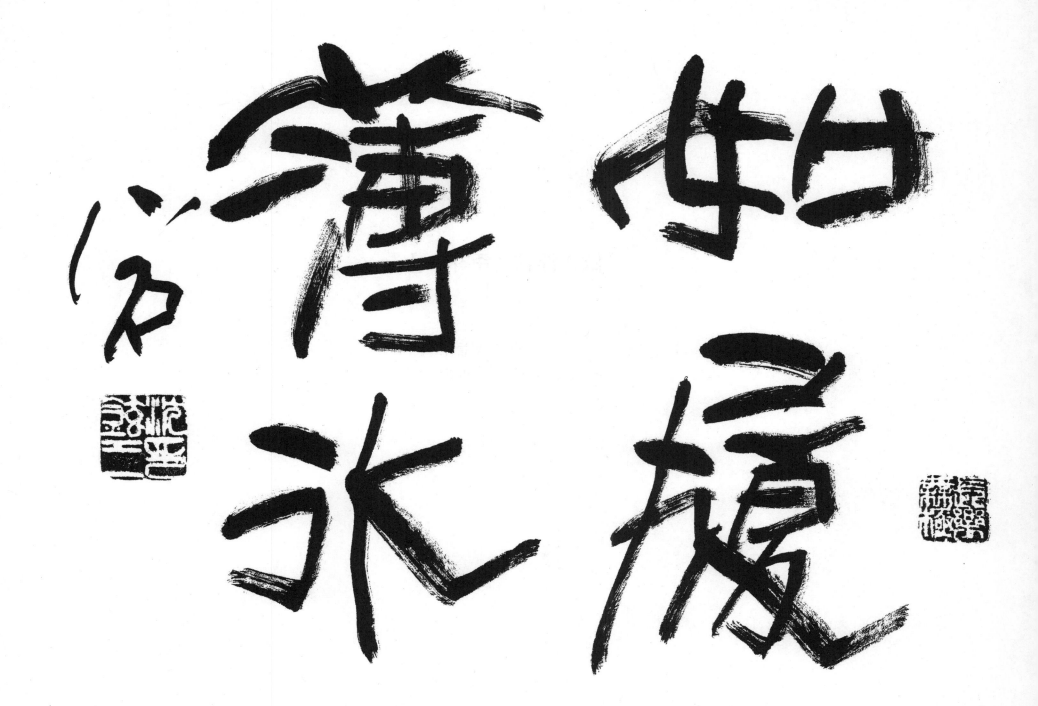

# 做作浮言 / 주작부언

46 × 35cm

뜬 말을 지어서 만들다.
(터무니없는 말을 일부러 지어냄을 일컬음.)

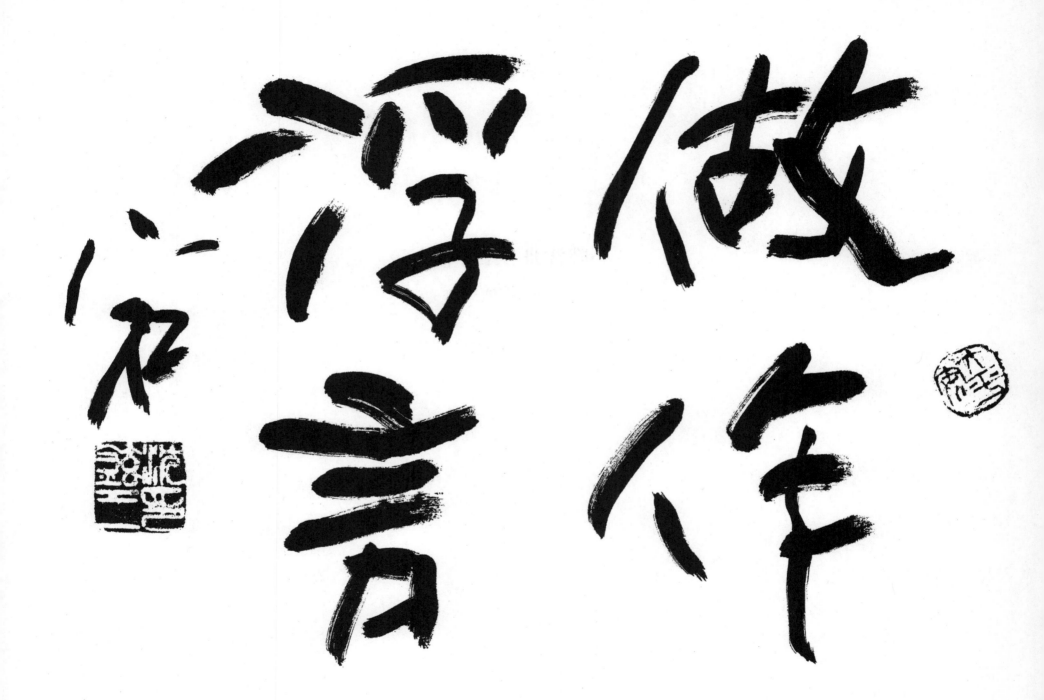

做人作浮言

# 小隙沈舟 / 소극침주

46×35cm

작은 틈새가 큰 배를 가라앉힌다.

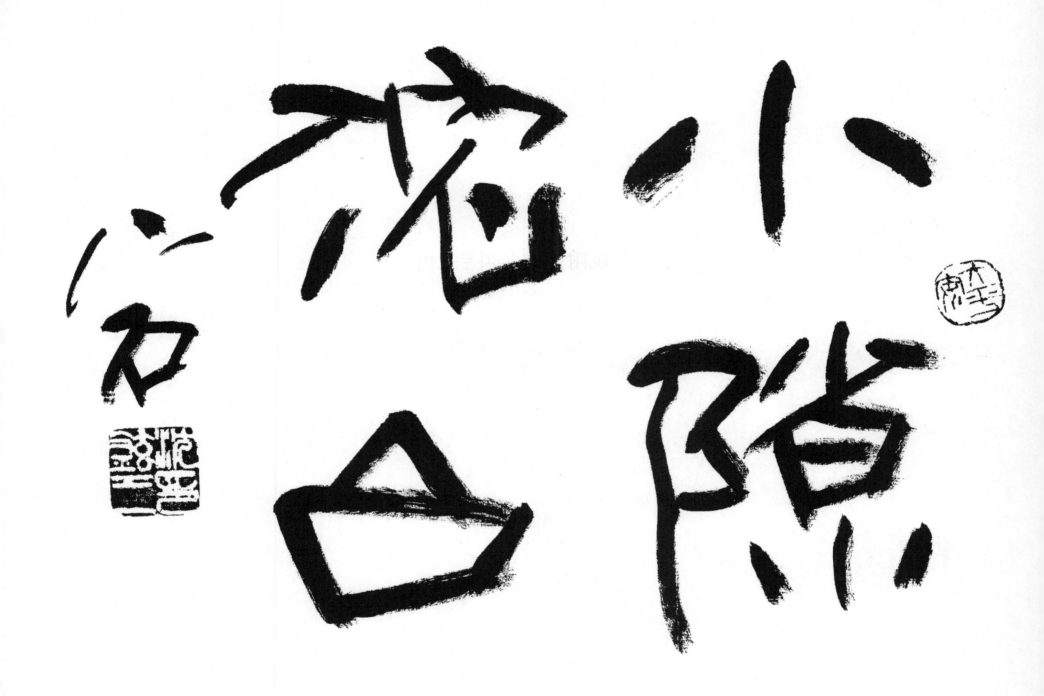

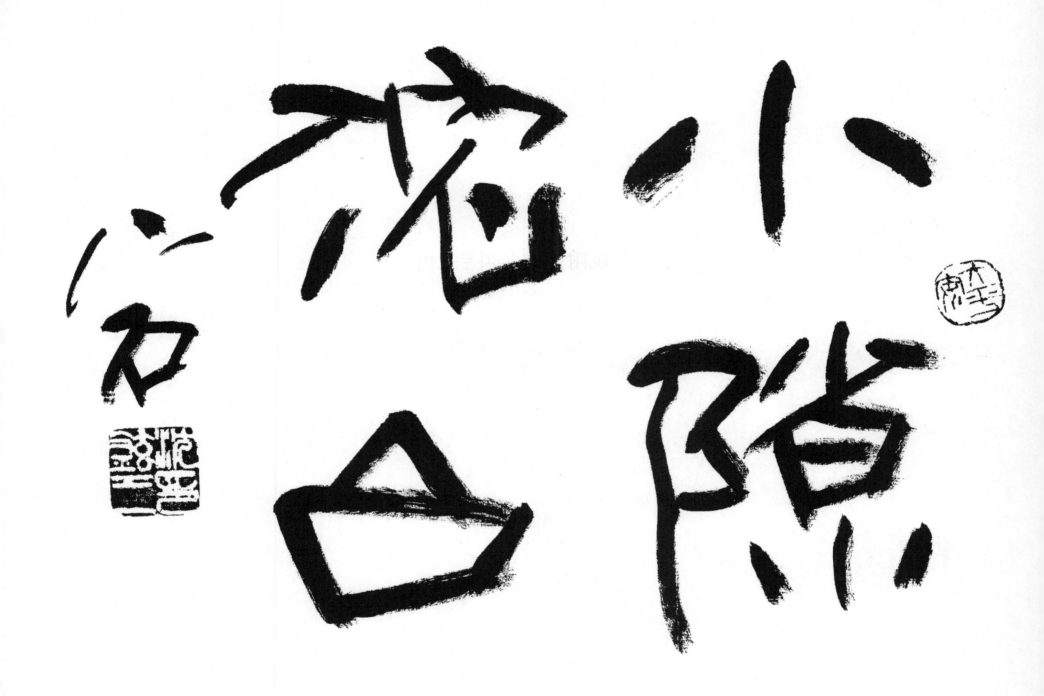

177

# 飢附飽飛 / 기부포비

68×35cm

배고프면 붙고 배부르면 튄다.

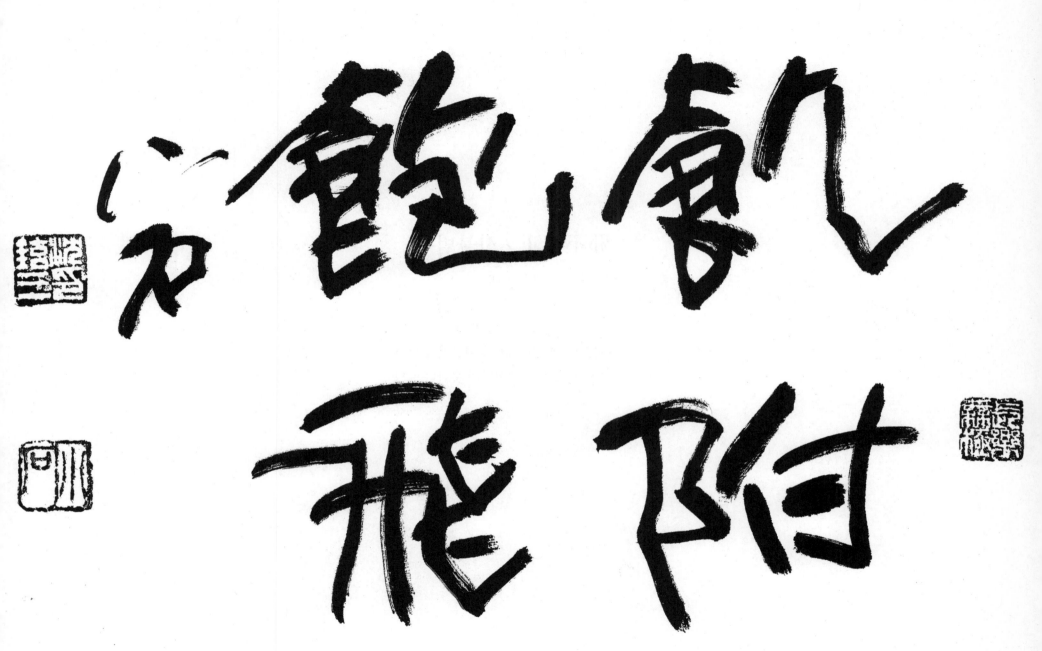

# 邪不犯正 / 사불범정

46×35cm

정의가 이긴다.
사도(邪道)는 정도(正道)를 범하지 못한다.
(사악함은 바른 것을 침범하지 못한다는 말.)

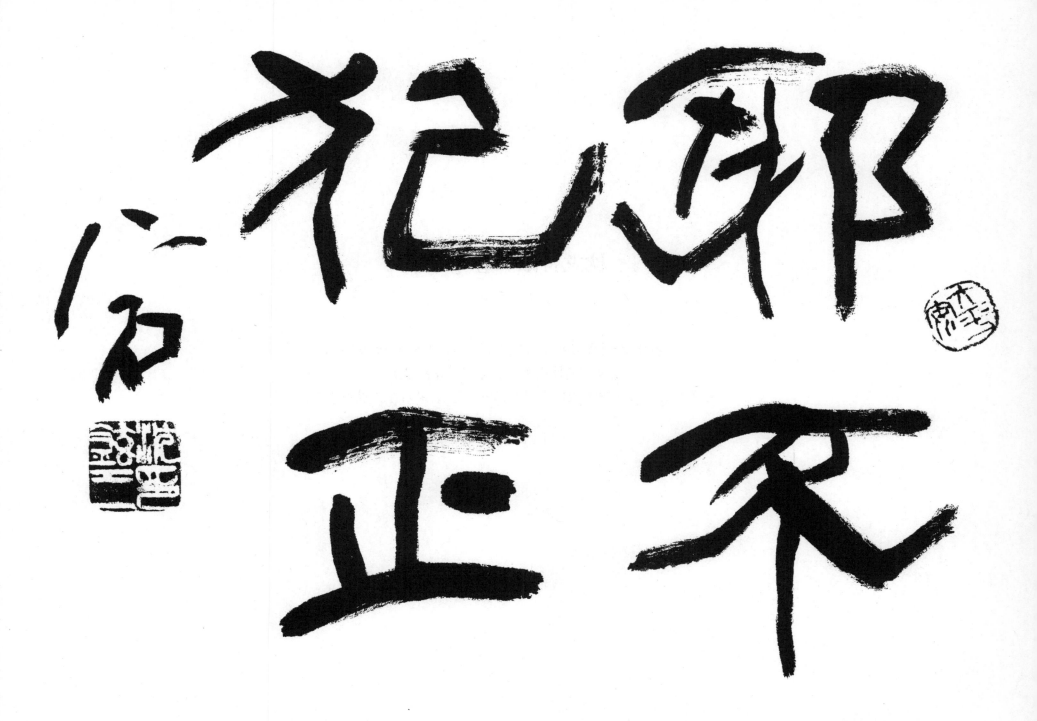

# 枕戈待敵 / 침과대적

46×35cm

창(戈)을 베개 삼아 누어서 적(敵)이 오기를 기다린다.
(싸울 태세를 갖추고 있음을 비유한 말.)
늘 경각심을 갖고 깨어 있는 자만이 혜안과 통찰, 용기를 가질 수 있다.

枕戈待藏心や

## 浮雲朝露 / 부운조로

46×35cm

뜬구름과 아침 이슬.
(인생의 덧없음을 비유한 말.)

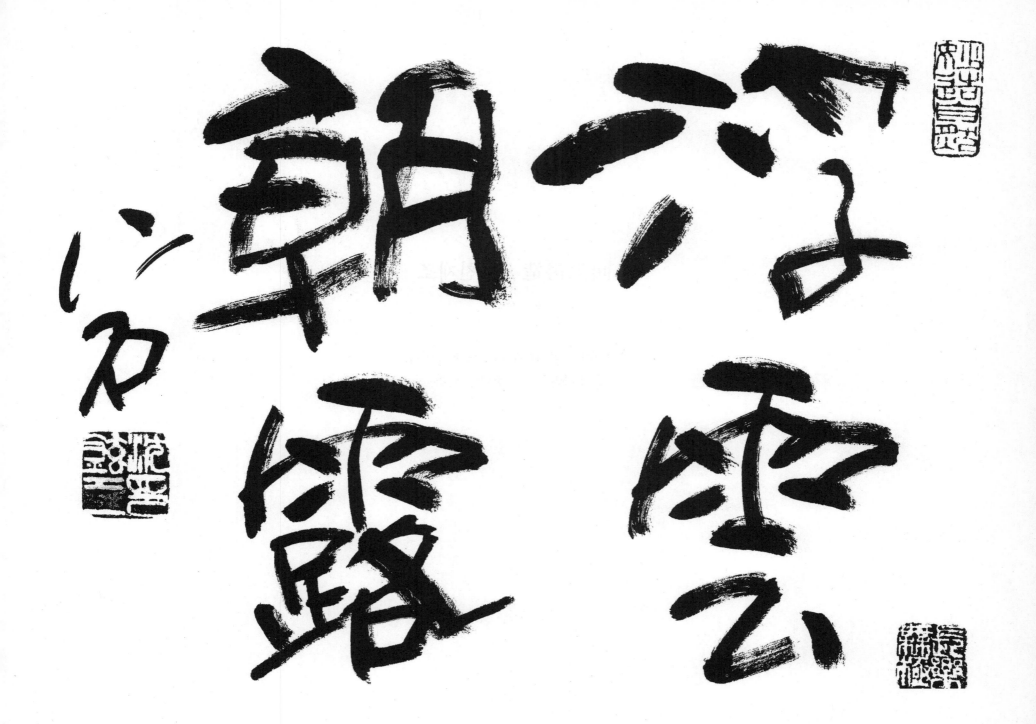

朝露

浮雲

# 回天再造 / 회천재조

46×35cm

쇠퇴하고 어지러운 세상에서 벗어나
새롭게 나라를 건설한다는 의미.

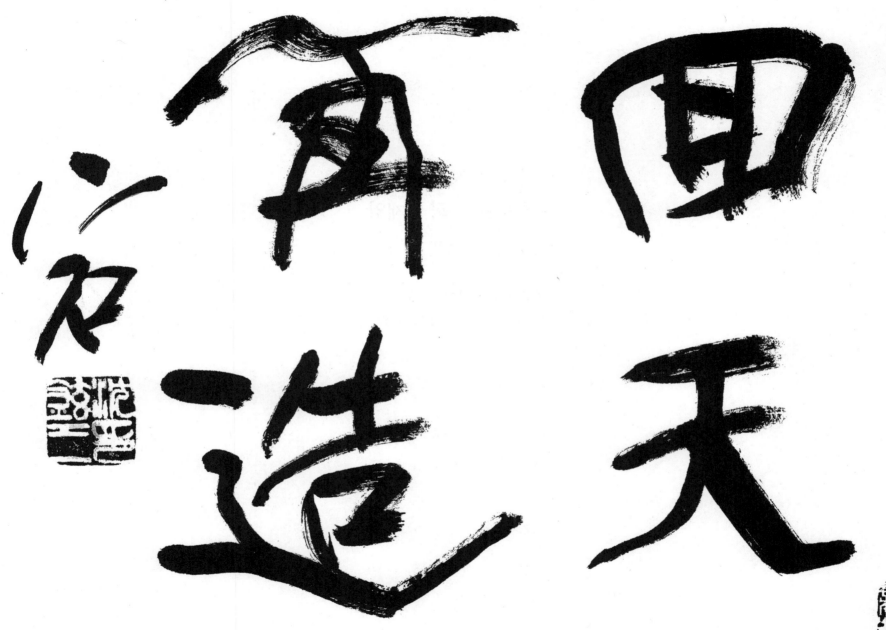

田天再造

# 華不再揚 / 화불재앙

46×35cm

꽃은 재차 드날리지 않는다.
(지나간 세월이나 사람은 다시 되돌아 올 수 없음을 비유한 말.)

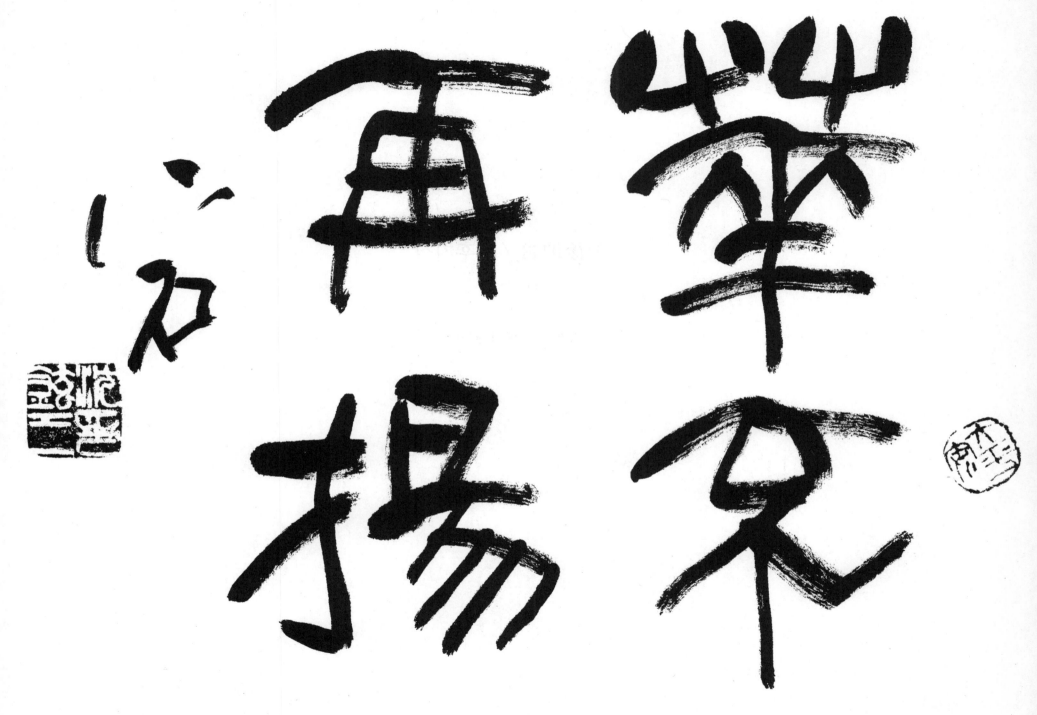

# 雨後地實 / 우후지실

46×35cm

비가 온 후 땅이 굳는다.

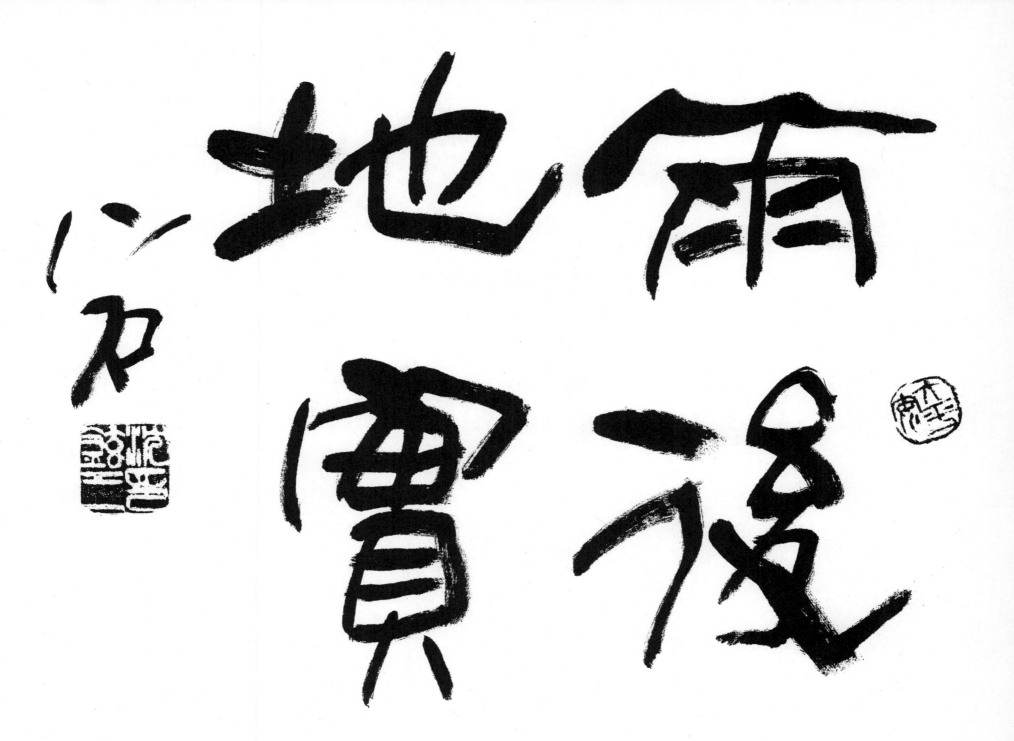

# 涅而不緇 / 날이불치

46×35cm

검게 물들여도 검어지지 않는다.
(어진 사람은 쉽게 악(惡)에 물들지 않는다.)

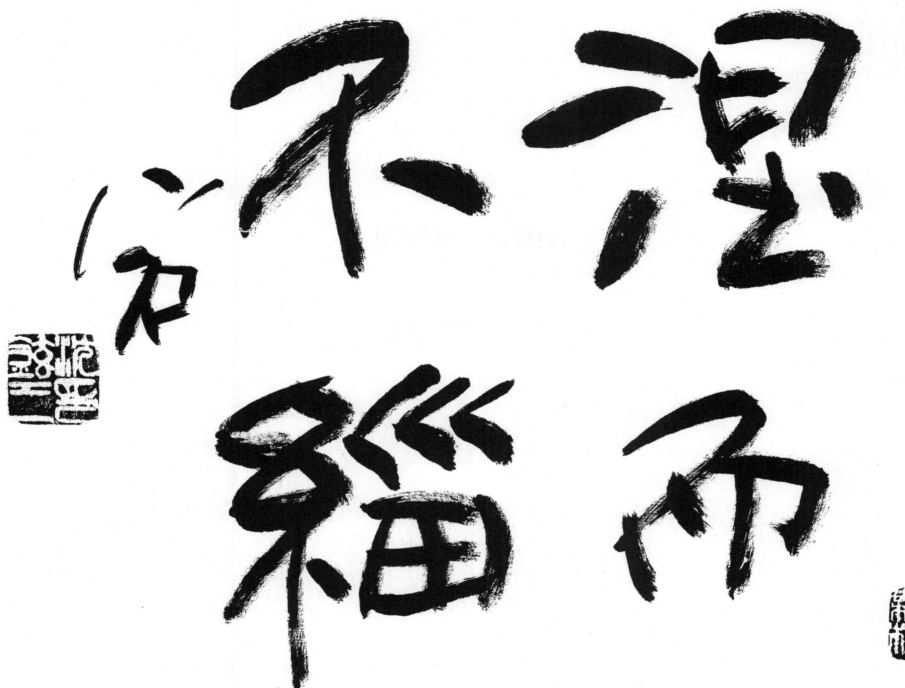

# 盈科後進 / 영과후진

46×35cm

물은 웅덩이를 만나면 다 채우고 나아간다.

(孟子)

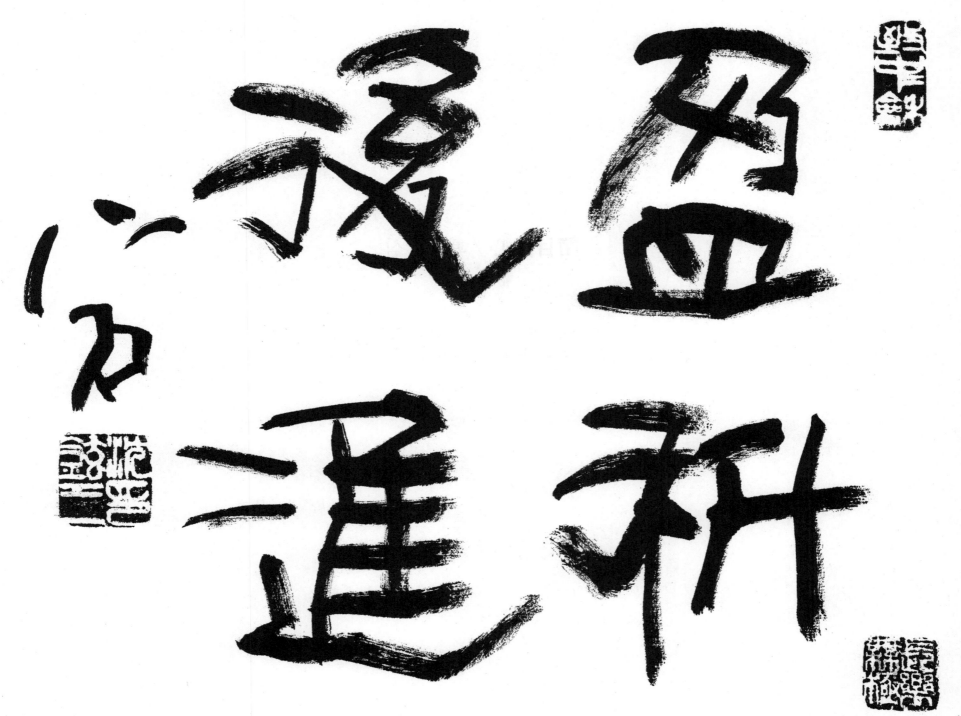

# 閉目降心 / 폐목강심

46×35cm

눈을 감고 마음을 가라앉히는 것이 화기(火氣)를
다스리는 좋은 처방(處方)이다.

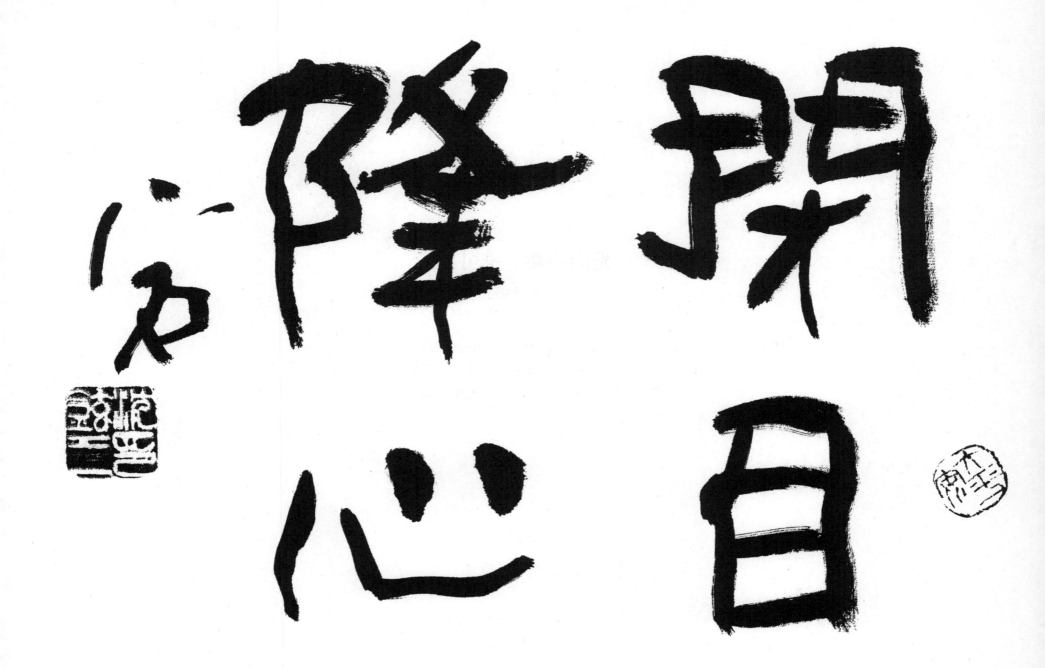

# 光而不耀 / 광이불요

46×35cm

빛나되 번쩍거리며 비추지는 않는다.
어디서나 없어서는 안 될 필요한 존재가 되어야 하지만
빛을 감추어 자신을 낮출 때 그 자리가 더욱 빛난다.

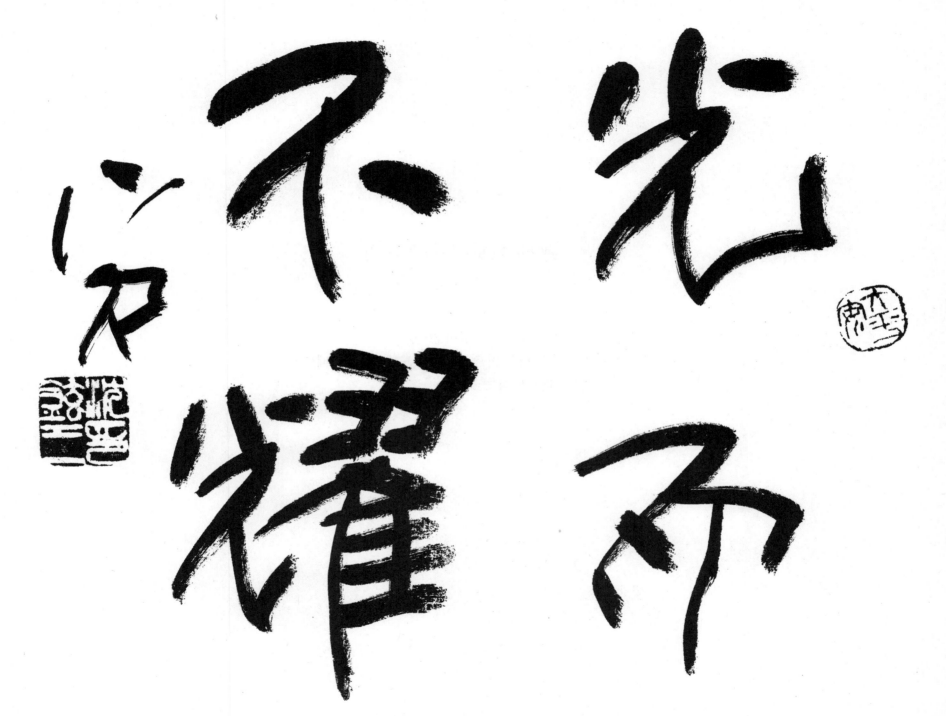

## 無所猷爲 / 무소유위

46×35cm

아무 하는 일이 없다.
소일(消日)은 다 늙어 정말 아무것도 할 수 없을 때
눈물을 흘리면서 하는 것이다.

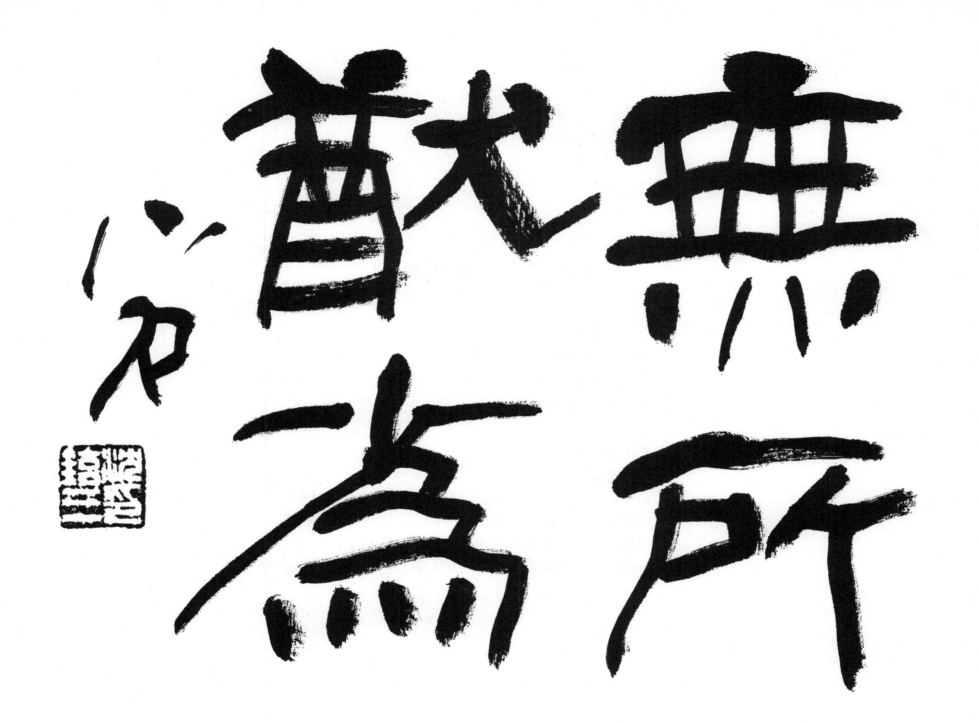

# 萬波息笛 / 만파식적

46×35cm

만(萬) 가지 파도(波濤)를 쉬게 하는 피리.
만사(萬事)를 해결(解決) 하는 피리.
만 가지 시름을 쉬게 하는 피리.

萬波息笛 / 만파식적
신라시대의 전설상의 피리.
신라(新羅) 신문왕(神文王)의 아버지 문무왕(文武王)을 위하여
동해(東海)변에 감은사(感恩寺)를 지은 후 문무왕이 죽어서 된
해룡(海龍)과 김유신(金庾信)이 죽어서 된 천신(天神)이
합심(合心)하여 용(龍)을 시켜서 보낸 대나무(竹)로 만들었다고 함.

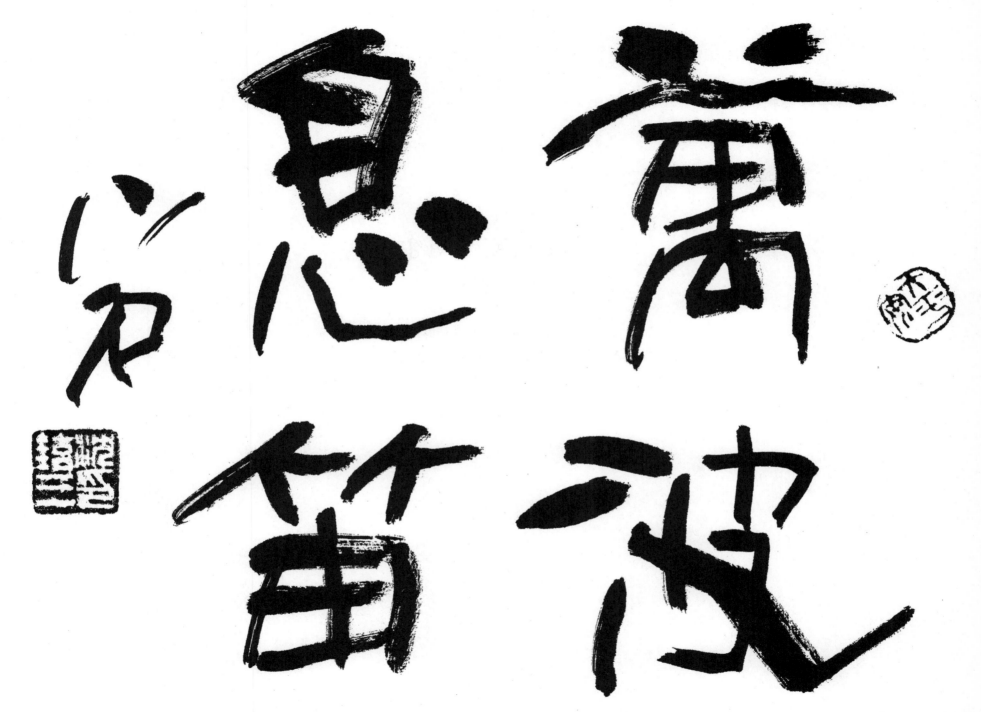

萬感心竹笛波
心也

# 解弦更張 / 해현경장

46×35cm

거문고의 줄을 바꾸어 맨다는 뜻.
(느슨했던 사회적 정치적 제도를 개혁하겠다는 의미.)

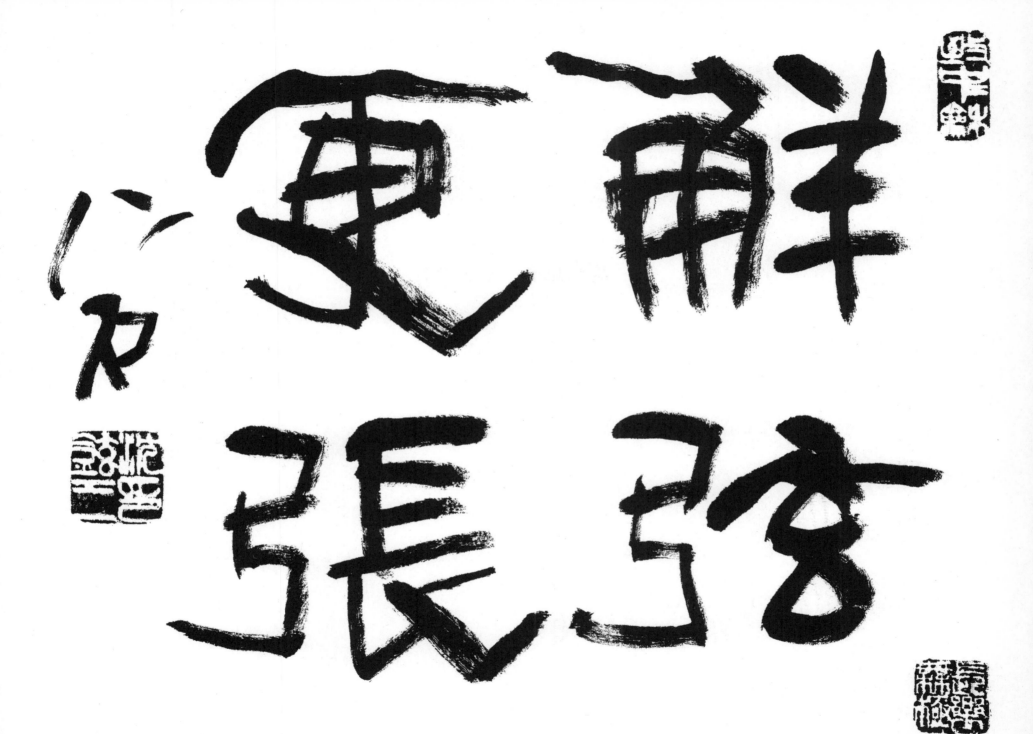

更解
心張
及強

# 萬衆創新 / 만중창신

46×35cm

많은 대중(大衆)의 새로운 창업(創業).

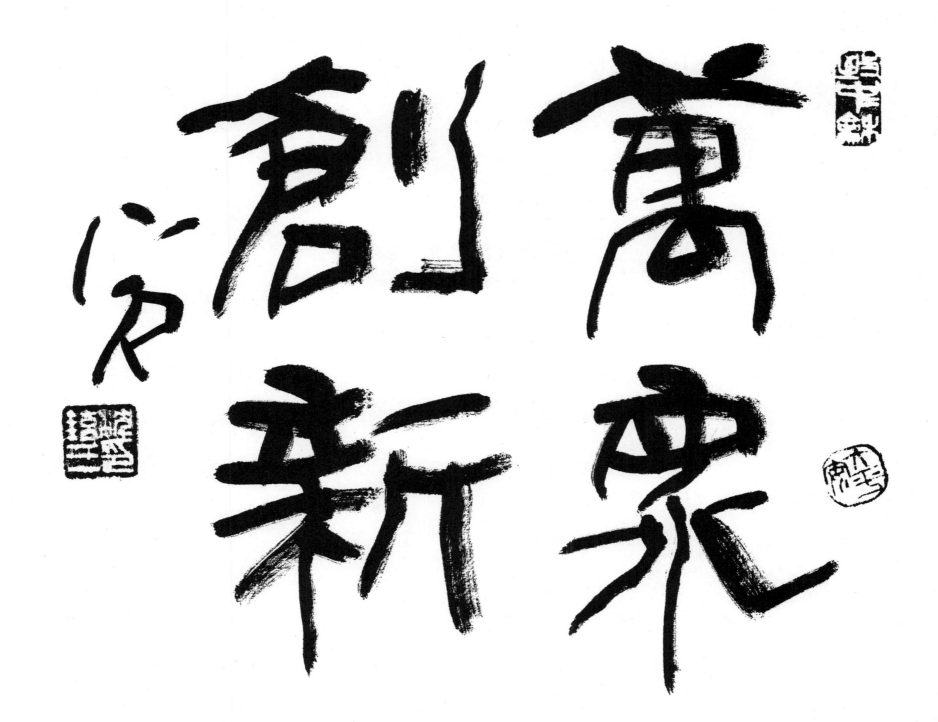

萬衆創新

# 創造經濟 / 창조경제

46×35cm

새로운 창업(創業)의 경제(經濟).

經營創造

# 大衆創業 / 대중창업

46×35cm

대중(大衆)의 창업(創業).

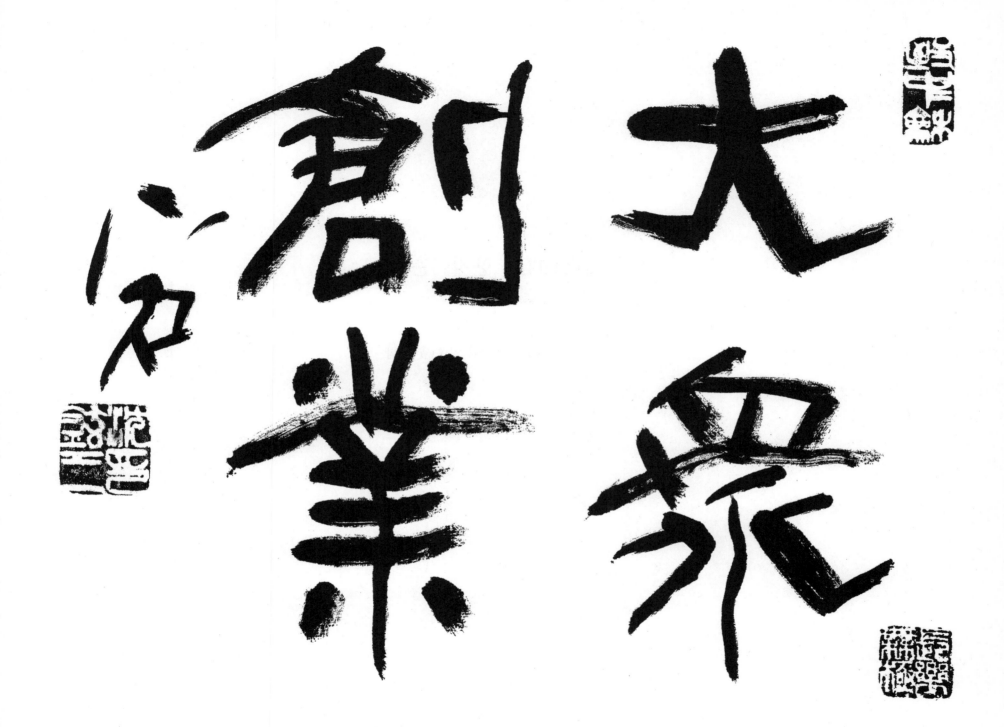

大衆創業

211

# 養之如春 / 양지여춘

46×35cm

봄이 만물을 기르듯이 백성을 양육(養育)함.

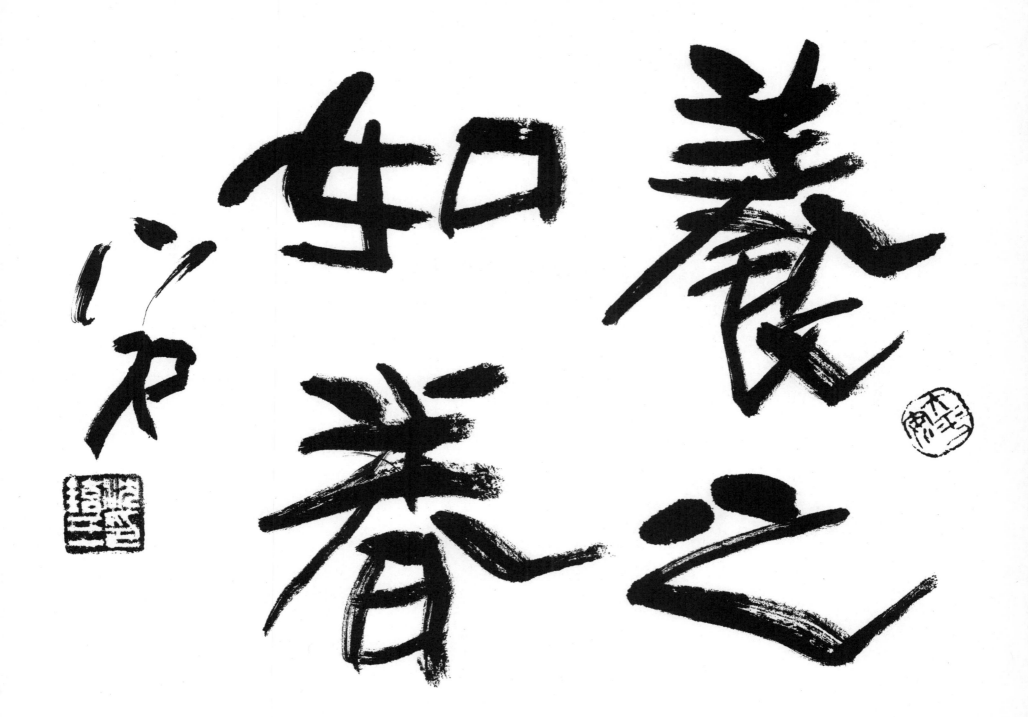

義
如
生
養
春
之
心
不

213

# 行言戲謔 / 행언희학

46×35cm

실없이 시시덕거리는 우스갯말.

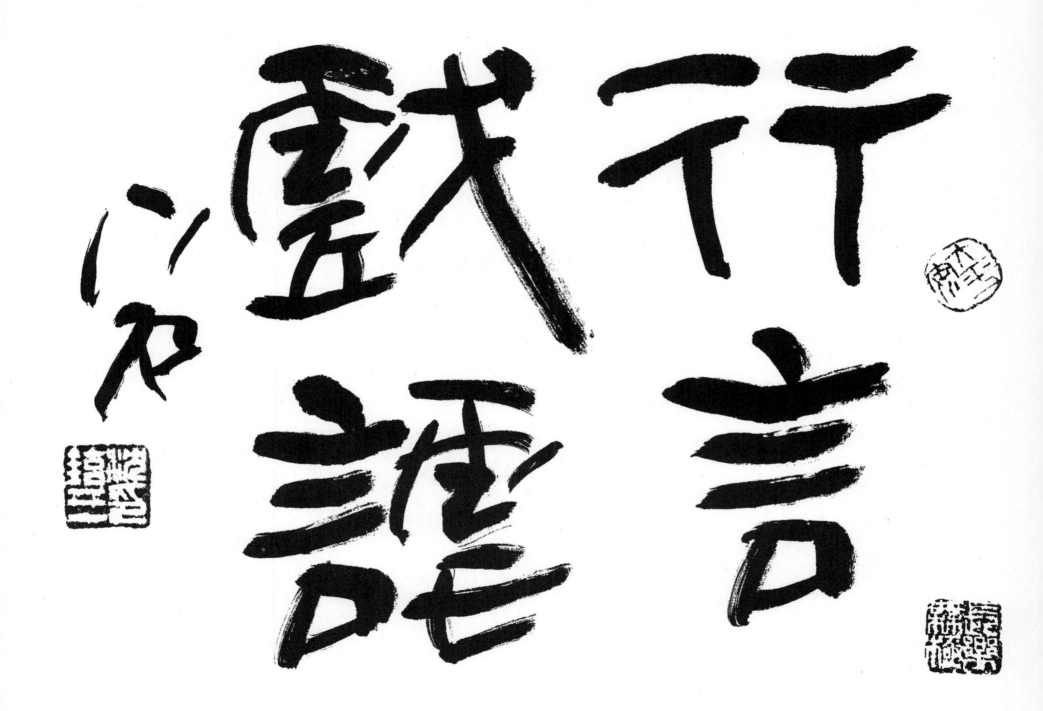

行言戲慮ハンや護DEDE

215

# 朝變夕改 / 조변석개

46×35cm

아침저녁으로 뜯어 고침.

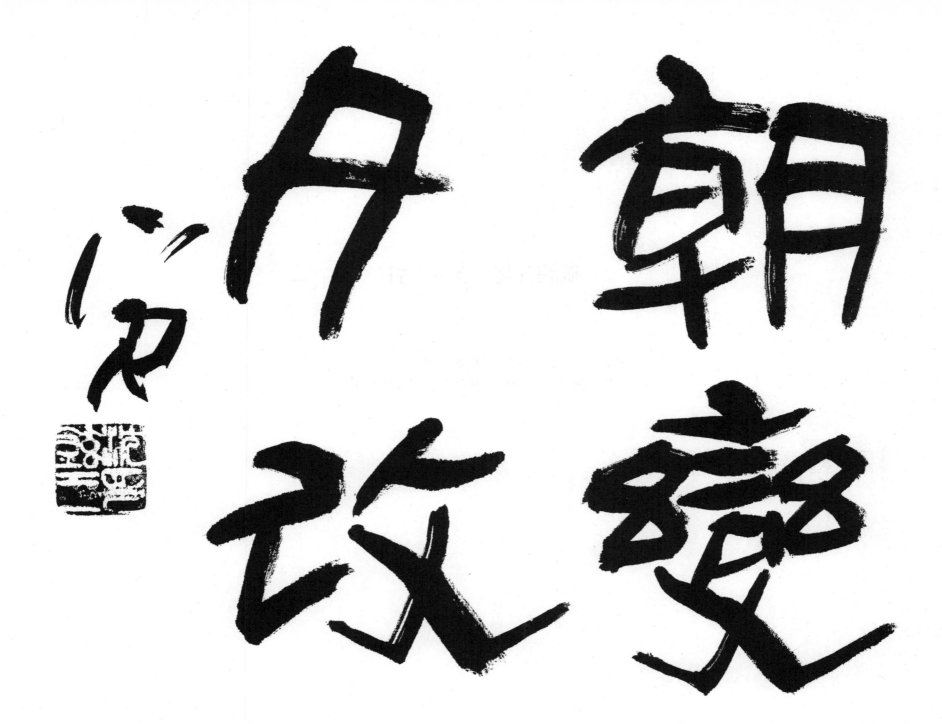

朝變

朝改

夕丹

# 狐濡其尾 / 호유기미

46×35cm

여우가 강을 건너려다 꼬리만 물에 적시고 말다.
(시작만하고 종결을 짓지 못함을 비유한 말.)

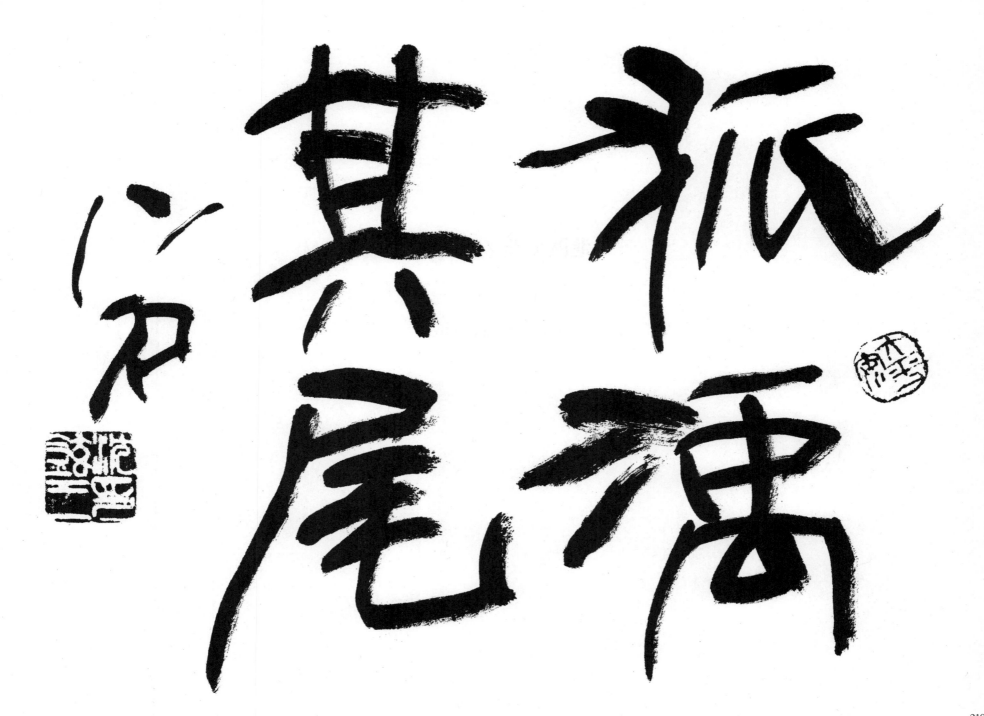

孤禎其尾其心

219

# 進開血路 / 진개혈로

46×35cm

피나는 길을 열고 나간다.

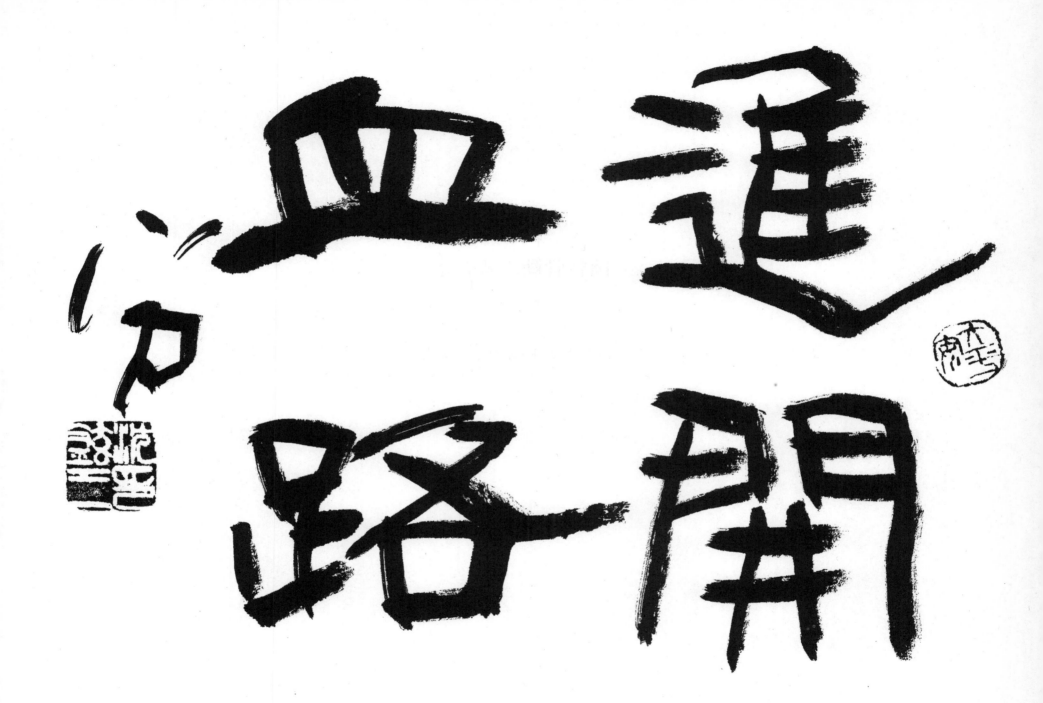

# 肉斬骨斷 / 육참골단

46×35cm

자기 살 발라주고 상대 뼈 끊기.

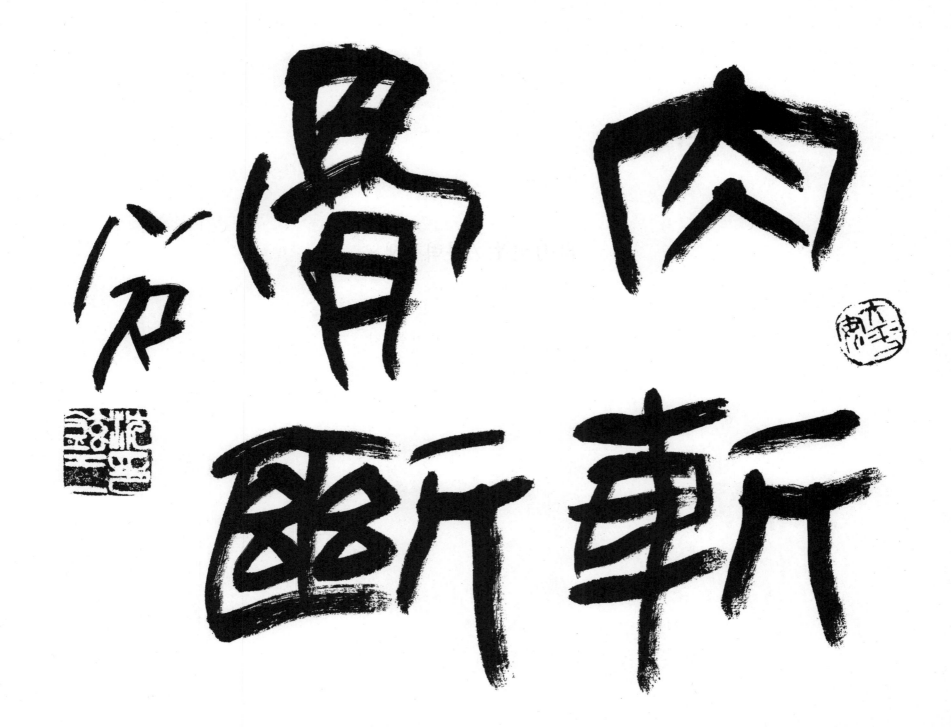

# 自力更生 / 자력갱생

46×35cm

오로지 제 힘만으로 생활을 고쳐 살아감.

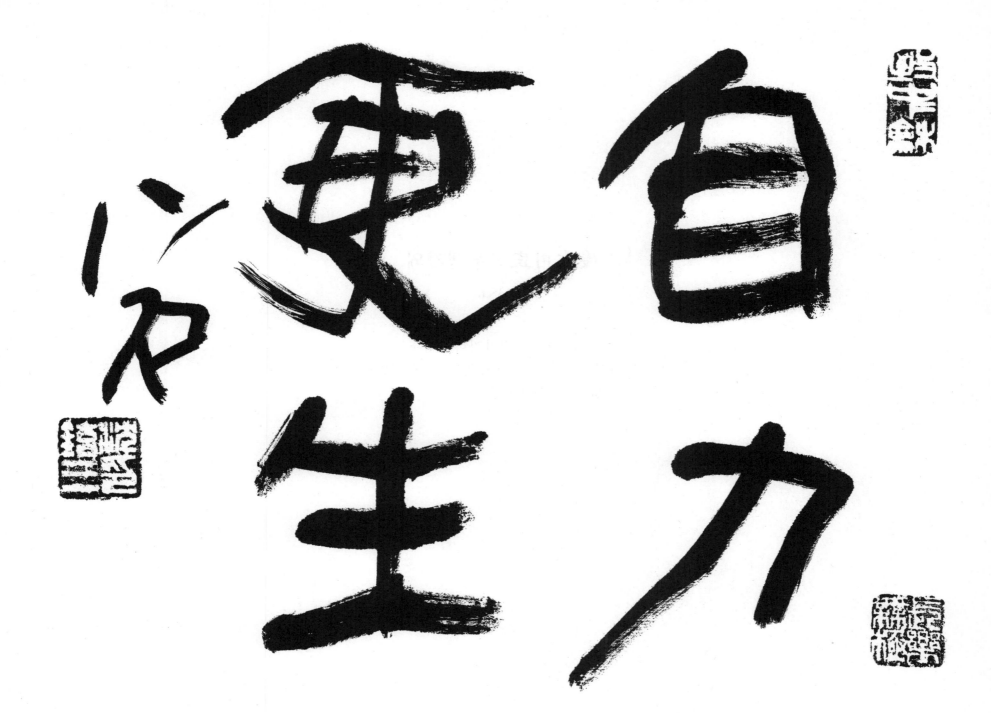

自力更生

225

# 後生可畏 / 후생가외

46×35cm

뒤에 태어난 사람이 가히 두렵다.
(기성세대보다 자라나는 사람의 장래가 가능성으로 보아
월등히 두렵고 기대된다는 말임.)

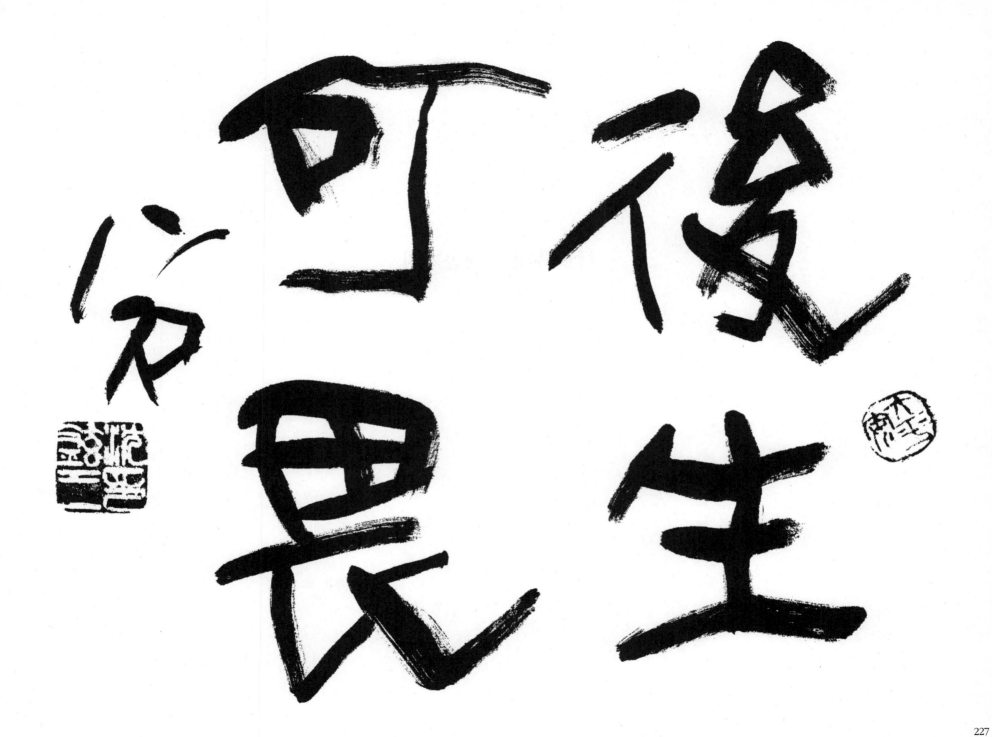

# 行動擧止 / 행동거지

46×35cm

몸을 움직이는 모든 짓.

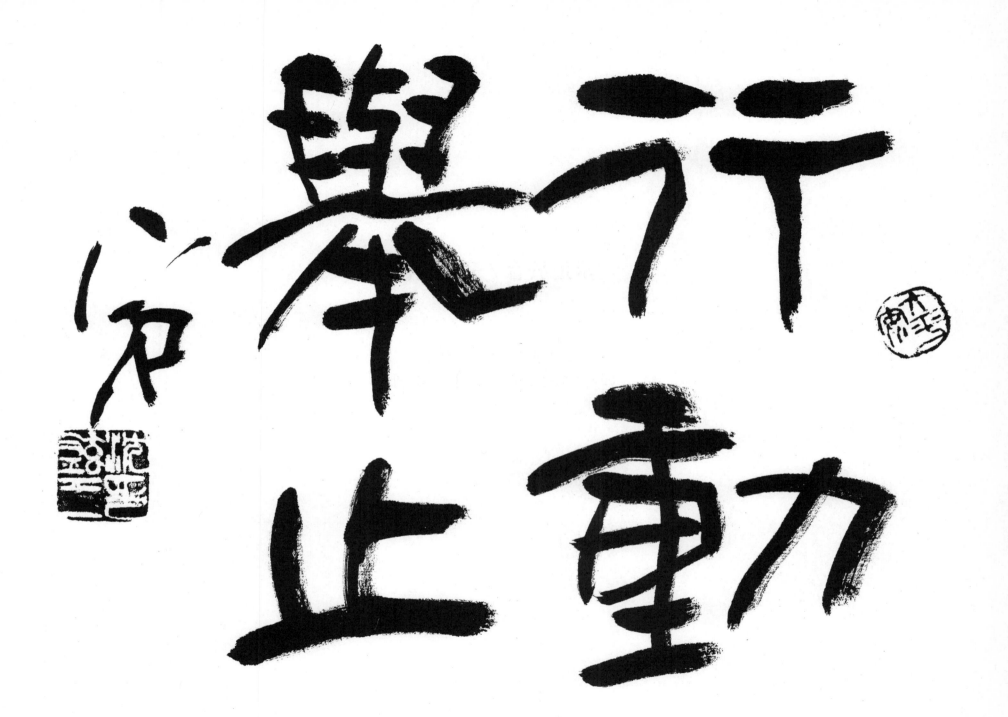

行動舉止

# 求道於盲 / 구도어맹

46×35cm

소경(장님)에게 길을 묻다.
(효과가 없는 잘못된 방법을 일컫는 말.)

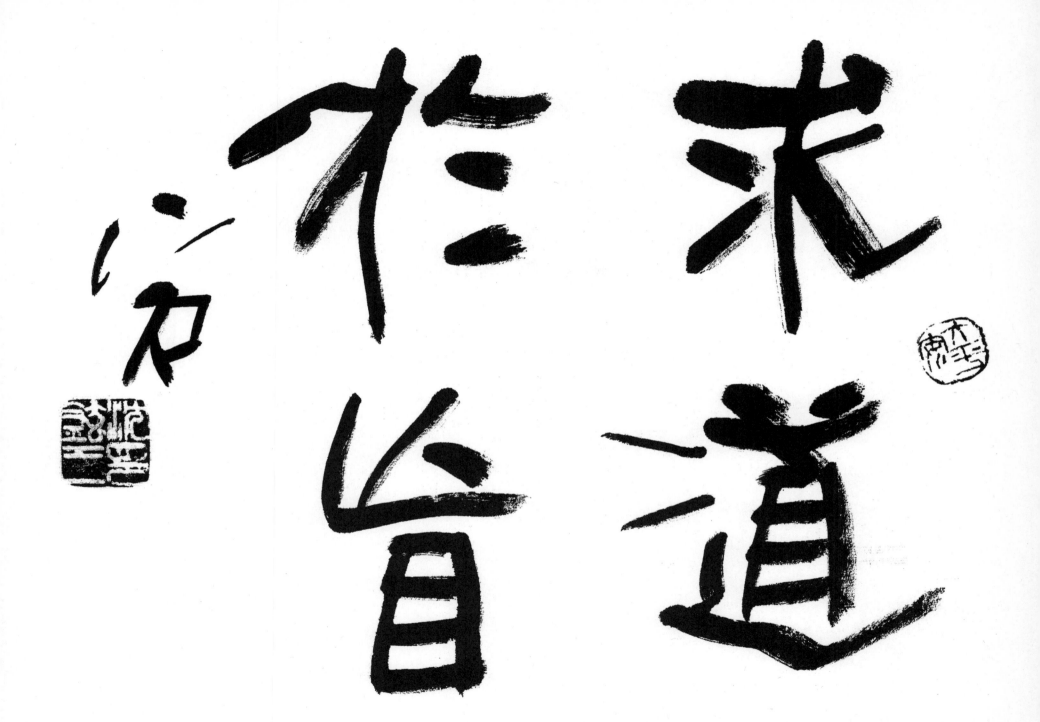

# 揚人之愆 / 양인지건

46×35cm

남의 사소한 잘못도 꼭 드러내 떠벌린다.

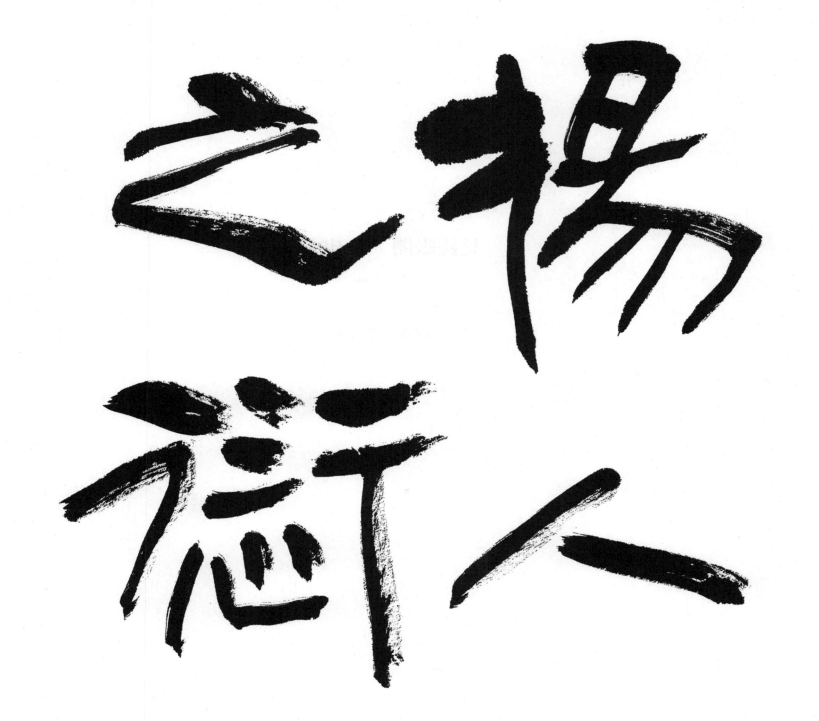

# 見錢眼開 / 견전안개

46×35cm

돈을 보면 눈이 번쩍 뜨인다.

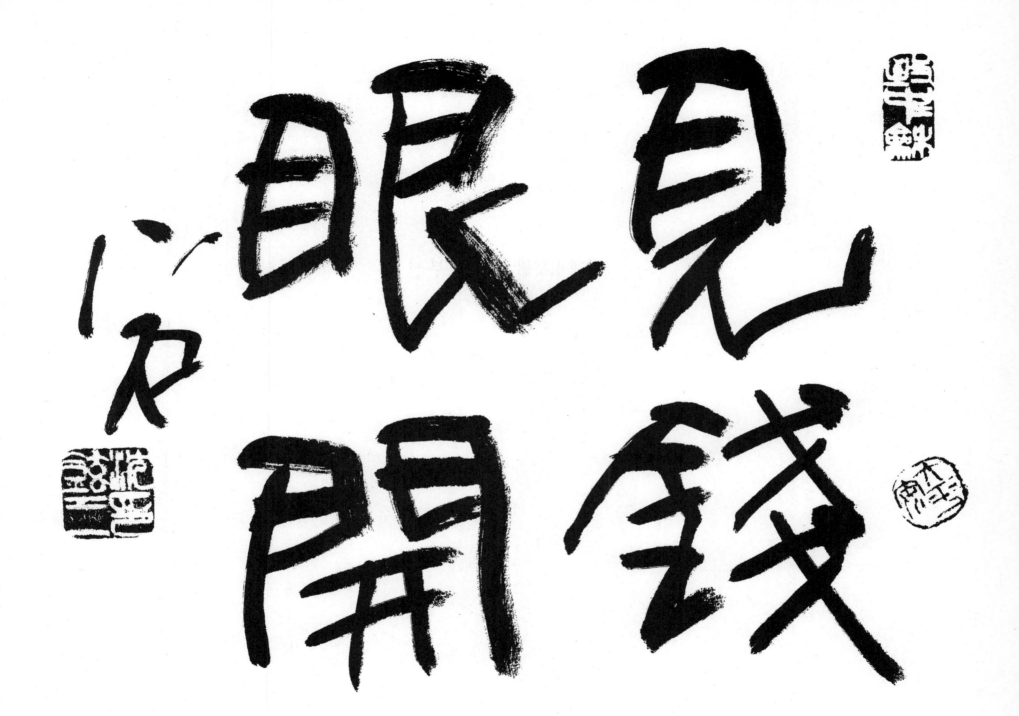

眼見心次

見錢眼開

235

# 水到浮船 / 수도부선

46×35cm

물이 이르면 (차오르면) 배가 뜬다.
때가오면 (조건이 갖추어 지면) 일이 저절로
이루어짐을 비유하는 말.

水到船浮

# 戒愼恐懼 / 계신공구

46×35cm

끊임없이 경계하고 삼가며, 두려워하는 마음가짐을 잃지 않는 것이다.
마음을 붙잡아 간직하는 조존(操存) 공부.

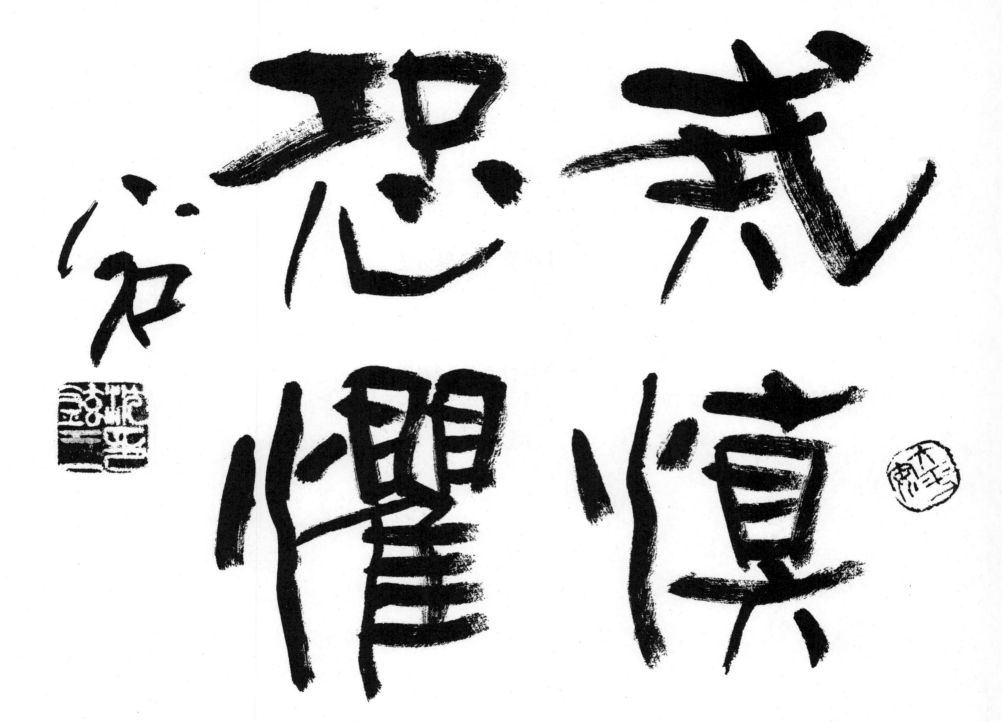

239

# 釣月耕雲 / 조월경운

46×35cm

달을 낚시질하고 구름밭을 간다.
유유자적(悠悠自適)한 경지(境地).

耕雲釣月

# 教子采薪 / 교자채신

46×35cm

자식에게 땔나무를 해오는 방법을 가르치다.
(장기적 안목으로 근본적 처방에 힘쓰다.)

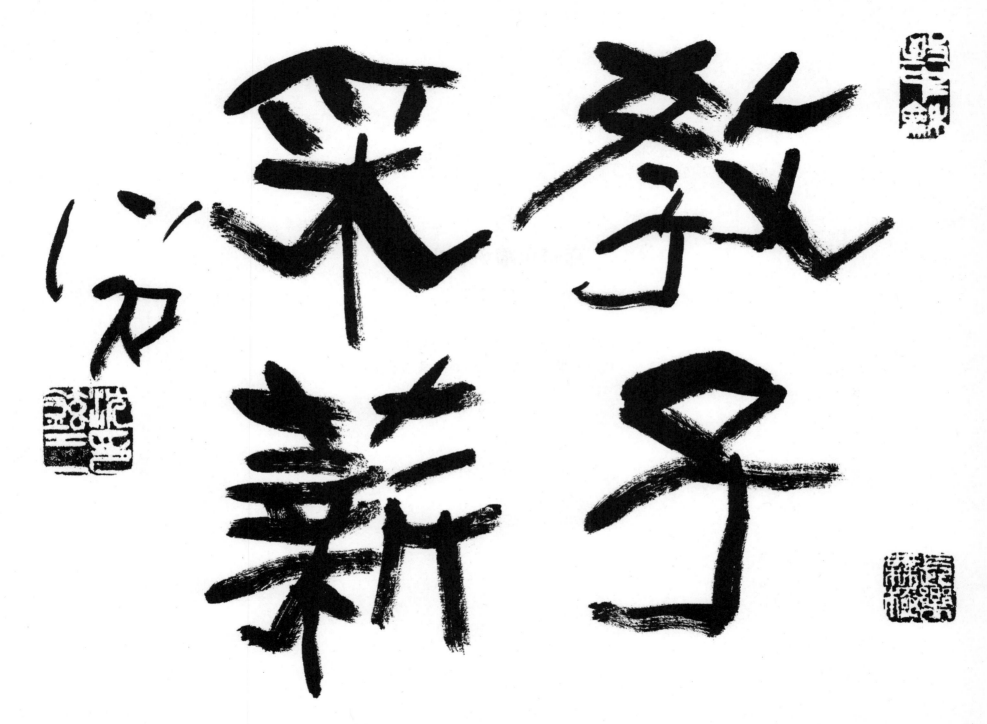

# 鳶飛魚躍 / 연비어약

46×35cm

솔개는 하늘을 날고, 물고기는 연못에서 뛴다.
(천지간의 자연스런 조화(調和)를 일컬음.)

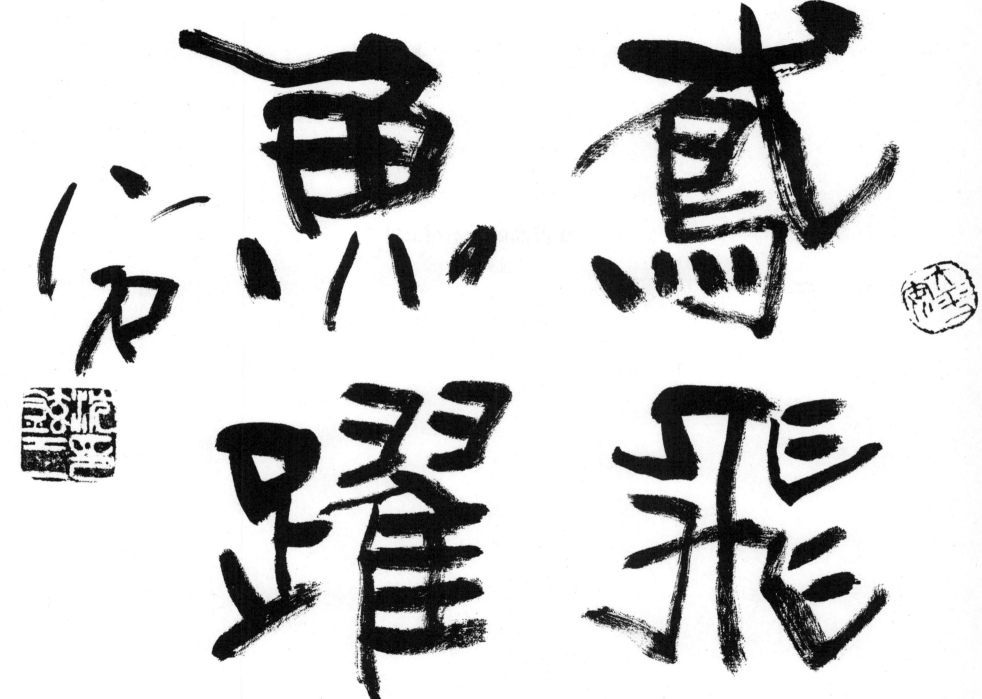

鳶飛魚躍

# 枕書高臥 / 침서고와

46×35cm

책을 높이 베고 누워 있음.

(菜根譚)

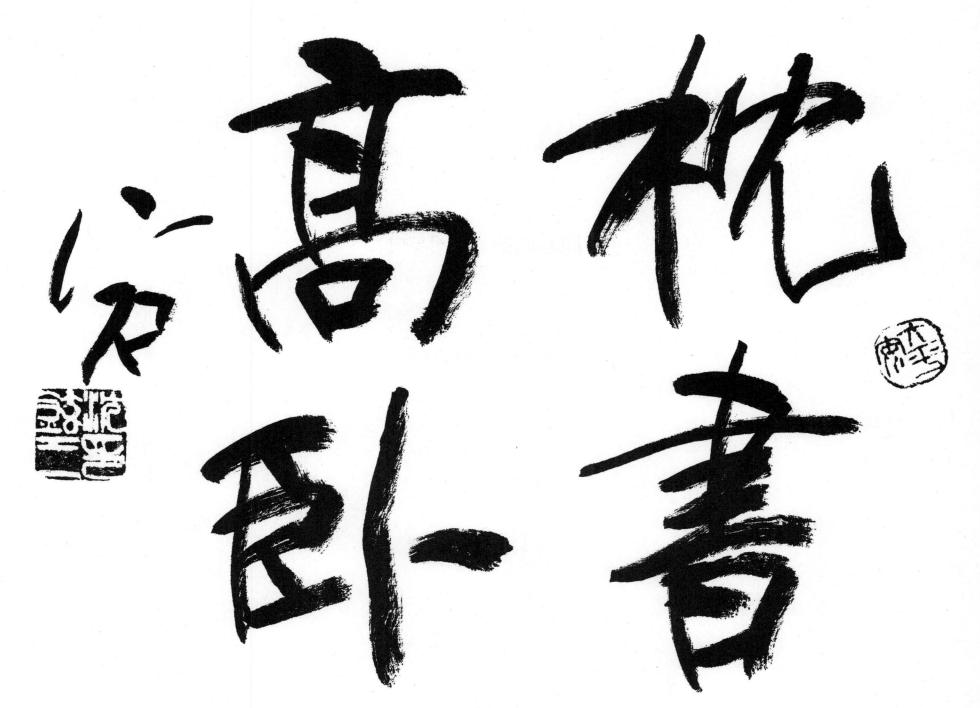

枕書高卧以送此生

# 同心同德 / 동심동덕

46×35cm

같은 마음 같은 덕망.
(한 마음 한 뜻으로 함께 노력한다는 말.)

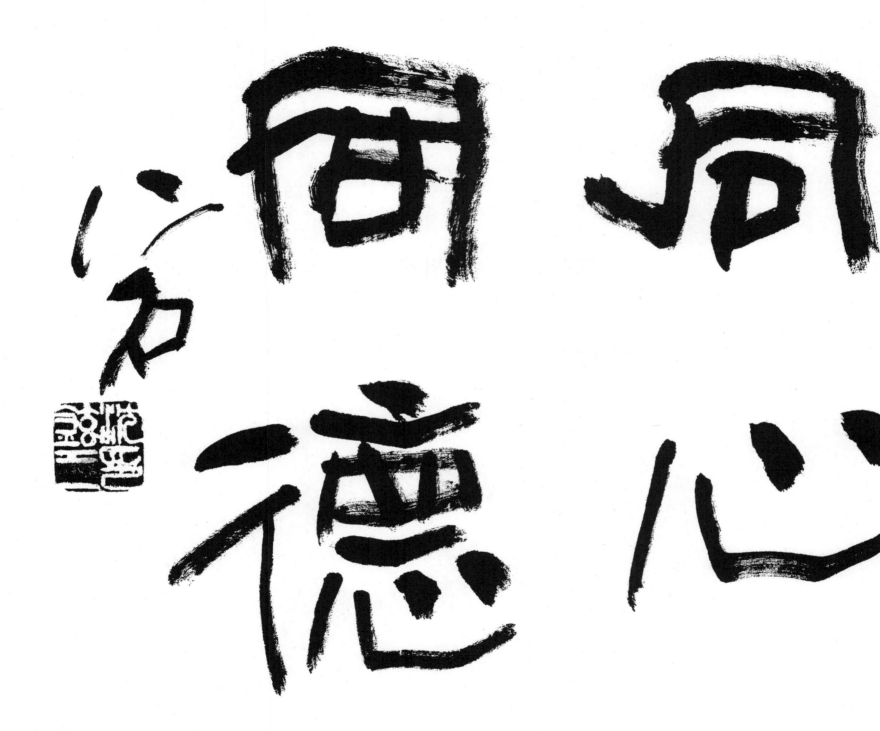

同心同德

# 趣在法外 / 취재법외

45×35cm

흥취는 정한 틀을 벗어난 자리에서 일어난다.

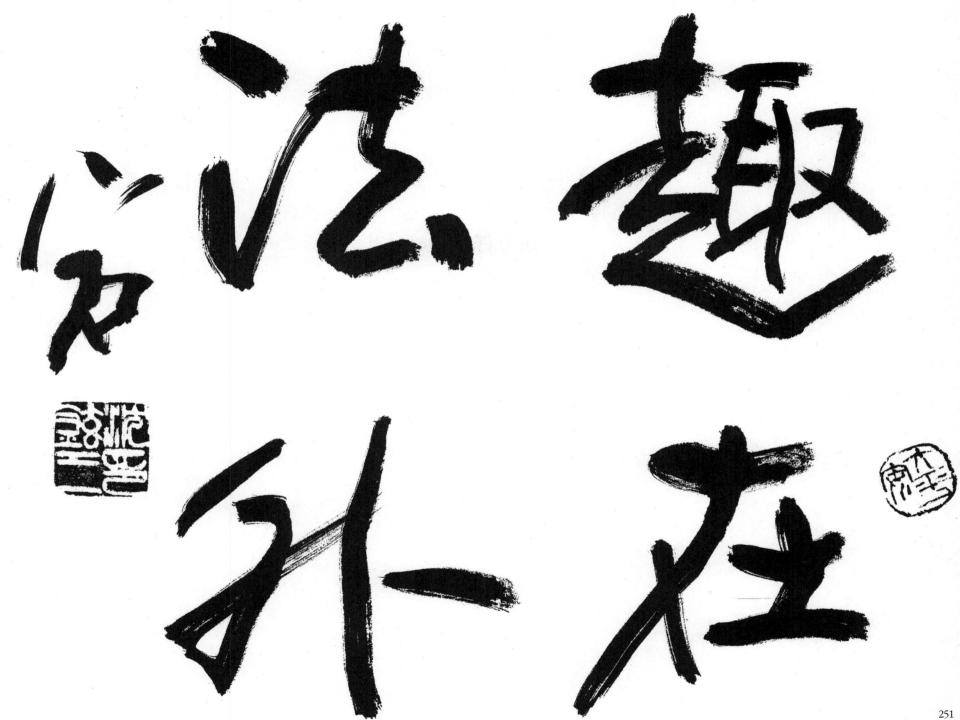

趣法

補在

251

# 心虛意淨 / 심허의정

35×35cm

뜻을 맑게 하여야 마음이 맑아진다.

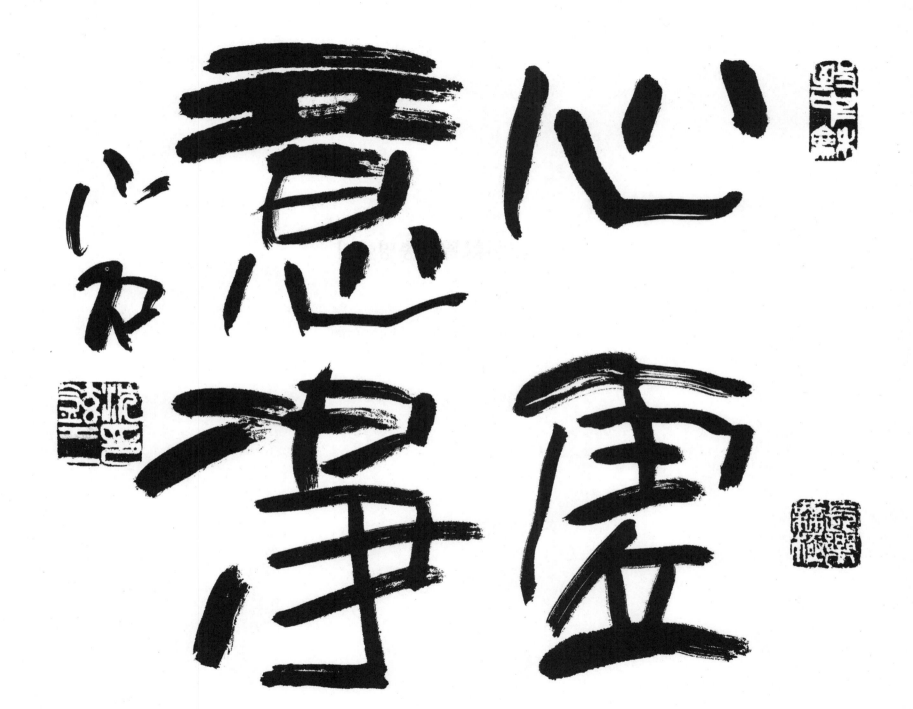

# 聰明叡智 / 총명예지

45×35cm

총기(聰氣)가 뛰어나고 영민(靈敏)함.

聰耳察睿叡又智者心少

智明

255

# 各自圖生 / 각자도생

46×35cm

각자가 살길을 도모함.
(제각각 살아 나갈 방도를 꾀한다는 말.)

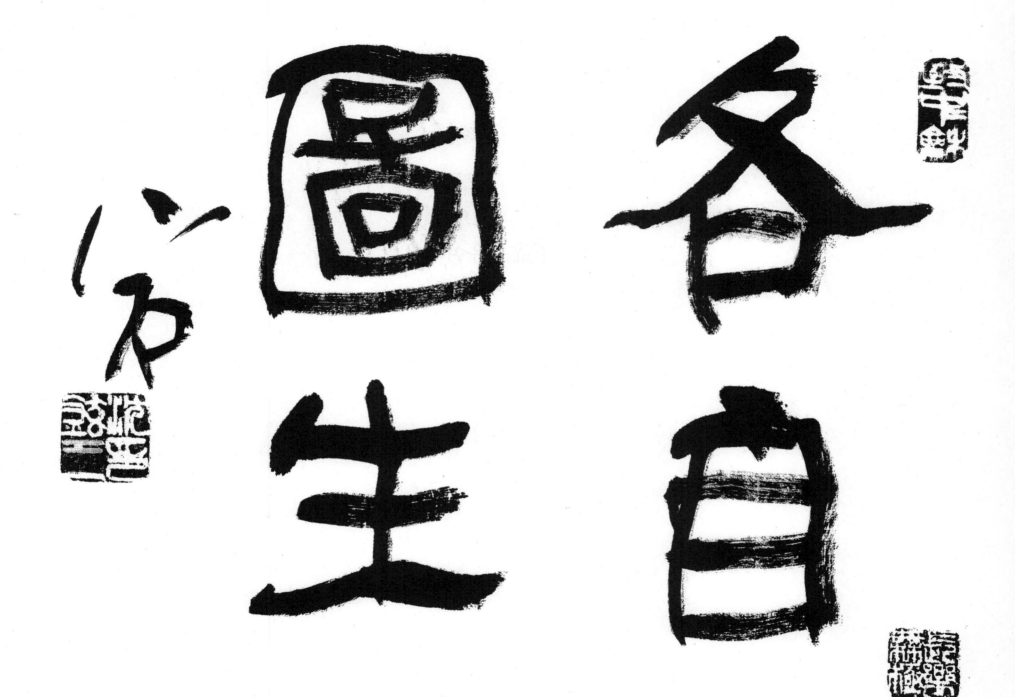

# 有餘不盡 / 유여부진

45×35cm

일마다 다소의 여지를 두어
못 다한 뜻을 남겨 둔다.

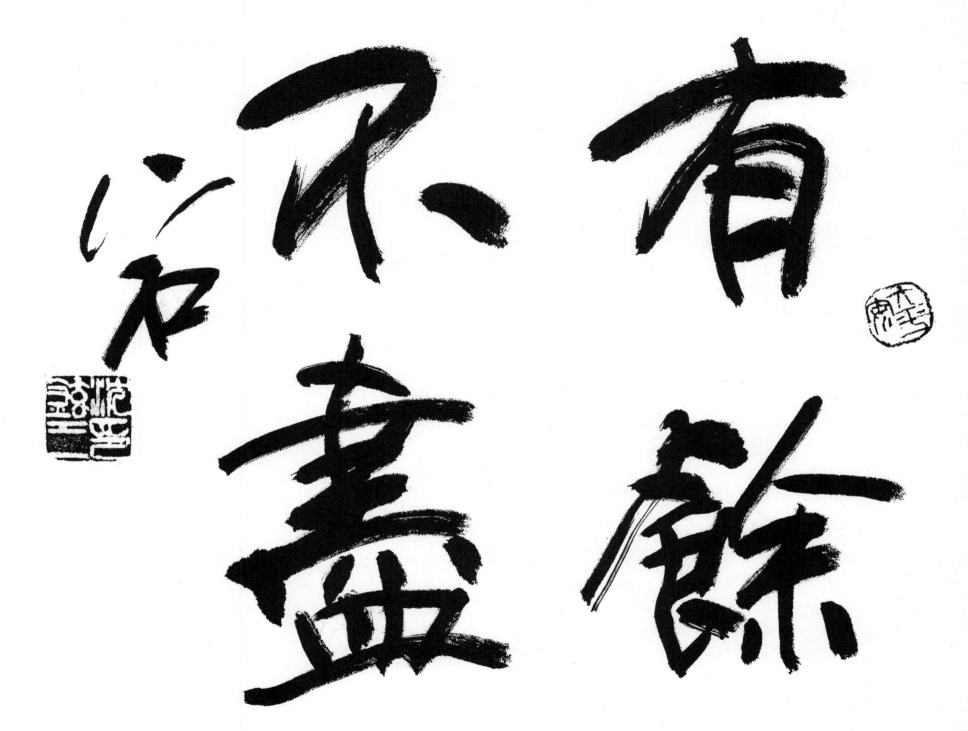

有餘不盡

# 德隨量進 / 덕수량진

45×35cm

덕(德)은 도량(度量)을 따라서 증진(增進)된다.

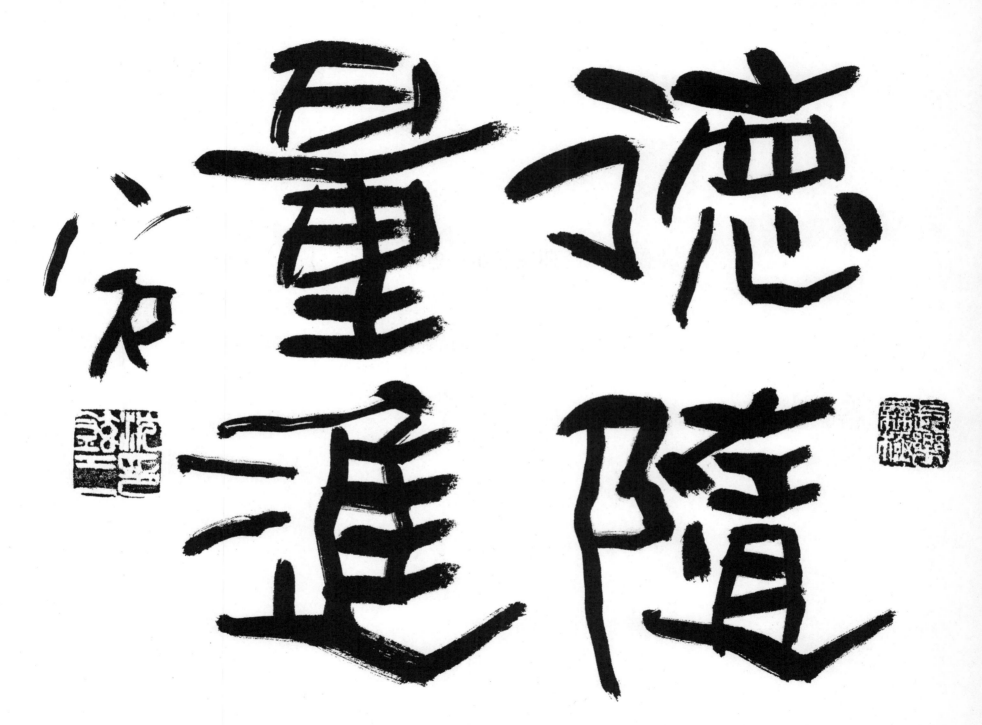

# 蓮花在水 / 연화재수

46×35cm

연꽃은 물에서 핀다.
(연꽃은 물에 피어 있으면서도 젖거나, 물들지 않는다.)

(法華經)

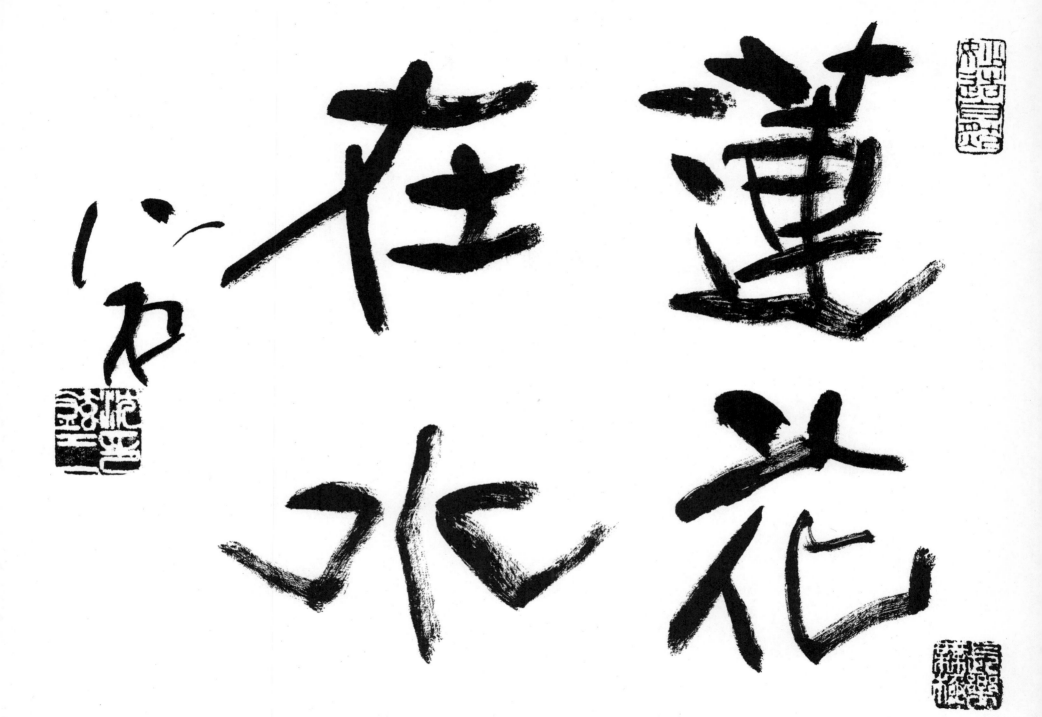

# 長空片雲 / 장공편운

48×35cm

드넓은 하늘에 떠다니는 조각구름.

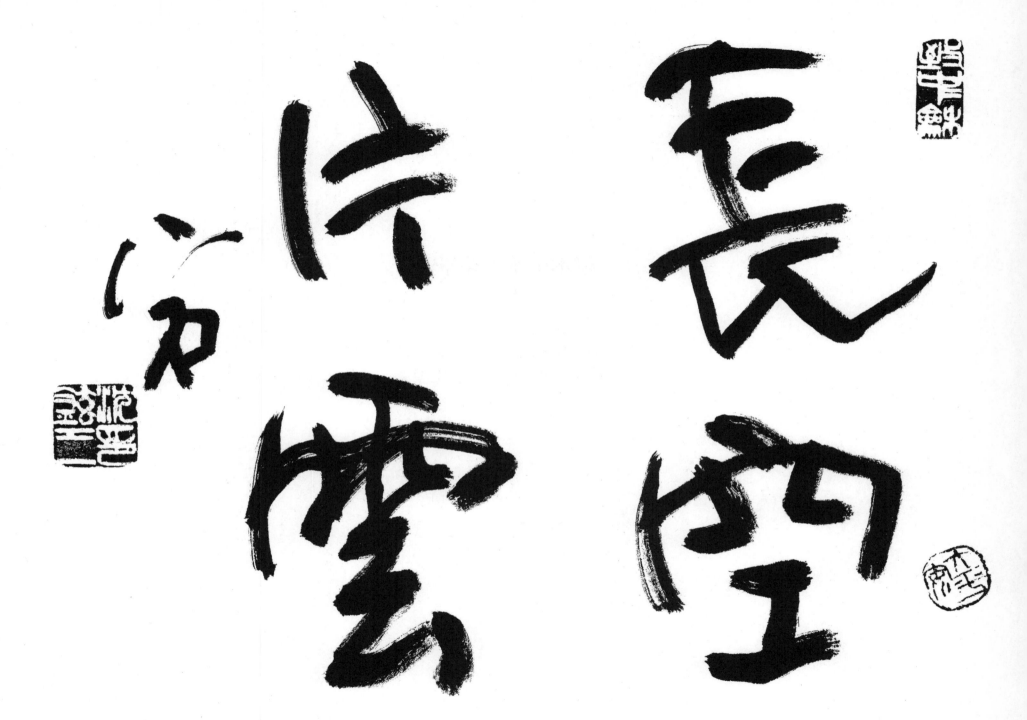

片雲

長空

# 剛木生水 / 강목생수

46×35cm

어려운 사람에게 없는 것을 내놓으라는
억지를 부리며 강요함을 이르는 말.

家笔門
　生岡
　水木

# 眠雲聽泉 / 면운청천

46×35cm

구름 속에서 자고 흐르는 샘물 소리를 들음.

장유(張愈)

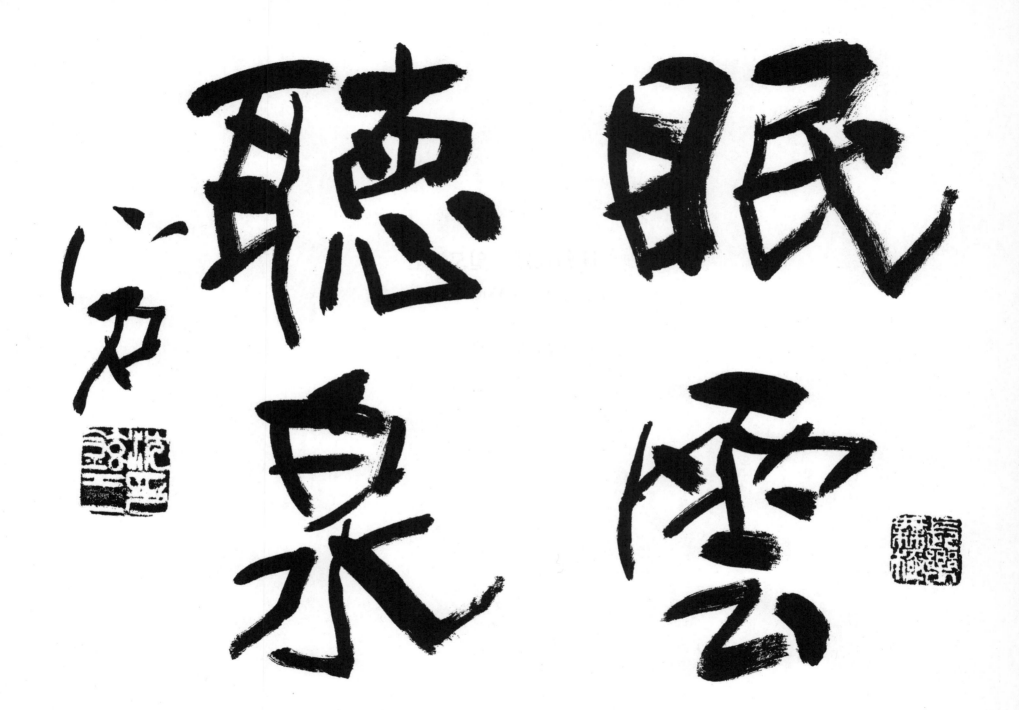

聽耳惠心泉自

眠目雲雷

# 日暮途遠 / 일모도원

46×35cm

해는 저물어 가는데 갈 길은 멀다.

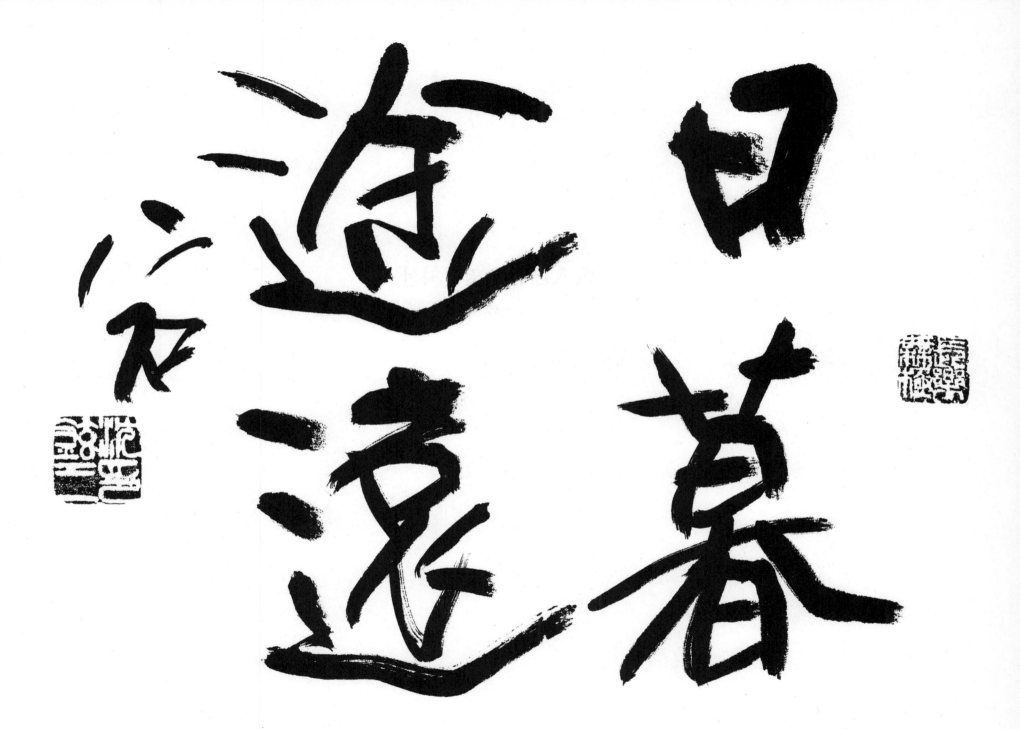

# 蔑人之善 / 멸인지선

46×35cm

남의 좋은 점을 칭찬하지 않고 애써 탈만 잡는다.

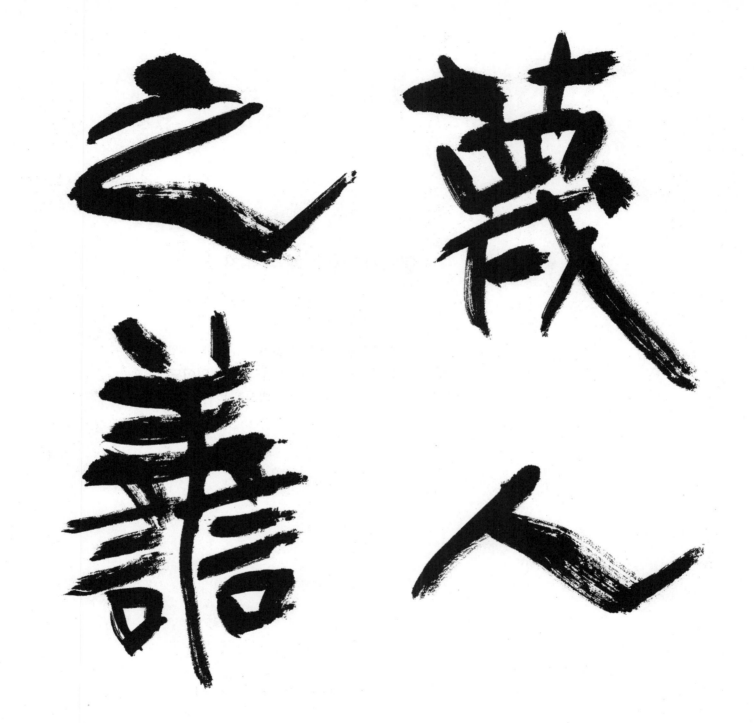

# 敝帚自珍 / 폐추자진

45×35cm

애지중지하는 몽당 빗자루.
(집에서 쓰는 몽당비가 남 보기엔 아무 쓸모가 없어도
제 손에는 알맞게 길이 들어 보배로 대접을 받는다는 의미.)

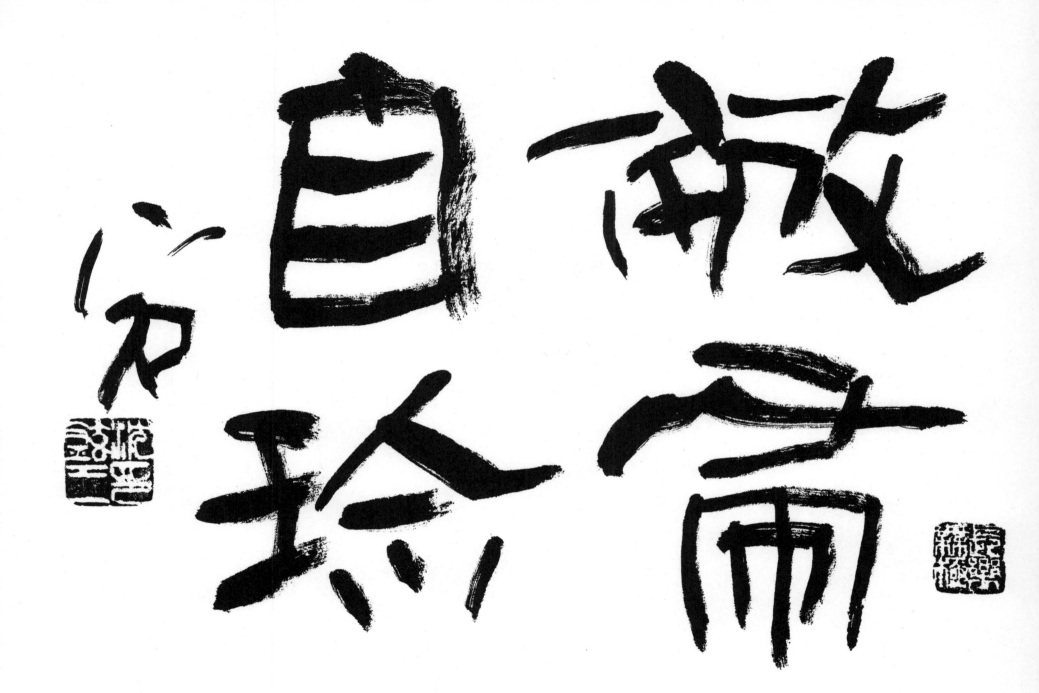

# 謹德施恩 / 근덕시은

46×35cm

덕(德)을 귀히 여기고 은혜(사랑)를 펴다.

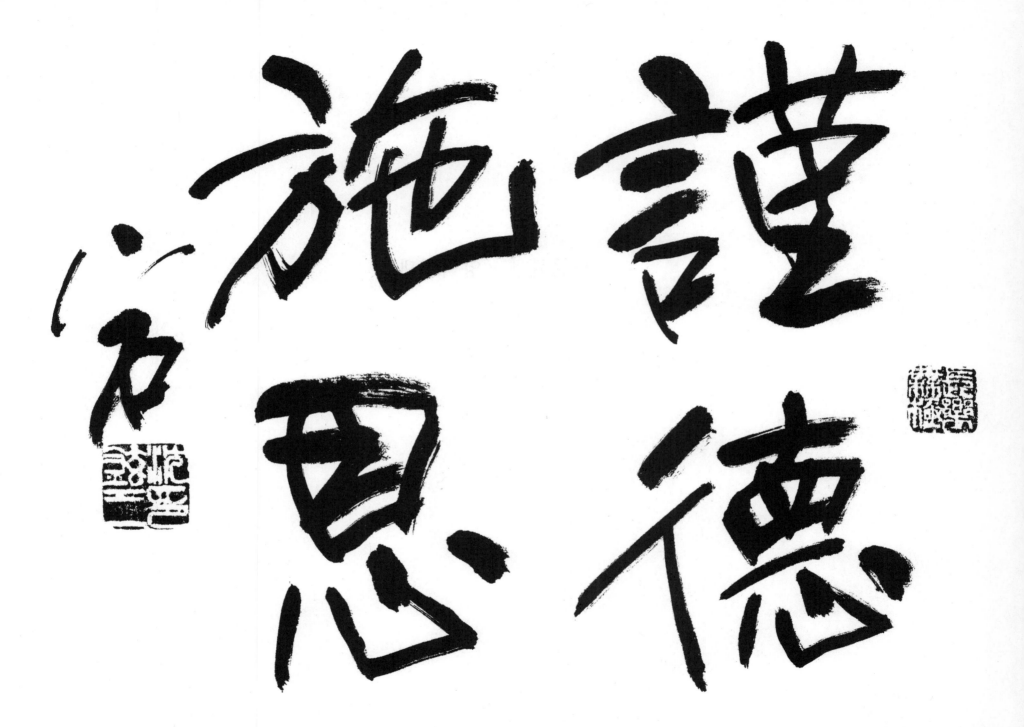

謹施德恩

# 養德遠害 / 양덕원해

46×35cm

덕(德)을 기르고 재앙을 멀리함.

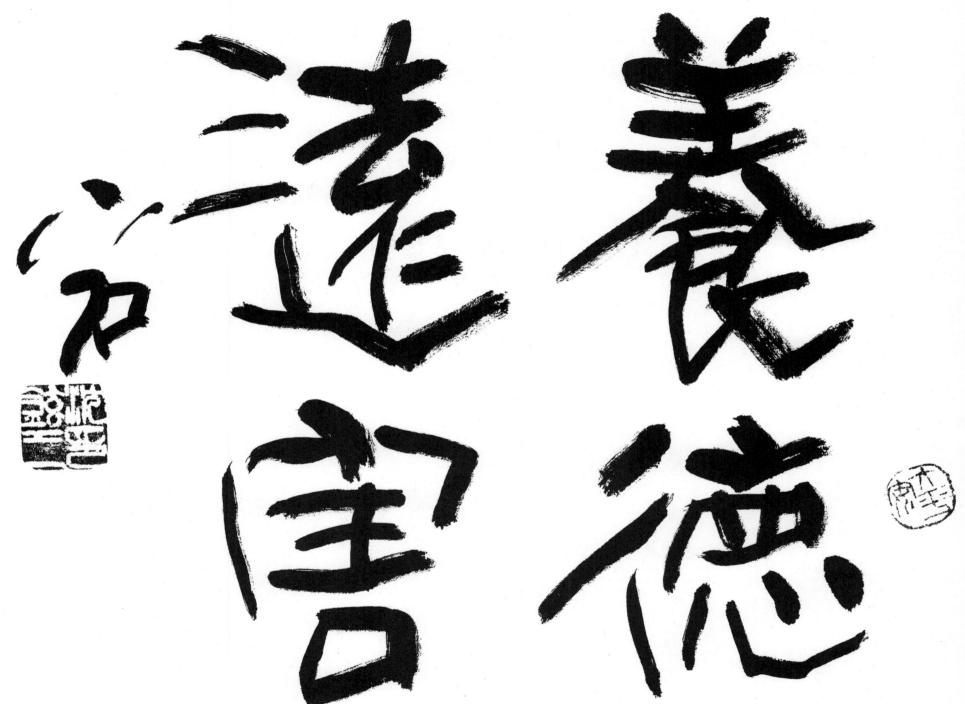

養德遠心

279

# 渾然和氣 / 혼연화기

46×35cm

온화한 기운만이 몸을 보존하는 보배이다.

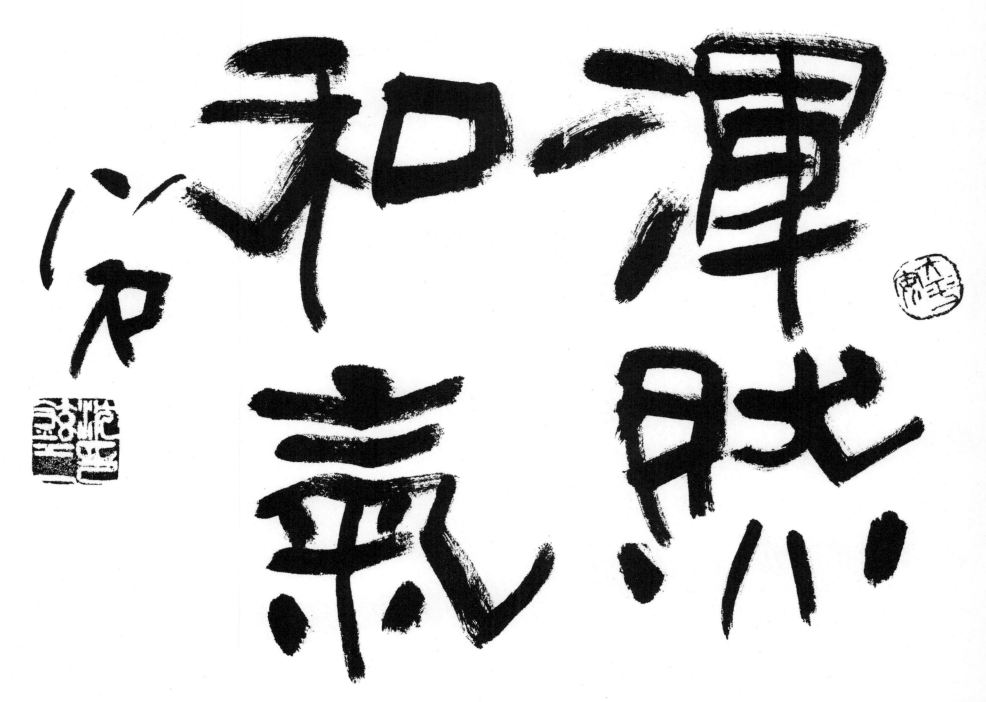

# 神淸興邁 / 신청흥매

46×35cm

정신이 맑고 흥취(興趣)가 고매(高邁)함.

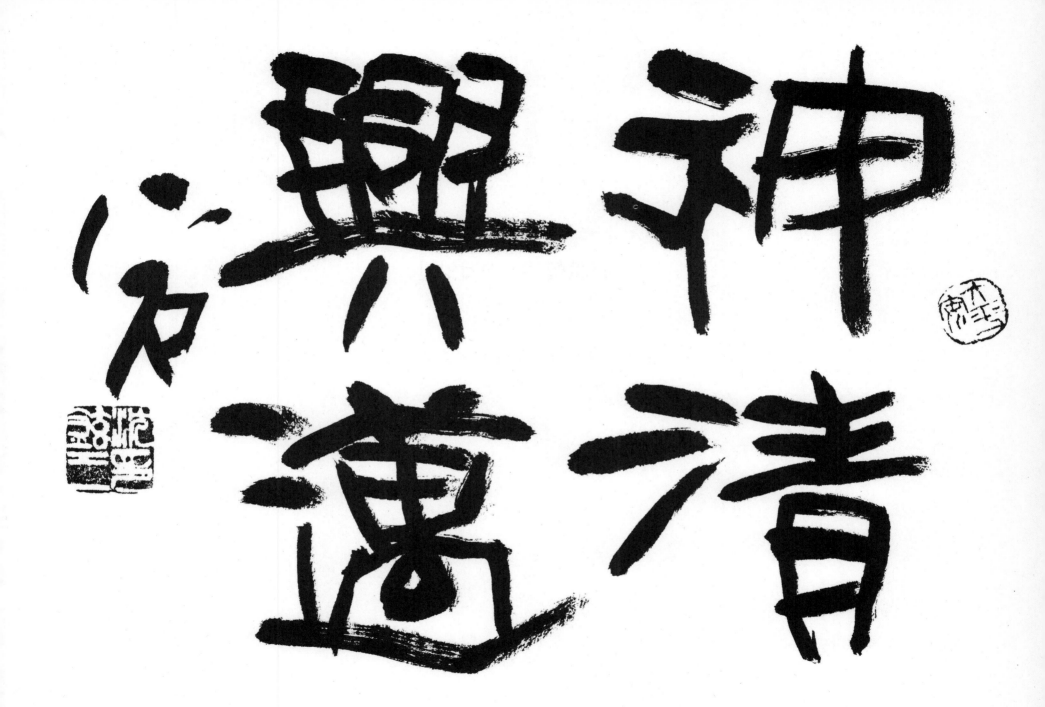

# 心體瑩然 / 심체영연

46×35cm

마음의 본체가 맑고 그 본체의 모습을 잃지 않음.

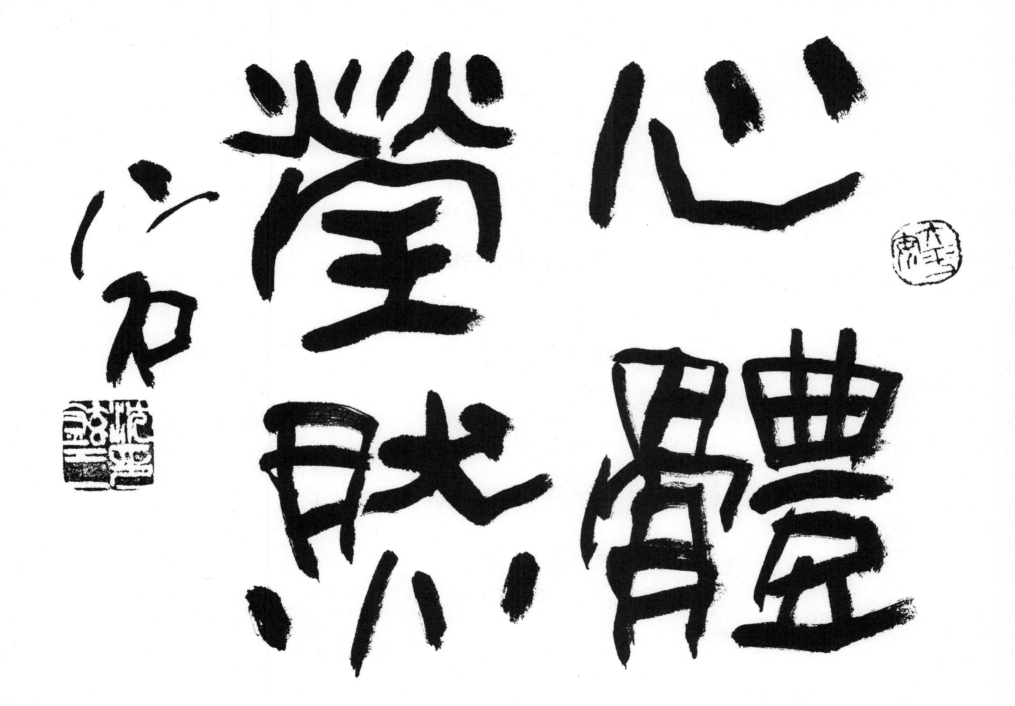

# 嘉言懿行 / 가언의행

46×35cm

옛 성현(聖賢)의 말과 선행(善行).

嘉言懿行熟讀深思心及之

# 驕浮失道 / 교부실도

46×35cm

교만(驕慢) 방자(放恣)해져서 도리(道理)를 벗어남.

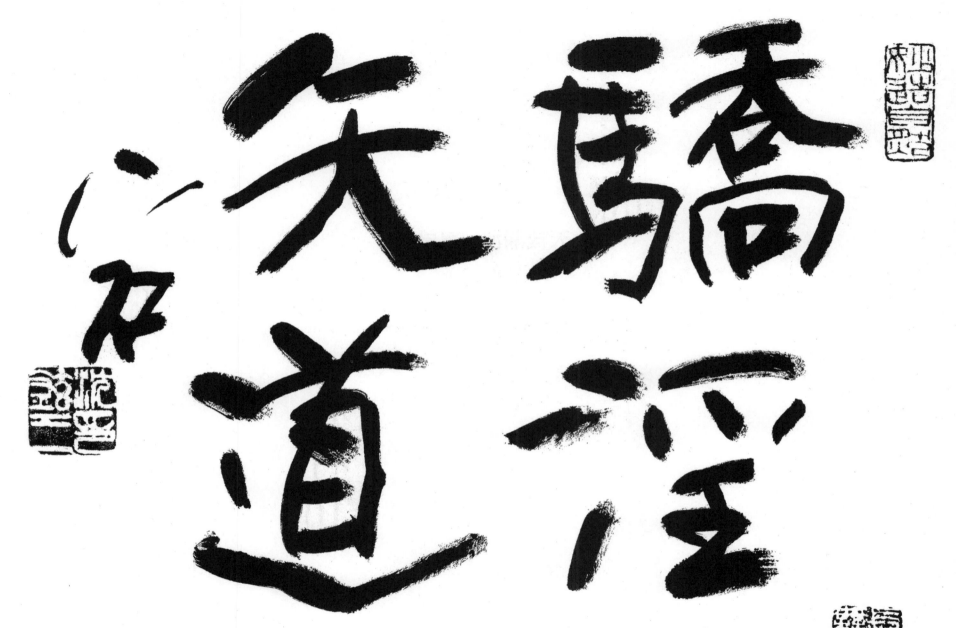

驕淫矢道

# 天機漏洩 / 천기누설

46×35cm

중대(重大)한 기밀(機密)이 밖으로 알려지게 됨을 일컬음.

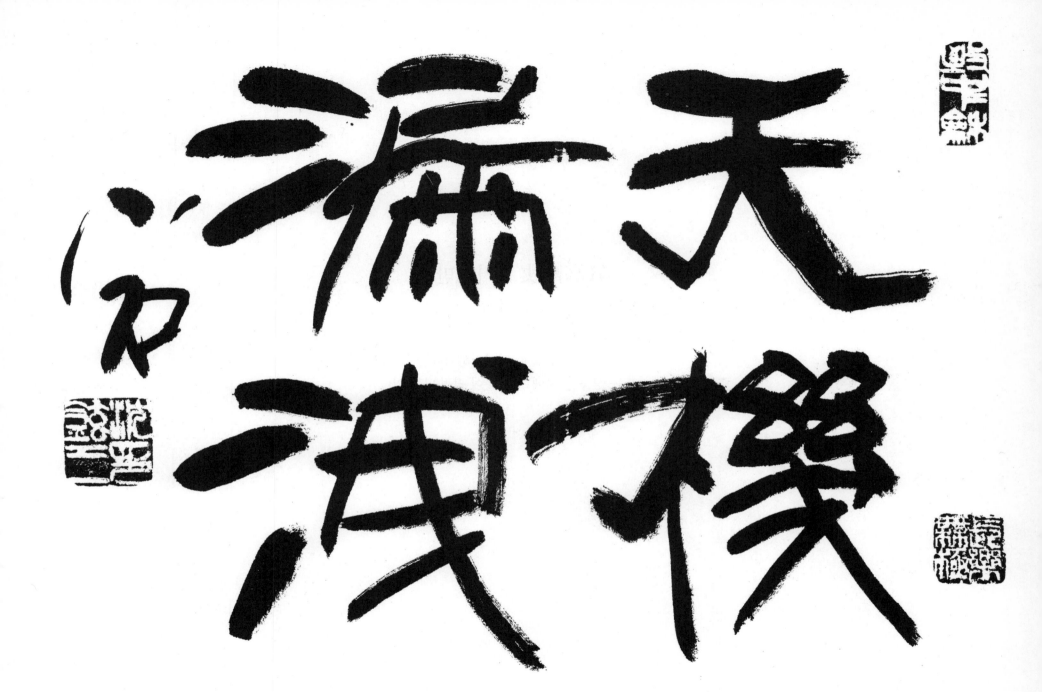

天機流行滿

天樸淺渭也

291

# 氣高萬丈 / 기고만장

46×35cm

일이 뜻대로 잘 될 때 기꺼워하거나,
또는 성을 낼 때에 그 기운이 펄펄 나는 일.

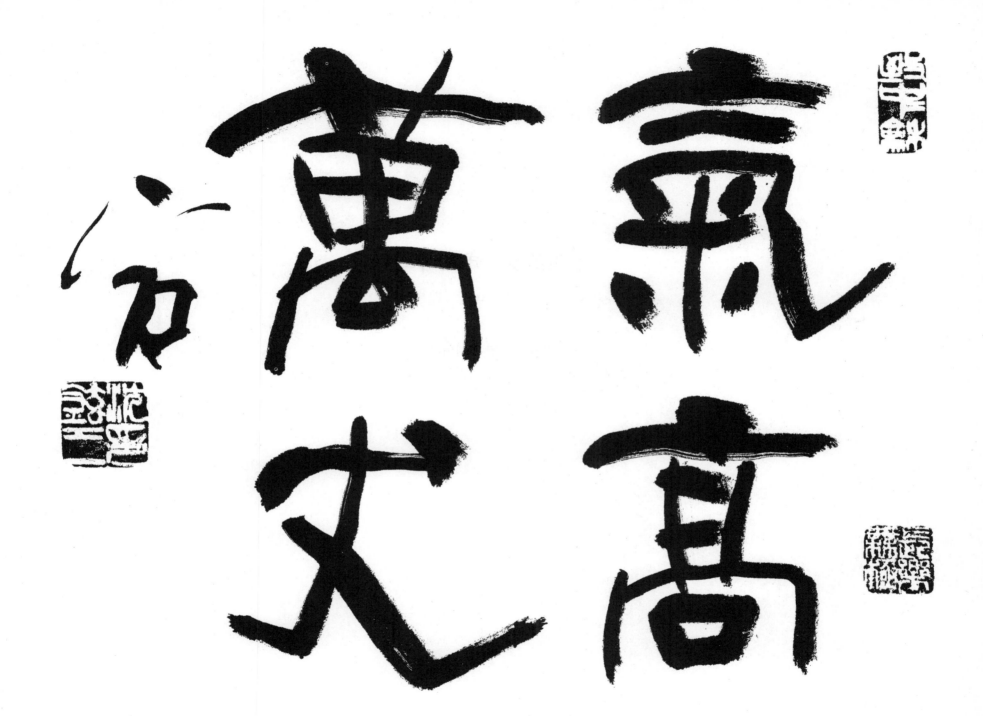

# 非朝是夕 / 비조시석

46×35cm

아침이 아니면 저녁이다.
(오래 머물 궁리를 버리고 내려설 준비를 하라.)

(眞一道人)

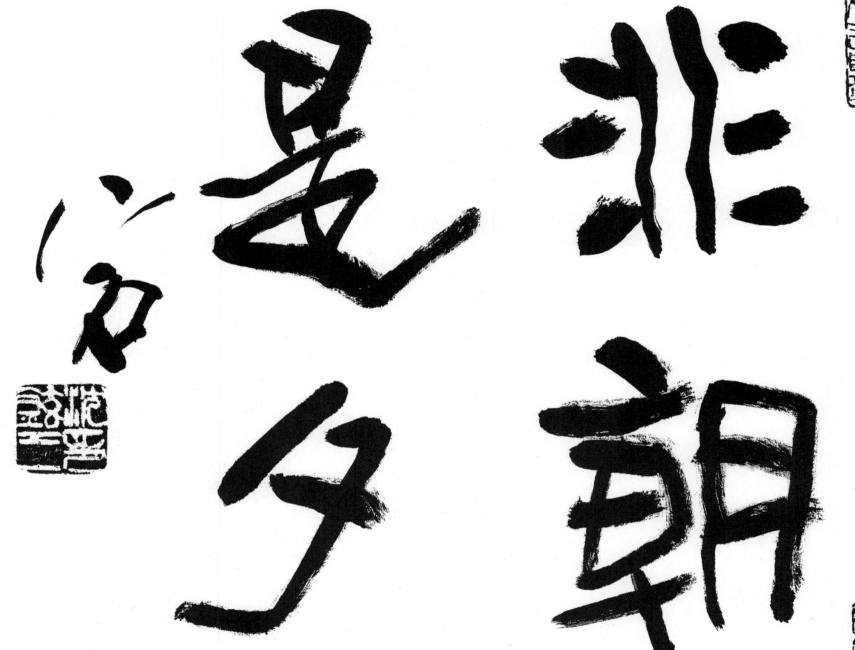

非是朝夕

# 和風甘雨 / 화풍감우

46×35cm

따듯한 바람결에 단비가 내리다.

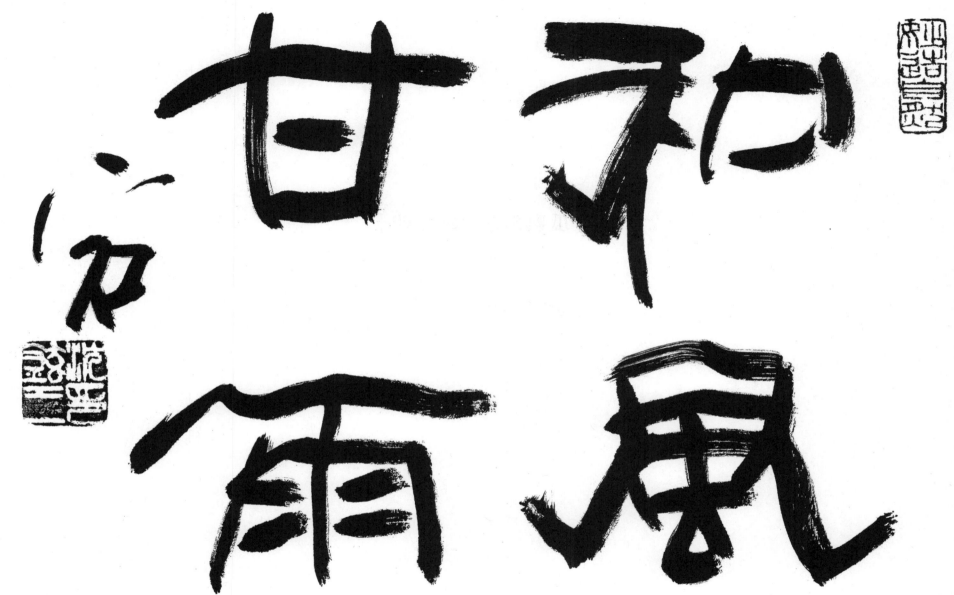

甘雨和風

# 瓜熟蒂落 / 과숙체낙

46×35cm

참외는 익으면 꼭지가 떨어진다.

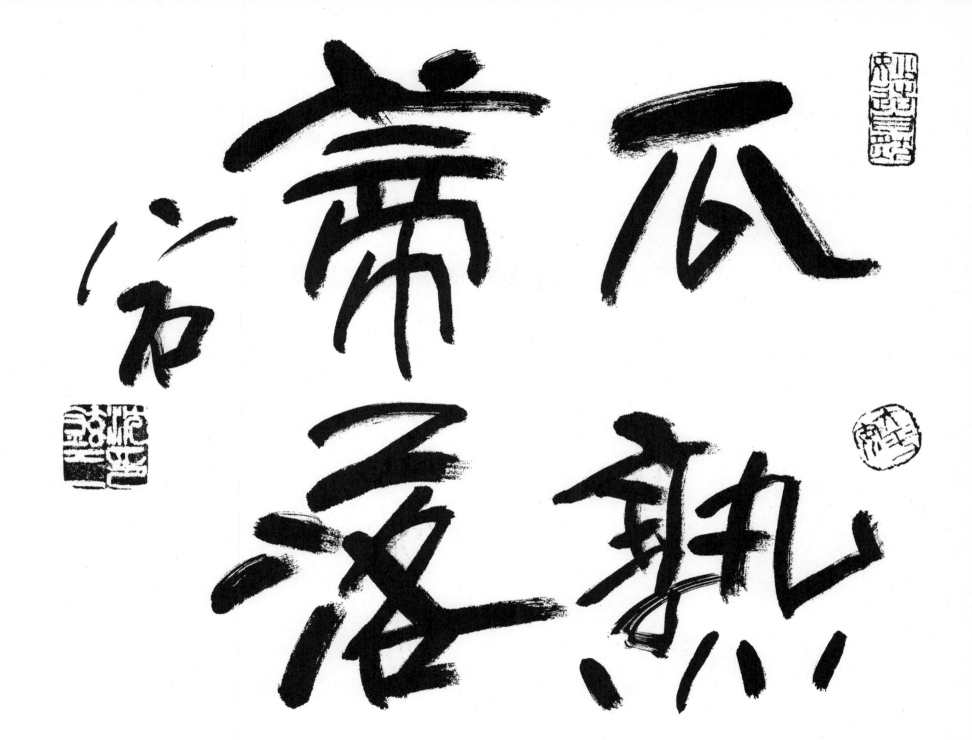

瓜瓞熟不需要蒂落

# 見危授命 / 견위수명

46×35cm

나라가 위태로울 때 목숨까지 바친다는 뜻.

(論語)

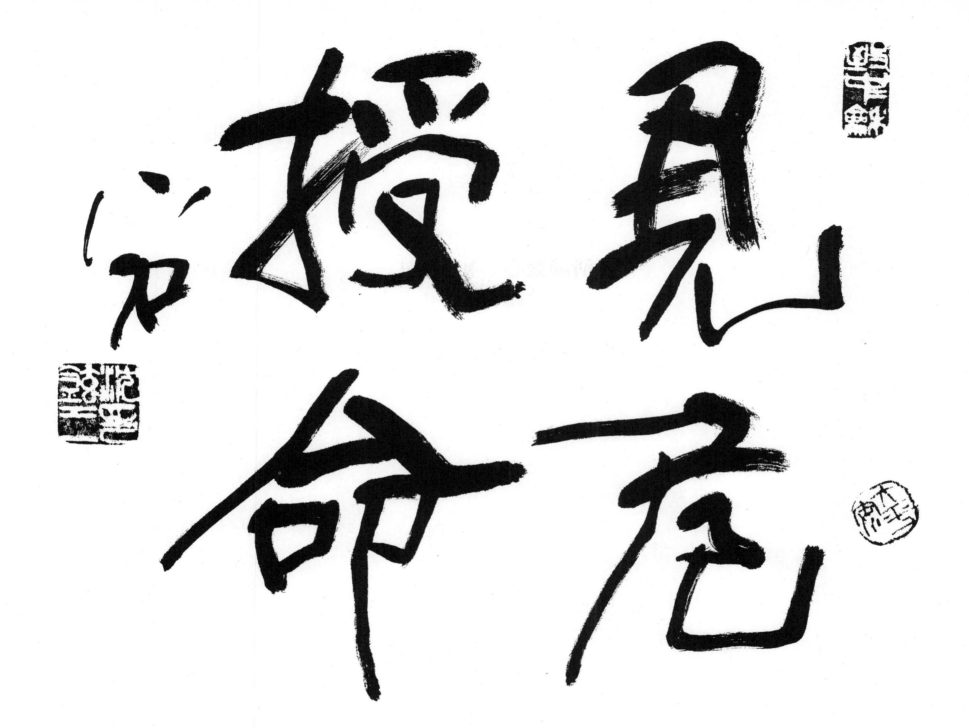

# 淸談樂心 / 청담낙심

46×35cm

세속(世俗) 일을 떠난 이야기로 마음을 즐겁게 함.

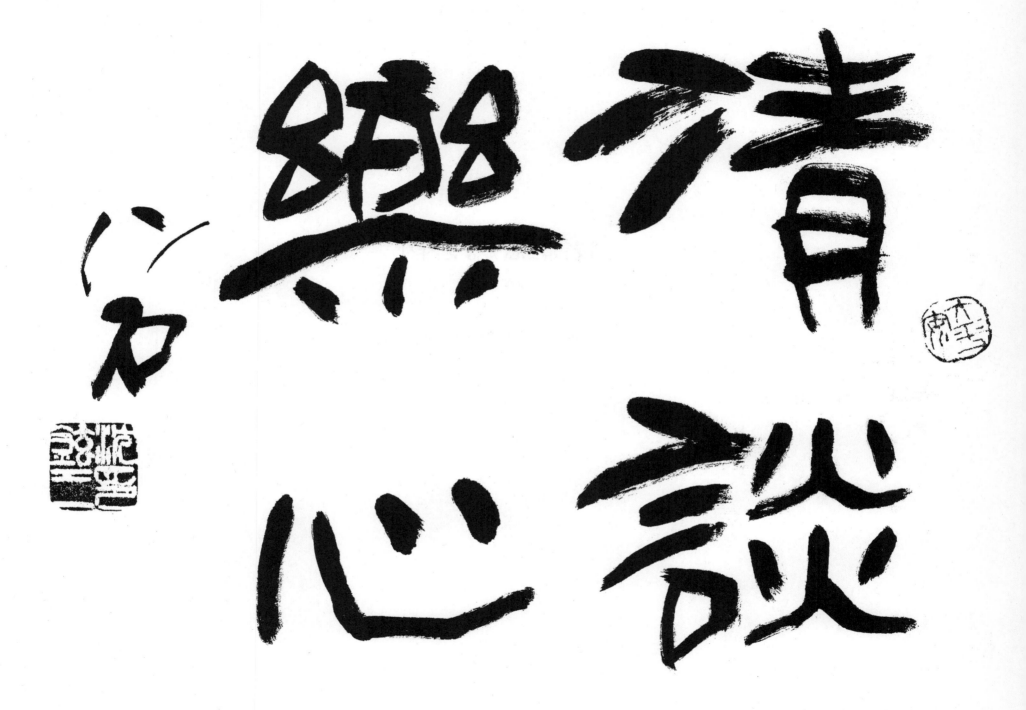

清談心樂

# 凌雲之志 / 능운지지

46×35cm

세속(世俗)을 초탈(超脫)하려는 지망(志望).

(漢書)

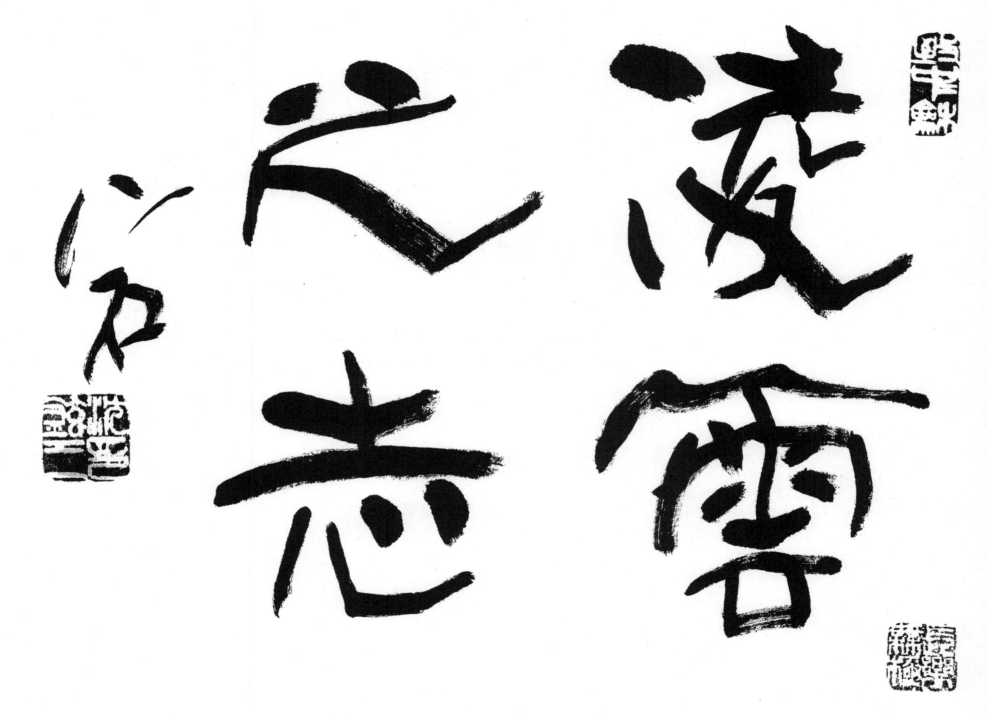

凌雲尺志

# 過恭非禮 / 과공비례

46×35cm

지나친 공손(恭遜)은 예의(禮儀)가 아니다.
(공손함이 지나치면 오히려 실례(失禮)가 된다는 말.)

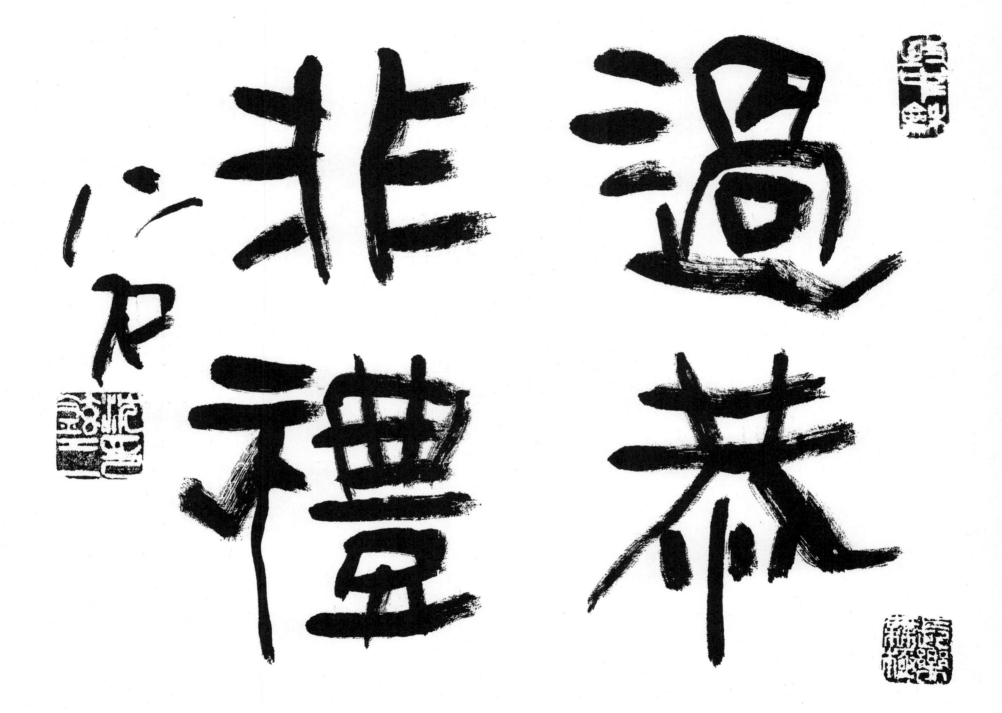

過恭非禮

# 截髮易酒 / 절발역주

46×35cm

머리를 잘라 술과 바꾸다.
중국 진(晉)나라 도간(陶侃)의 모친인 잠씨(湛氏)가
자기 머리를 잘라 술과 바꾸어 아들 손님을 대접했다는 고사(故事).
(손님을 대접하는 극진한 마음을 비유한 말)

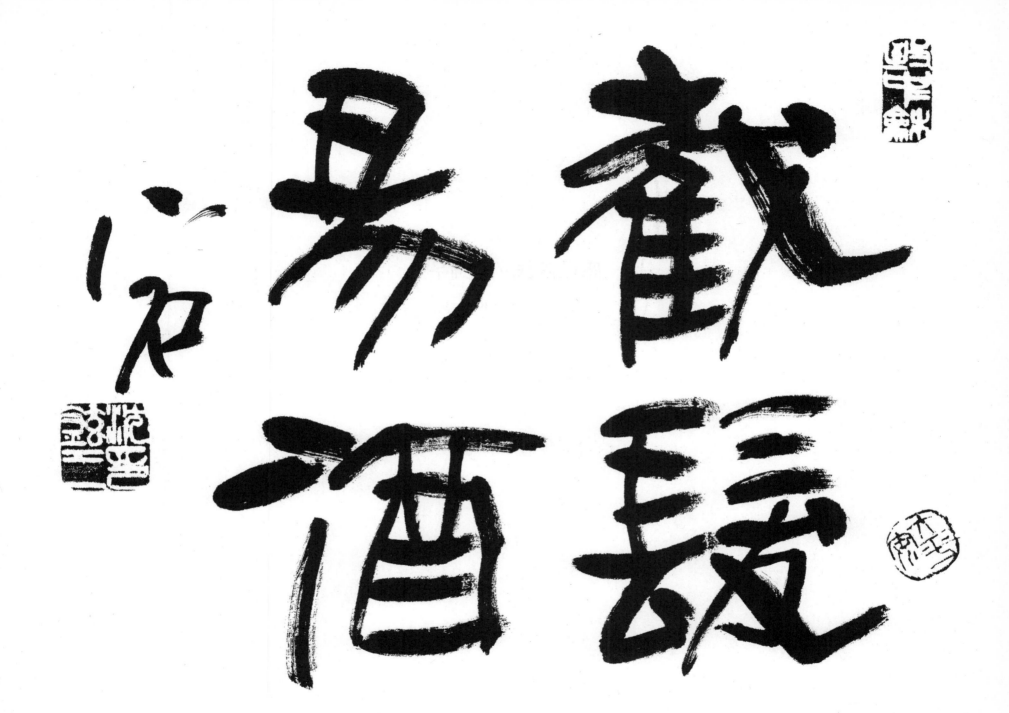

# 惑世誣民 / 혹세무민

46×35cm

세상을 어지럽히고 백성을 속이다.
(세상과 백성을 좋지 않은 방향으로 유도해 감을 일컫는 말.)

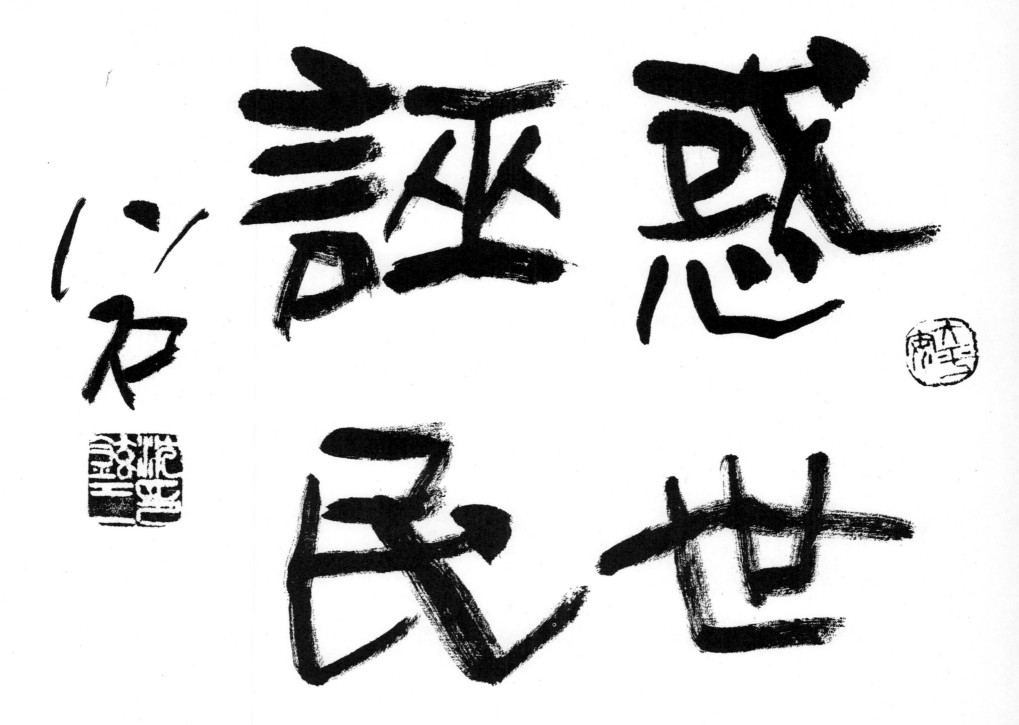

誣惑民世

心ね

# 以民爲天 / 이민위천

46×35cm

백성으로서 하늘을 삼음.
백성을 하늘같이 소중히 여긴다는 말.

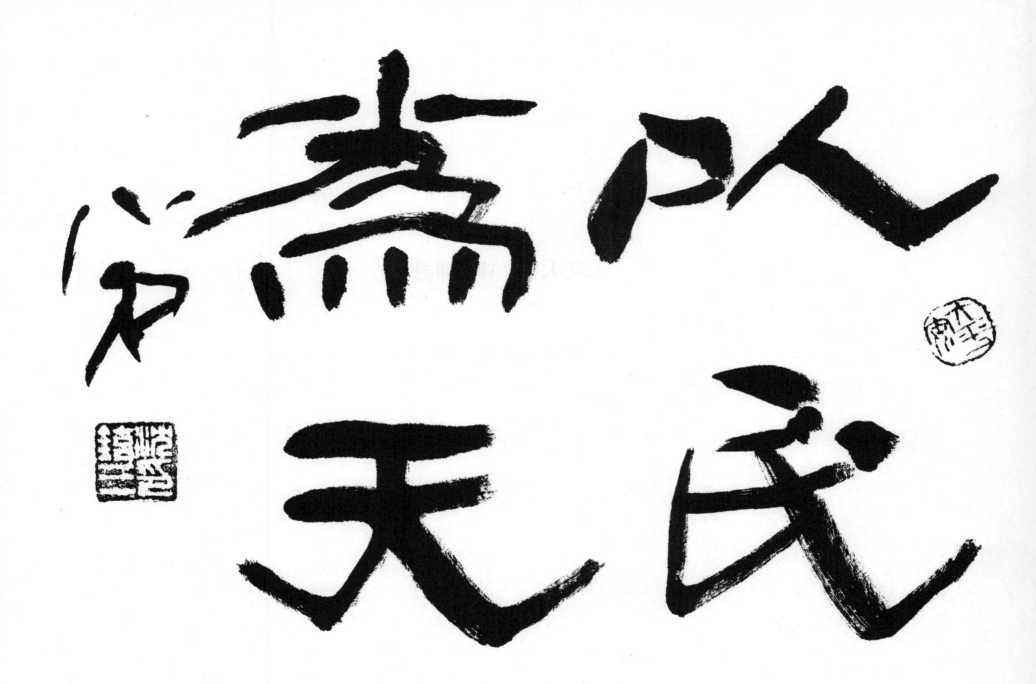

# 大亂大治 / 대란대치

46×35cm

큰 난(亂)은 크게 다스린다.

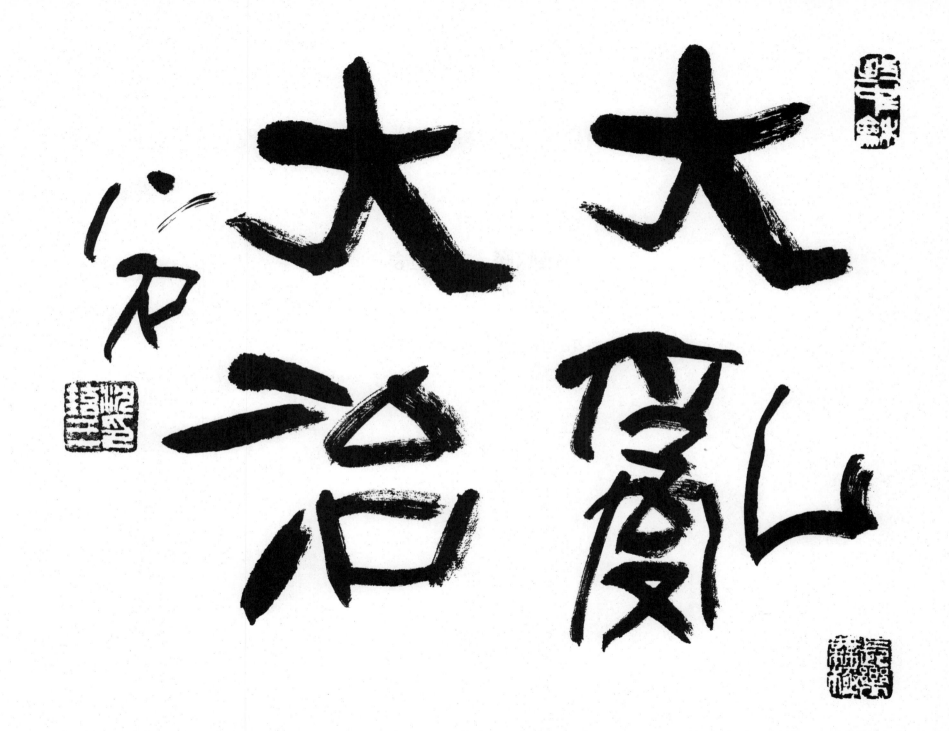

大亂大治

大厦一夕石

# 自護戰勝 / 자호전승

46×35cm

자기를 지킬 줄 알면 싸움에서 이긴다.

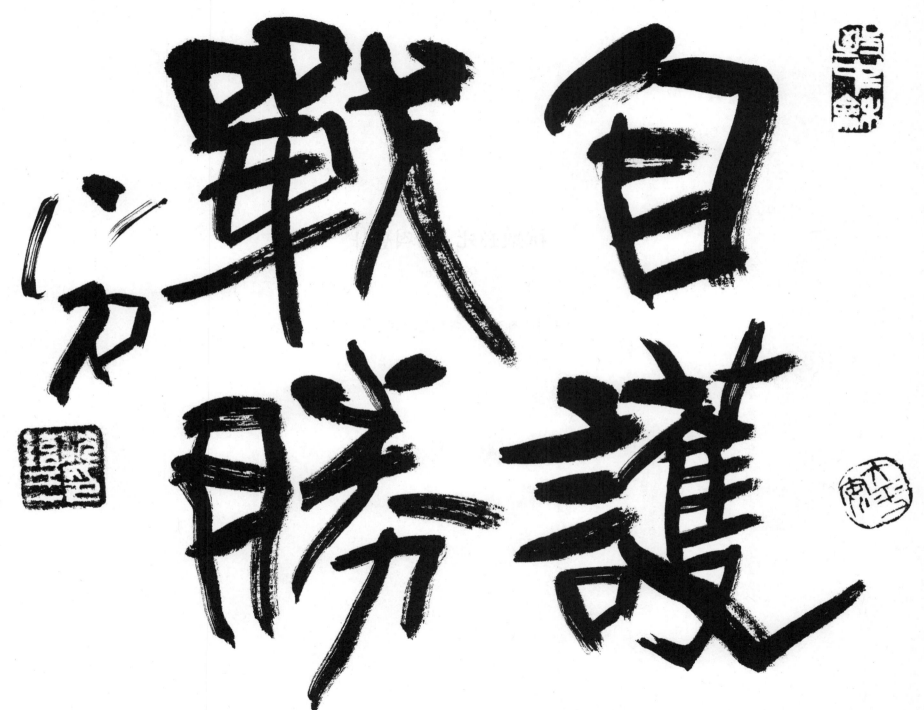

# 抗敵必死 / 항적필사

46×35cm

죽기로 작정하고 대적(對敵)하여 싸움.

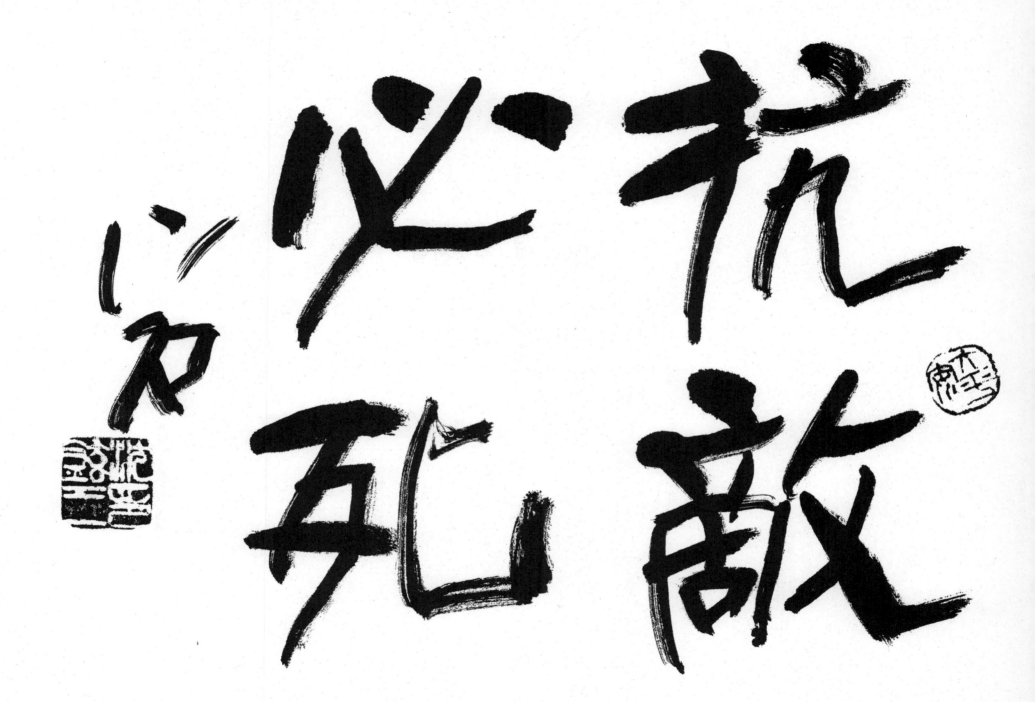

抗敵必死心刀

# 殉國先烈 / 순국선열

46×35cm

나라를 위하여 목숨을 바친 선조의 열사.

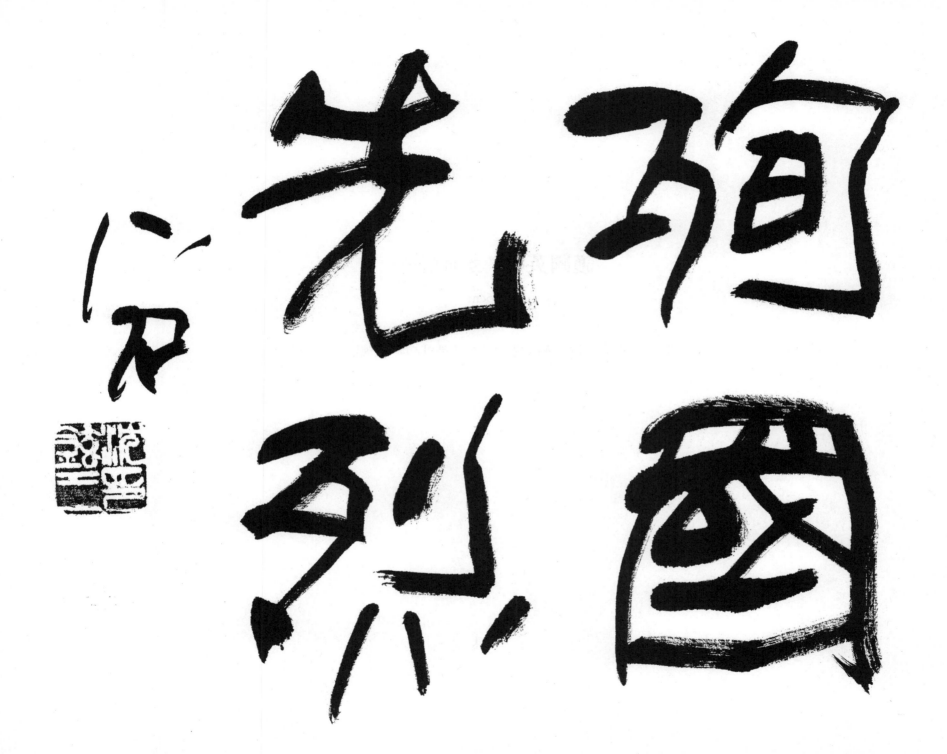

殉國先烈

# 護國英靈 / 호국영령

46×35cm

나라를 수호(守護)하다 돌아가신 분의 영혼(靈魂).

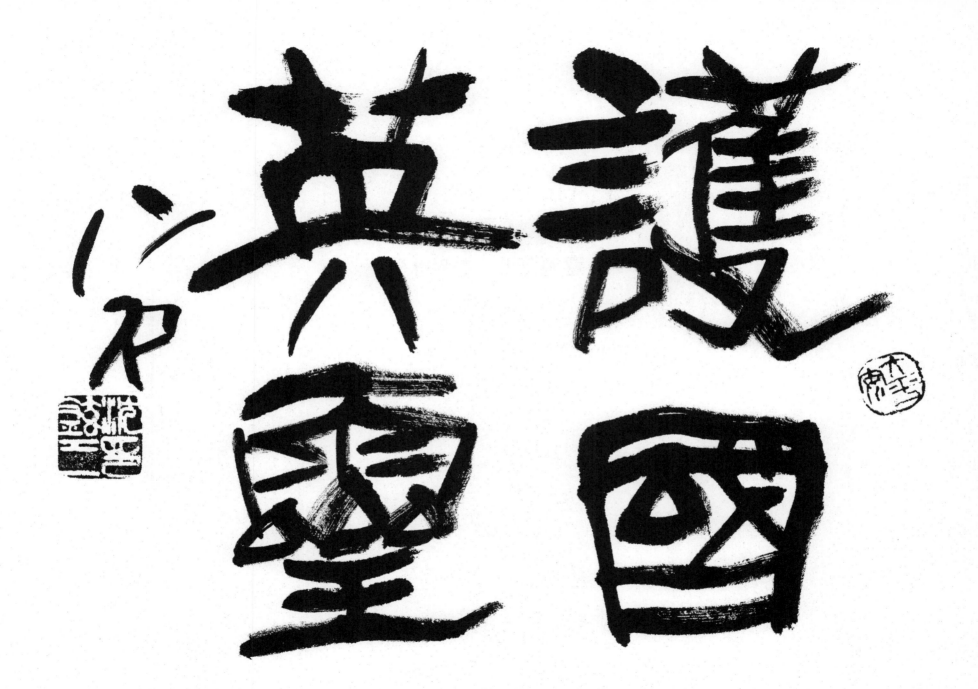

護國英靈

323

# 還源蕩邪 / 환원탕사

46×35cm

원래의 상태로 돌아가 몸속의 삿된 기운이 말끔하게 씻겨진다.

(茶의 效用)

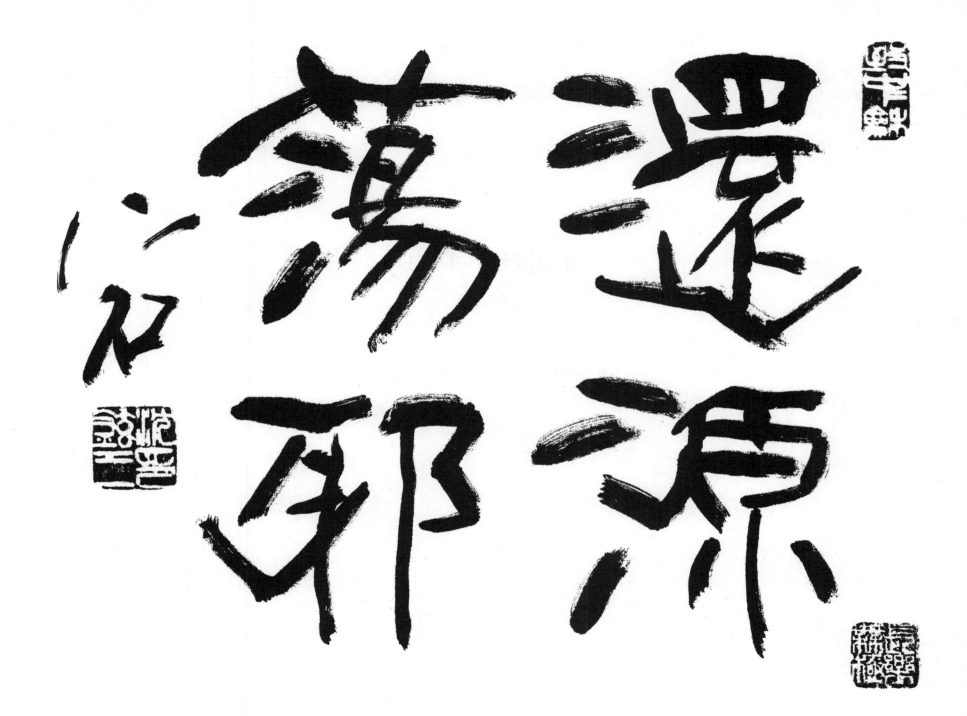

# 作事謀始 / 작사모시

46×35cm

일을 할 때에는 시작을 잘 도모함.
어떤 일이나 처음을 잘 계획하여 시작하라는 말.

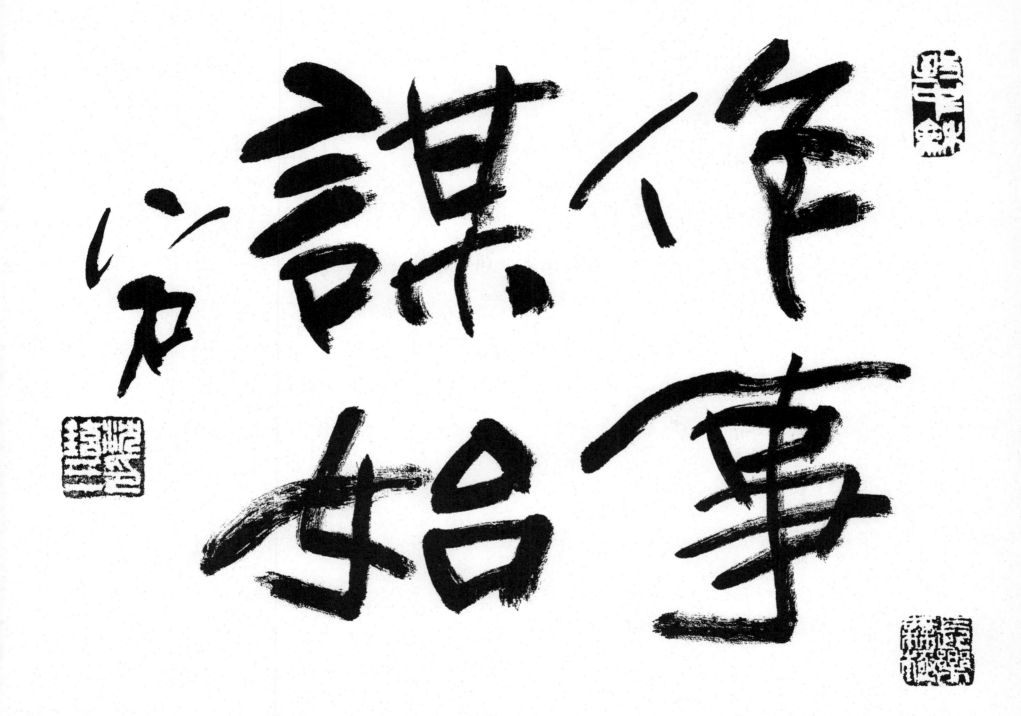

作謀事始

327

# 大富由天 / 대부유천

46×35cm

큰 부자는 하늘이 낸다.

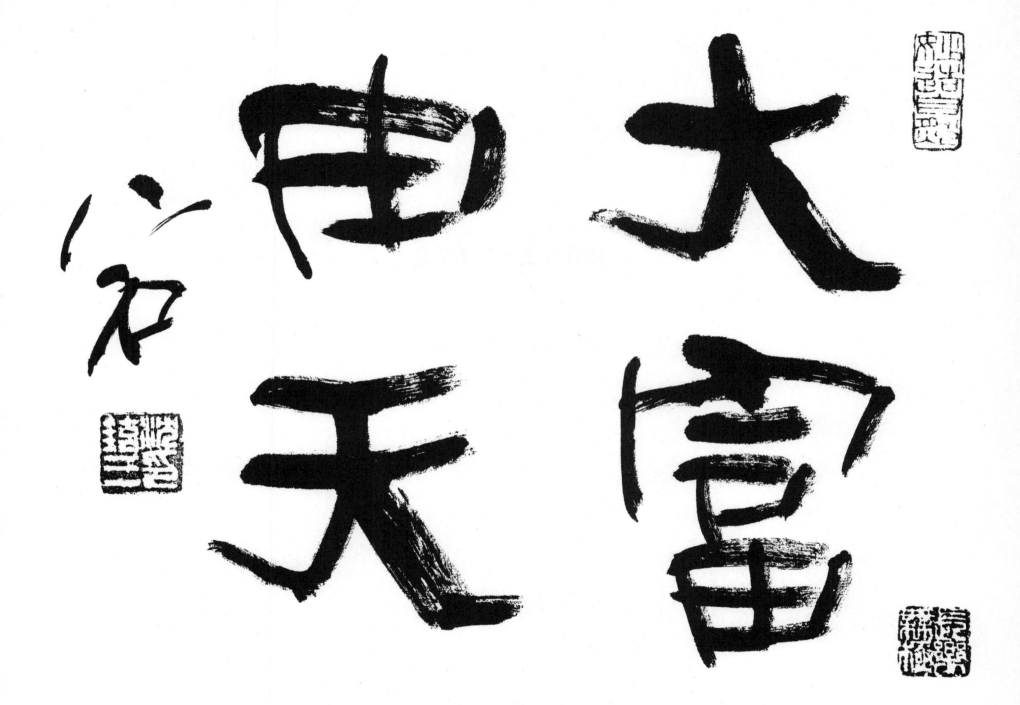

# 富貴浮雲 / 부귀부운

46×35cm

부귀(富貴)는 뜬 구름과 같다.

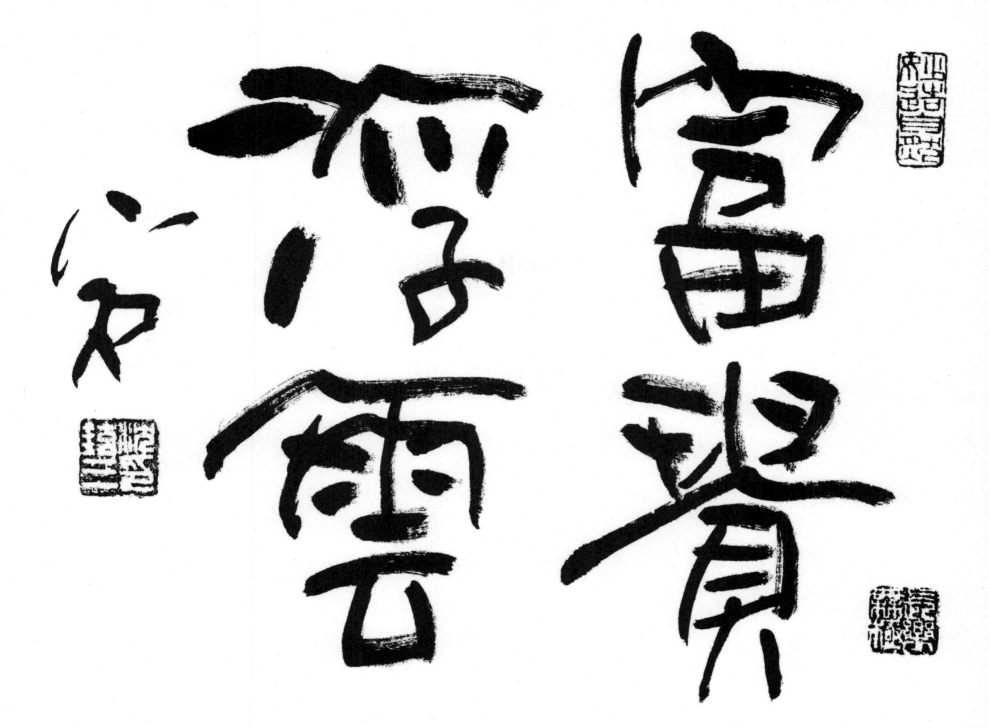

富貴浮雲不須臾也

# 軟地插杙 / 연지삽말

46×35cm

무른 땅에 말뚝 박기.
(매우 일하기 쉽다는 말.)

軟insert地
挿株
才末
心衣

333

# 負乘致寇 / 부승치구

46×35cm

깜냥이 못되면서 자리를 차지하고 앉아
재앙을 자초하는 일의 비유(比喩).

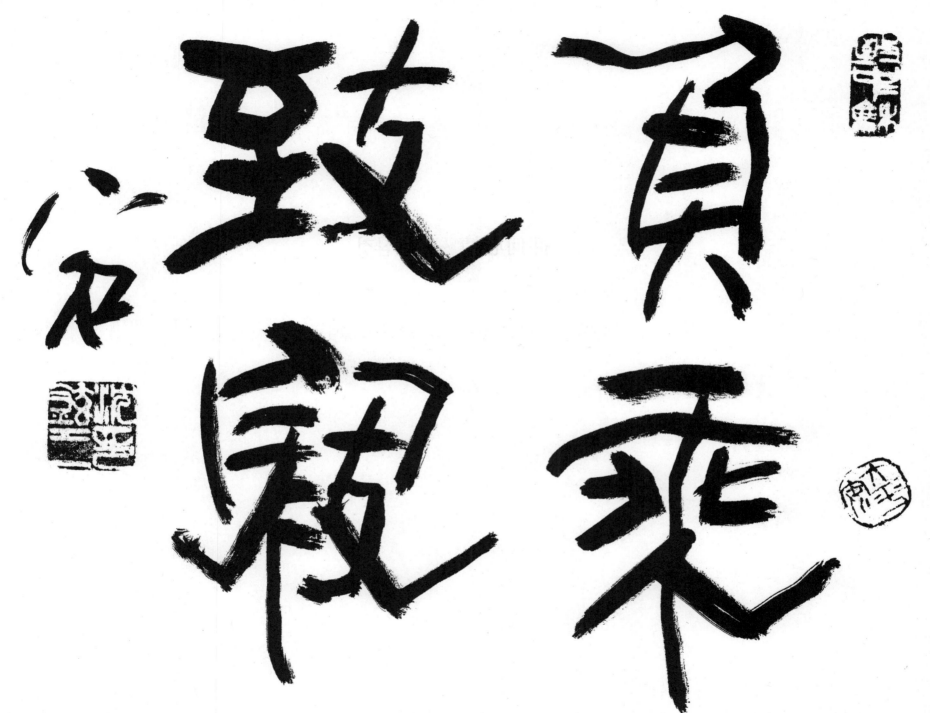

致寂負乘

335

# 抑何心情 / 억하심정

46×35cm

대체 무슨 생각으로 그러는지 그 마음을 모르겠다는 말.

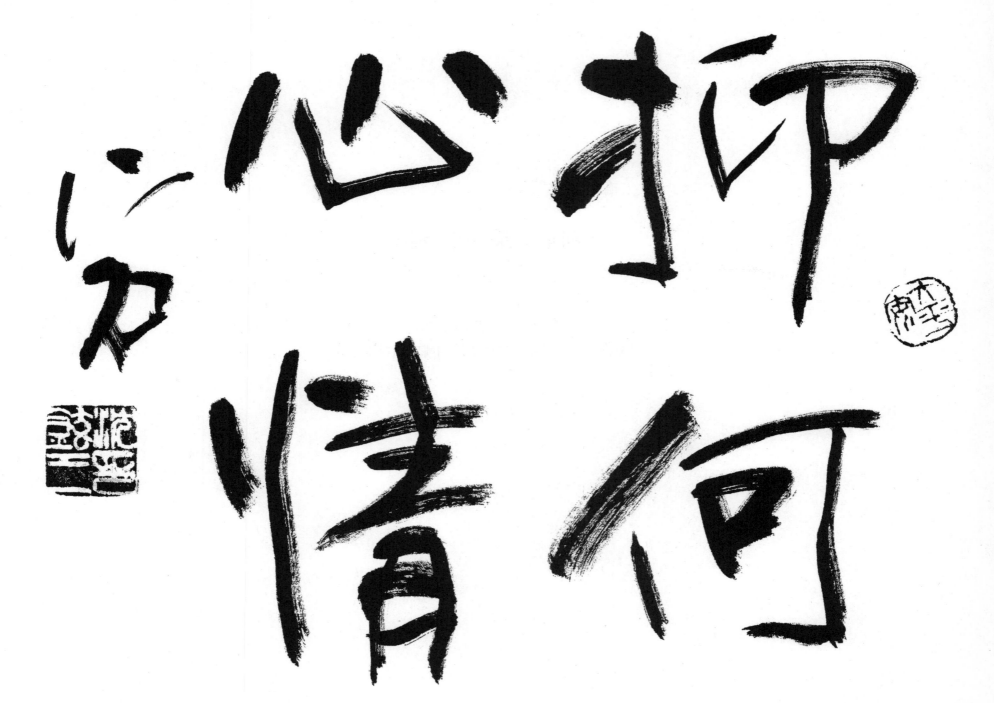

心柳
にむ
ろ
情何

337

# 利重害深 / 이중해심

46×35cm

이익이 크면 해(害)가 깊다.
(막중한 이득을 얻으면 그로 인한 피해도 커지게 된다.)

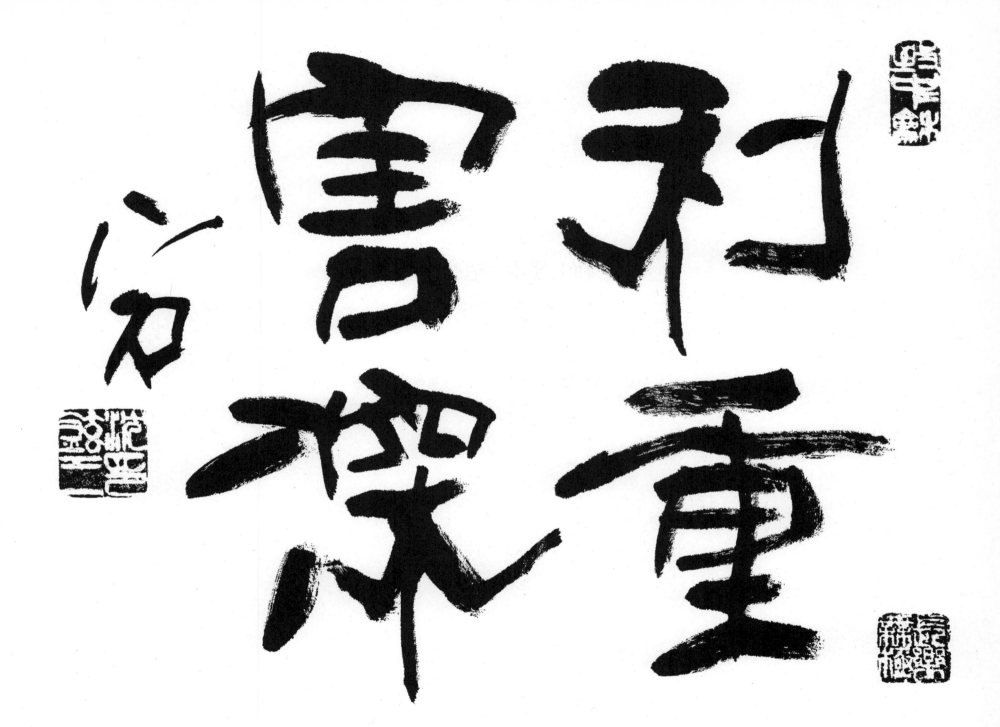

# 勸上搖木 / 권상요목

46×35cm

나무에 오르도록 권하고 나서, 오른 다음에 그 나무를 흔든다.
남을 선동해 놓고 뒤에 낭패 보도록 방해한다는 뜻.

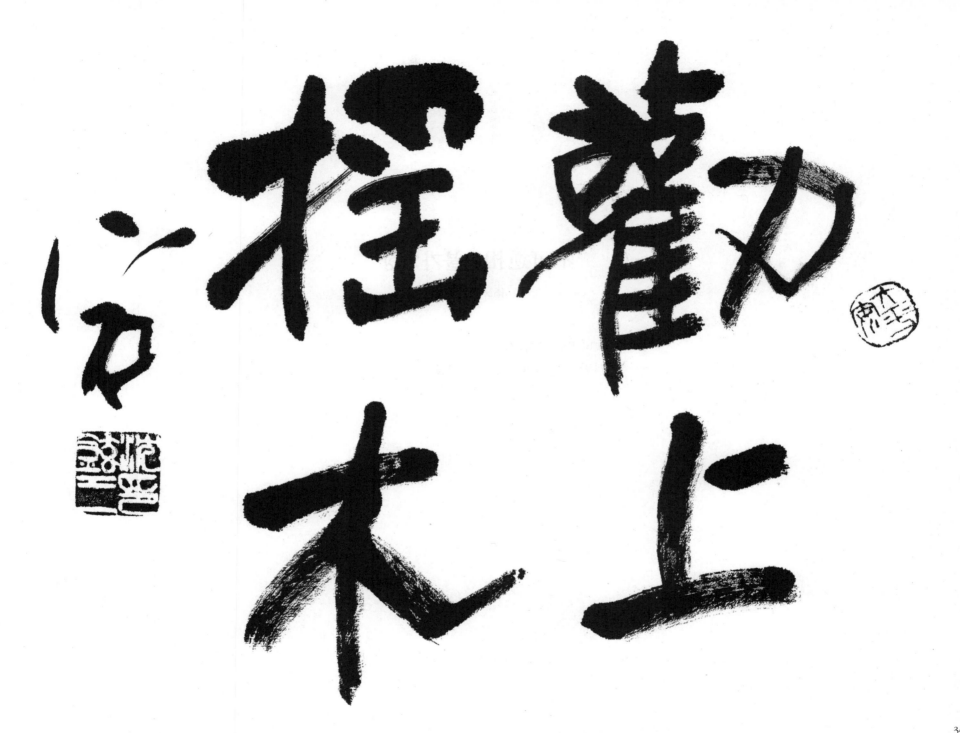

# 不可逆相 / 불가역상

46×35cm

타고난 본상(本相)을 거스를 수는 없다.
사람은 자기의 운명을 거역할 수 없다는 뜻.

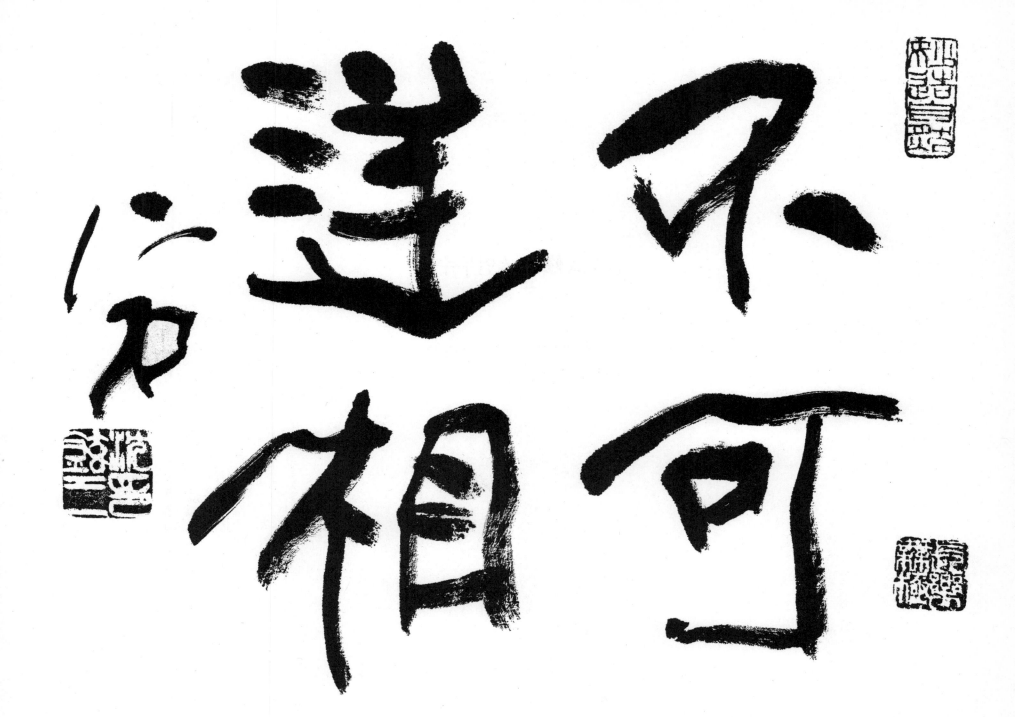

343

# 偃武修文 / 언무수문

46×35cm

난리를 평정하고 문사(文事)를 닦음.

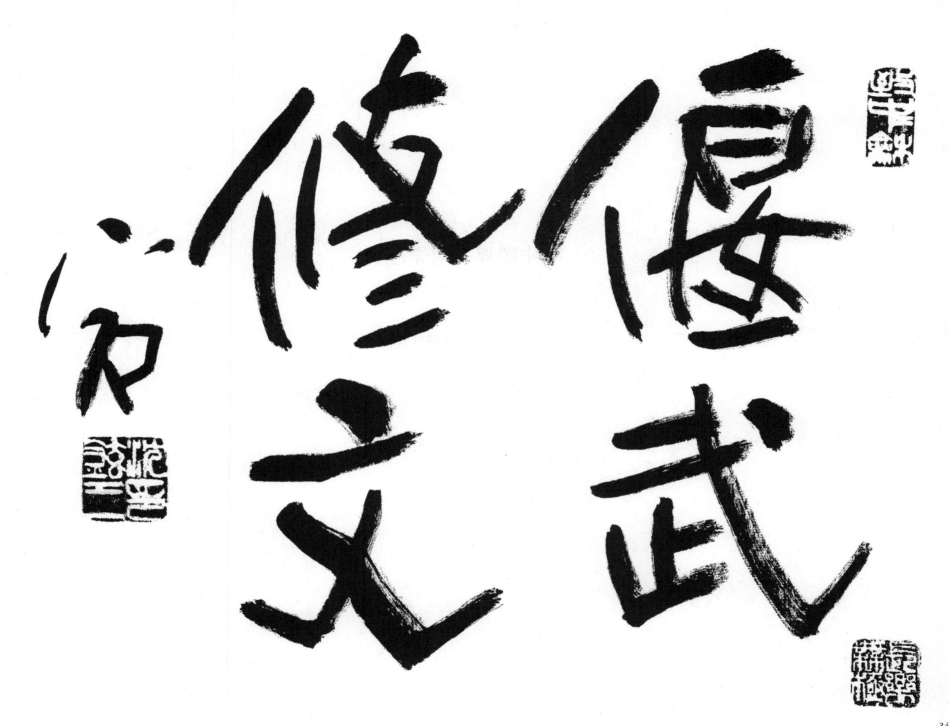

345

# 深中隱厚 / 심중은후

46×35cm

마음이 도탑고 조용하며 깊음.

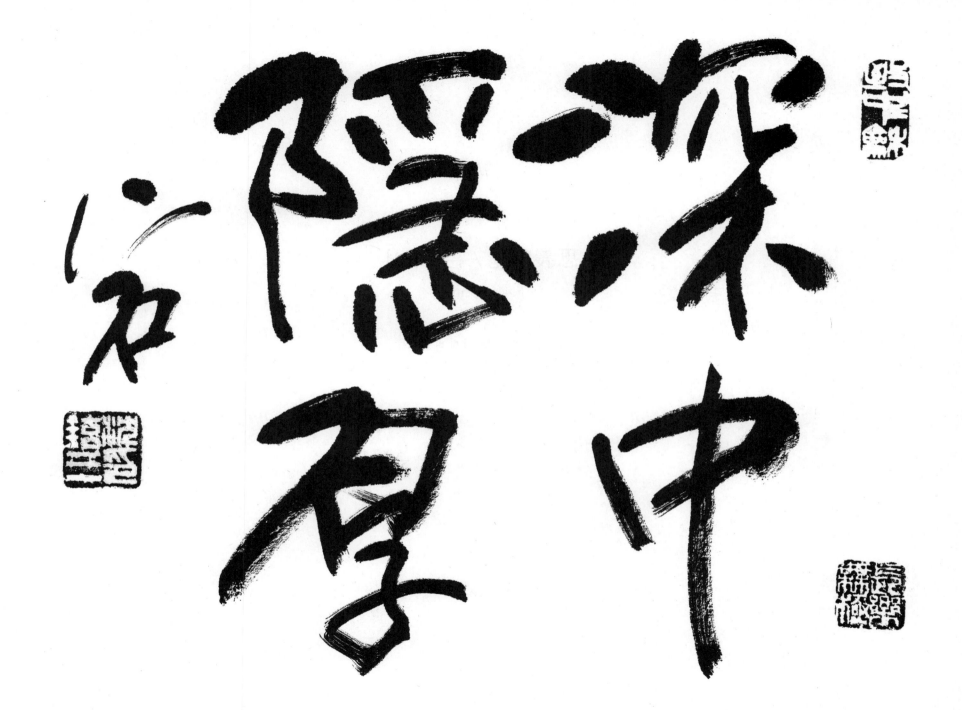

# 恩義廣施 / 은의광시

46×35cm

은혜와 의리를 넓게 베풀다.
(많은 사람들에게 은의(恩義)로운 일을 하라는 말.)

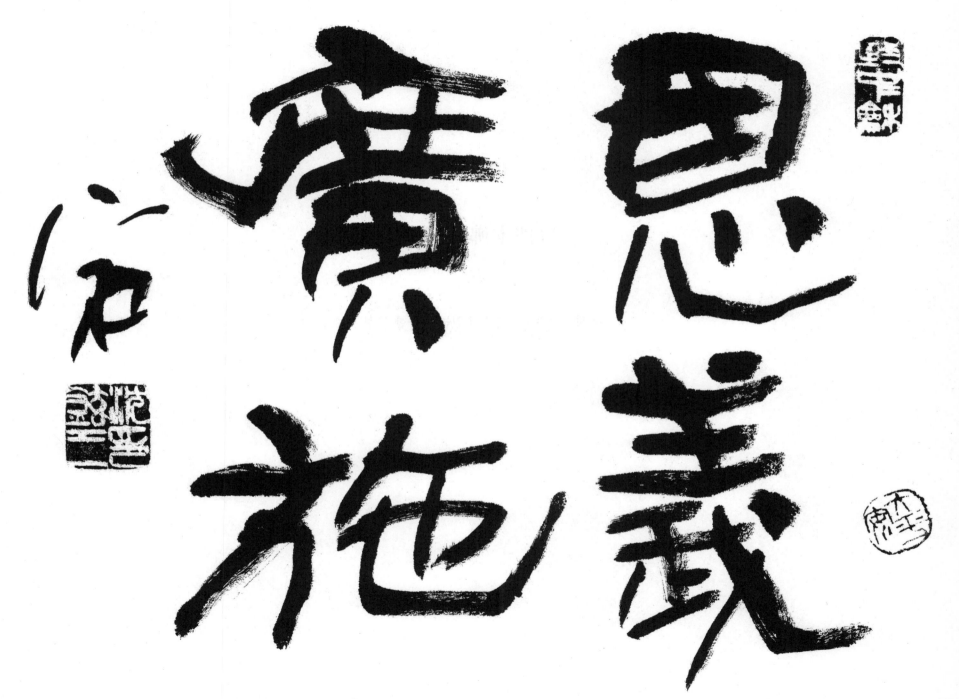

恩義廣施

# 自性本佛 / 자성본불

46×35cm

본래(本來)부터 갖추어 있는 고유한 불성(佛性).

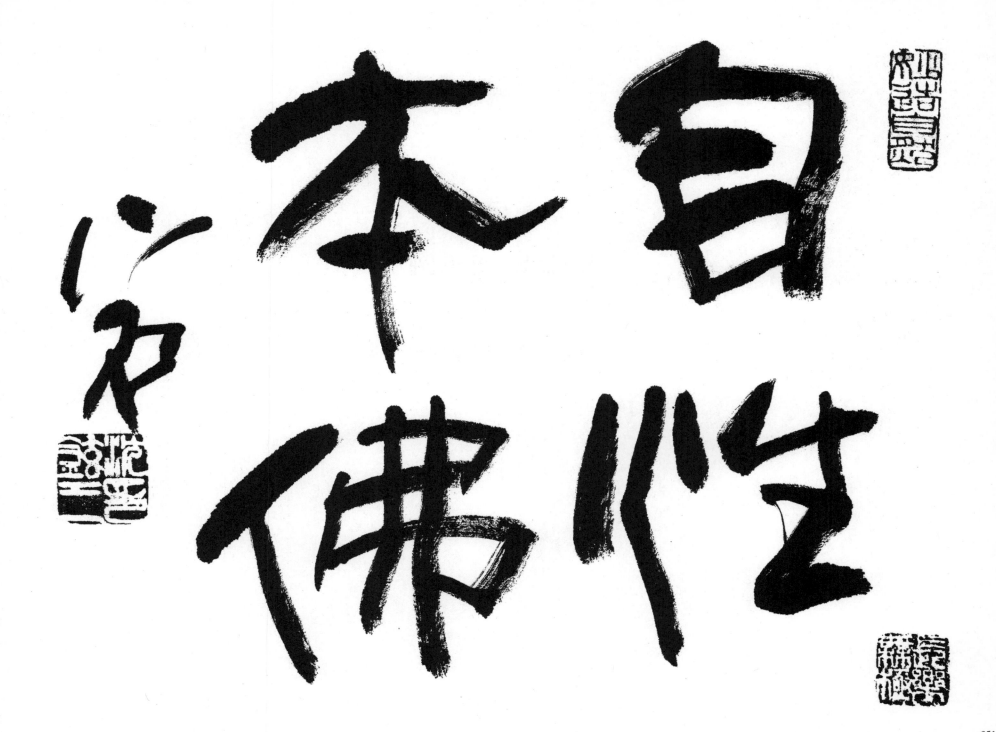

本来自心佛性

351

# 天性難改 / 천성난개

46×35cm

타고난 성품은 바꾸기가 어려움.

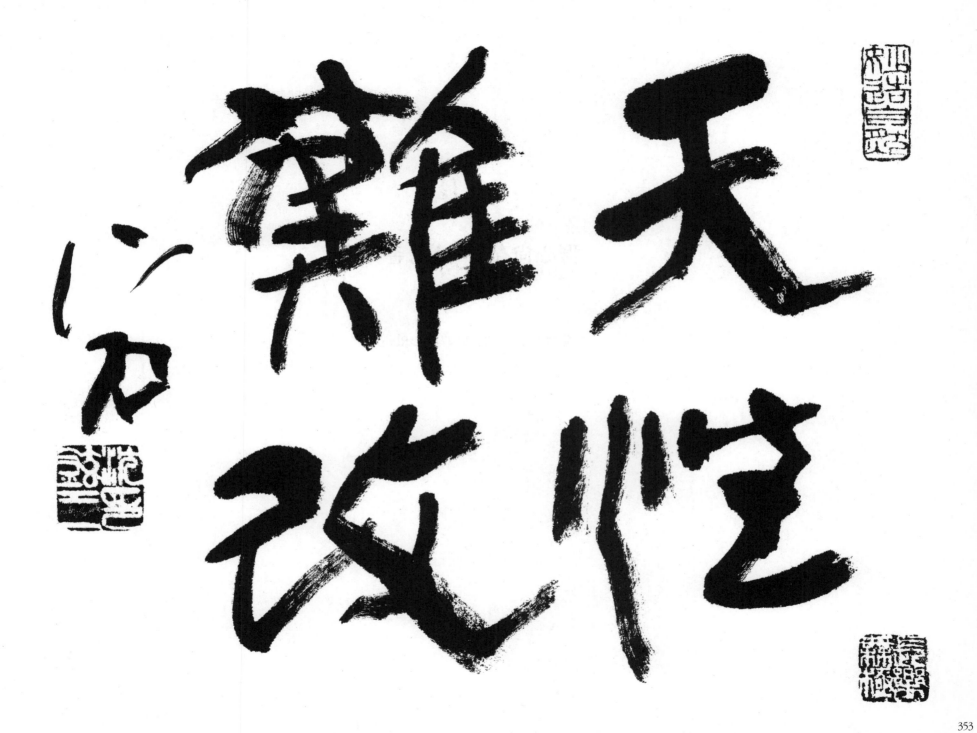

天性難改じゃ

353

# 穉心尙存 / 치심상존

46×35cm

어릴 적 마음이 지금도 그대로 있음.

尚友禪心

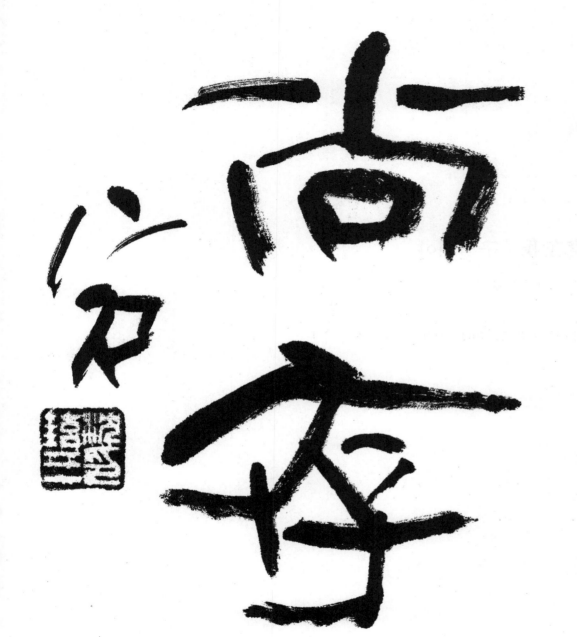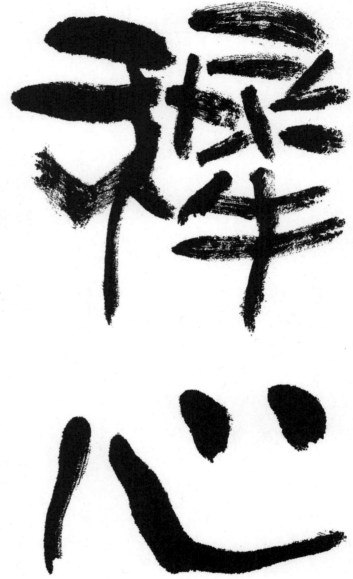

# 咎實在我 / 구실재아

46×35cm

자기의 허물이라고 자인(自認)함.

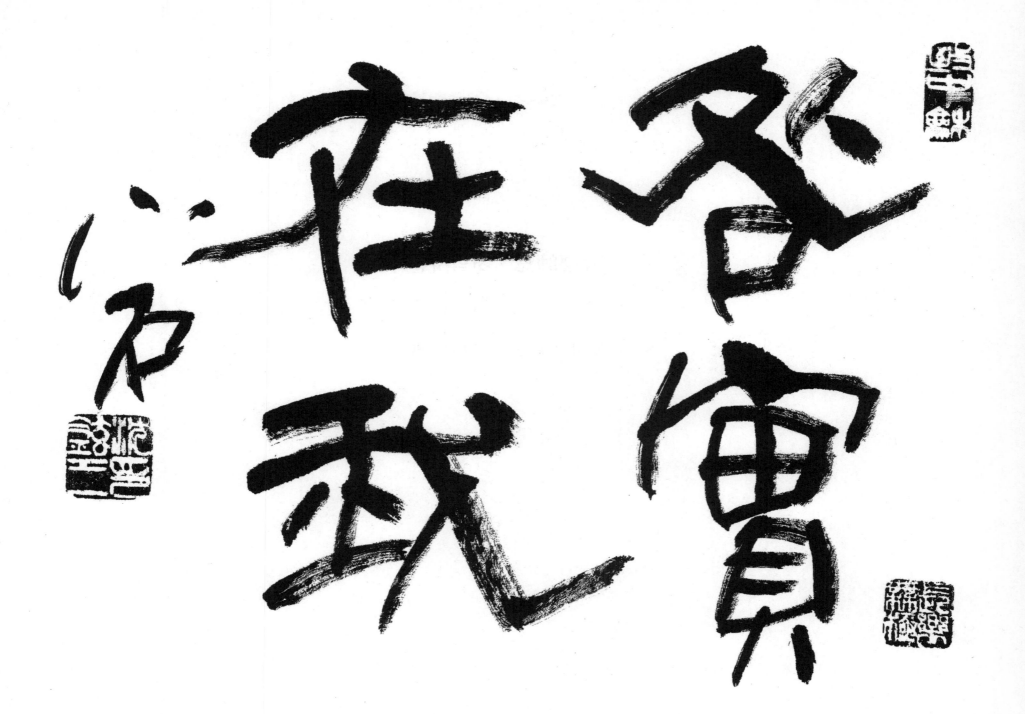

# 天德師恩 / 천덕사은

46×35cm

하늘의 덕(德)과 스승의 은혜(恩惠).

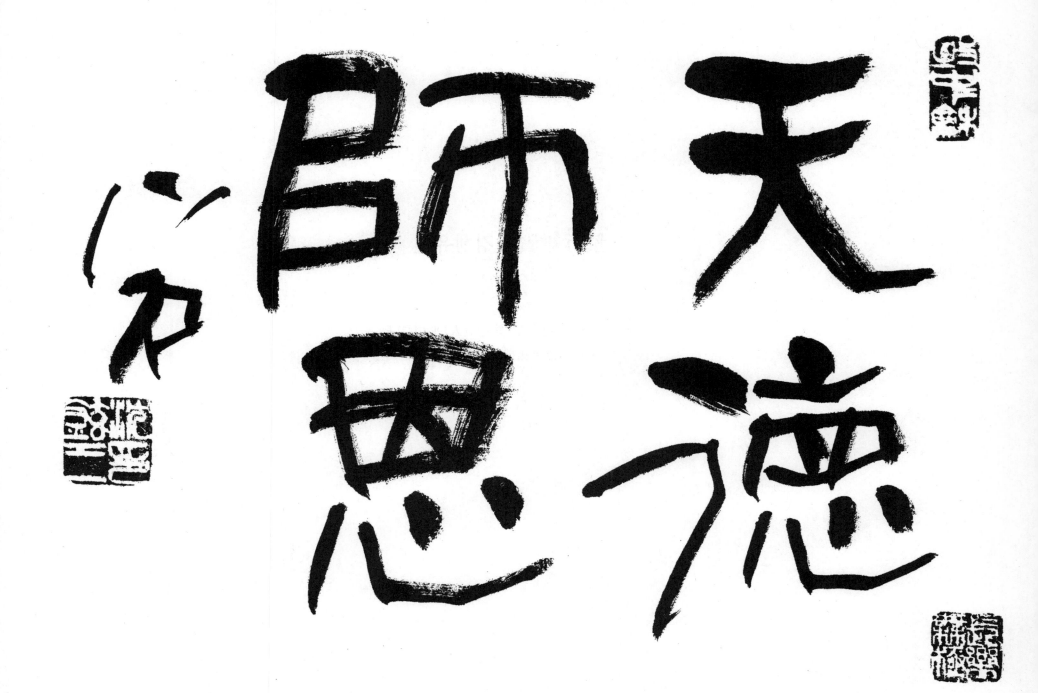

# 景行維賢 / 경행유헌

46×35cm

행동을 올바르게 하면 현인(賢人)에 이른다.
행동만 잘하면 훌륭한 사람이 될 수 있다는 말.

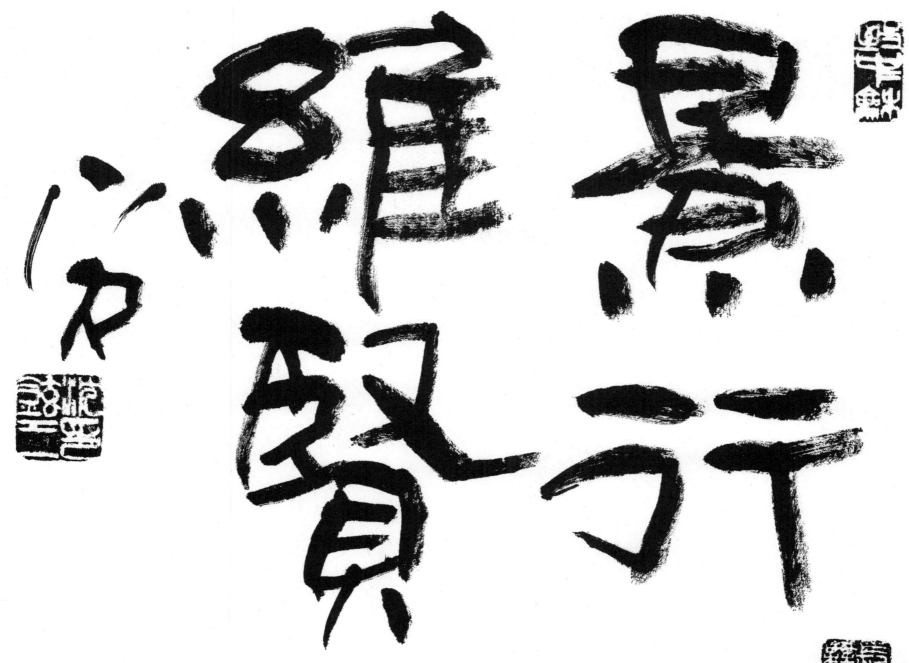

# 自求多福 / 자구다복

46×35cm

많은 복(福)은 자기 스스로 구하는 것이다.

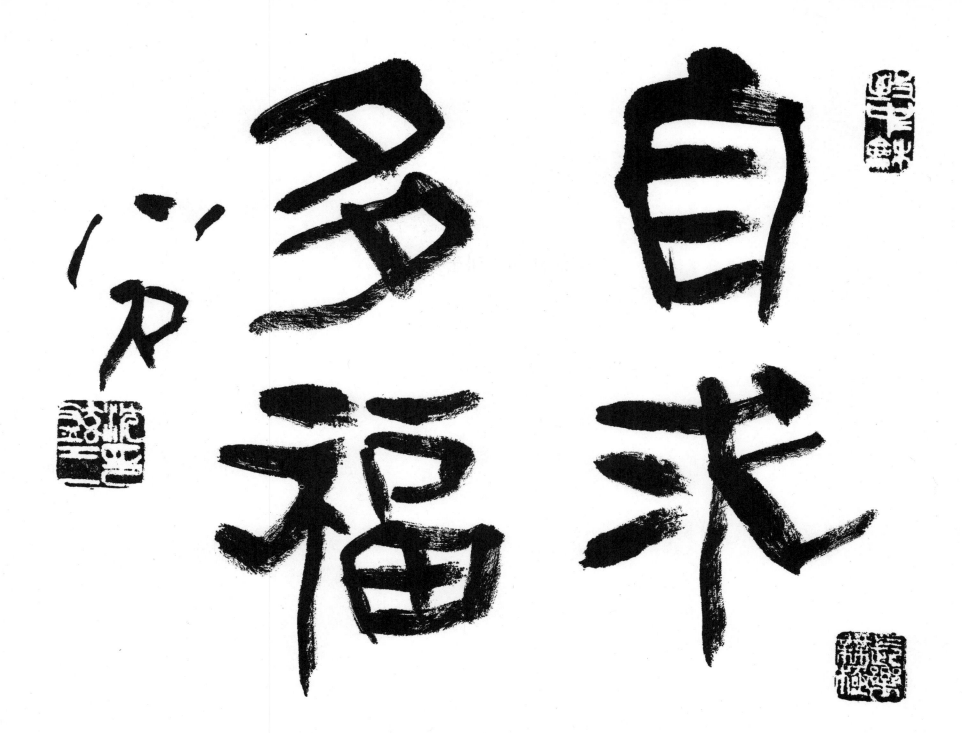

## 戴盆望天 / 대분망천

46×35cm

동이를 이고 하늘을 보다.
두 가지 일을 동시에 하고자 하는 무모함을 뜻함.

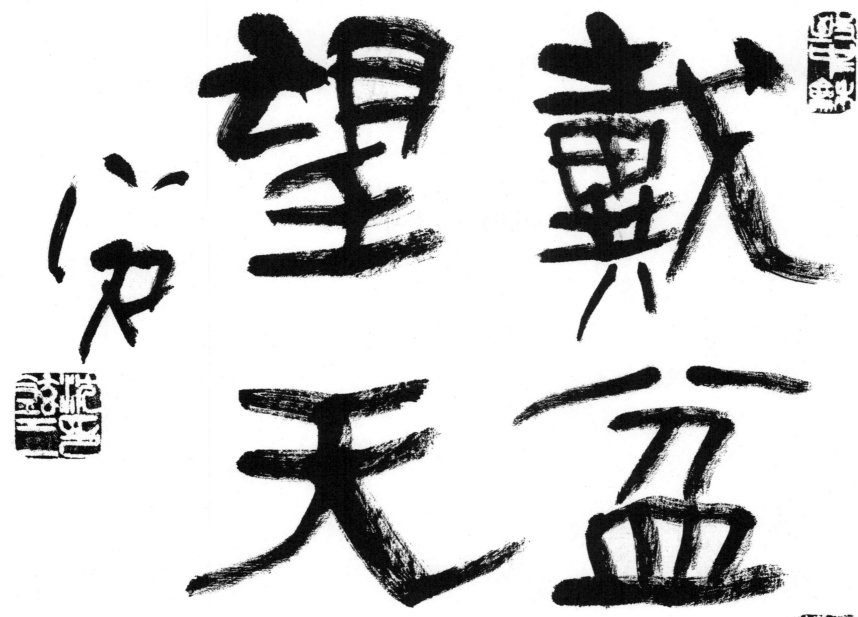

望戴天

# 不愧於天 / 불괴어천

46×35cm

하늘에 부끄럽지 않다.
하늘에 맹세코 부끄러운 일이 없다는 말.

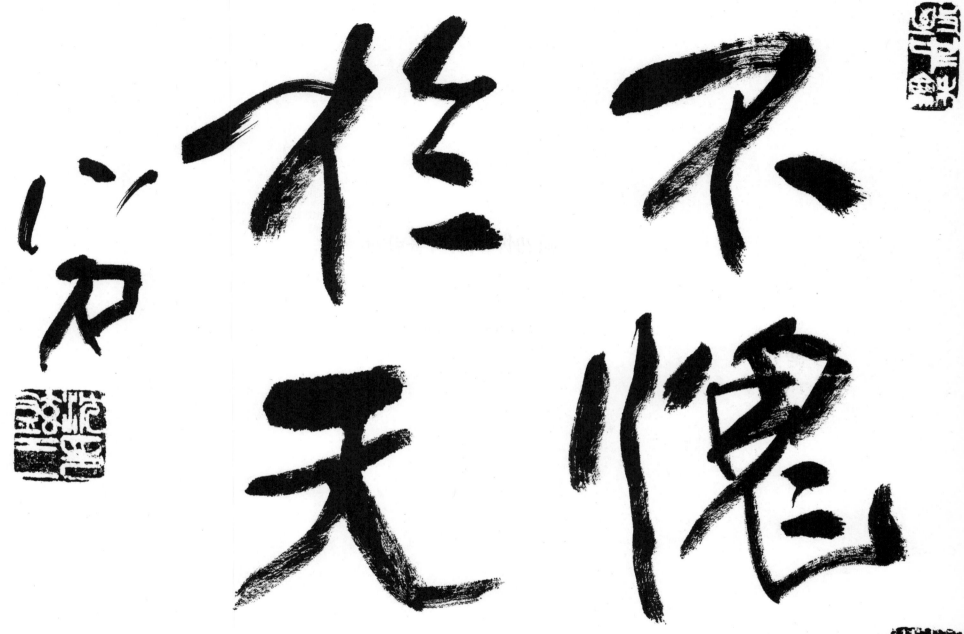

不愧於天　不怍於人

## 過勿憚改 / 과물탄개

46×35cm

허물을 고치기를 꺼리지 말라.
허물이 있으면 거리낌 없이 고쳐야 한다는 말.

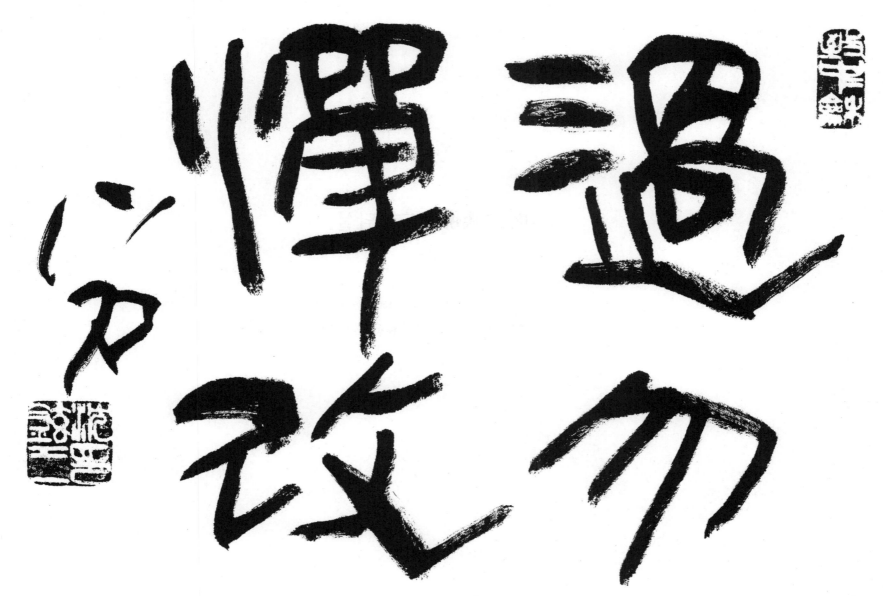

# 屠門談佛 / 도문담불

46×35cm

도살장 앞에서 불도(佛道)를 논하다.
언행이 주위환경과 전혀 맞지 않음을 비유한 말.

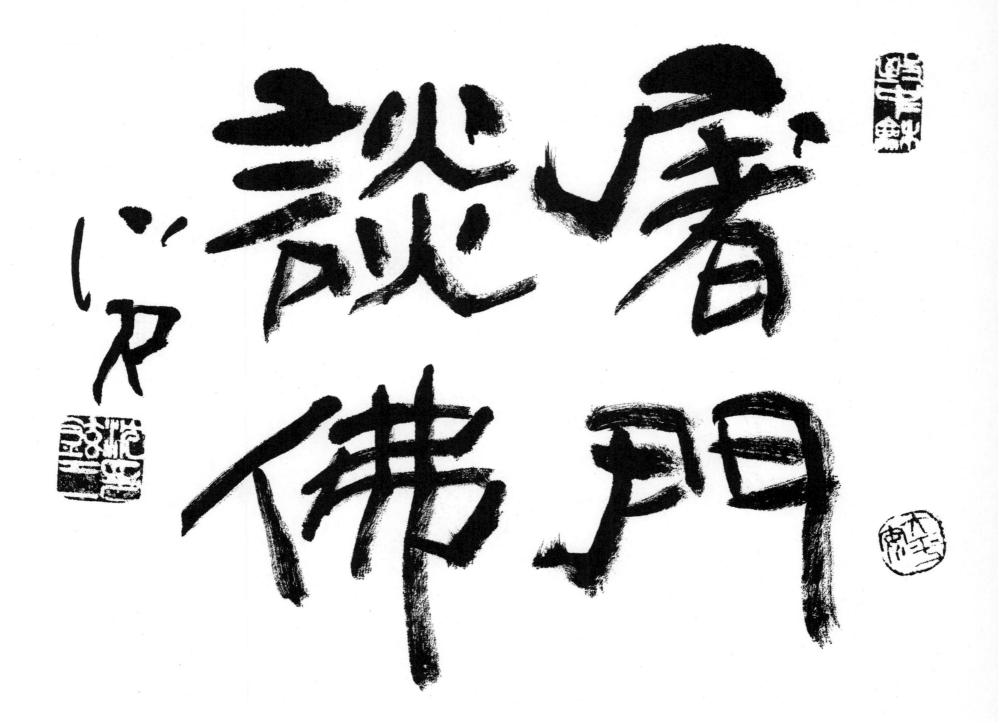

# 植松望亭 / 식송망정

46×35cm

소나무를 심어 정자되기를 바란다.
'솔 심어 정자'라는 말과 같이 장래의 성공이
가마득히 먼 것에 비유한 말.

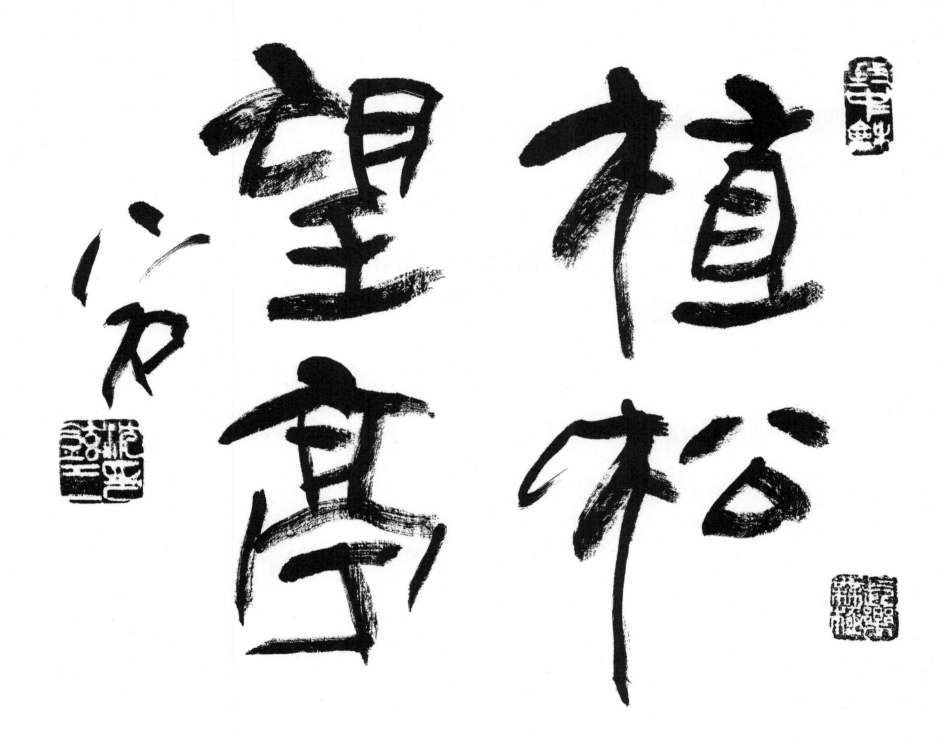

## 窮思濫爲 / 궁사남위

46×35cm

궁하면 잘못된 행동을 생각한다.
궁한 지경에 이르면 나쁜 생각을 할 수 있다.

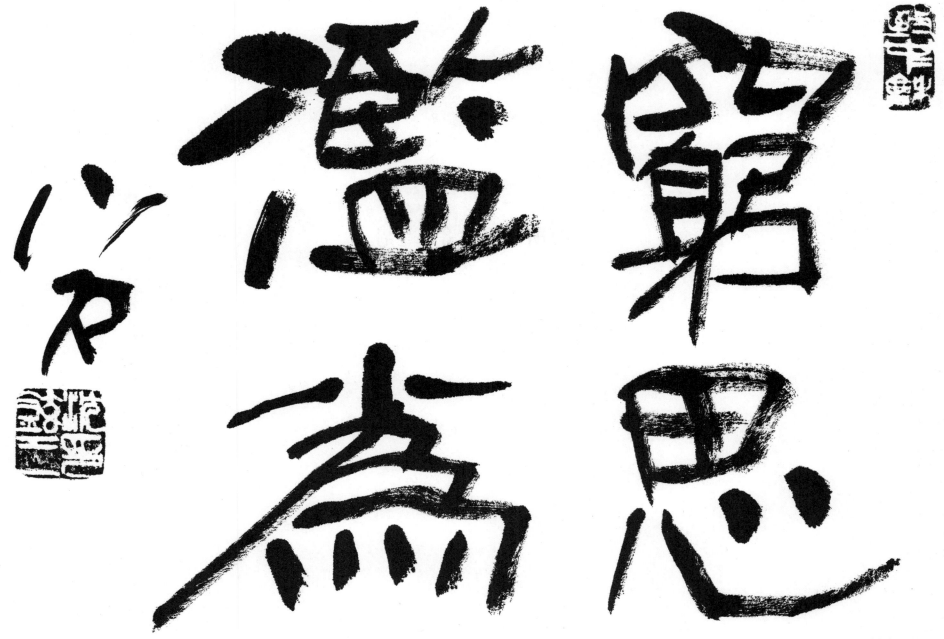

# 有所不爲 / 유소불위

46×35cm

행하지 않는 경우가 있다.
해서는 안 될 경우가 있을 수 있다는 말.

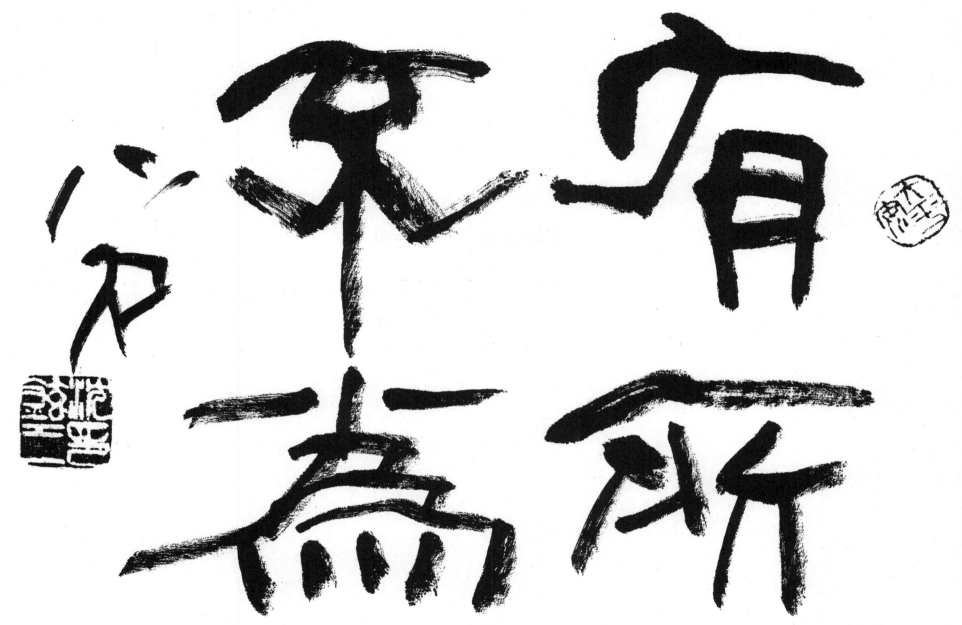

# 求同存異 / 구동존이

46×35cm

공통점은 추구(追求), 차이점은 놔두라.
서로 다름을 인정하고, 같은 점을 찾는 것.

(中國 主席 習近平)

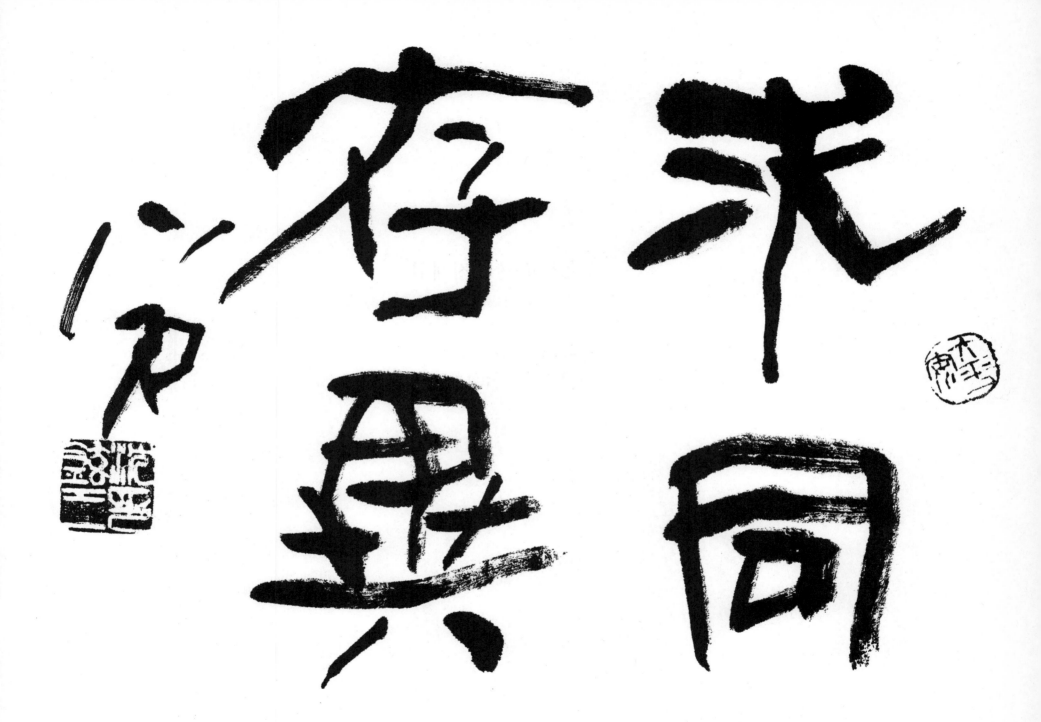

# 戒之在心 / 계지재심

46×35cm

경계(警戒)함은 마음에 있다.
경계해야 할 것은 바로 자신의 마음이라는 말.

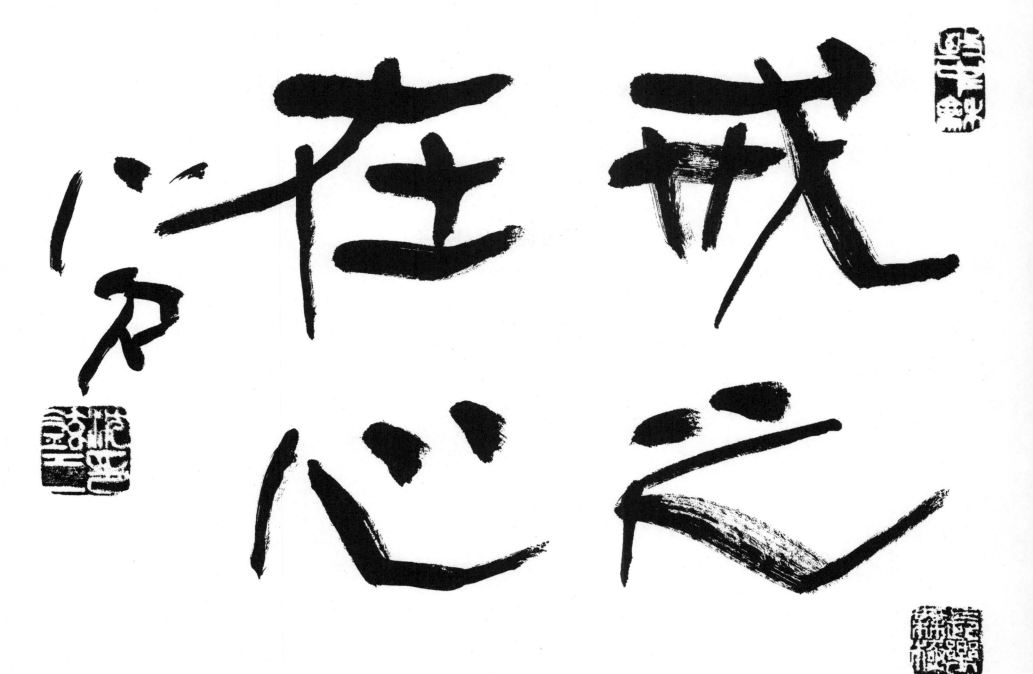

# 欲不可從 / 욕불가종

46×35cm

욕심(慾心)을 다 쫓을 수는 없다.
욕심을 다 만족시킬 수는 없으므로 절제해야 한다는 경고의 말.

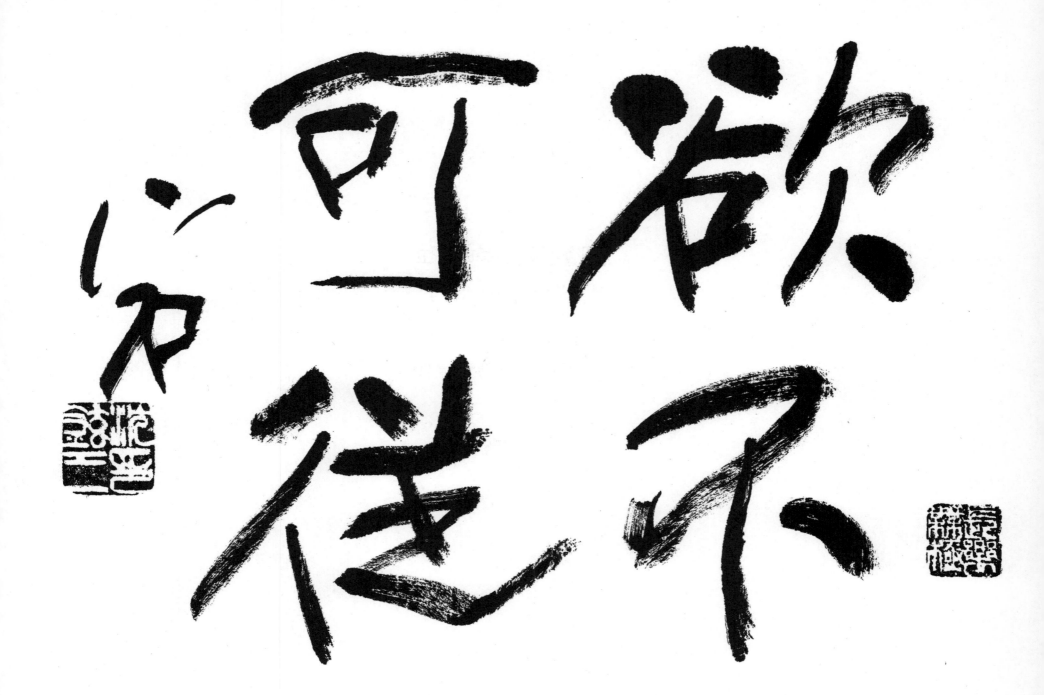

383

# 甑墮不顧 / 증타불고

46×35cm

시루가 떨어져도 돌아보지 않는다.
사물이나 사건에 대한 단념이 빠름을 비유한 말.

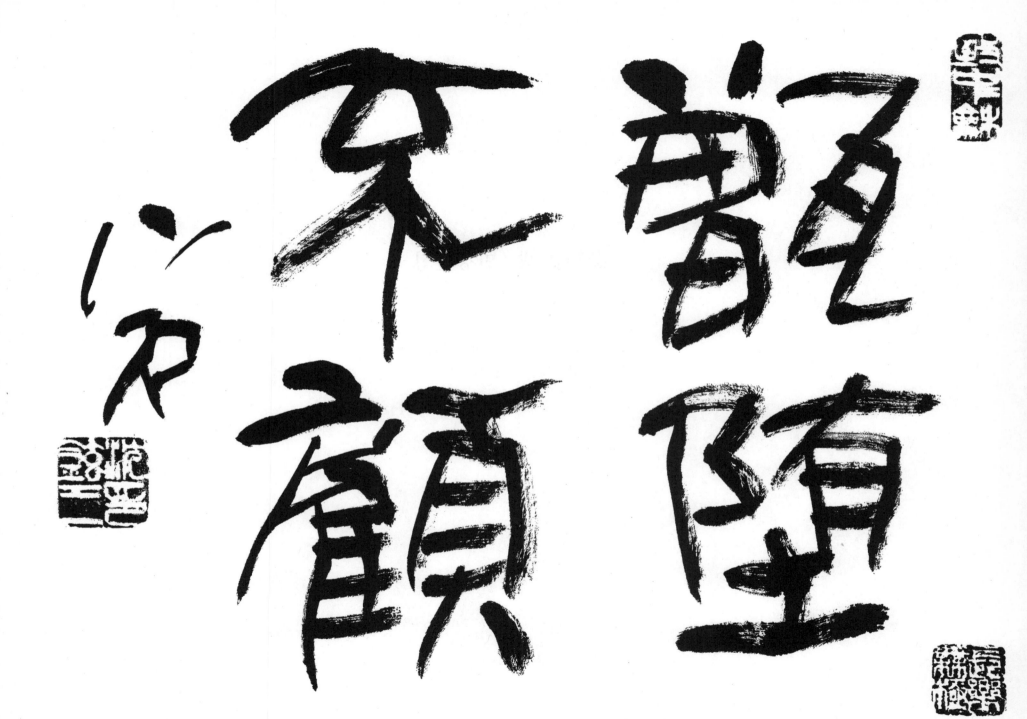

# 滿腔血誠 / 만강혈성

46×35cm

가슴 속에 가득 찬 진심에서 나오는 정성.
참된 정성을 일컫는 말.

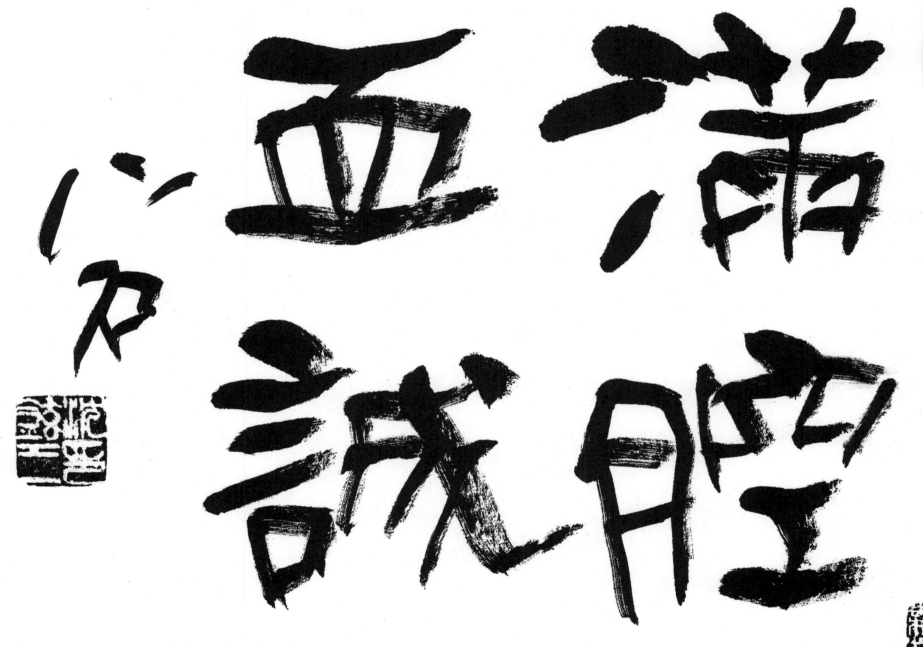

満腔誠意心也

# 不可虛拘 / 불가허구

46×35cm

빈 마음으로는 사람을 붙들어 둘 수 없다.
진실되어야 사람 마음을 얻을 수 있다는 말.

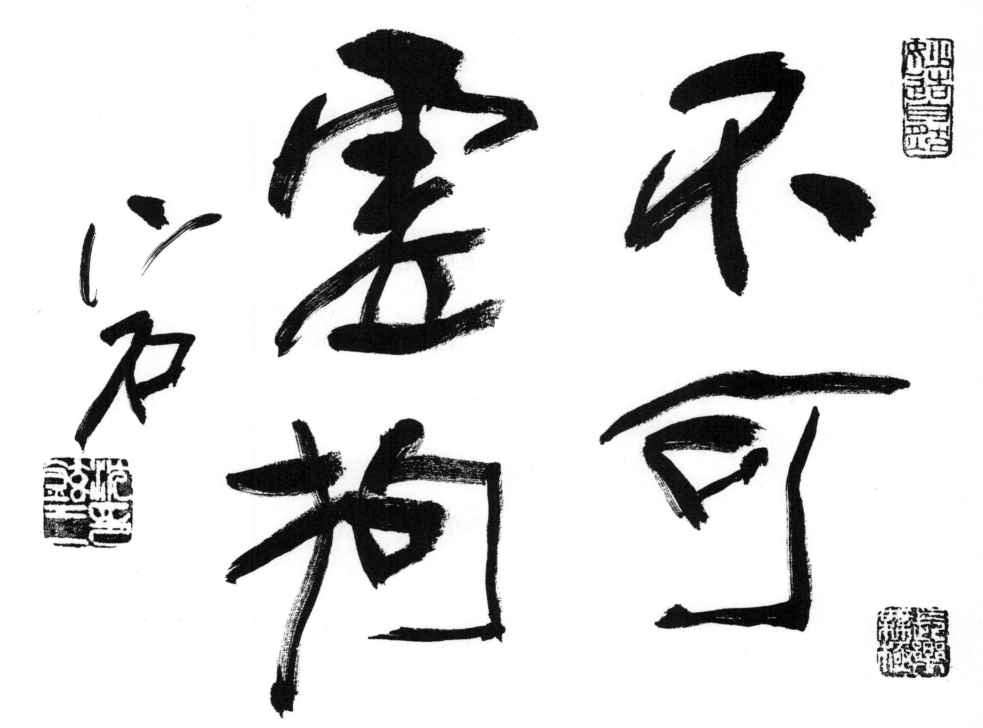

# 觀過知仁 / 관과지인

46×35cm

그 사람의 허물을 보면 그의 인간(人間)됨을 알 수 있다.

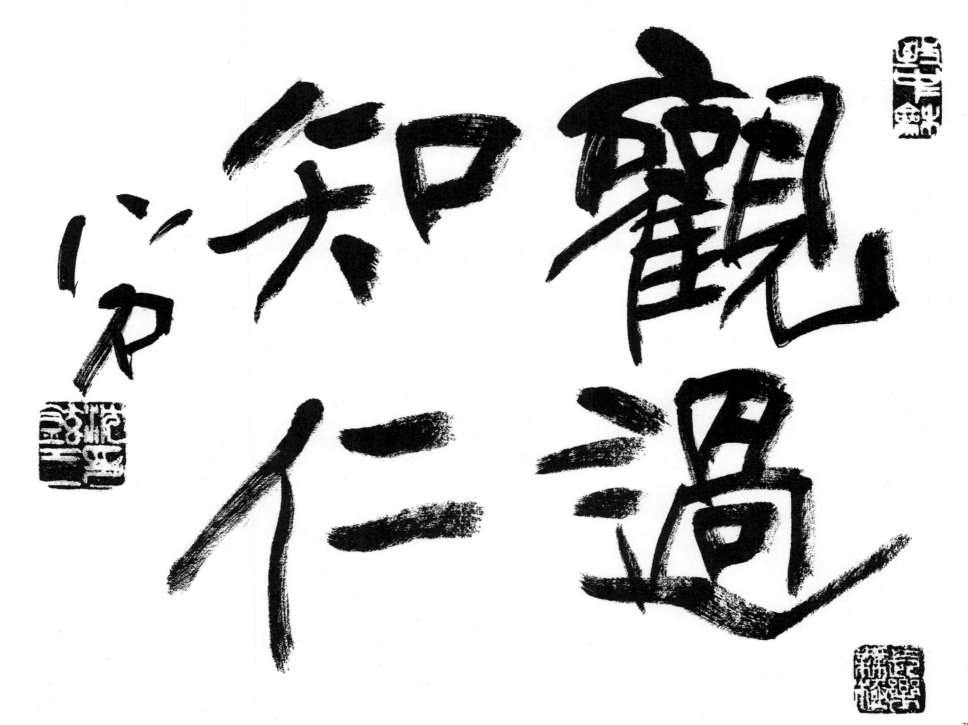

観過知仁

心や

# 含垢納汚 / 함구납오

46×35cm

나쁜 것을 감추고 더러운 것을 받아 드린다.
(때 묻은 것을 포용하고 더러운 것을 받아드린다.)
(左傳)

시내와 연못은 더러운 것을 받아드리고 산과
숲은 나쁜 것을 감춰두며, 옥(玉)도 흠이 있다.

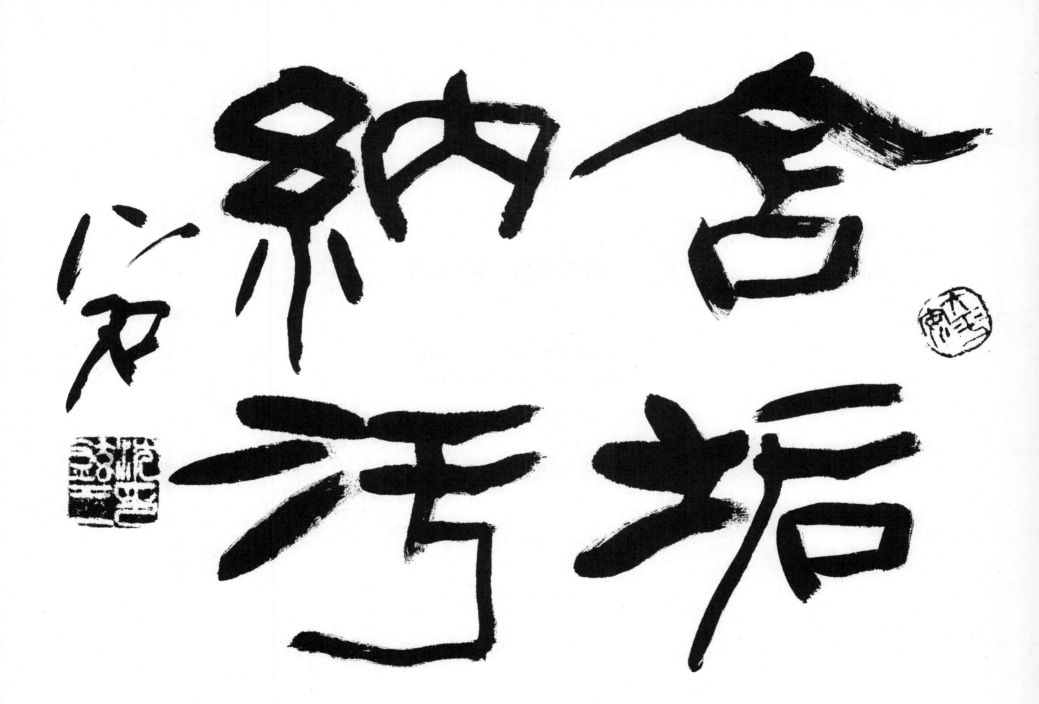

# 心動神疲 / 심동신피

46×35cm

마음이 움직이면 정신이 피로해진다.
심신(心神)을 올바르게 다스리라는 말.

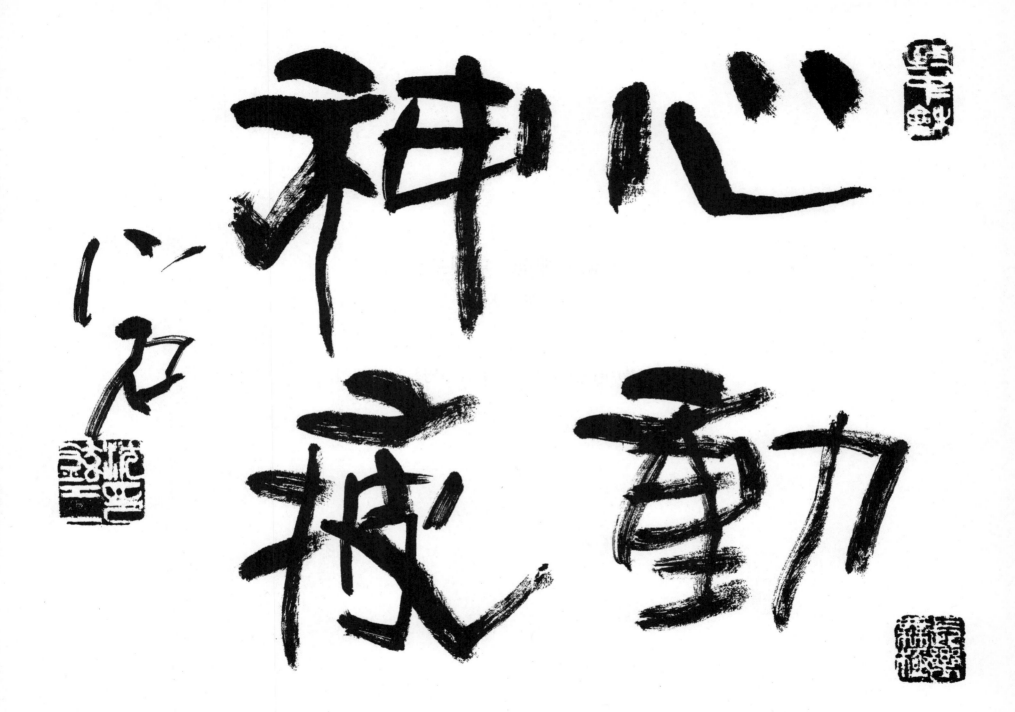

心神動心や被動

395

# 談天雕龍 / 담천조룡

46×35cm

하늘을 이야기하고 용(龍)을 조각하다.
변론(辯論)이나 문장(文章)이 원대하고 고상함을 비유한 말.

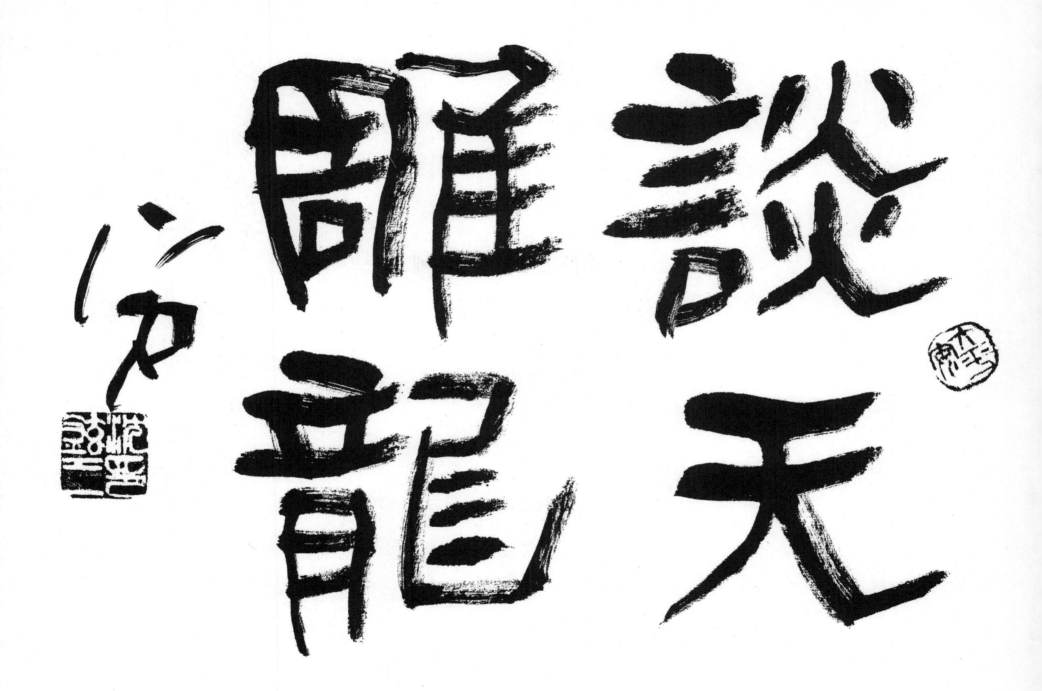

談天雕龍

# 斗筲之才 / 두소지재

46×35cm

한 말 두 되 들이 그릇 같은 재주.
변변치 못한 재주를 비유한 말.

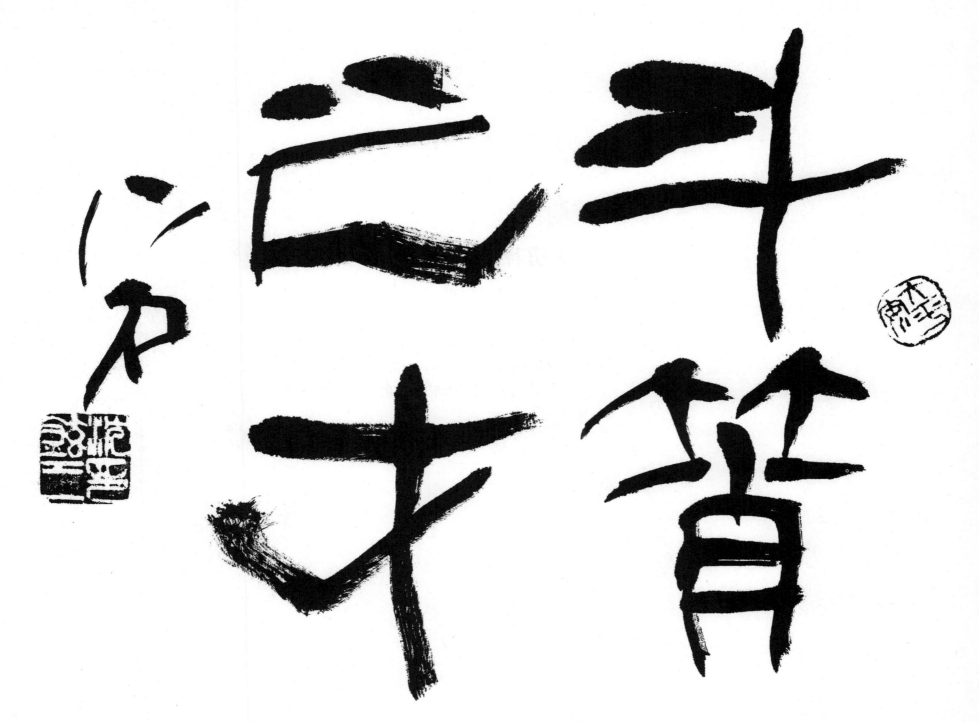

399

# 大勇若怯 / 대용약겁

46×35cm

큰 용맹(勇猛)은 비겁함과 같이 보임.
매우 용맹한 사람은 함부로 나대지 않으므로
오히려 겁쟁이같이 보인다는 말.

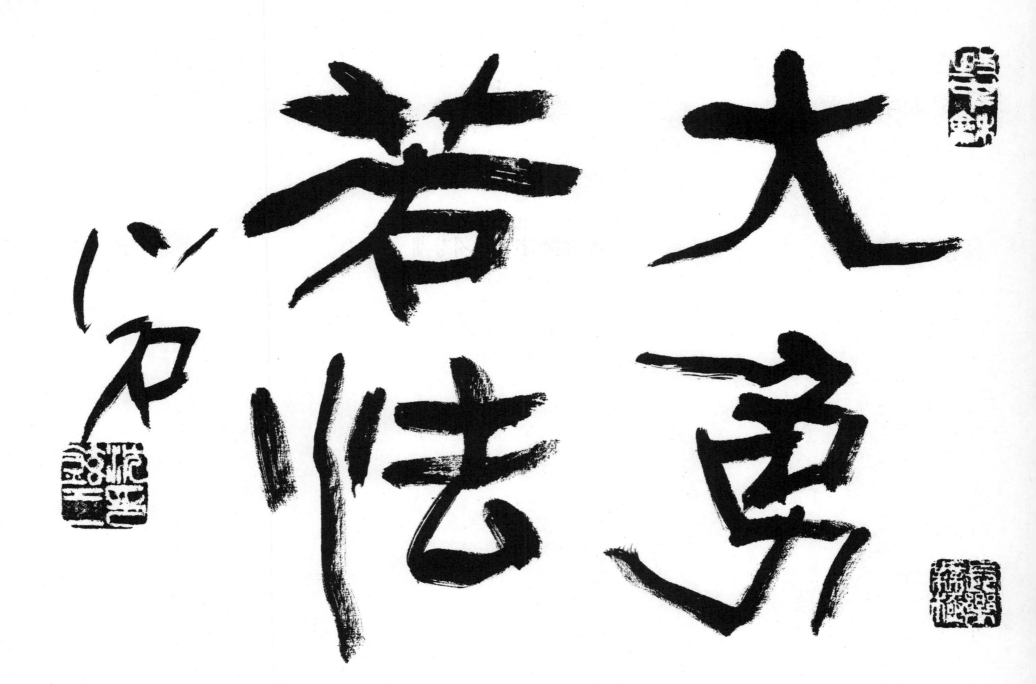

# 天之降才 / 천지강재

46×35cm

하늘이 내려준 재주.
타고난 재주를 일컫는 말.

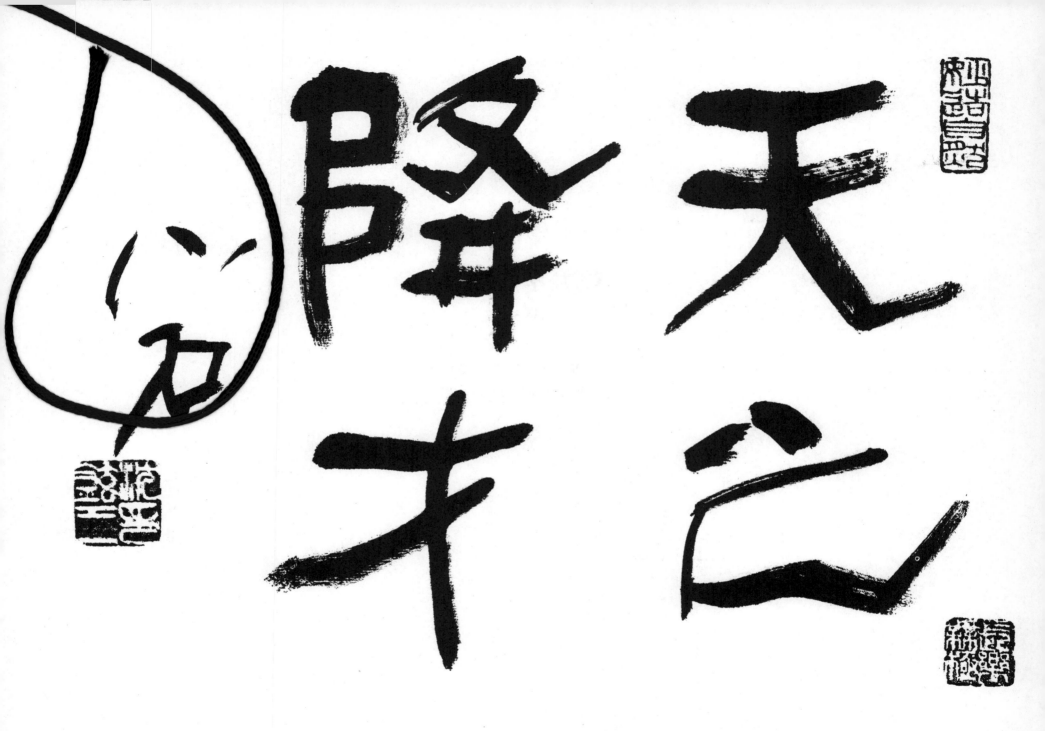

## 莫善於孝 / 막선어효

46×35cm

효도만큼 착한 것은 없다.
가장 착한 것이 효도라는 말.

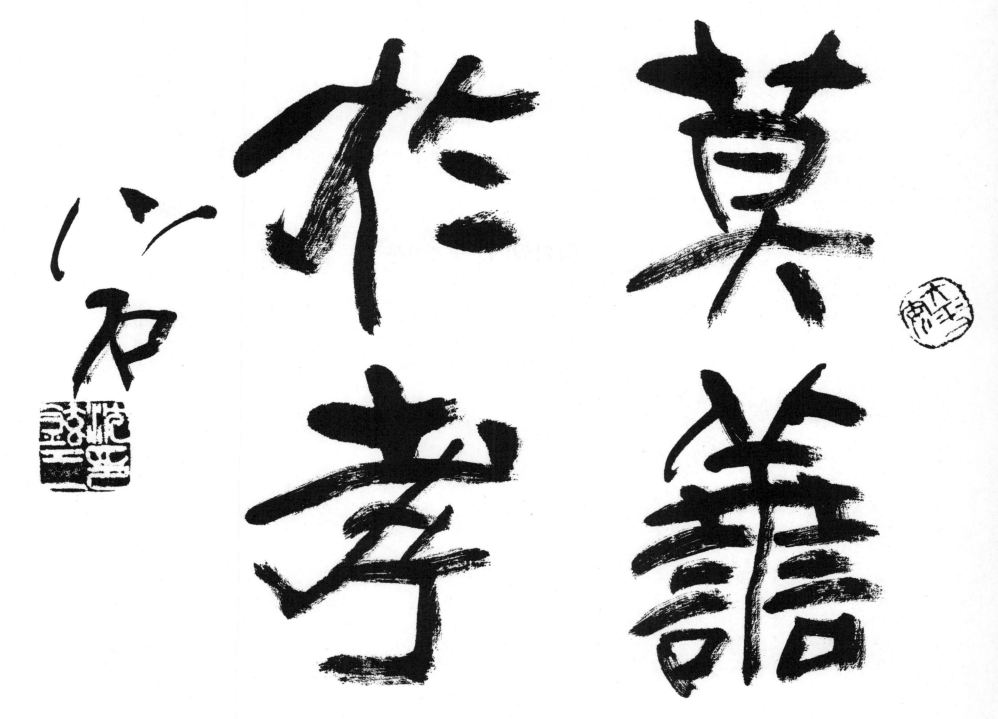

405

# 崇祖尙門 / 숭조상문

46×35cm

조상을 높이고 문중(門中)을 잘 돌봄.
조상을 숭배하고 집안을 위한다는 말.

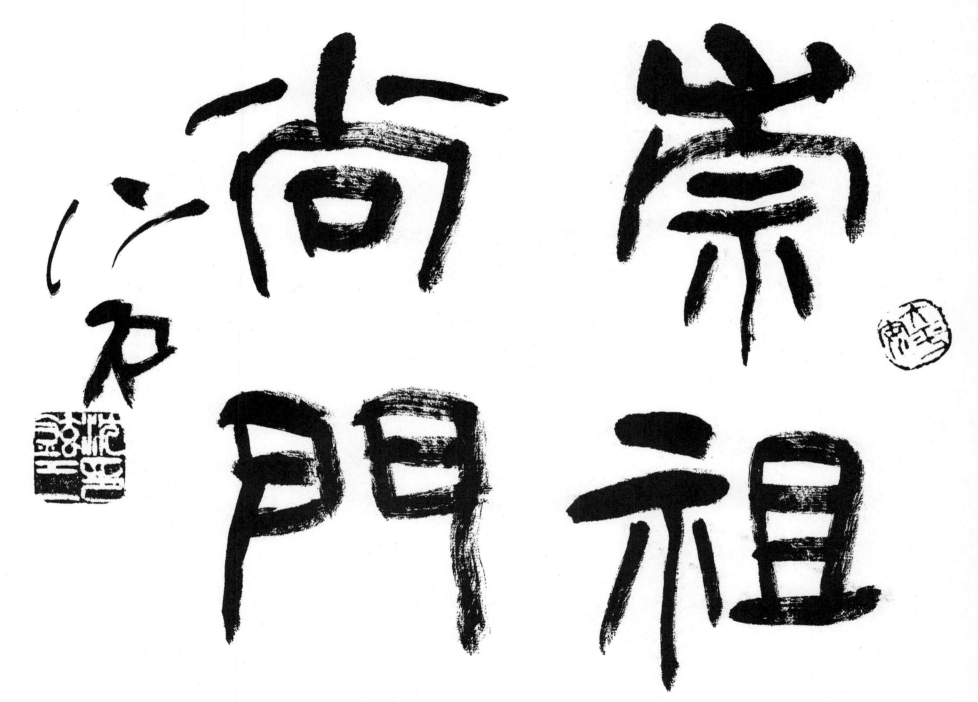

# 室家之樂 / 실가지락

46×35cm

화목(和睦)한 집안의 즐거움.
부부(夫婦) 사이의 즐거움을 이르는 말.

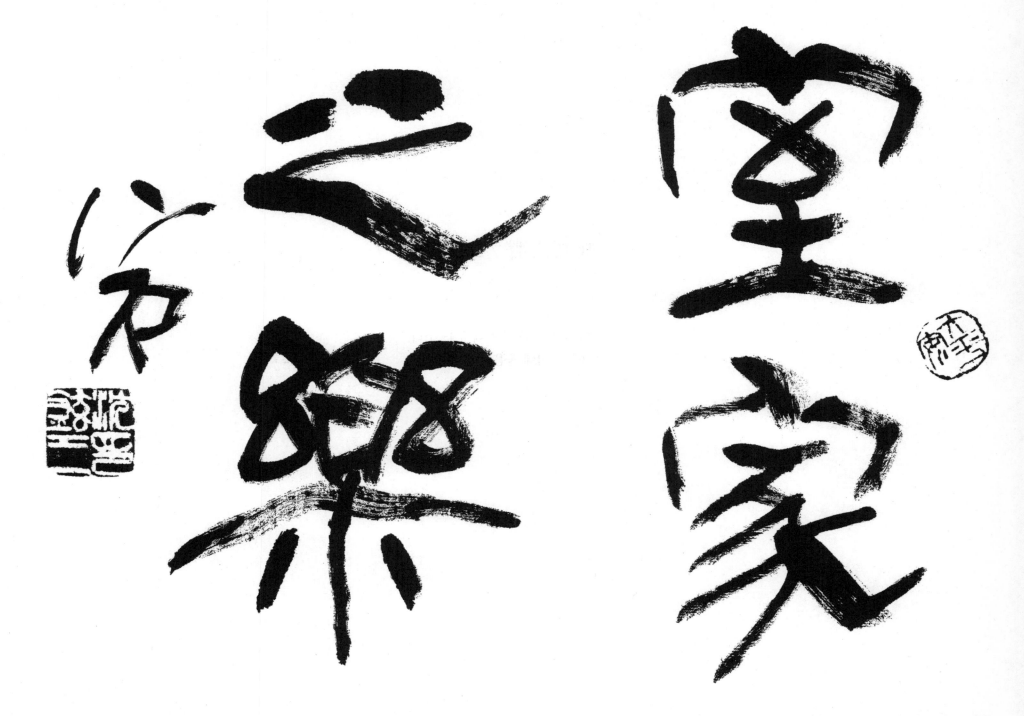

# 呱呱之聲 / 고고지성

46×35cm

아기가 막 태어날 때 우는 소리.
(출생 시에 울음소리를 말함.)

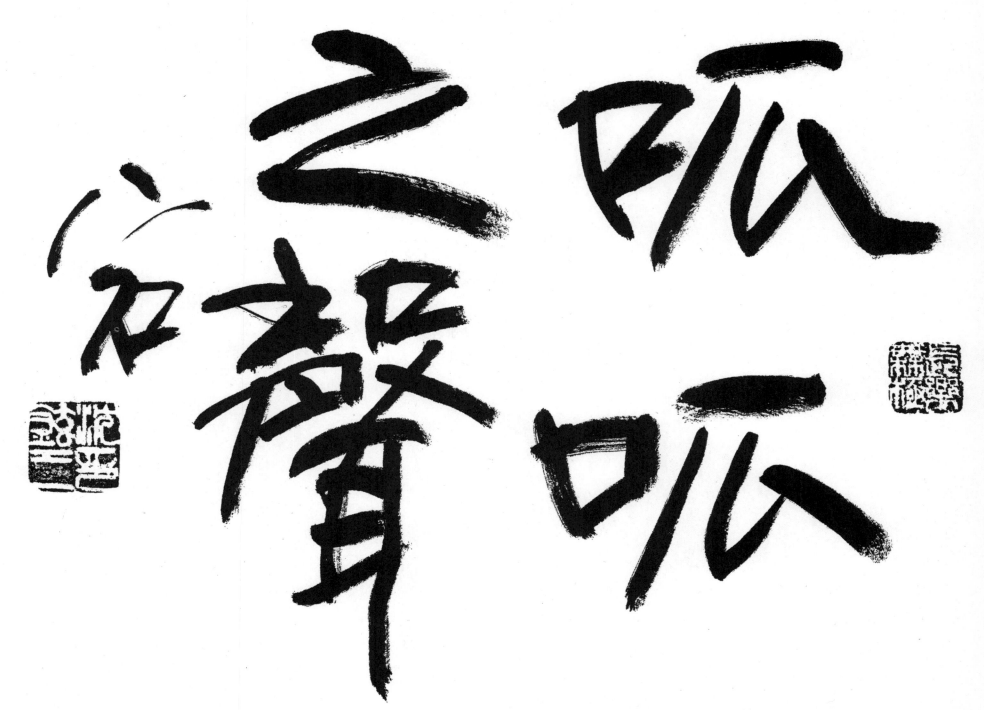

# 富貴康樂 / 부귀강락

46×35cm

부자(富者) 되고 명예(名譽)롭고
편안하고 즐겁게 살라는 뜻.

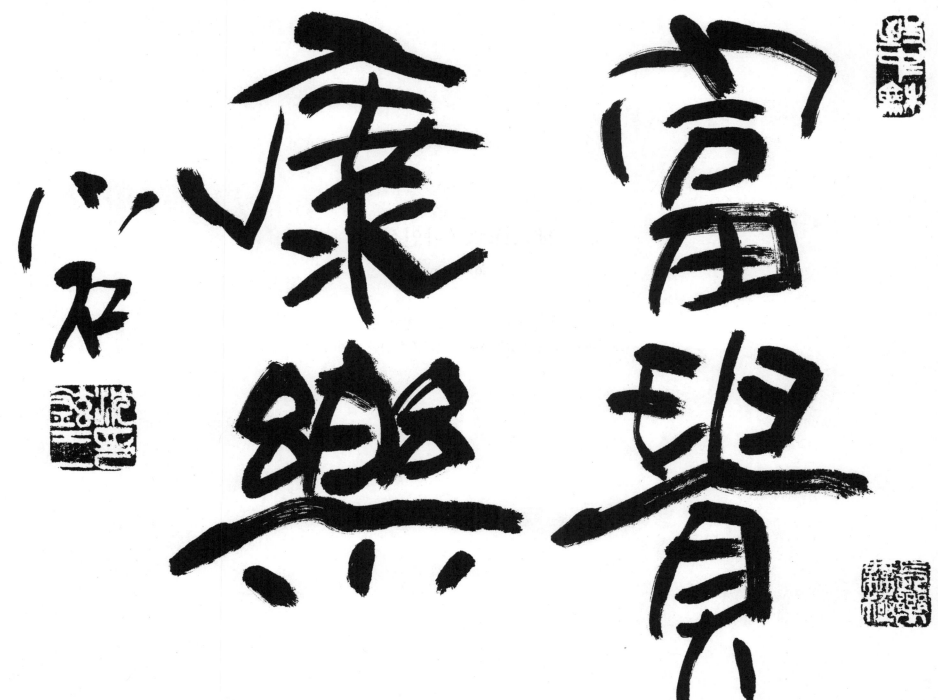

富貴

康樂

413

# 雅人深致 / 아인심치

46×35cm

고상(高尙)한 사람의 깊은 정취(情趣).
고상한 뜻을 품고 있는 사람의 심원(深遠)한 풍취(風趣).

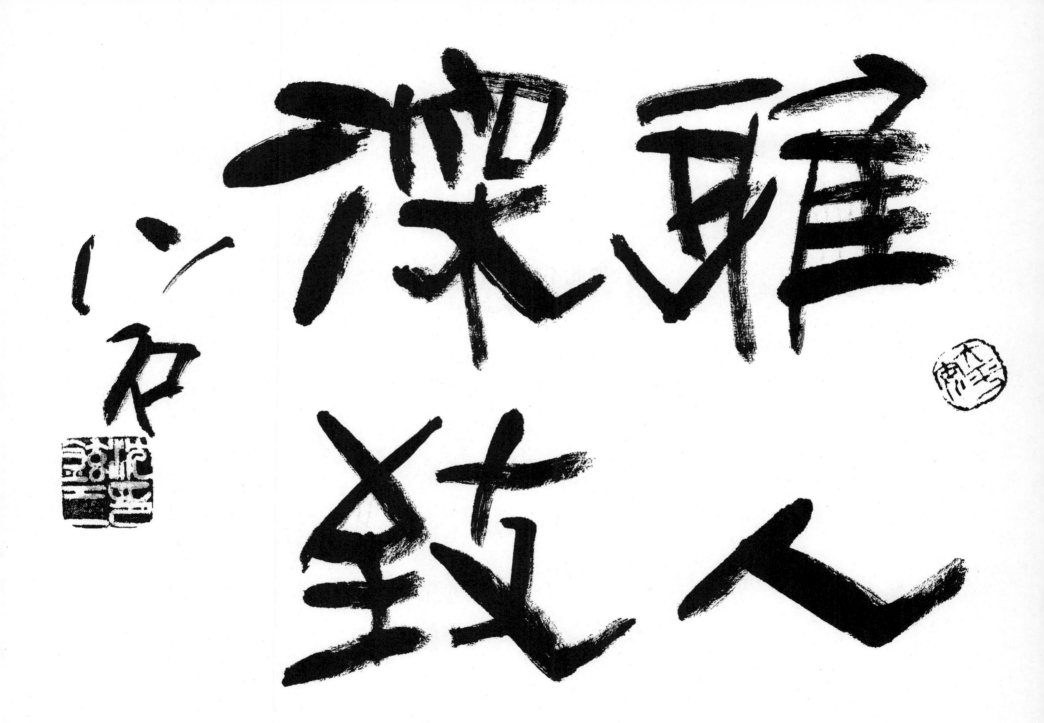

深雅致人

415

# 樂此不疲 / 요차불피

46×35cm

즐겁고 좋은 일은 피로하지 않다.
좋아서 하는 좋은 일은 아무리 하여도 지치지 않는다는 말.

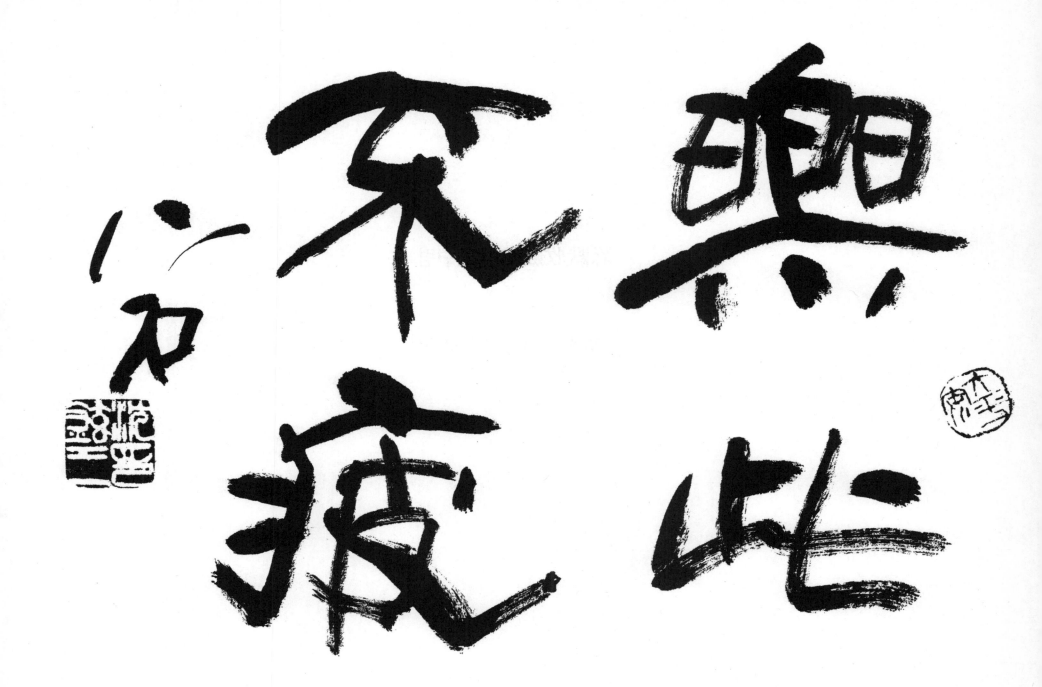

# 忍默收斂 / 인묵수렴

46×35cm

참고, 생각이 깊으면 경솔하지 않다.

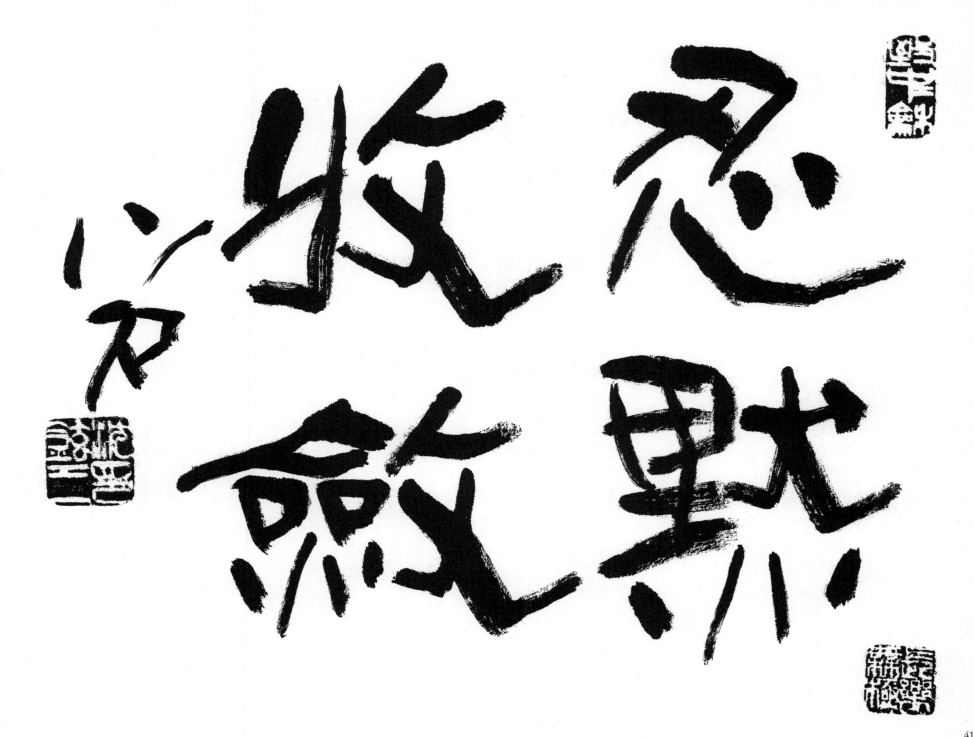

忍默收心歛意

# 去惡生新 / 거악생신

46×35cm

아픈 곳의 굳은살은 없애고 새살을 나오게 함.
잘못된 것은 버리고 새로운 것을 만들어 냄.

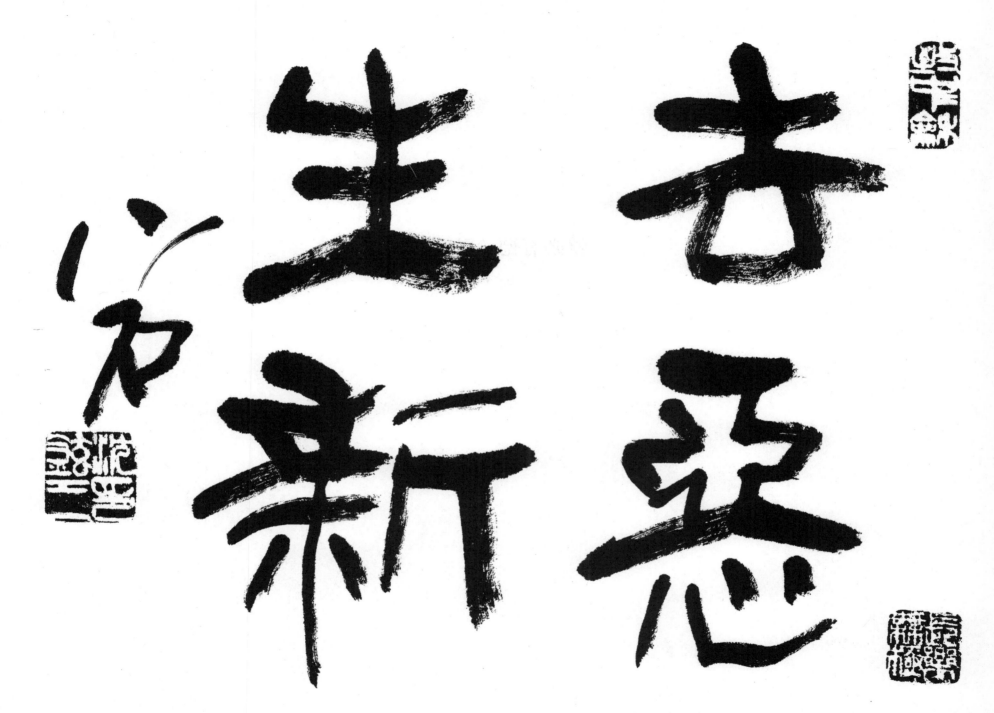

去惡生新

# 就必有德 / 취필유덕

46×35cm

일을 할 때는 덕(德) 있는 사람과 같이 하라는 말.

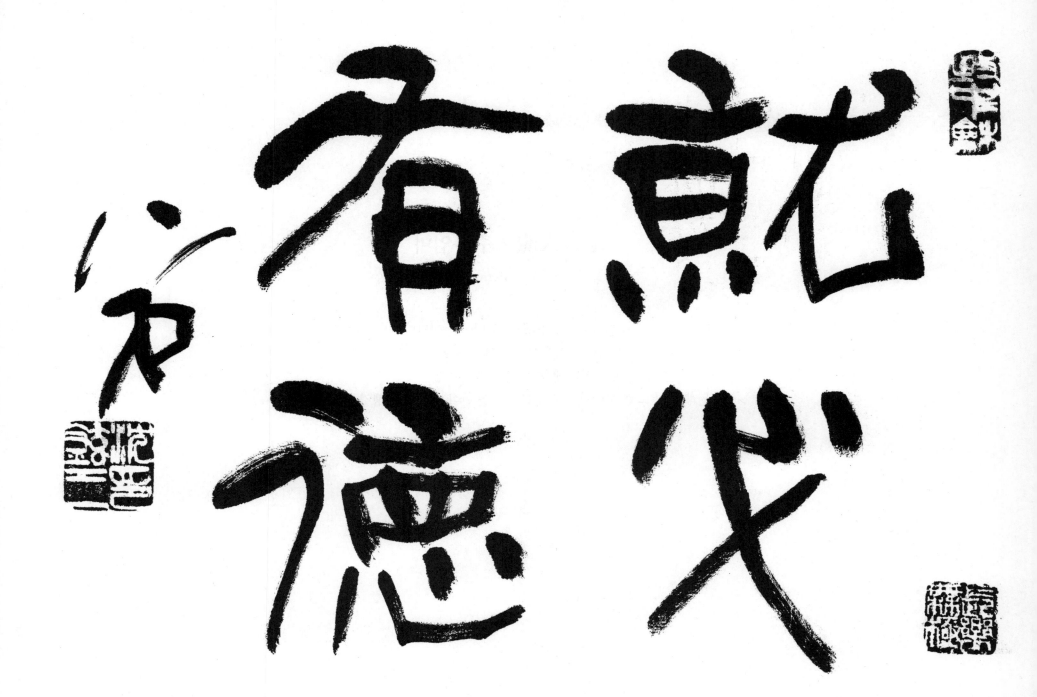

就德有心

# 走火入魔 / 주화입마

46×35cm

불(火)이 마귀(魔)에게 뛰어 들어갔다.
잘못된 무공(武功), 또는 기(氣) 수련으로 몸과 정신이
온전치 못한 상태에 빠진 것을 이르는 말.
(원래는 안 그런 사람인데 잘못된 입력을 받아서 문제가 생겼다는 뜻.)

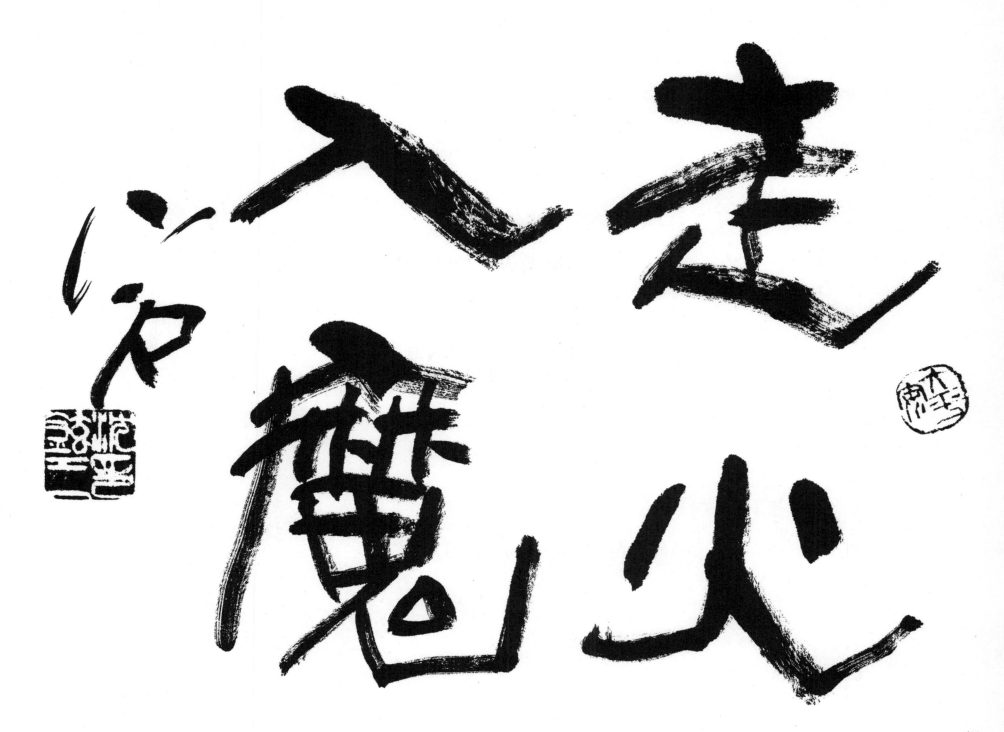

走火入魔

# 不避湯火 / 불피탕화

46×35cm

끓는 물과 불을 피하지 않는다.
물불을 가리지 않는다는 말.

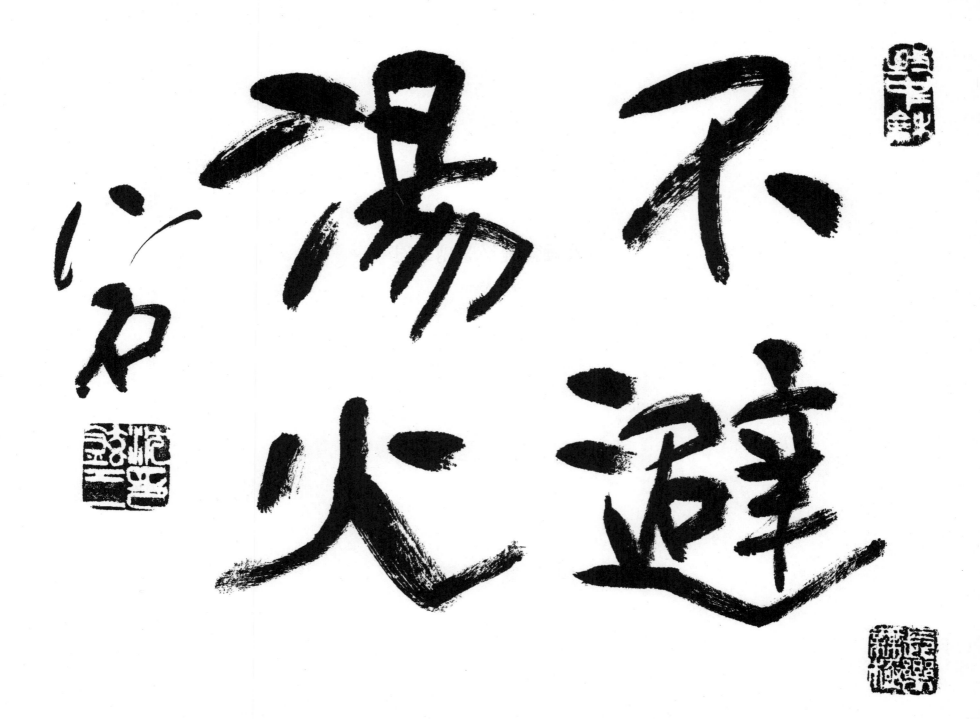

# 蚊蝱宵見 / 문맹소견

46×35cm

모기나 등애같이 작은 것도 잘 봄.
재주와 슬기가 비상하다는 말의 비유.

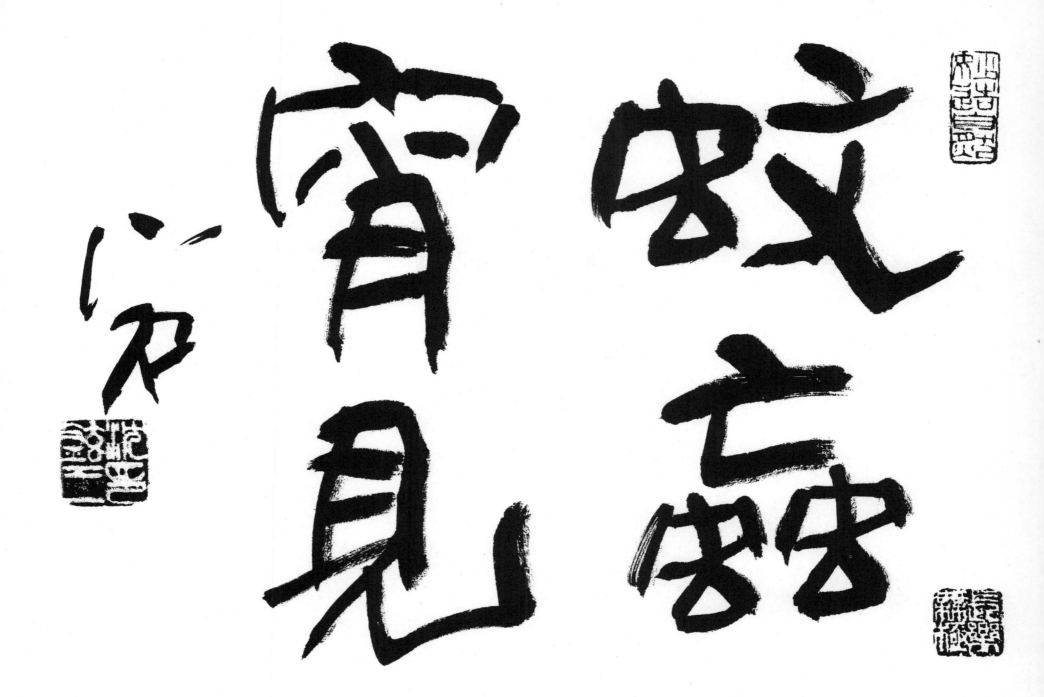

# 適口之餠 / 적구지병

46×35cm

입에 맞는 떡.
자기의 마음과 취향(趣向)에
꼭 맞는 일이나 사물을 비유한 말.

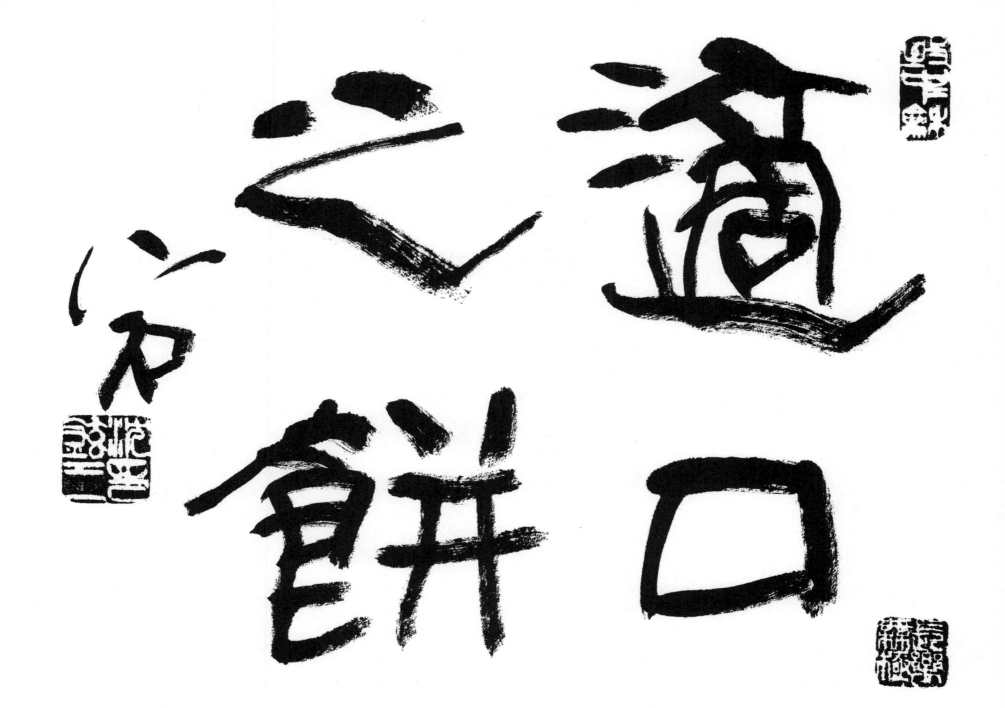

# 先期遠布 / 선기원포

46×35cm

군(軍) 전술에서 전투(戰鬪) 전(前), 적진에 척후를 보내 적의 동정을 파악하는 것.
척후(斥候)와 요망(瞭望)의 효율적 운용.
〈조선(朝鮮 · 1954) 유성용(柳成龍)〉

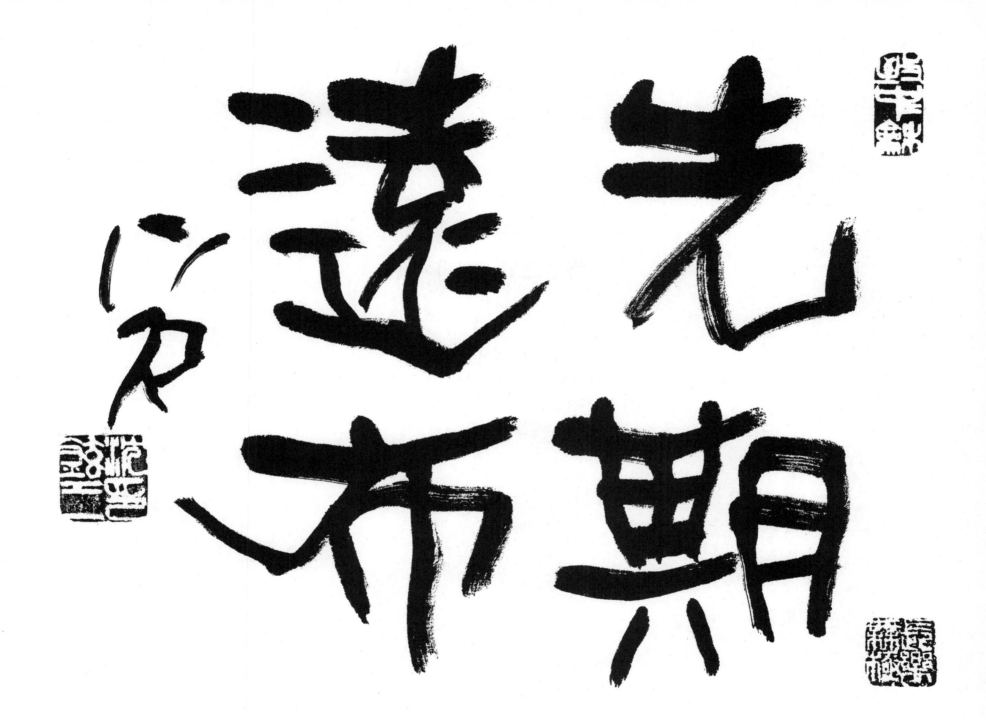

光期

遠布

# 跨下之辱 / 과하지욕

46×35cm

가랑이 밑으로 기어가는 치욕.
훗날의 큰일을 위해 당장의 분함을 참음.
중국 한(漢)의 한신이 어릴 때 겪은 일에서 유래된 말.

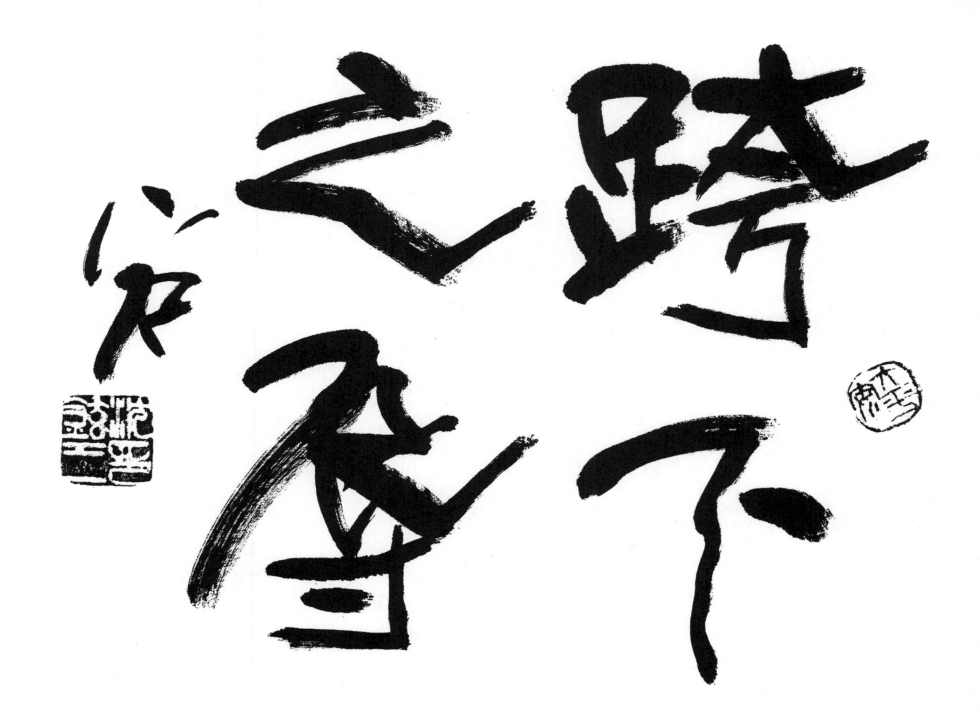

435

# 懷才不遇 / 회재불우

68×35cm

재주를 품고도 세상과 만나지 못함.

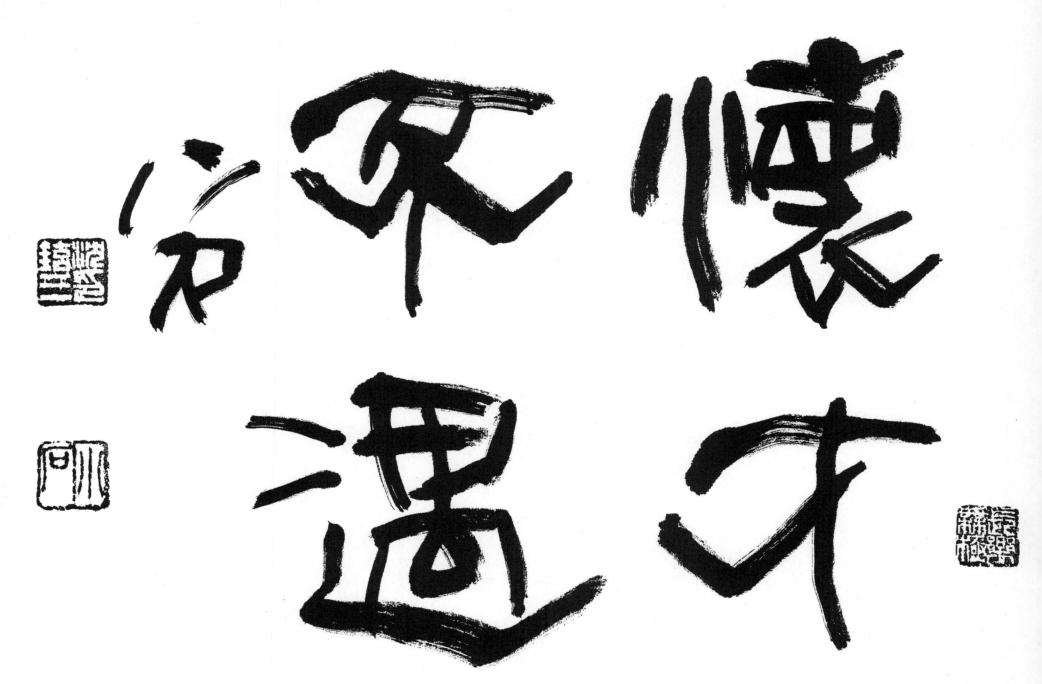

懷才不遇

# 流離漂泊 / 유리표박

46×35cm

세상을 떠돌아다니다.

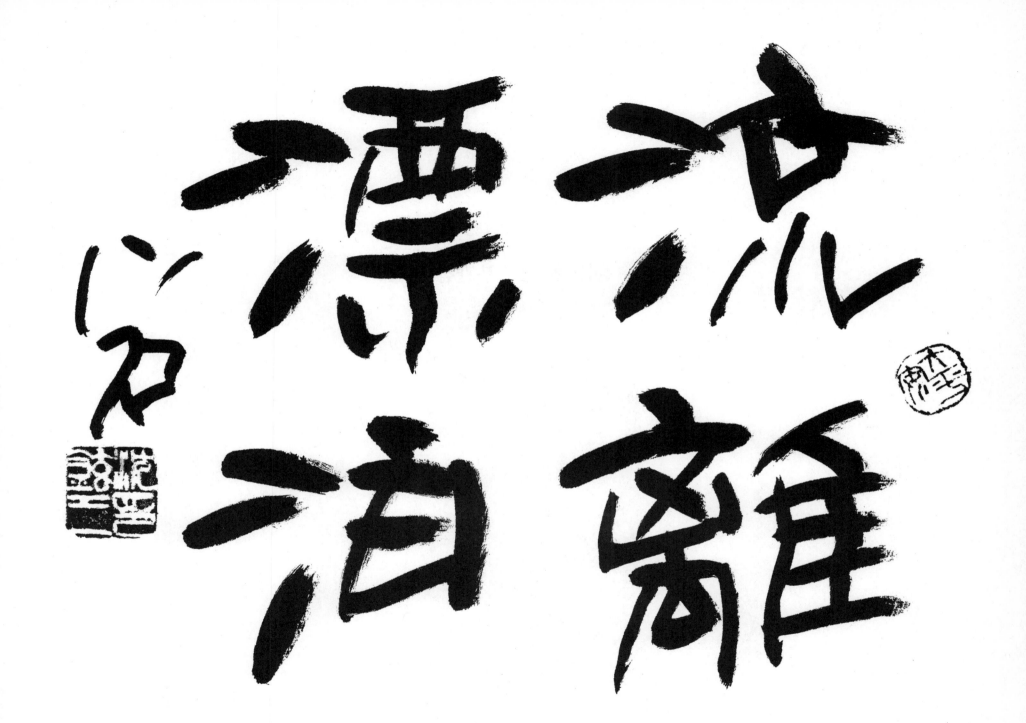

流離漂泊

439

# 剖棺斬屍 / 부관참시

37×32cm

죽은 후에 큰 죄(罪)가 드러난 사람에 대하여
극형(極刑)을 추시(追施)하던 일.
(관을 쪼개고 송장의 목을 빔.)

斬劓
屍棺

# 彈劾訴追 / 탄핵소추

46×35cm

공무원의 위법을 조사하고 일정한 소추(訴追) 방식에 의하여 파면(罷免)시키는 절차.
(우리나라에서는 대통령, 국무총리, 국무위원, 행정 각 부의 장, 헌법재판소의 재판관,
감사원장, 법관 등 신분보장이 되어 있는 공무원의 위법(違法)에 대하여 국회(國會)의
소추(訴追)에 의해서 헌법재판소의 심판(審判)으로 파면(罷免)을 선고(宣告)함.)

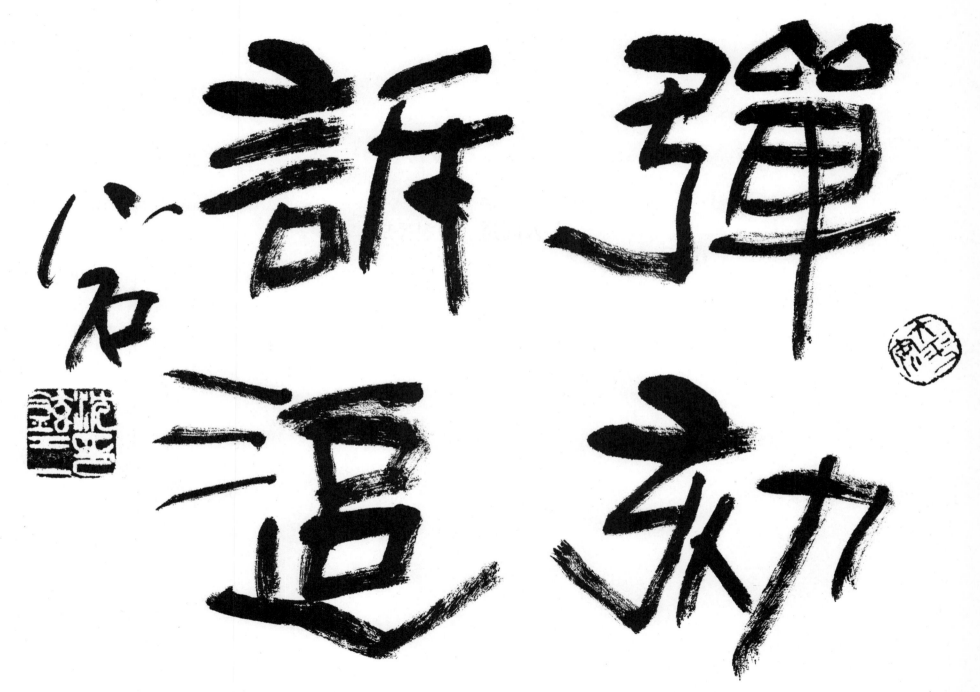

443

# 人天同道 / 인천동도

46×35cm

사람과 하늘은 도(道)가 같다.

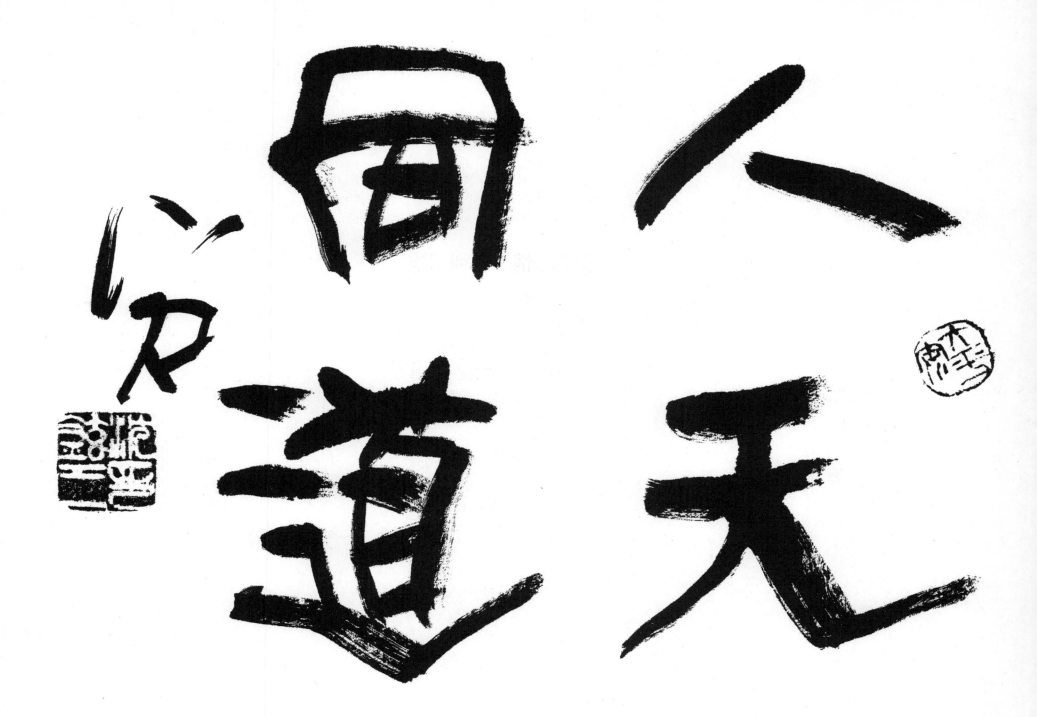

445

# 慈愛之情 / 자애지정

46×35cm

어질고 사랑스러운 마음.
(아랫사람에게 베푸는 도타운 사랑의 정.)

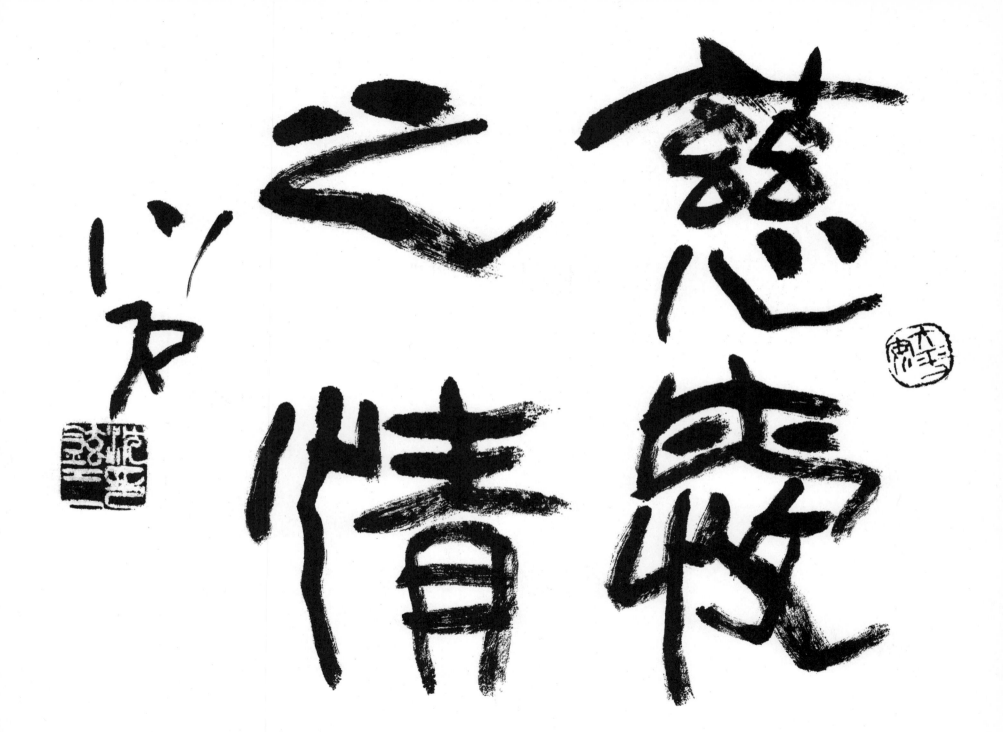

慈心之鹿

慈悲之情

心やさしく

# 極樂往生 / 극락왕생

46×32cm

죽어서 극락정토(極樂淨土)에 가서 태어남.
편안히 죽음.

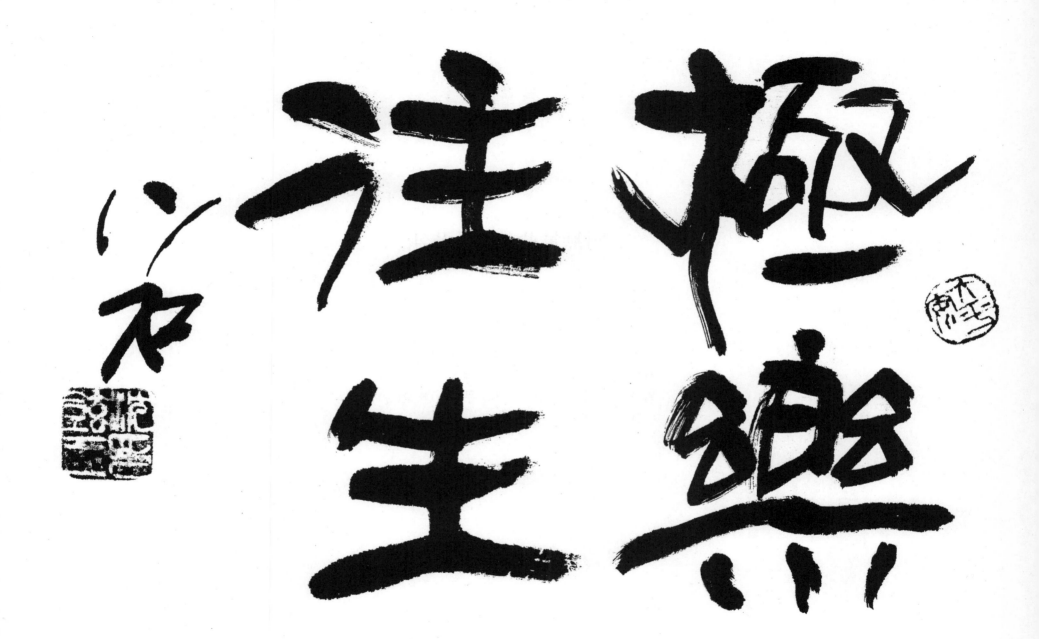

極樂往生いね

449

# 四無量心 / 사무량심

46×35cm

네 가지 헤아릴 수 없는 마음.
불교(佛敎)에서 일컫는 무한한 자애(慈愛), 일체의
괴로움에서 벗어나는 것, 기쁨으로 가득하는 것,
원한을 버리는 것 등 네 개의 무량심(無量(心)을
말함.

四重無量心

# 靜坐息心 / 정좌식심

68×35cm

조용히 앉아 마음을 내려놓다.
(눈을 감으면 마음이 깨어나며, 적막 속에 각성(覺惺)이 찾아든다.)

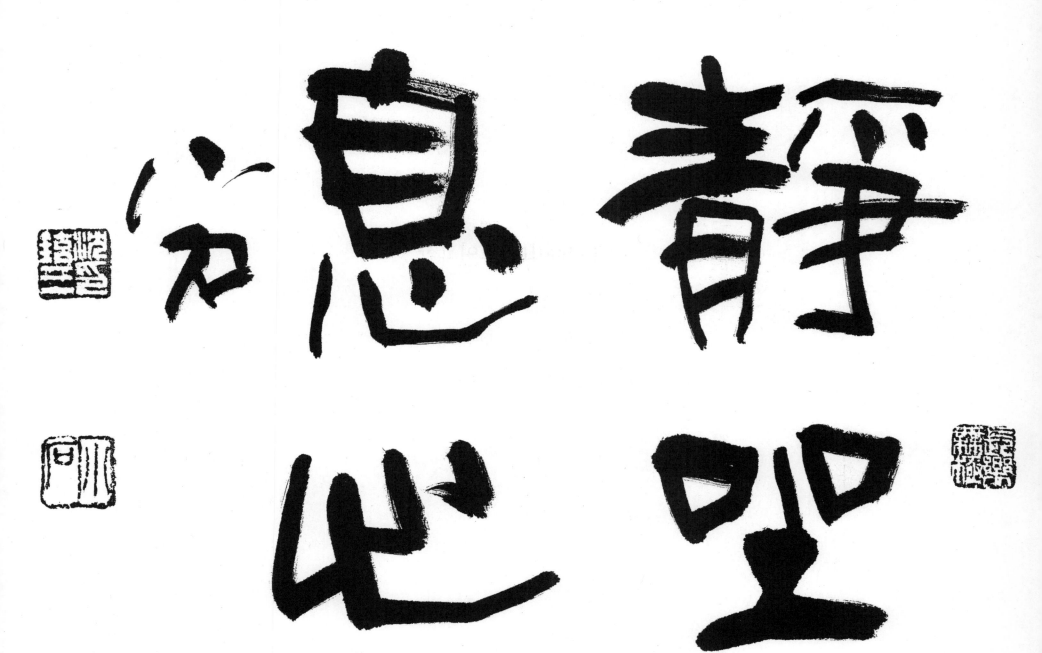

静息空心

453

# 道如高山 / 도여고산

46×35cm

도(道)는 높은 산(山)과 같다.

道高山

高知

# 壽如泰山 / 수여태산

46×35cm

태산같이 높은 삶.

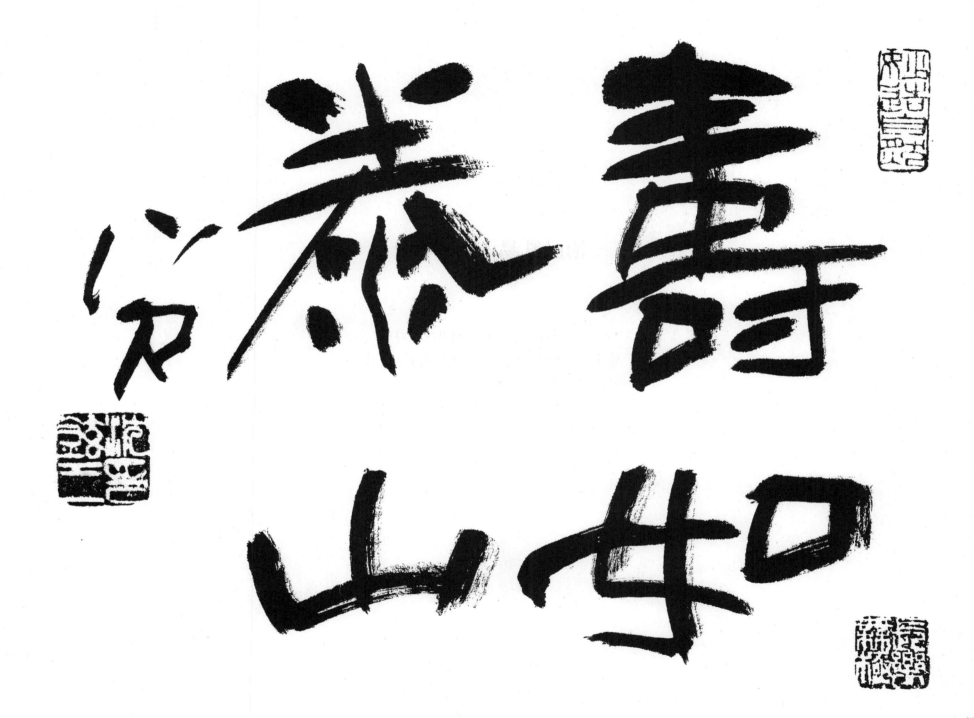

# 治已亂易 / 치이란이

46×35cm

어지러워진 것은 다스리기가 쉽다.
장차 어지러워지려는 것을 다스리기는 어렵고,
이미 어지러워진 것을 다스리기가 오히려 쉽다는 말.
申欽(1566~1628) 治亂篇

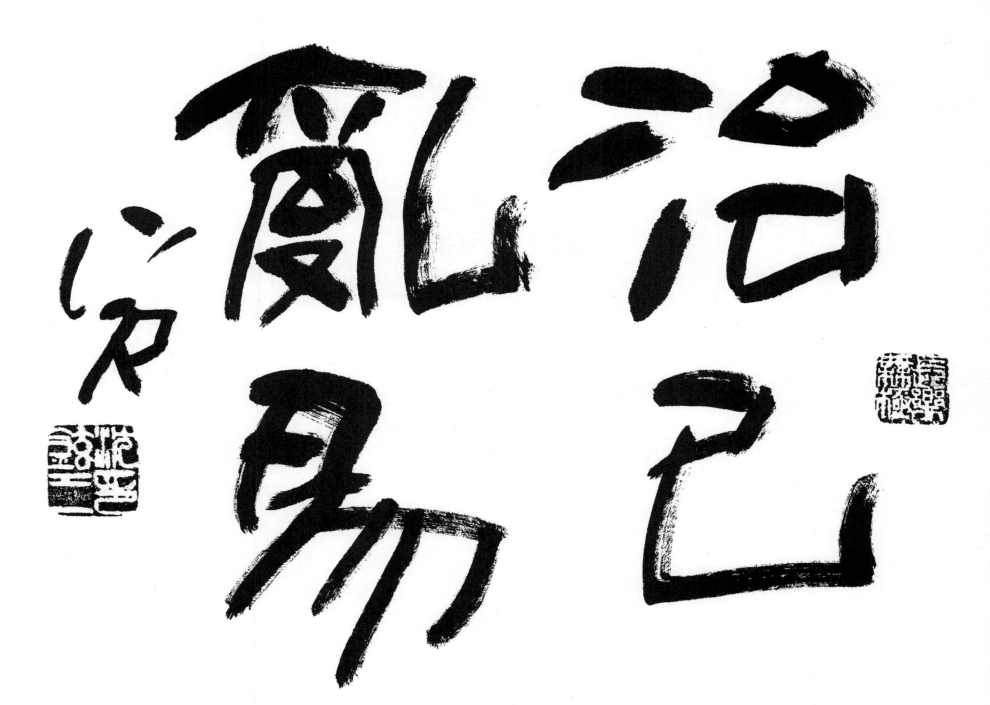

459

# 斷金之交 / 단금지교

46×35cm

정의가 두터운 벗 간의 교분.
굳기가 쇠라도 자를 만큼 교분이 무척 두터움.

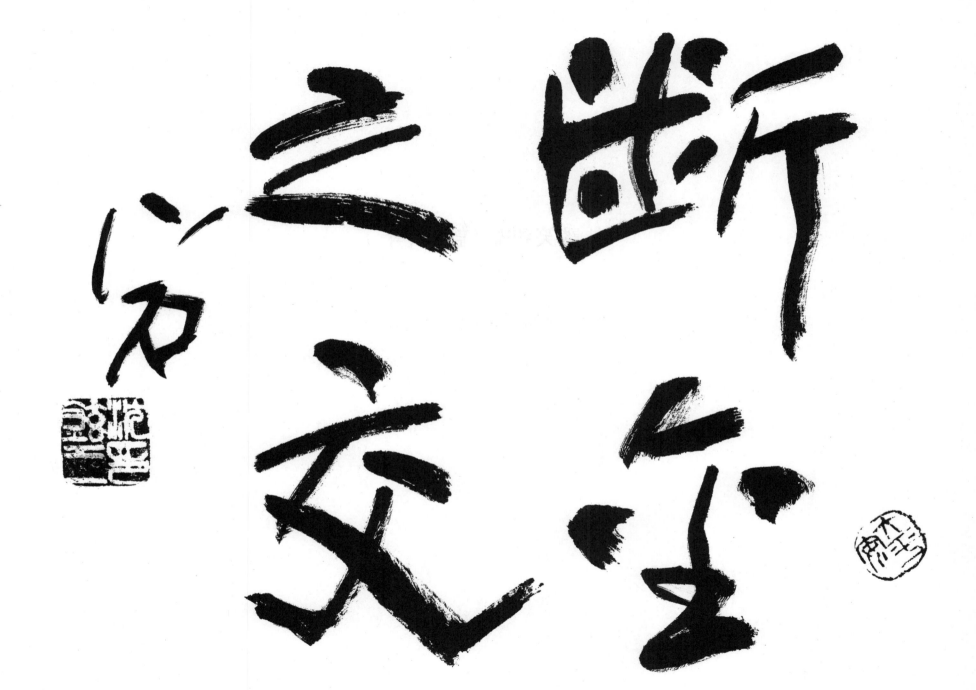

461

# 談笑和樂 / 담소화락

46×35cm

웃고 얘기하며 화평(和平)한 즐거움.

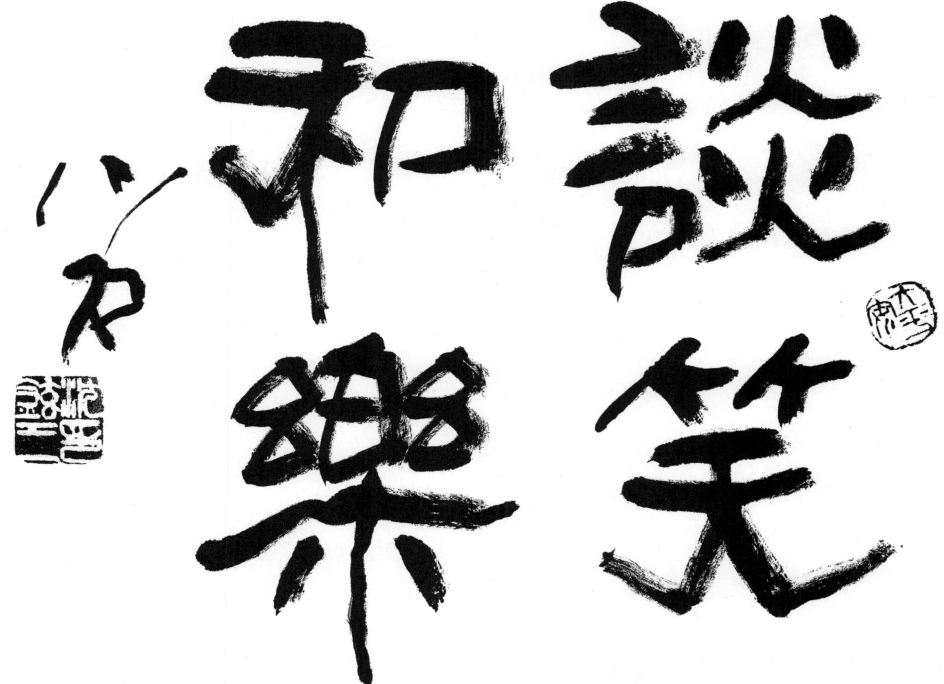

談笑和樂

463

# 同文修德 / 동문수덕

46×35cm

같이 글공부하며 덕(德)을 닦음.

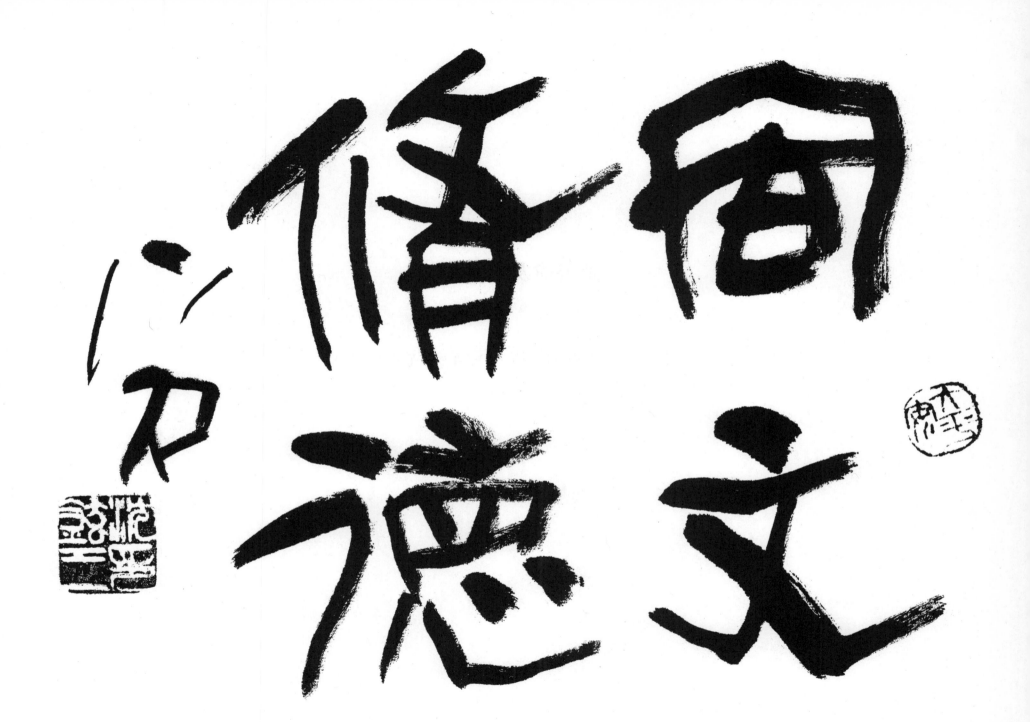

465

# 讀書尙友 / 독서상우

46×35cm

책을 읽음으로써 옛날의 현인(賢人)들과 벗이 될 수 있다는 뜻.

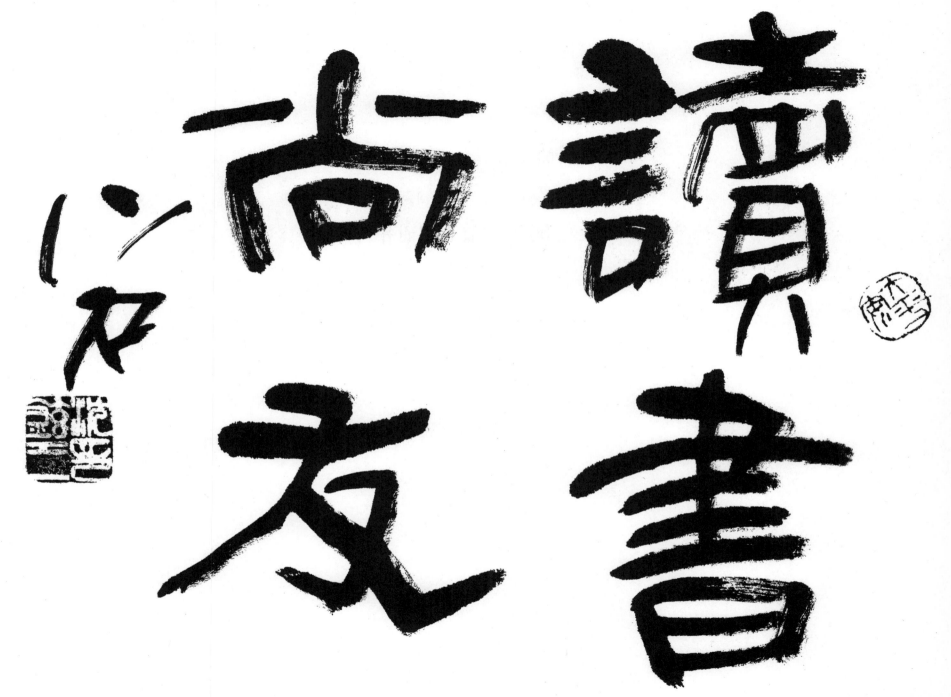

讀書尚友

# 開卷有益 / 개권유익

46×35cm

책(冊)은 열기만 하여도 유익(有益)한 법이다.

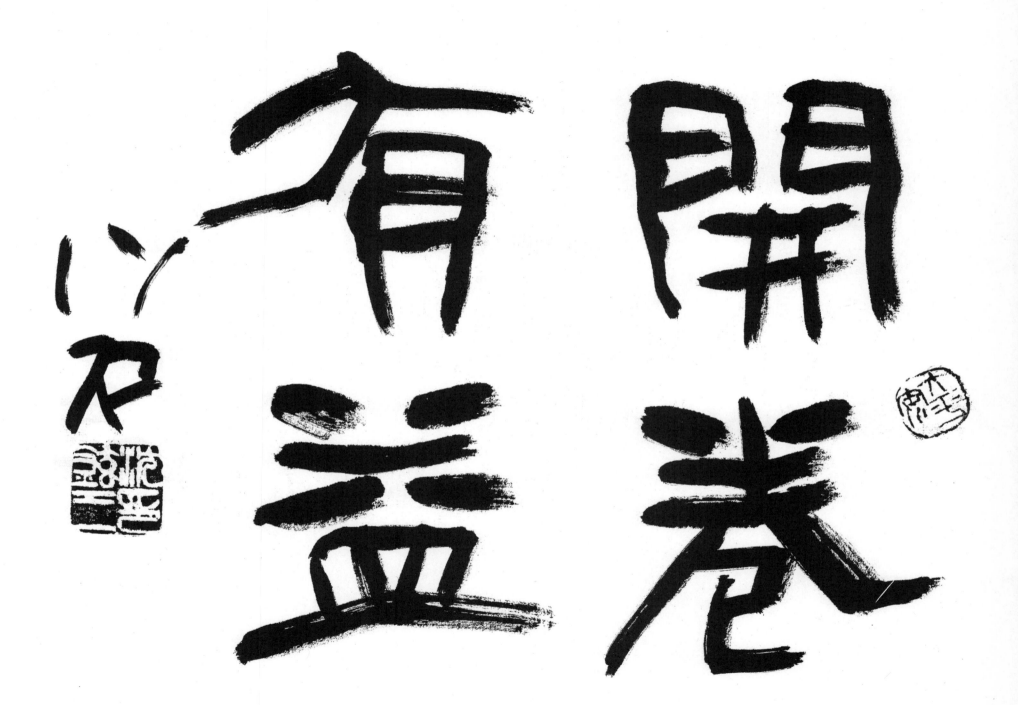

開義有盖

469

# 拾遺補闕 / 습유보궐

46×35cm

버려진 것을 줍고 빠진 것을 끼운다는 뜻으로
잘못을 바로 잡고 결점은 보완한다는 말.

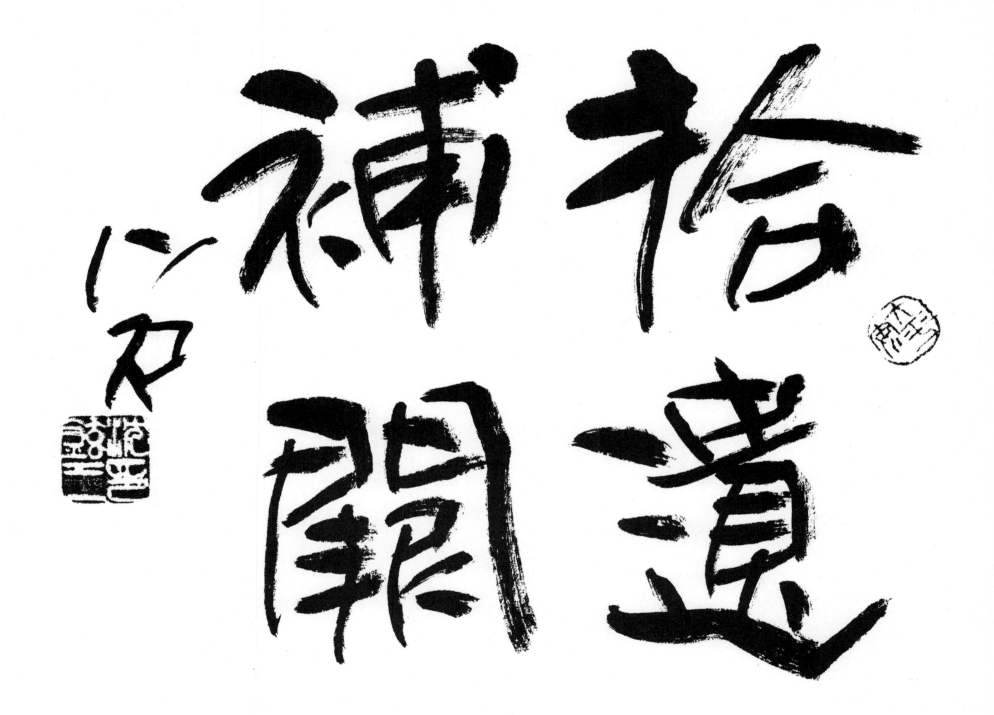

# 物各有主 / 물각유주

46×35cm

물건에는 제각기 임자가 있음.

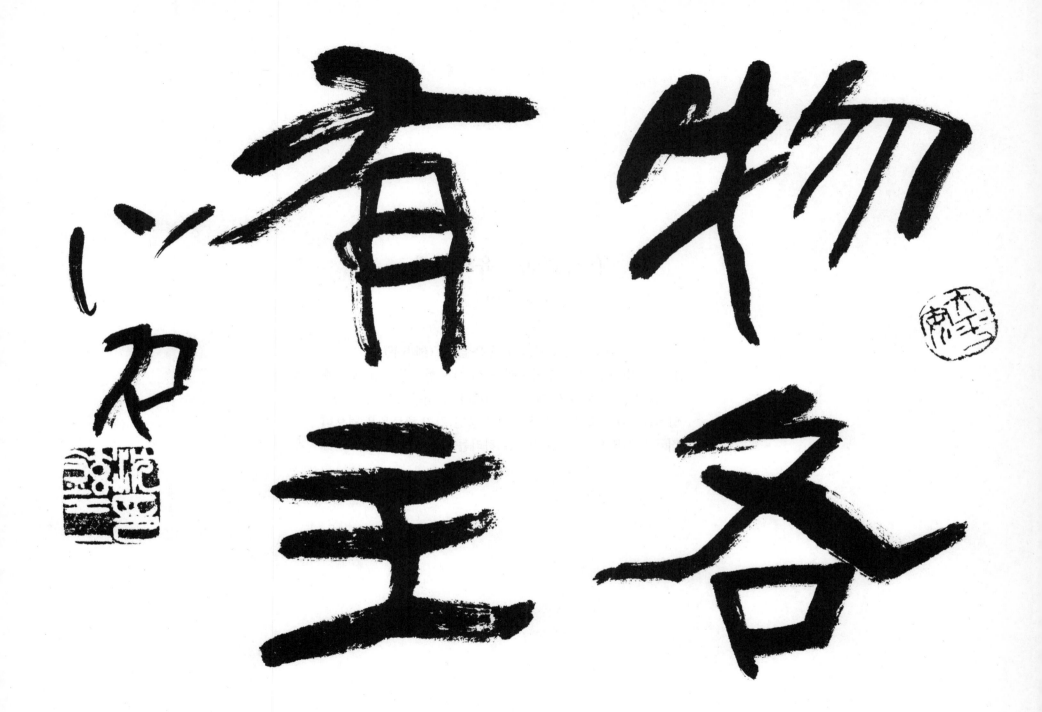

物各有主

# 有益無害 / 유익무해

46×35cm

이로움만 있지, 해로움은 없다. (鄧小平)
1988년 中國 前 主席 덩샤오핑(鄧小平)은 한 · 중 수교(韓中修交)를
생각하면서 짧은 훈시(訓示)를 내렸다. 유익무해(有益無害).
양국(兩國)이 교류(交流)하면 이로움만 있지 해로움은 없으니
적극적(積極的)으로 추진(推進)하라는 의미(意味)였다.

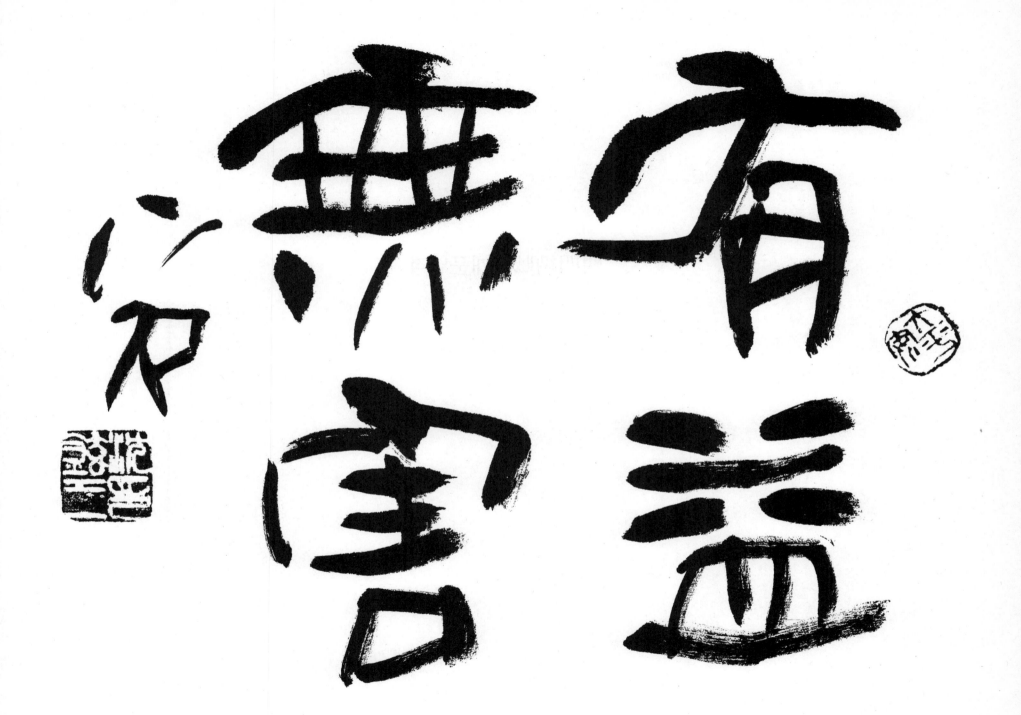

# 開門納賊 / 개문납적

46×35cm

제 스스로 화(禍)를 만듦.

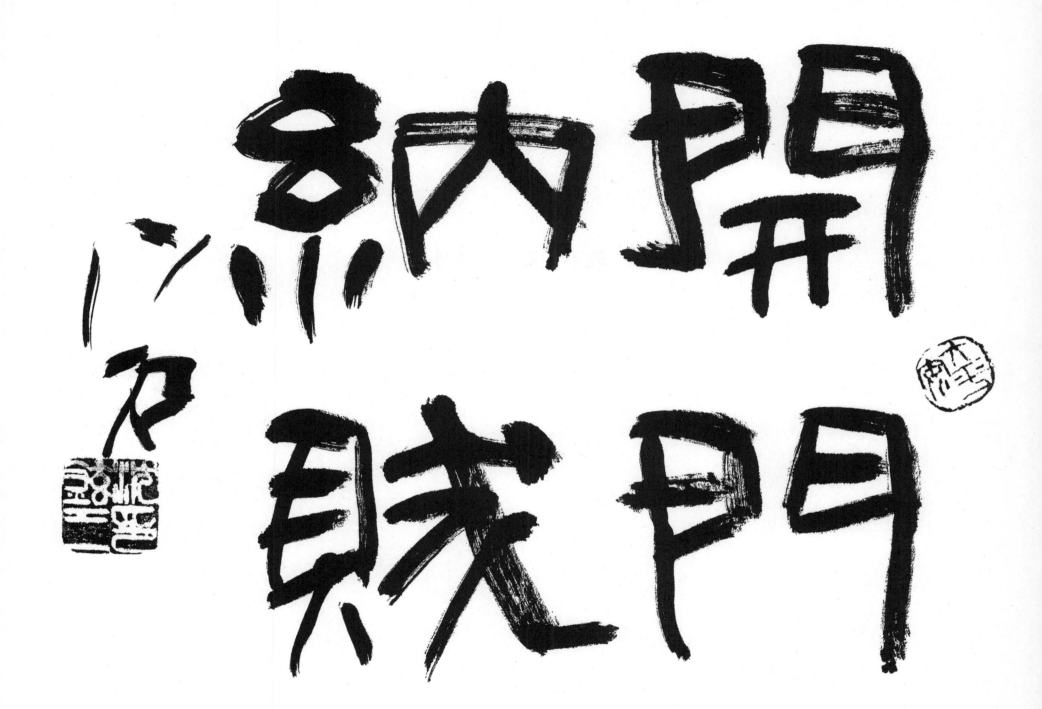

# 敢不生意 / 감불생의

46×35cm

감히 생각도 못함. (敢不生心)

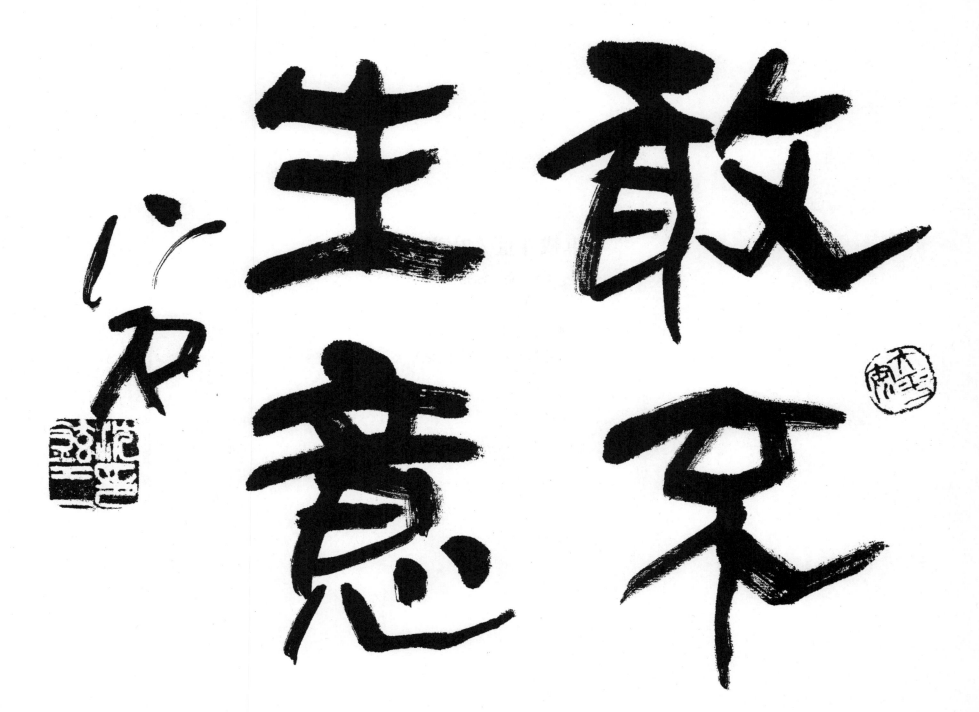

敢来主意にや

# 車載斗量 / 거재두량

46×35cm

수레로 실어내고 되로 퍼서 잰다.
(아주 많고 흔하다는 뜻.)

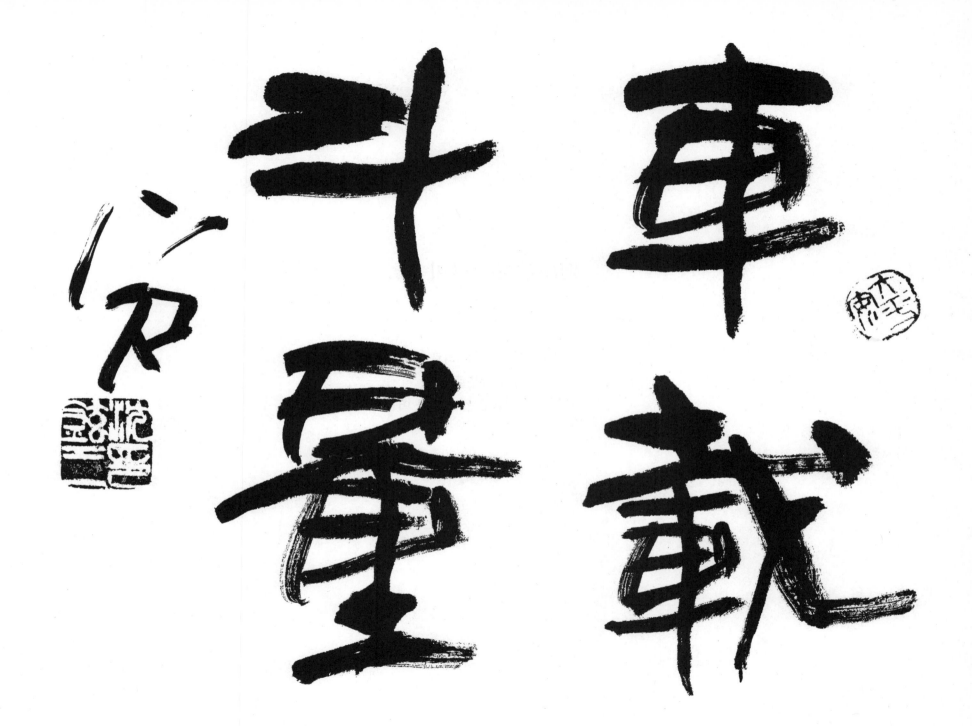

斗 筆 車

汝 載

# 狗尾續貂 / 구미속초

46×35cm

담비의 꼬리가 모자라 개 꼬리로 잇는다는 뜻.
벼슬을 함부로 줌.
훌륭한 것에 하찮은 것이 뒤를 이음.

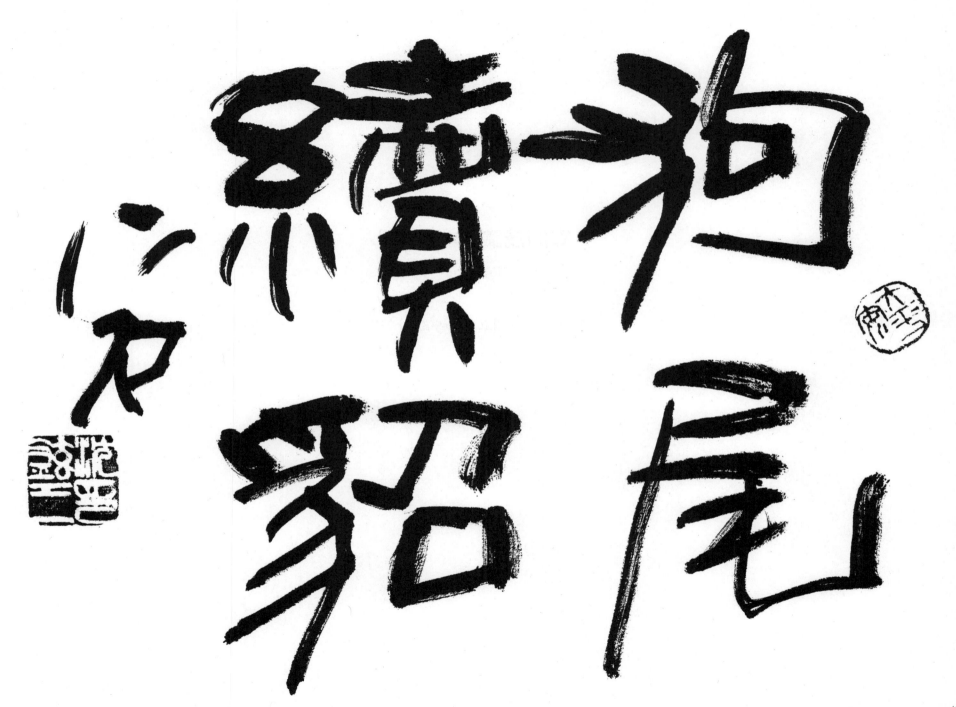

# 寡聞淺識 / 과문천식

46×35cm

견문(見聞)이 적고 학식(學識)이 얕음.

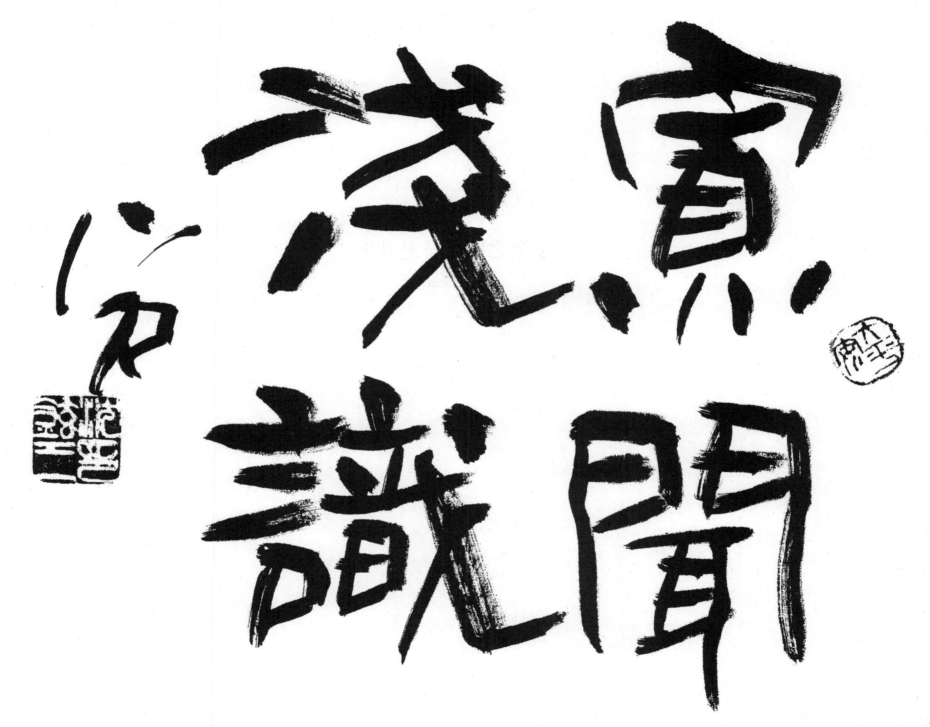

485

# 求全之毀 / 구전지훼

46×35cm

몸을 닦고 행실을 온전히 하고자 하다가
도리어 남에게서 듣는 비방(誹謗).

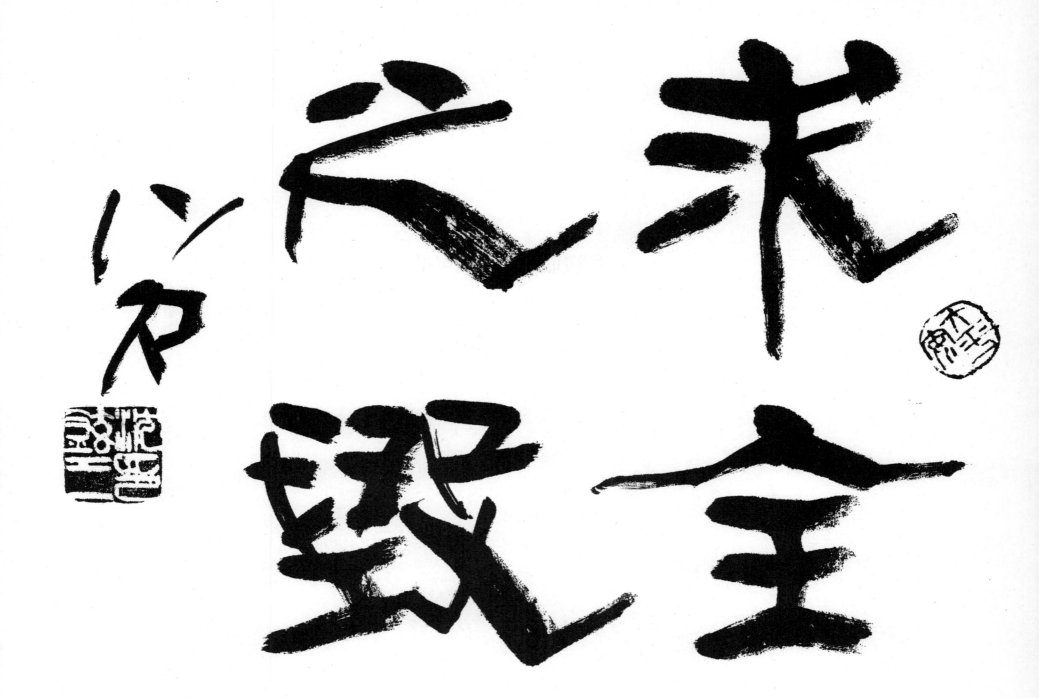

# 見機而作 / 견기이작

46×34cm

기미를 알고 미리 조처함.

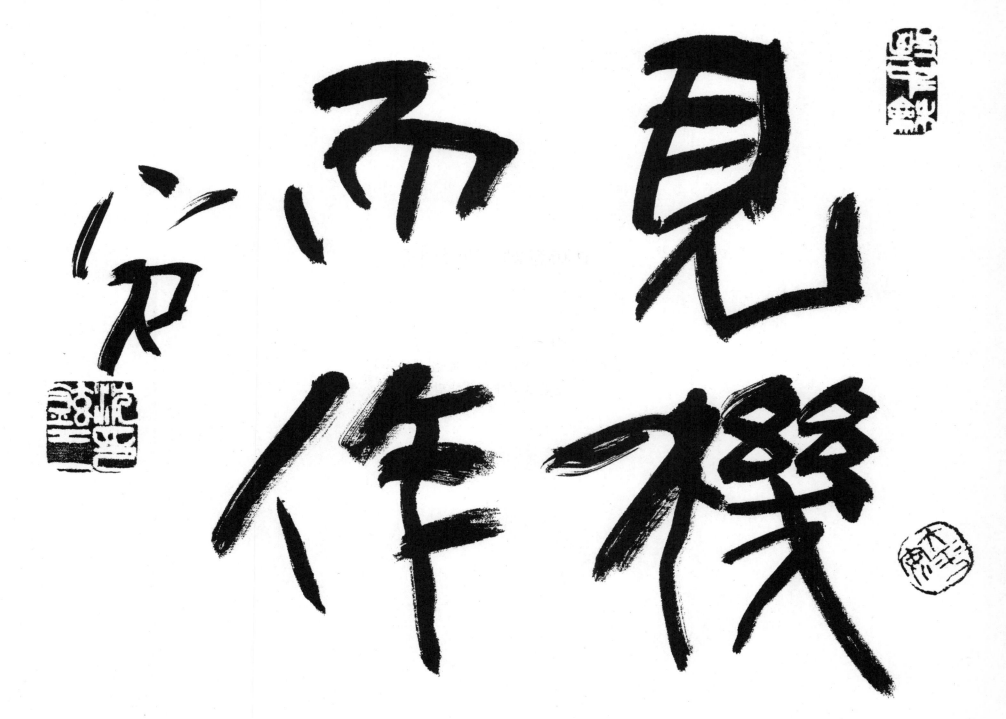

# 管窺蠡測 / 관규여측

46×35cm

대롱의 구멍으로 하늘을 살피고,
전복 껍데기로 바닷물의 량(量)을 헤아린다.
(좁은 소견에 비유한 말.)

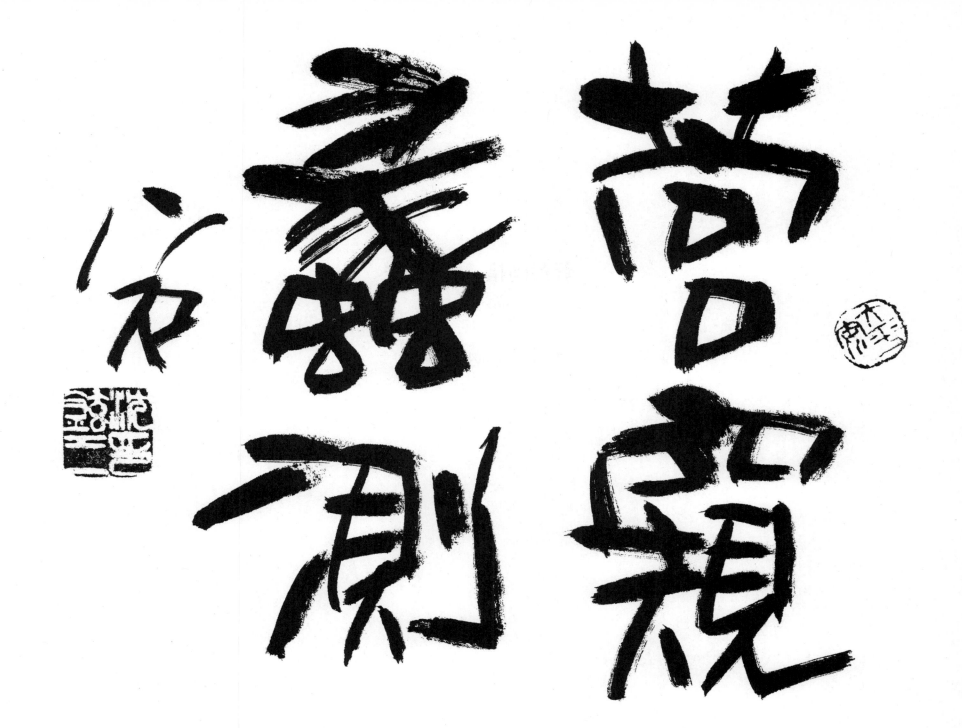

## 蒼黃罔措 / 창황망조

46×35cm

너무 급하여 어찌할 바를 모름.

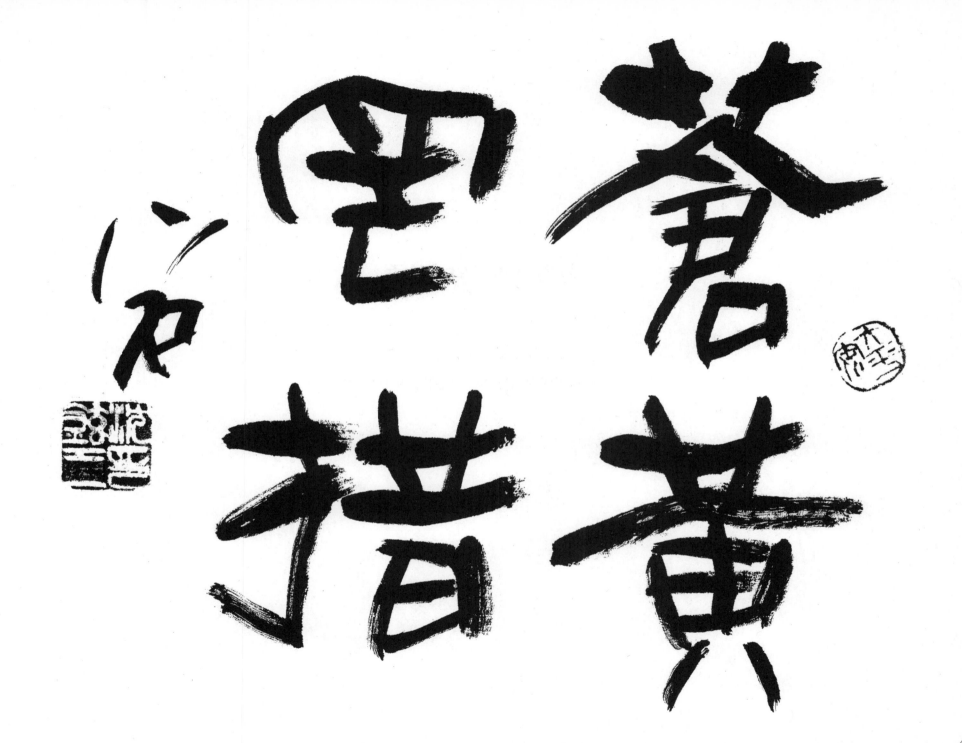

# 弱馬卜重 / 약마복중

46×35cm

약한 말이 무거운 짐을 지다.
자기의 능력에 부치는 일을 담당함을 비유한 말.

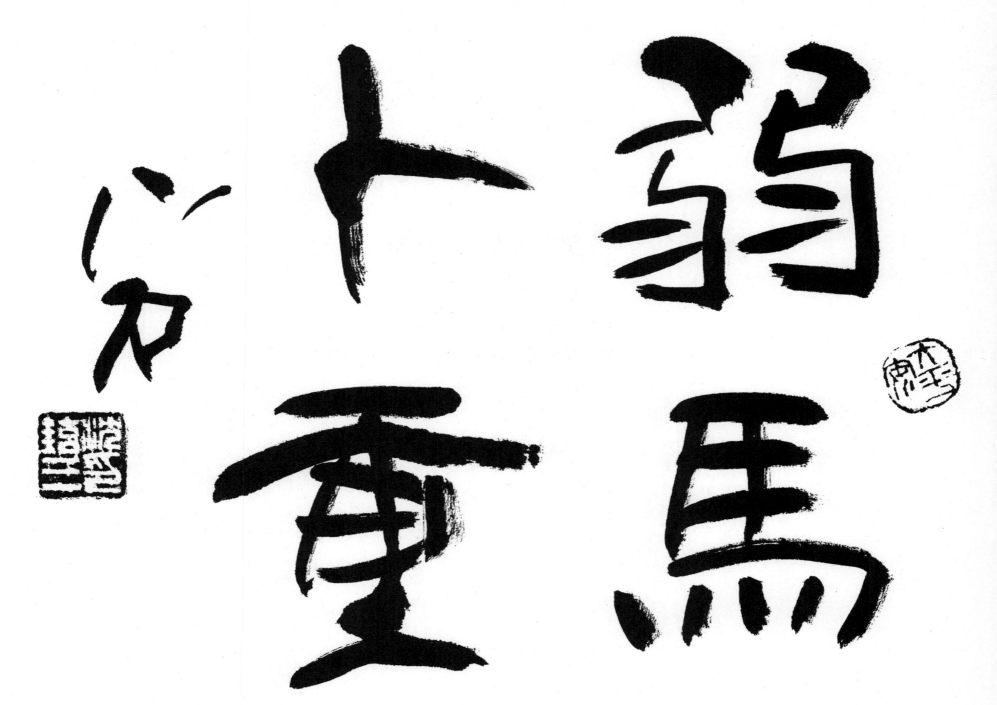

# 望雲之情 / 망운지정

46×35cm

구름을 바라보는 정감(情感).
객지에서 고향에 있는 부모를 기리는 마음을 비유한 말.

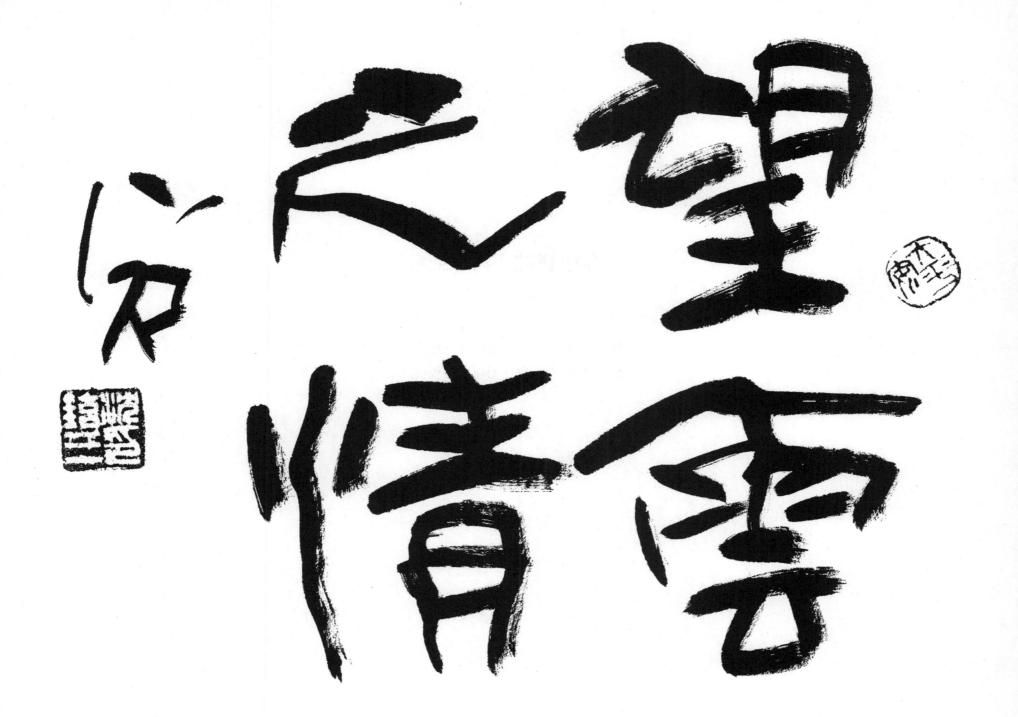

望雲情

暇之尺心

# 客中寶體 / 객중보체

46×35cm

객지에 있는 보배로운 몸이라는 뜻으로,
편지에서 객지에 있는 상대자를 높이 쓰는 말.

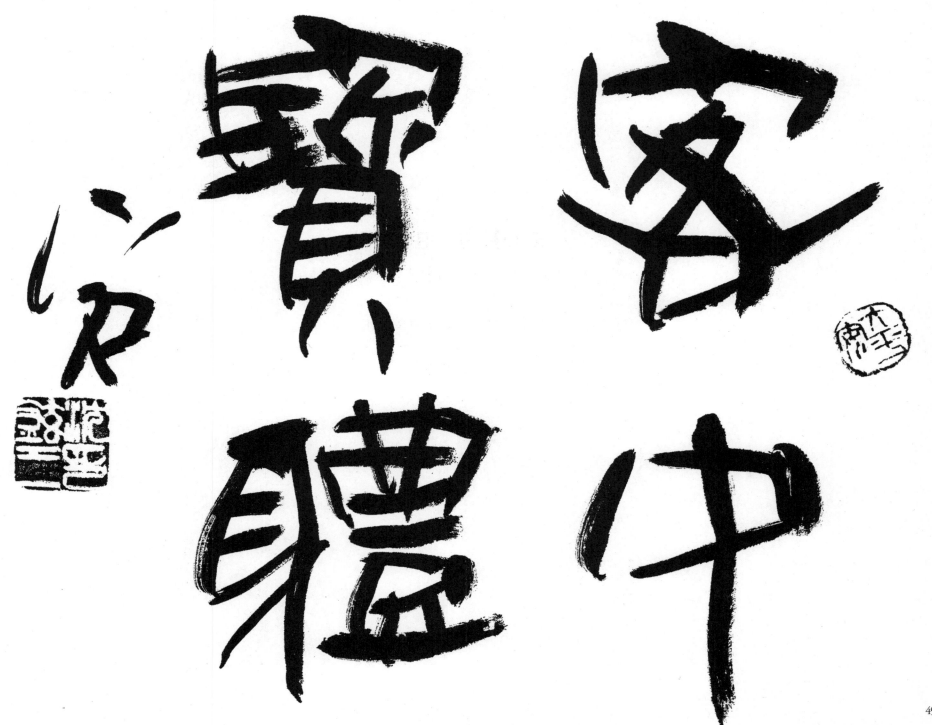

寶聽賢密中

499

# 結心戮力 / 결심육력

46×35cm

마음으로 서로 돕고 힘을 합함.

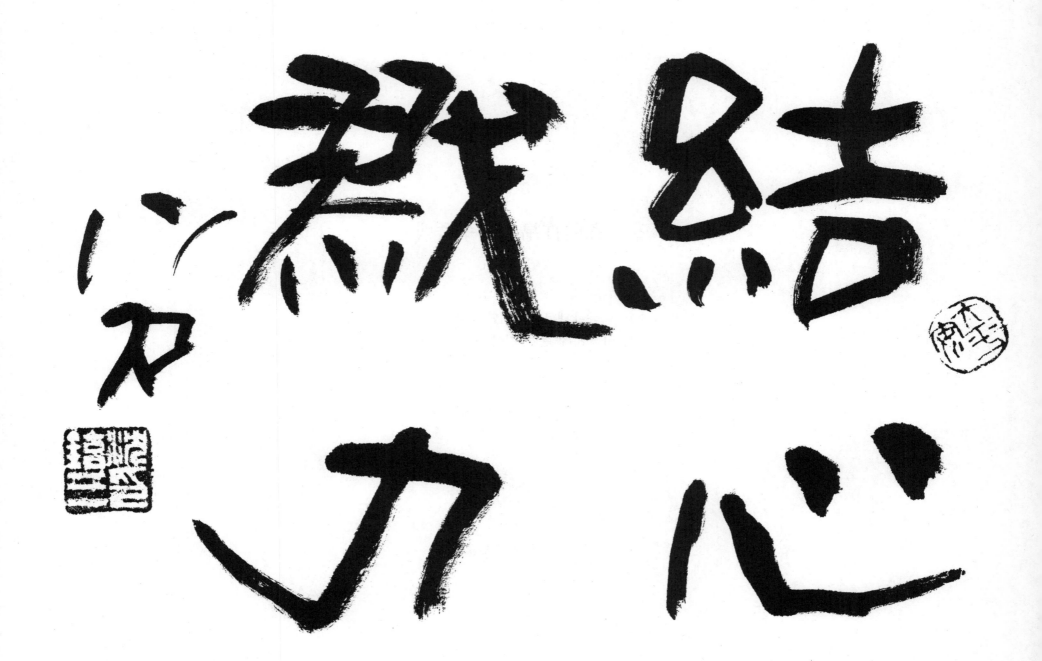

501

## 名垂竹帛 / 명수죽백

46×35cm

이름이 대나무와 비단에 새겨지다.
이름이 청사(青史)에 길이 빛남을 비유한 말.

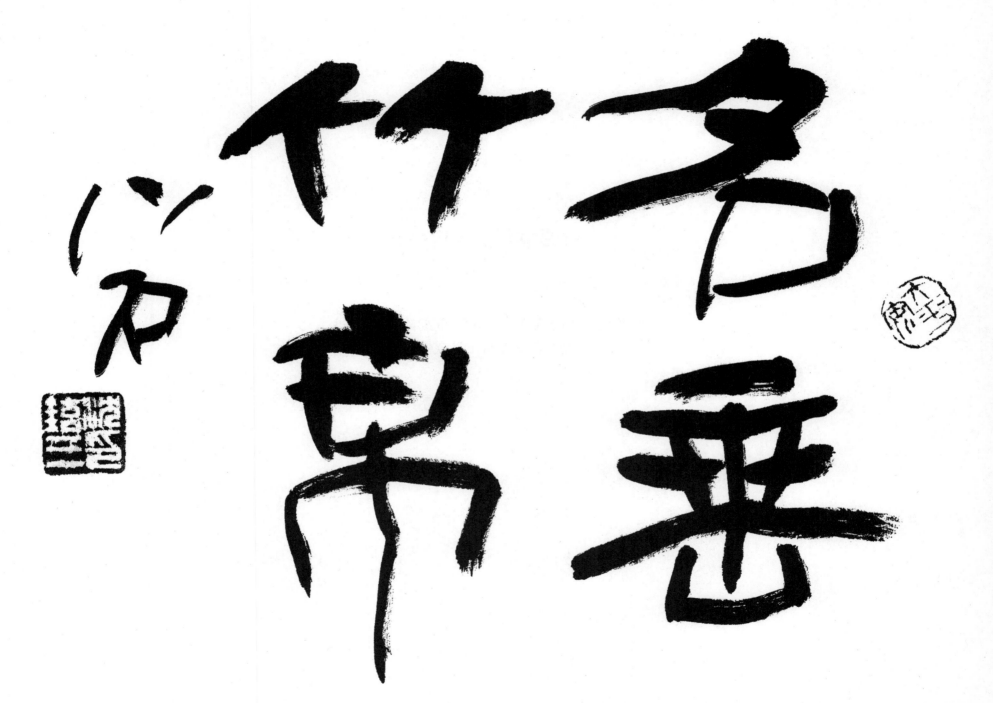

# 尙德尊信 / 상덕존신

46×35cm

덕(德)을 숭상(崇尙)하며 믿음을 귀(貴)하게 생각하라.
믿음은 고귀(高貴)한 것이다.

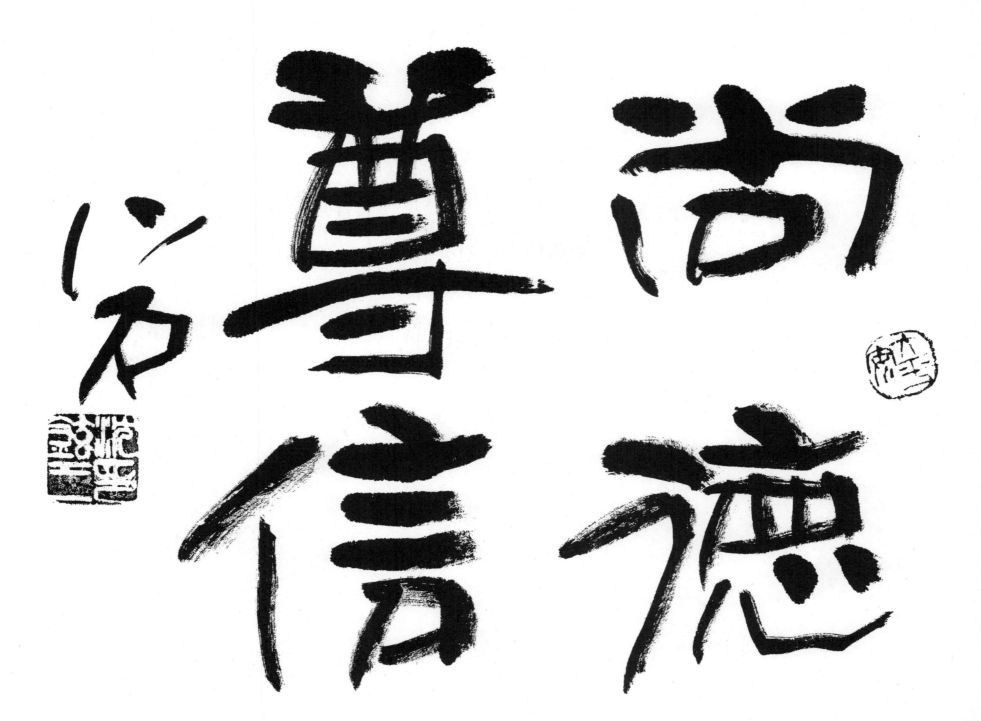

尊信 尚德

505

# 牽强附會 / 견강부회

46×35cm

말을 억지로 끌어다 붙여 조건이나 이치에 맞도록 함.

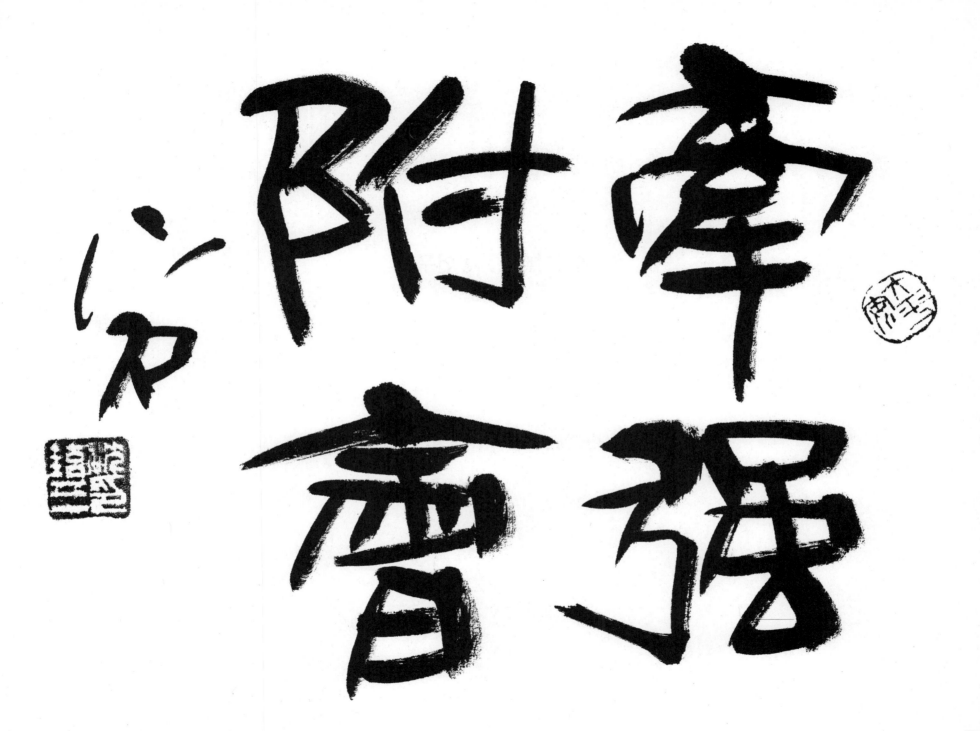

牽強附會

# 空言無施 / 공언무시

46×35cm

빈 말만하고 실행(實行)이 없음.

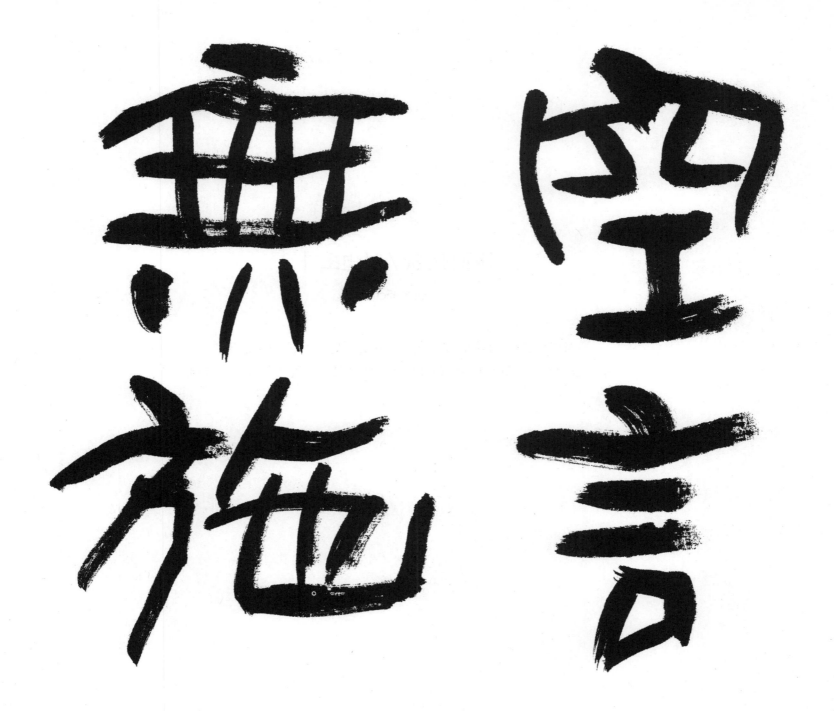

# 四面楚歌 / 사면초가

46×35cm

사면이 모두 적에게 포위된 경우와 고립된 경우를 이르는 말.
중국 초(楚)나라 항우가 한(漢)나라 군사에게 포위되었던 고사에서 유래.

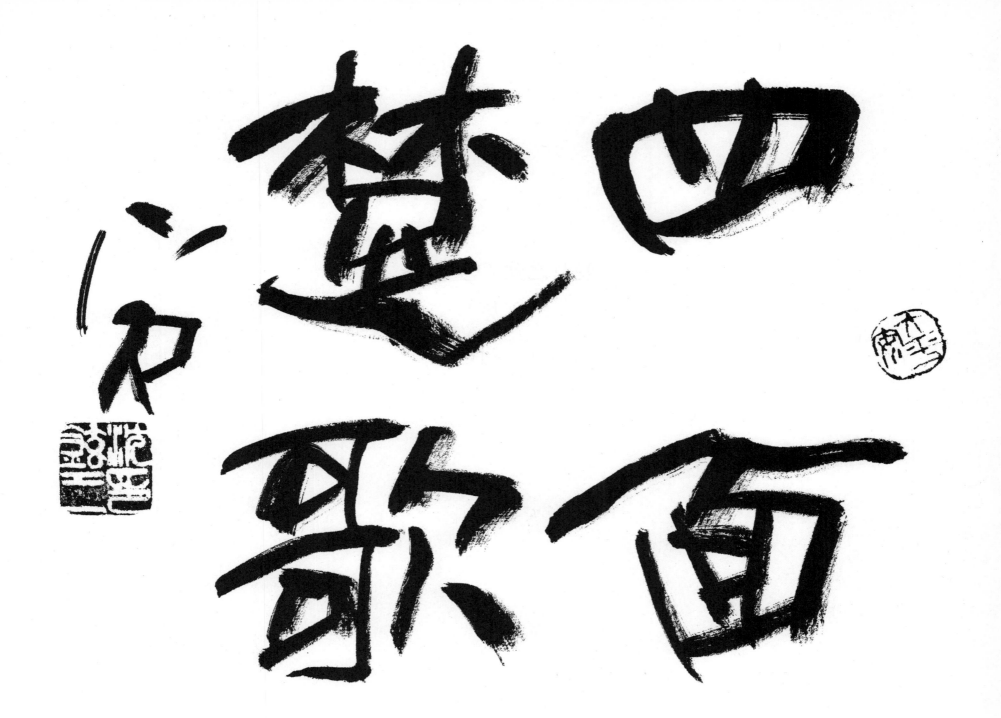

511

# 晚時之歎 / 만시지탄

46×35cm

기회(機會)를 놓친 탄식(歎息).

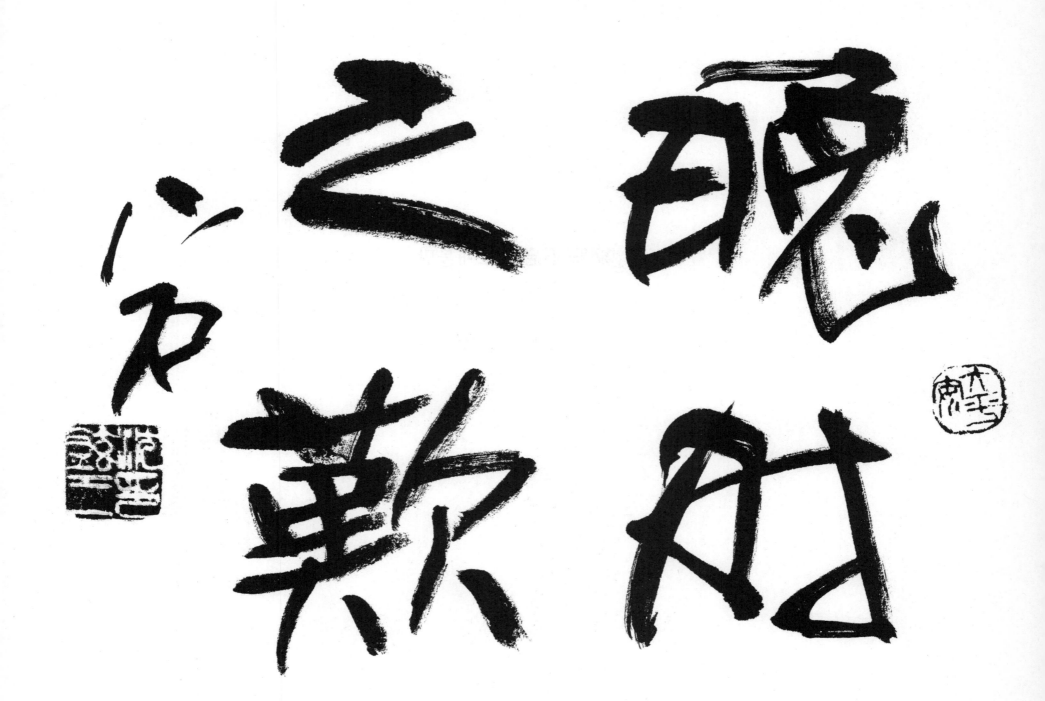

# 寤寐不忘 / 오매불망

46×35cm

자나 깨나 잊지 못함.

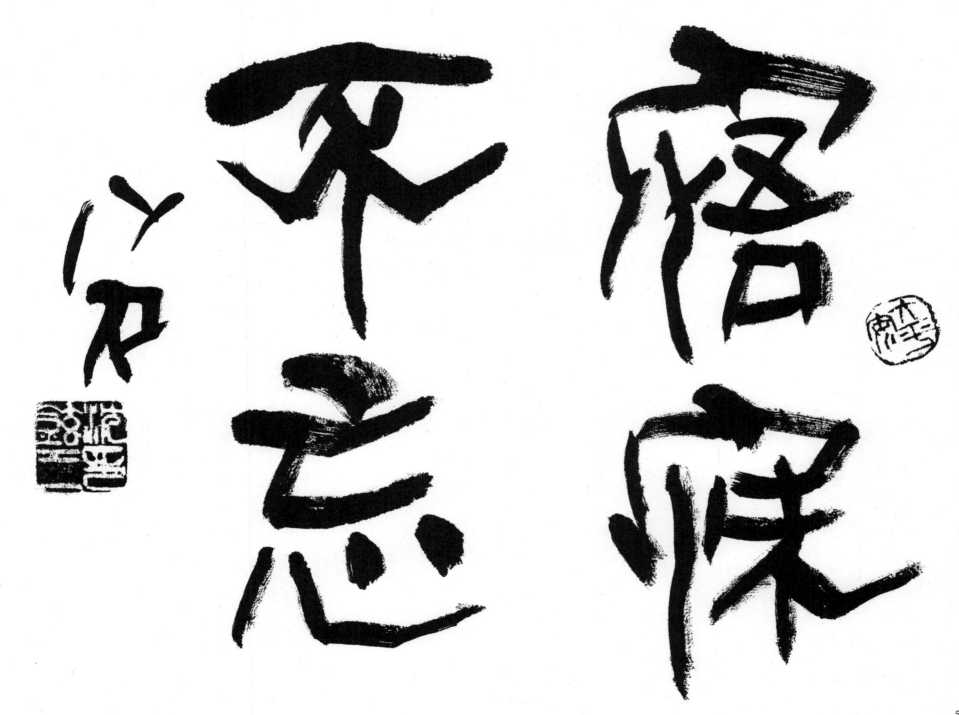

# 意氣銷沈 / 의기소침

46×35cm

의기가 쇠하여 사그라짐.

一意銷金銷花氣

# 迄可休矣 / 흘가휴의

46×35cm

적당할 때 그만두라는 뜻으로 정도에 지나침을 경계(警戒)하는 말.

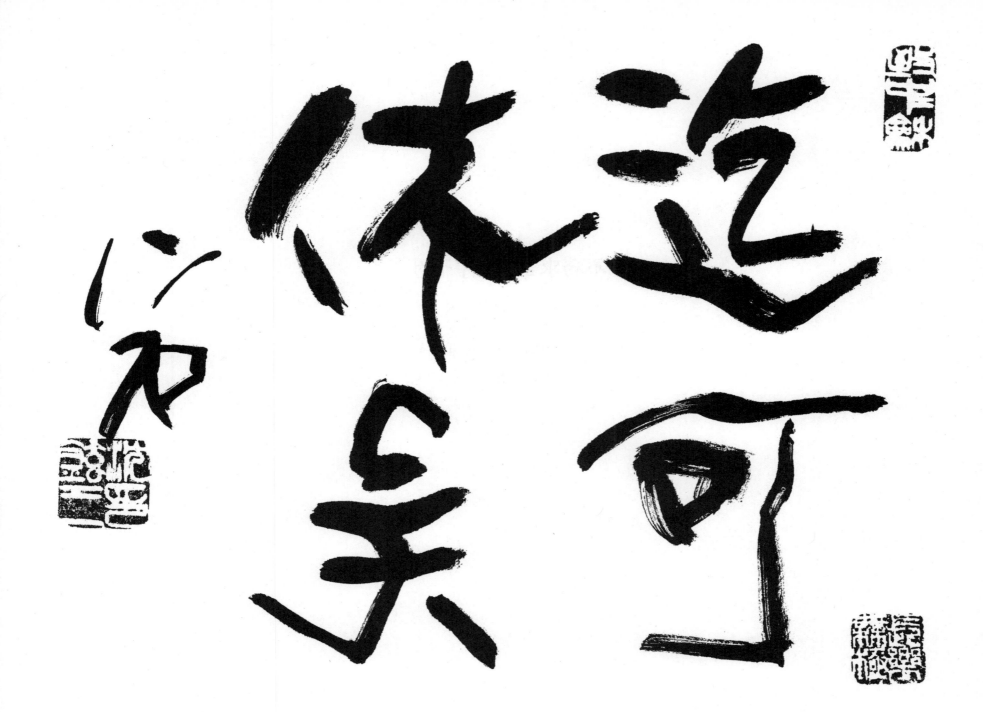

# 不務求全 / 불무구전

45×32cm

온전함을 추구하려 애쓸 것 없다.
다 쥐려다가 있던 것마저 잃고 만다.

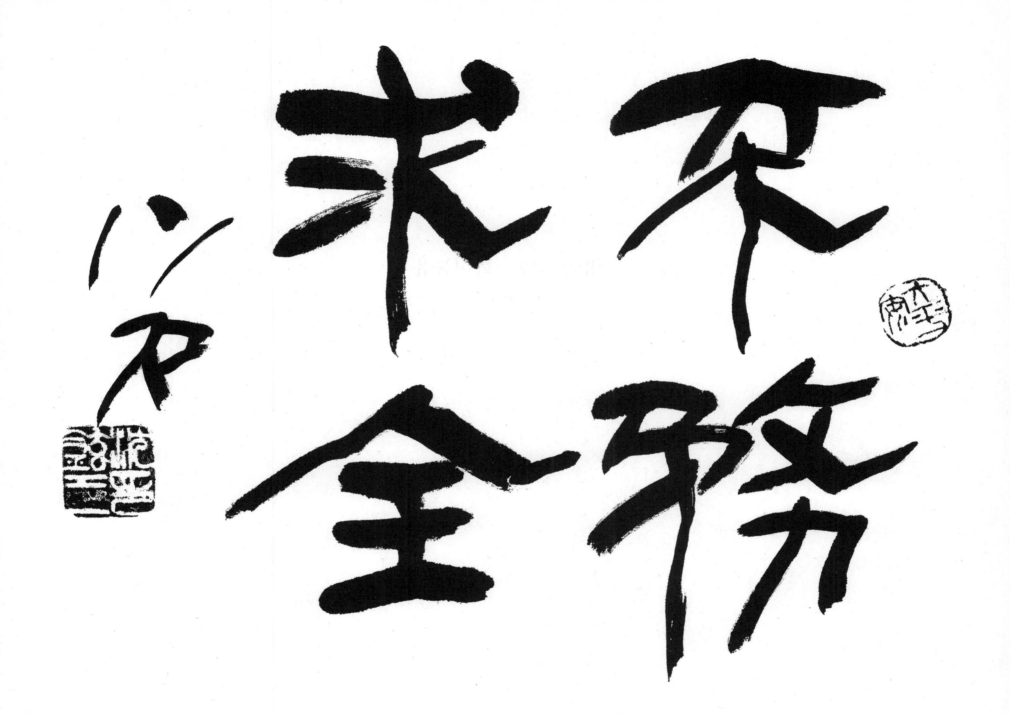

# 和而不流 / 화이불유

47×32cm

화합(和合)하여 품되 한통속이 되지 않는다.

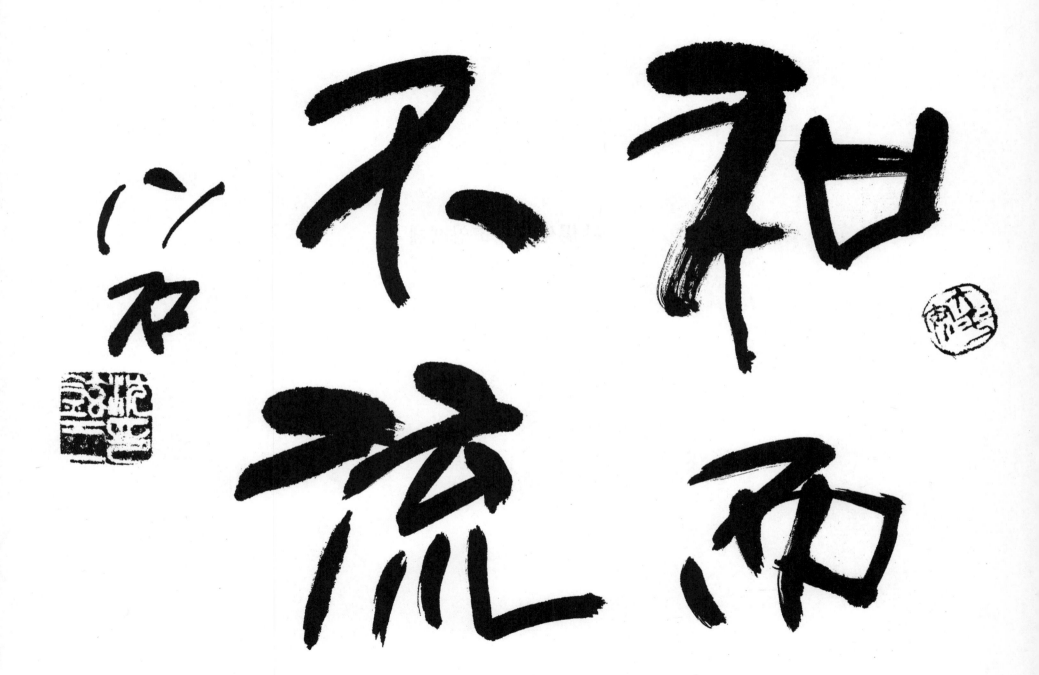

# 枯楊生稊 / 고양생제

40×32cm

마른 버들에서 싹이 돋는다.

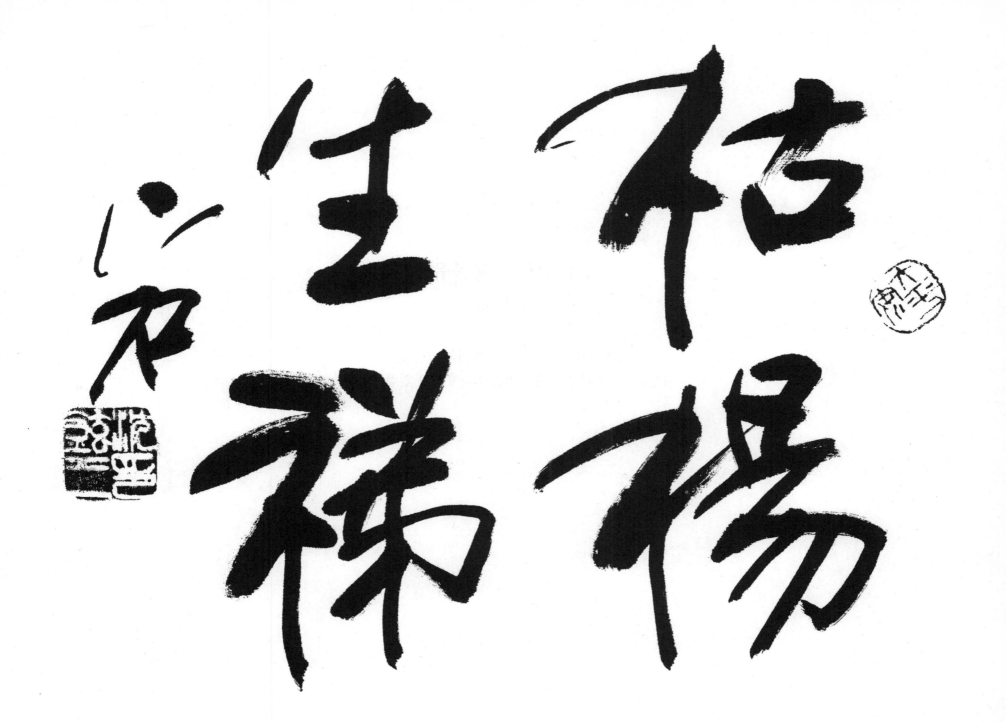

枯楊生稊

# 行不由徑 / 행불유경

45×32cm

길을 가되 지름길을 따라 가지 않는다.
(정당한 길이나 올바른 방법을 취해야 함을 일컫는 말.)

由行

心に

径来

# 防慾如城 / 방욕여성

46×35cm

욕심(慾心)을 막기를 성(城)과 같이 한다.
욕심 버리기를 성과 같이 굳게 처신(處身)한다는 말.

卸防城戀

# 周遊天下 / 주유천하

46×35cm

천하를 돌아다니며 놀다.
천하 각지(各地)를 놀면서 돌아다닌다는 말.

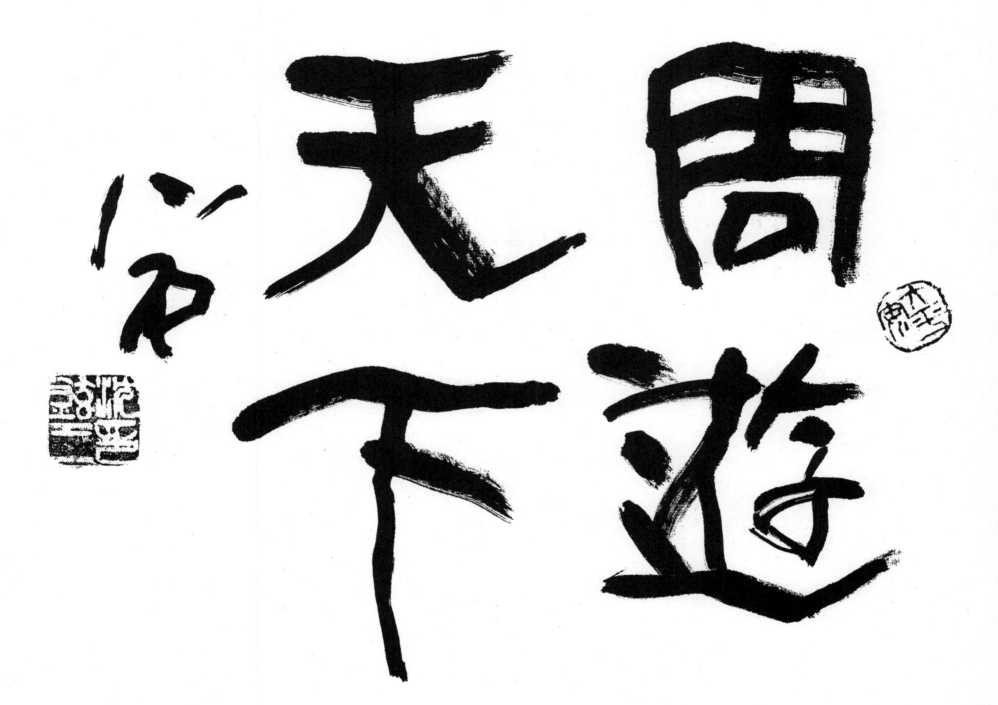

周遊天下

# 味道居眞 / 미도거진

46×35cm

도(道)를 맛보며 참되게 산다.

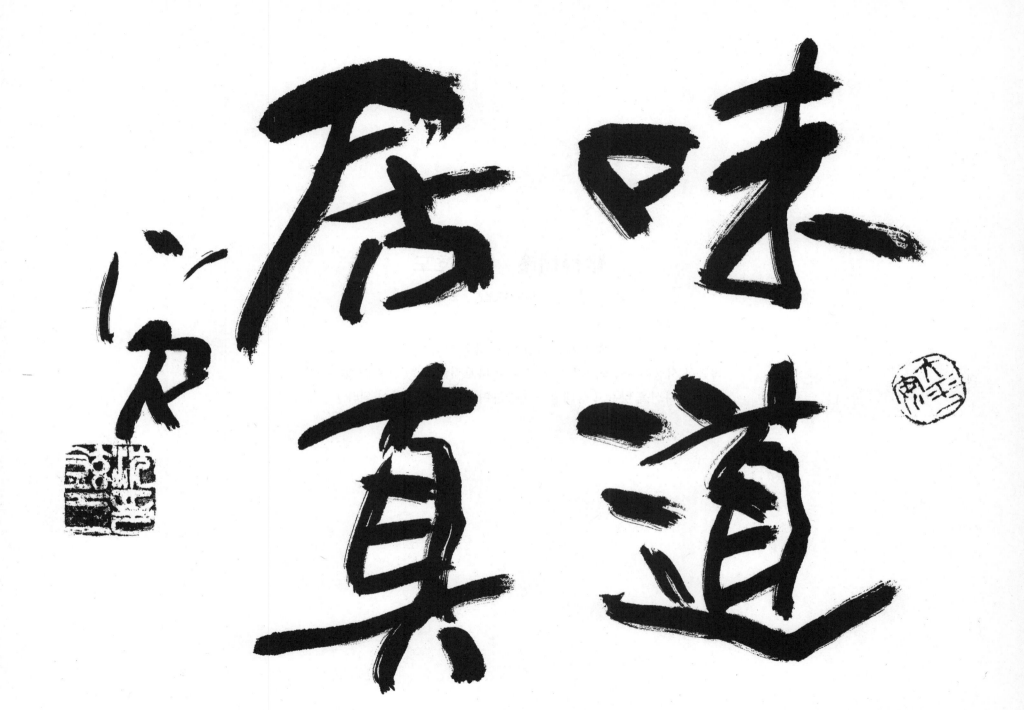

味道居真じや

533

# 難得糊塗 / 난득호도

46×35cm

바보가 되기란 참 어려운 일이다.
똑똑한 사람이 자신의 똑똑함을 감추고 바보처럼 사는 것은 어렵다는 뜻.
(자신을 낮추고 상대방을 존중하며 예의바른 사람이 되라.)

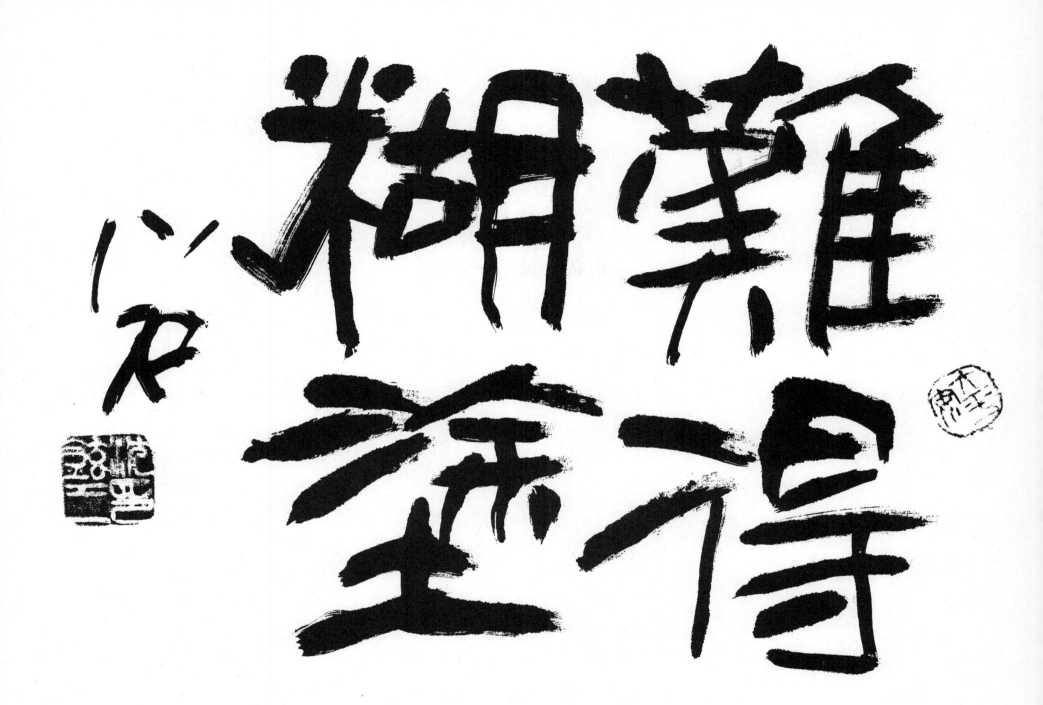

535

# 街談巷說 / 가담항설

46×35cm

길거리나 항간에 떠도는 소문.

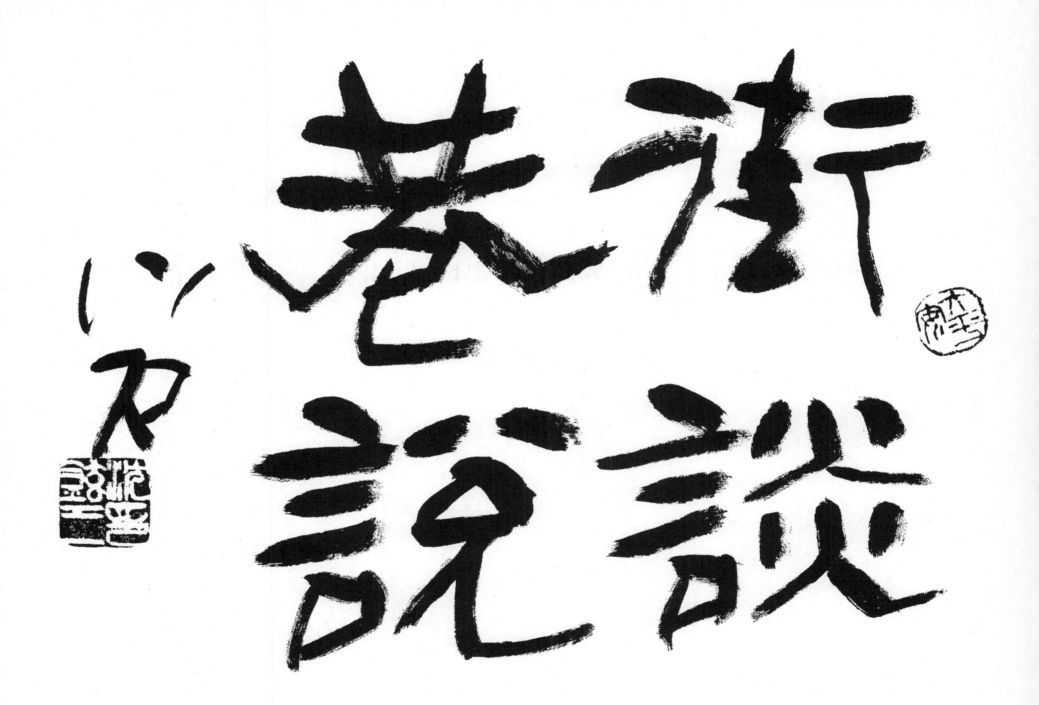

心
又

新
行
藝
巷
說
說
談

537

# 萬端情懷 / 만단정회

46×35cm

온갖 정서(情緒)와 회포(懷抱).

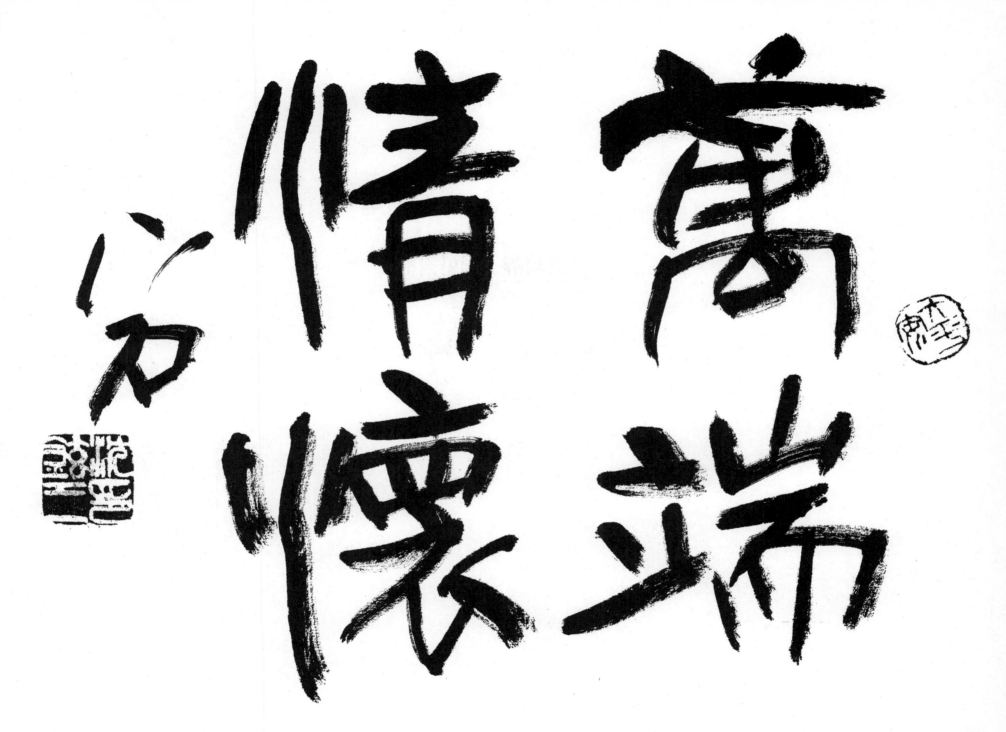

# 涅槃寂靜 / 열반적정

46×35cm

제행무사(諸行無思)와 제법무아(諸法無我)의
이치를 터득하고 집착을 버리면, 고요한
최고 행복의 경지에 이를 수 있음.

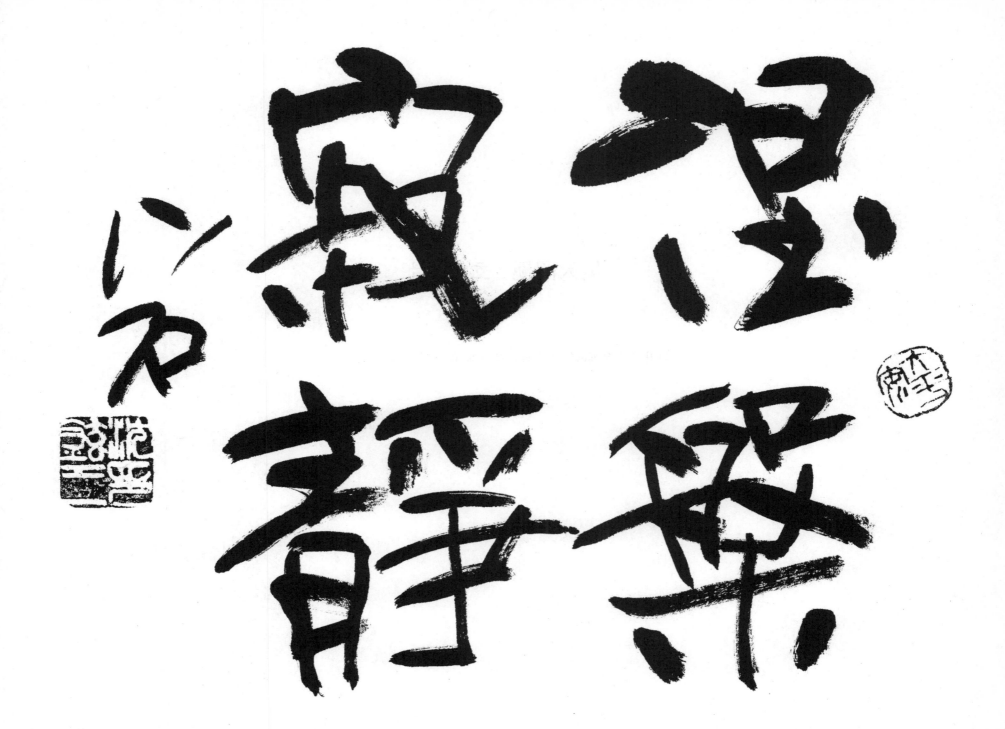

# 昊天罔極 / 호천망극

46×35cm

어버이의 은혜(恩惠)가 하늘같이 넓고 커서 다함이 없음.

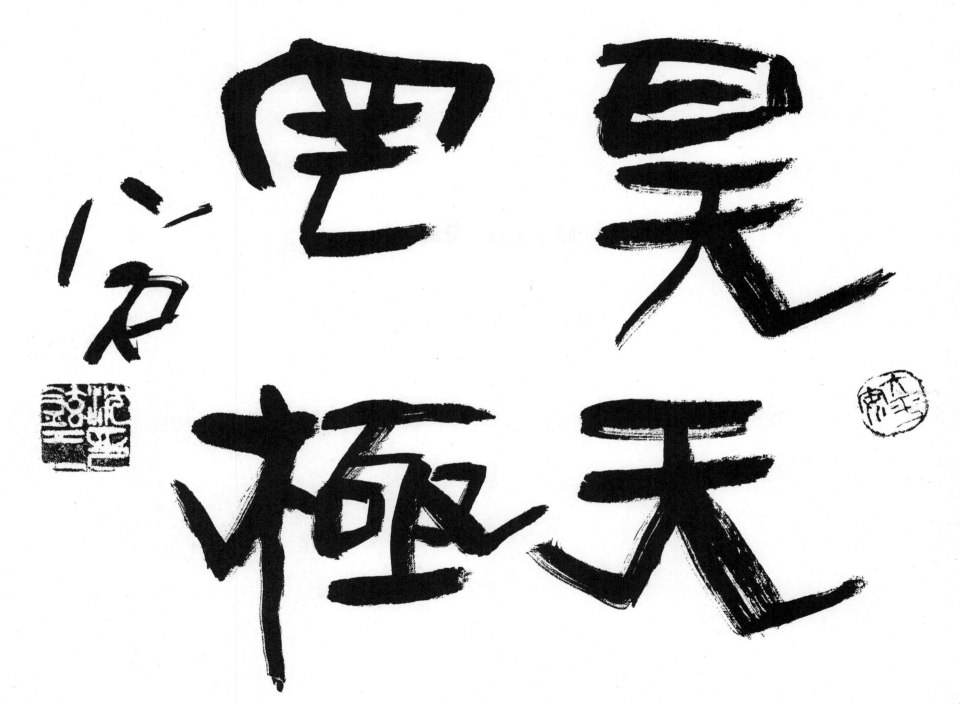

# 確乎不拔 / 확호불발

46×35cm

매우 든든하고 굳세어 흔들리지 않음.

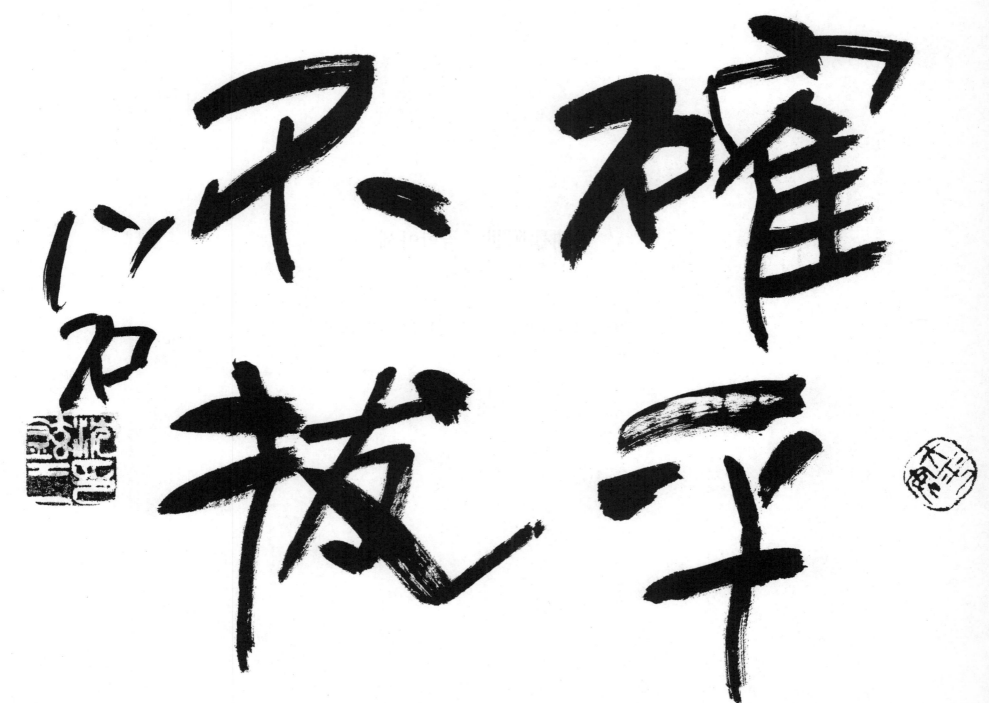

心不退

窮不平

545

# 曲學阿世 / 곡학아세

46×35cm

정도(正道)를 벗어난 학문으로 세상 사람에게 아첨함.

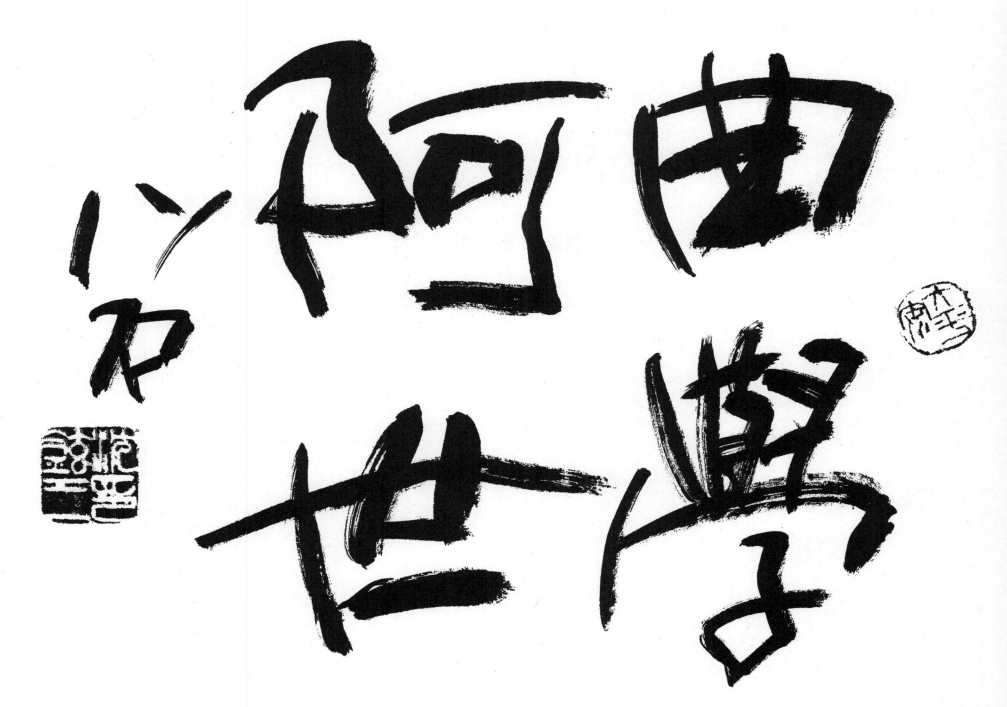

# 悔過自責 / 회과자책

46×35cm

허물을 뉘우쳐 스스로 책함.

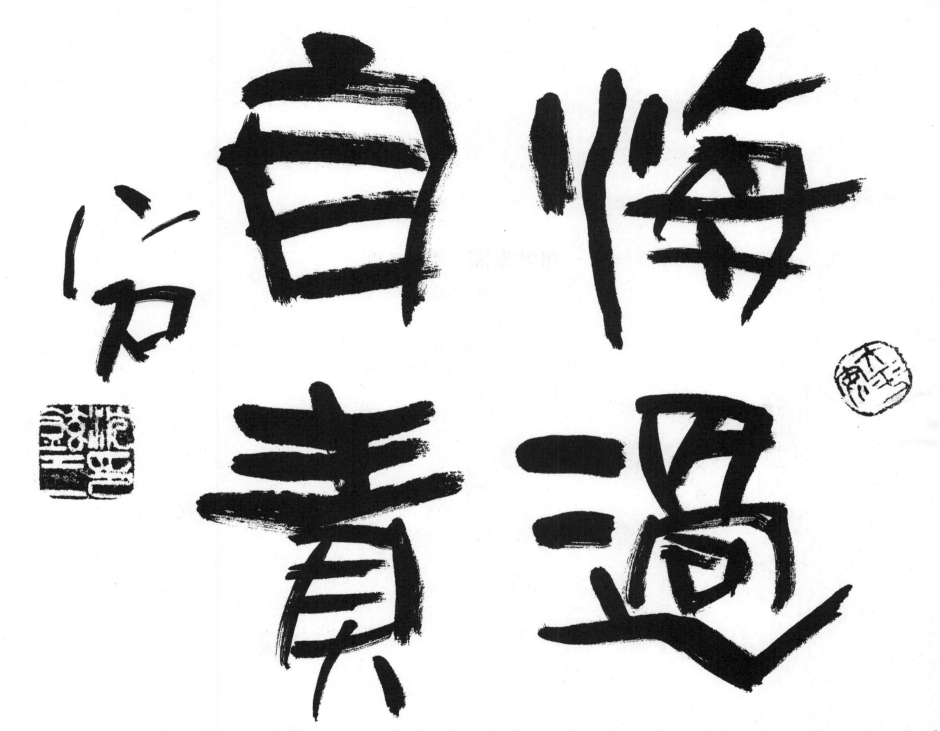

悔過自責自分

# 推波助瀾 / 추파조란

48×35cm

물결을 밀쳐 크나큰 파도를 만든다.
(때리는 시어미보다 말리는 시누이가 더 밉다.)

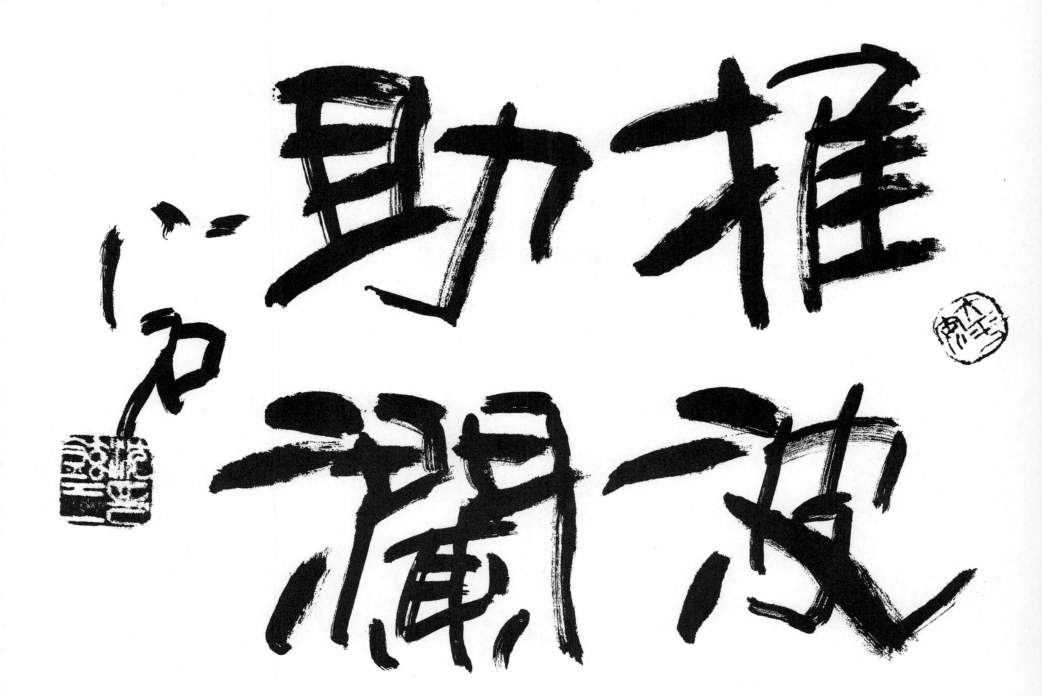

助力推闘藏

じや

551

# 豁然貫通 / 활연관통

46×35cm

환하게 통해 도(道)를 깨달음.

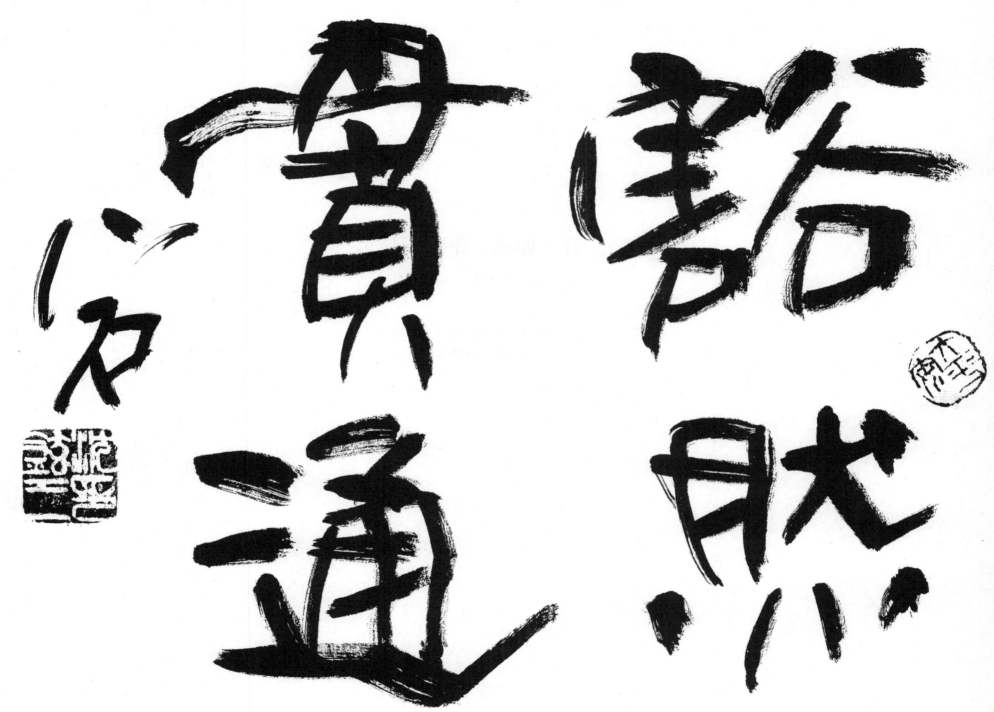

# 有不如無 / 유불여무

46×35cm

있는 것이 없는 것만 같지 못하다.
없는 것이 오히려 낫다는 말.

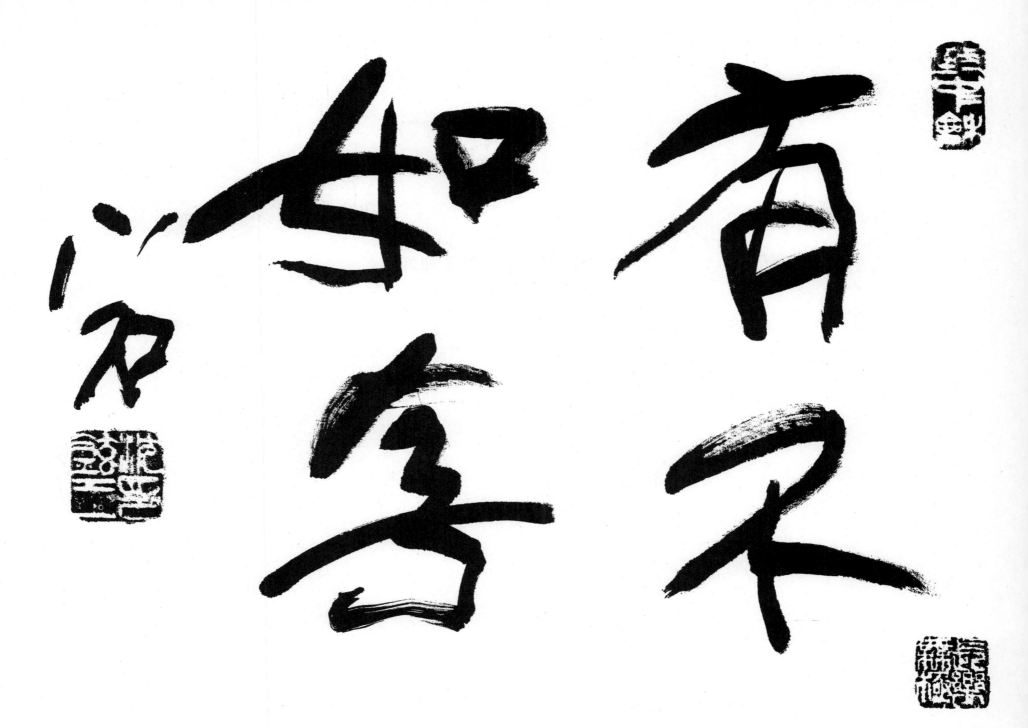

# 熙皞世界 / 희호세계

46×35cm

백성이 화락(和樂)하고 나라가 태평(太平)한 세상.

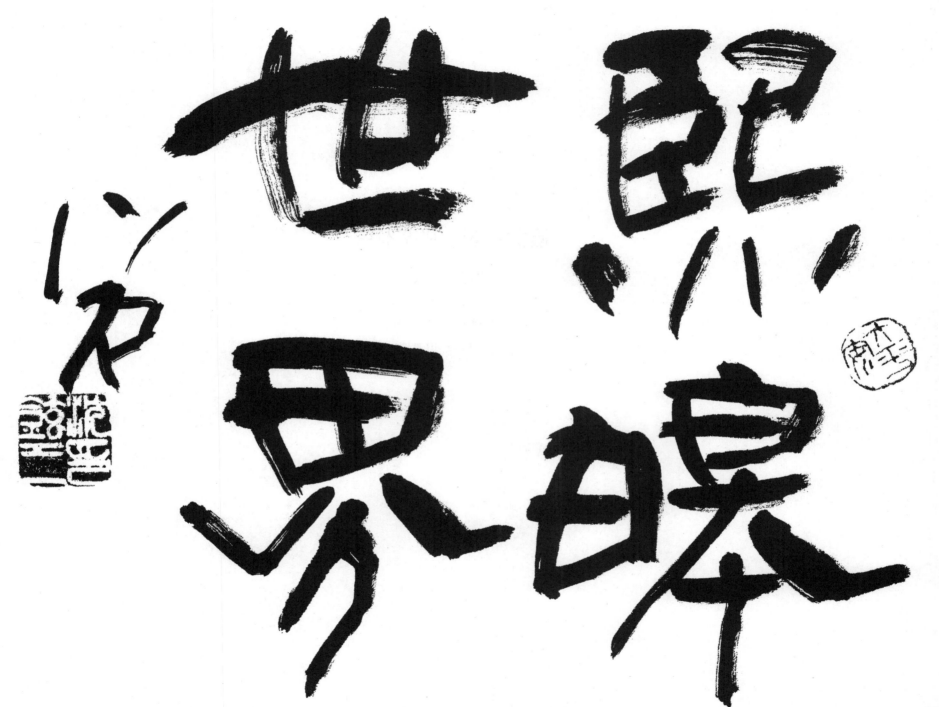

# 撥雲尋道 / 발운심도

46×32cm

구름을 헤치며 길을 찾다.
산길 가는 풍정(風情).

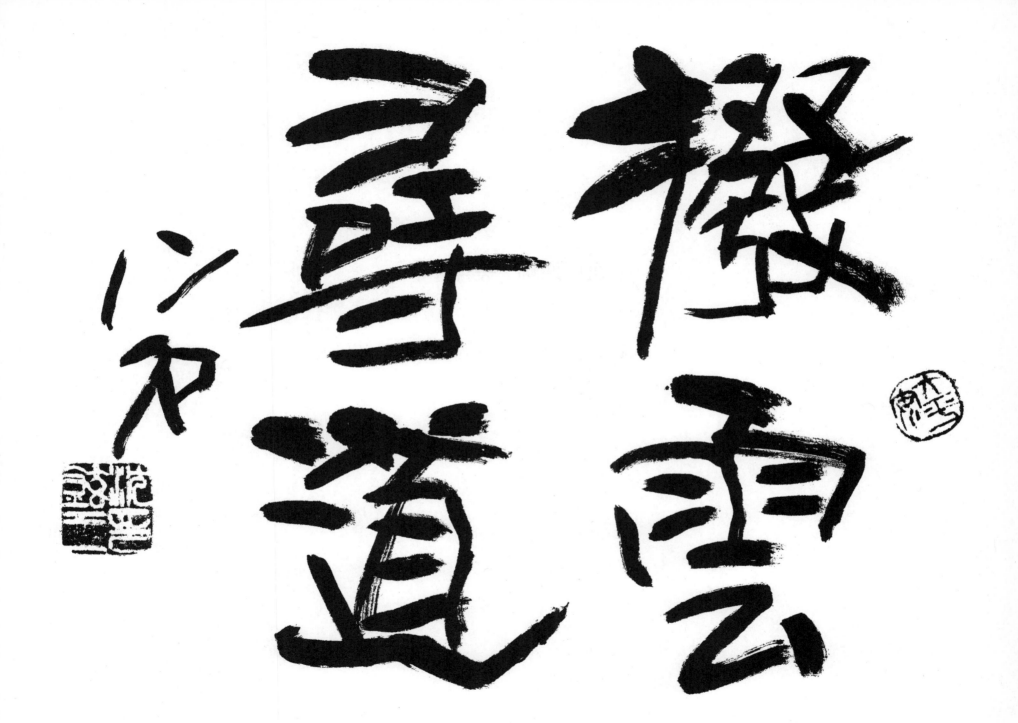

559

## 送厄迎福 / 송액영복

46×35cm

불길한 액(厄)을 멀리 떠나보내고 복(福)을 맞이함.
(액막이연(鳶)에 써 넣는 글귀.)

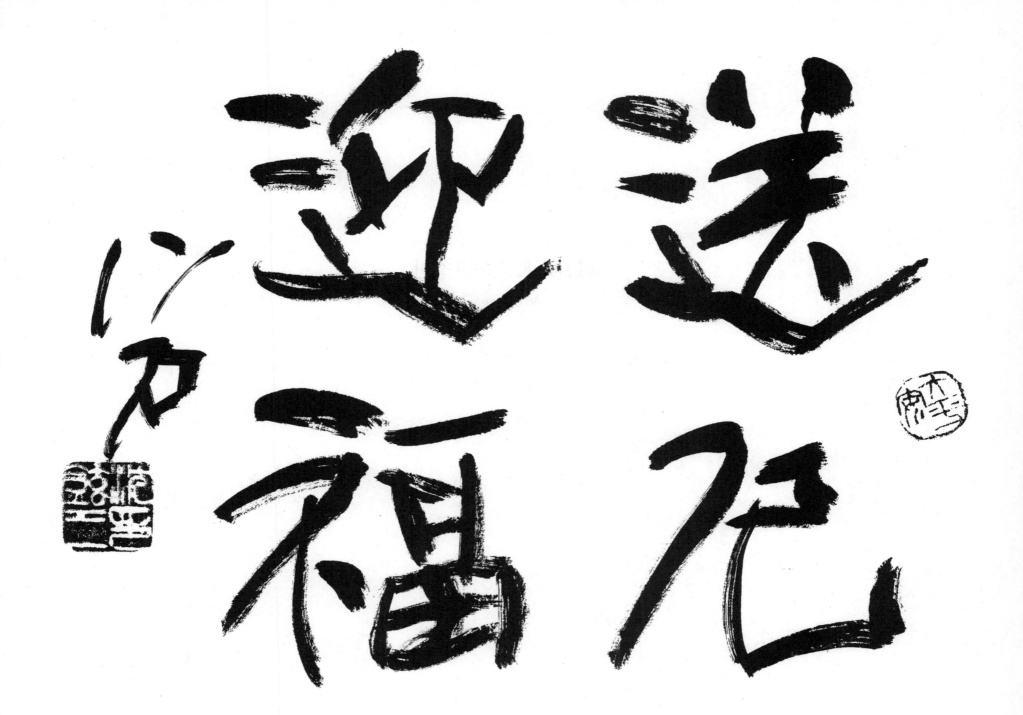

# 雲捲晴天 / 운권청천

46×35cm

구름이 걷히고 하늘이 맑게 갬.
(병이나 근심이 씻은 듯이 없어짐의 비유.)

晴日青天

雪雲捲

# 不愧屋漏 / 불괴옥루

46×32cm

사람이 보지 아니하는 곳에 있어도 행동을 신중히 하고
경계하므로 귀신에게도 부끄럽지 않음.

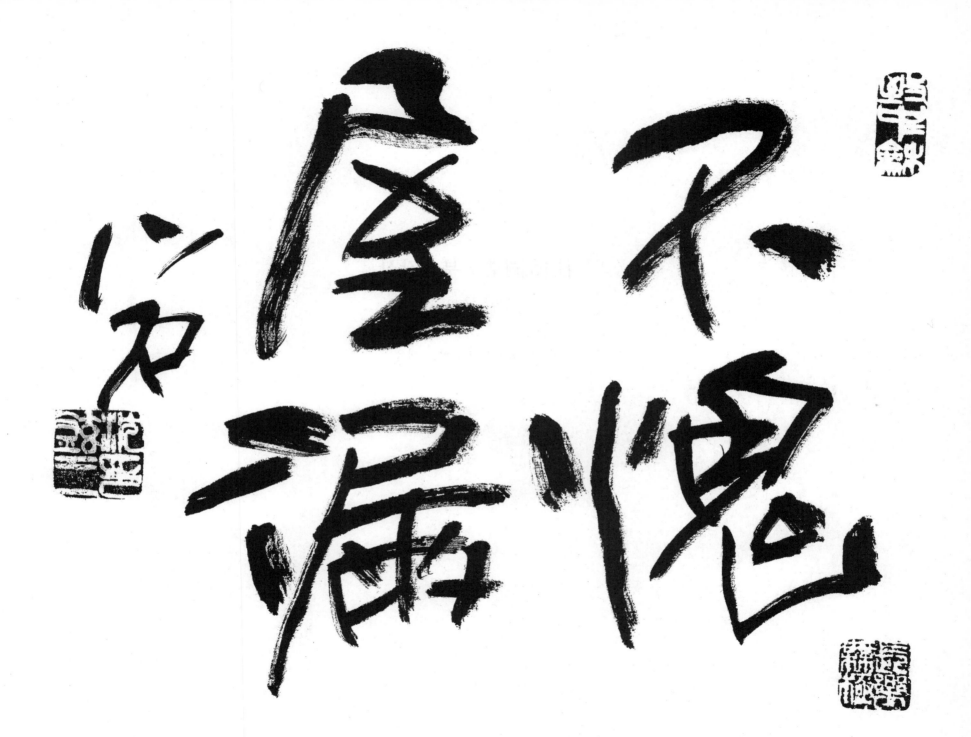

不愧屋漏

565

# 扶植綱常 / 부식강상

46×32cm

인륜(人倫)의 길을 바로 세움.

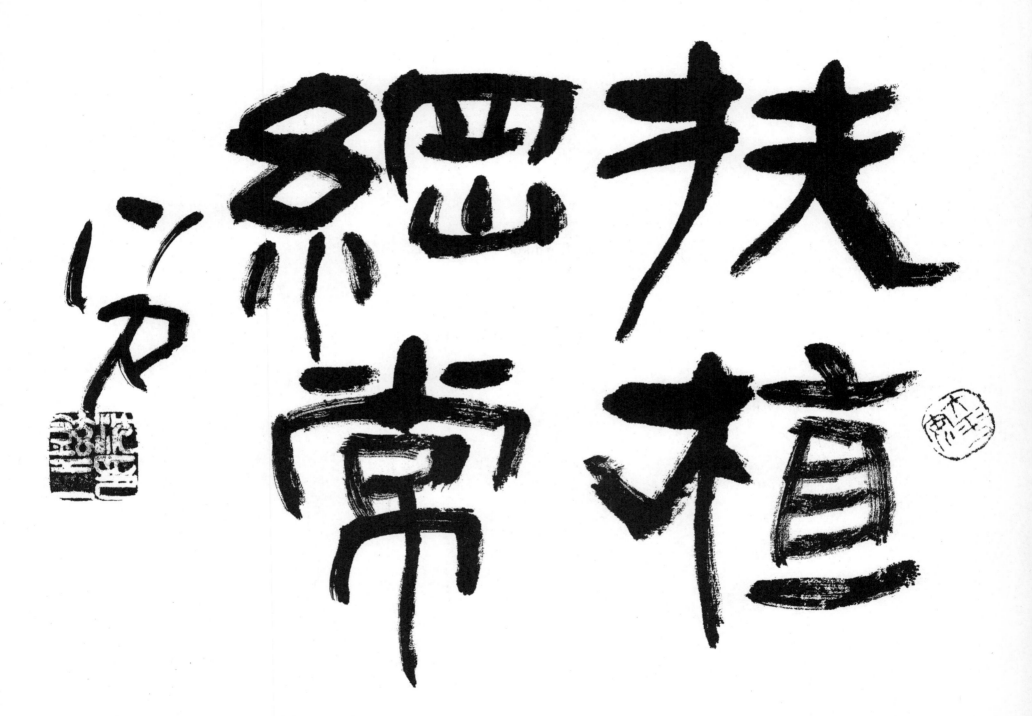

## 滋蔓難圖 / 자만난도

46×35cm

잡초 넝쿨은 없애기가 어려움.

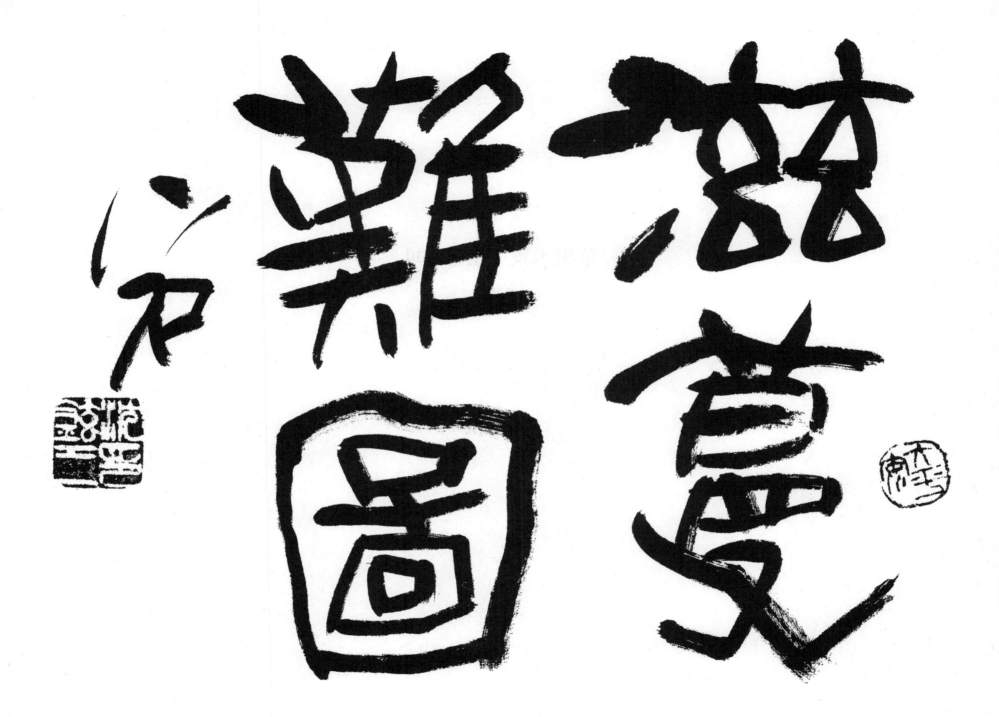

# 草根木皮 / 초근목피

46×35cm

풀뿌리와 나무껍질.
영양가(營養價) 적은 악식(惡食).

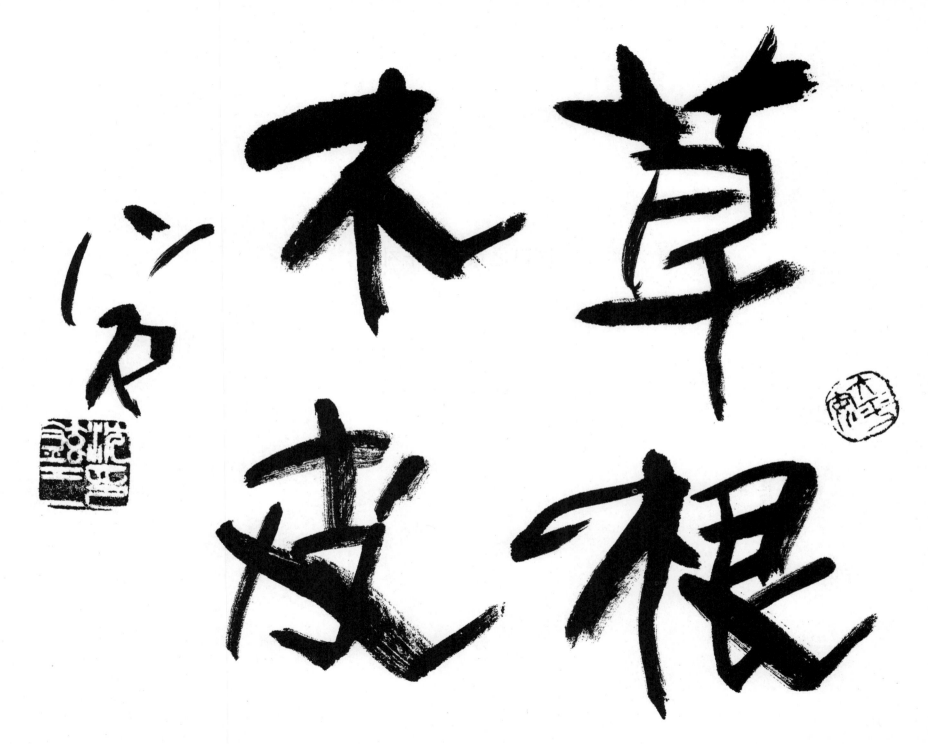

# 糊口之策 / 호구지책

68×35cm

먹고 사는 방책(方策).

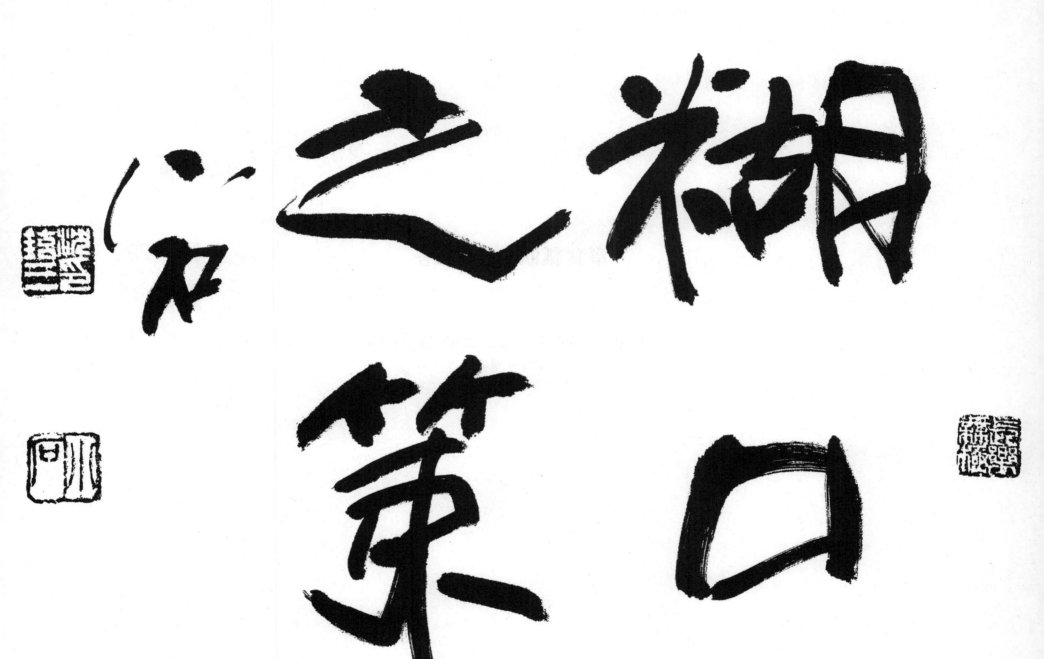

# 簞食瓢飮 / 단사표음

46×35cm

도시락밥과 표주박 물의 뜻으로 소박한 생활의 비유.
(구차한 생활)

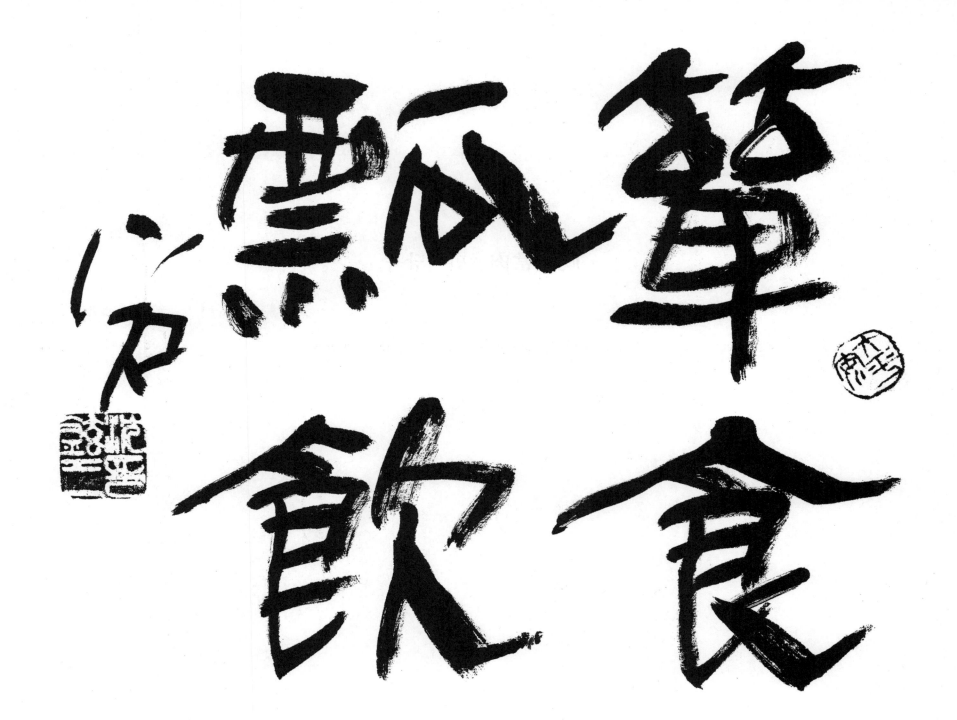

# 晩食當肉 / 만식당육

46×35cm

배가 고플 때 먹으면 맛이 있어 마치 고기를 먹는 것과 같음.

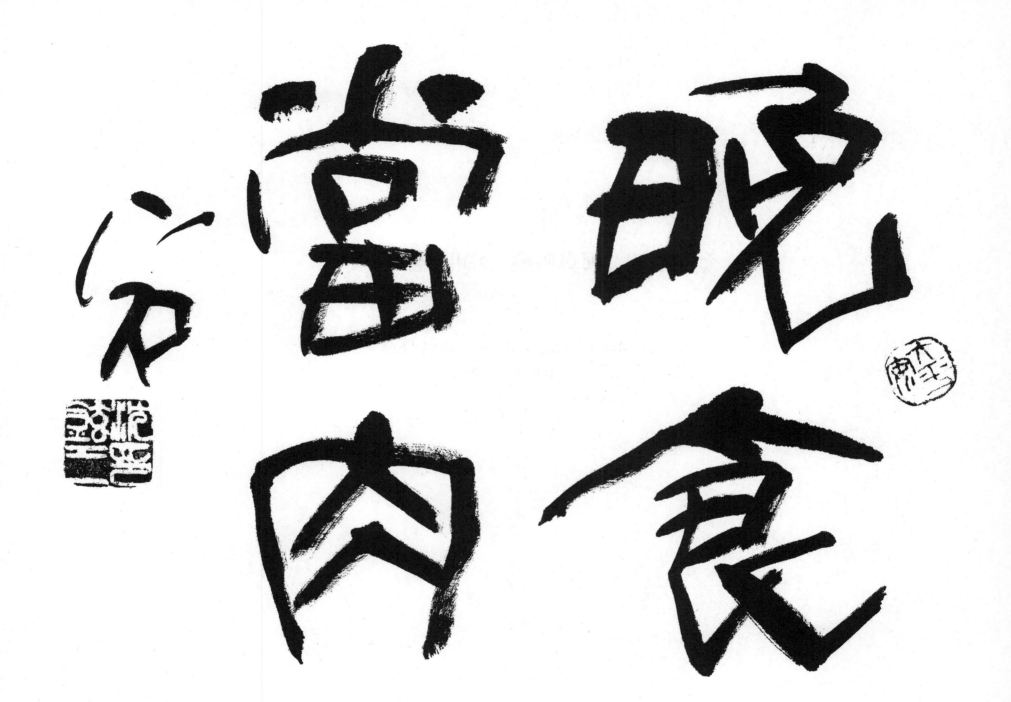

晚食當肉不

# 阿鼻叫喚 / 아비규환

46×35cm

아비지옥의 고통을 못 참아 울부짖는 소리.
심한 참상의 형용.

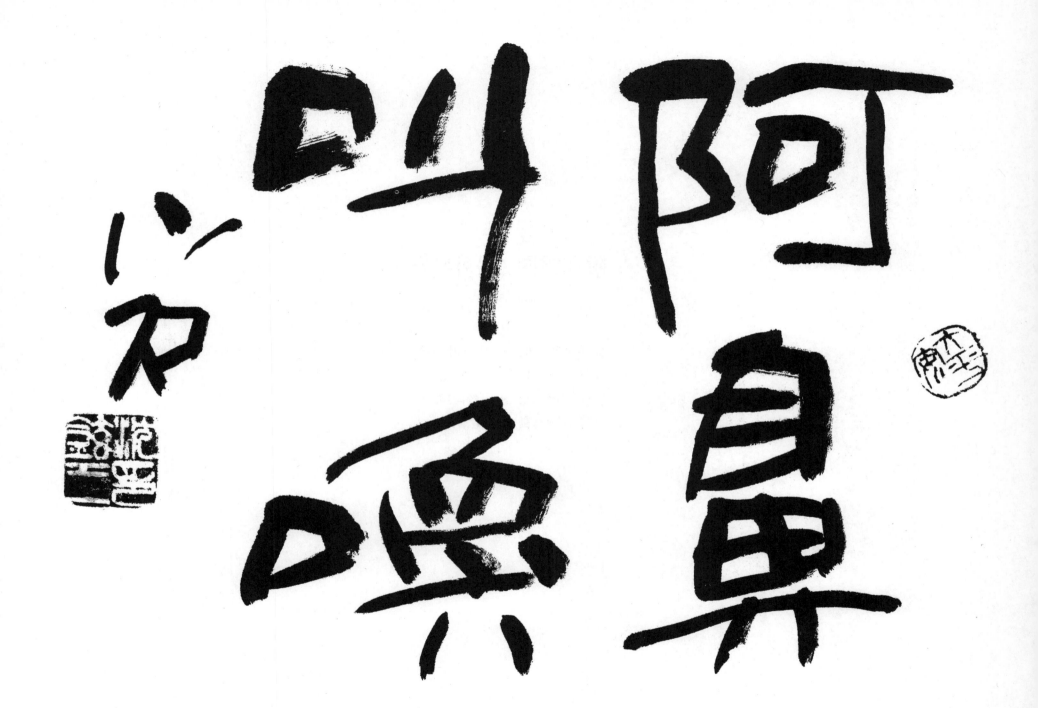

# 附和雷同 / 부화뇌동

46×35cm

붙어서 쫓아가고 같이 소리 지름.
자기(自己)의 주견(主見) 없이
남의 말에 그냥 찬동(贊同)하고
같이 행동(行動)함을 말함.

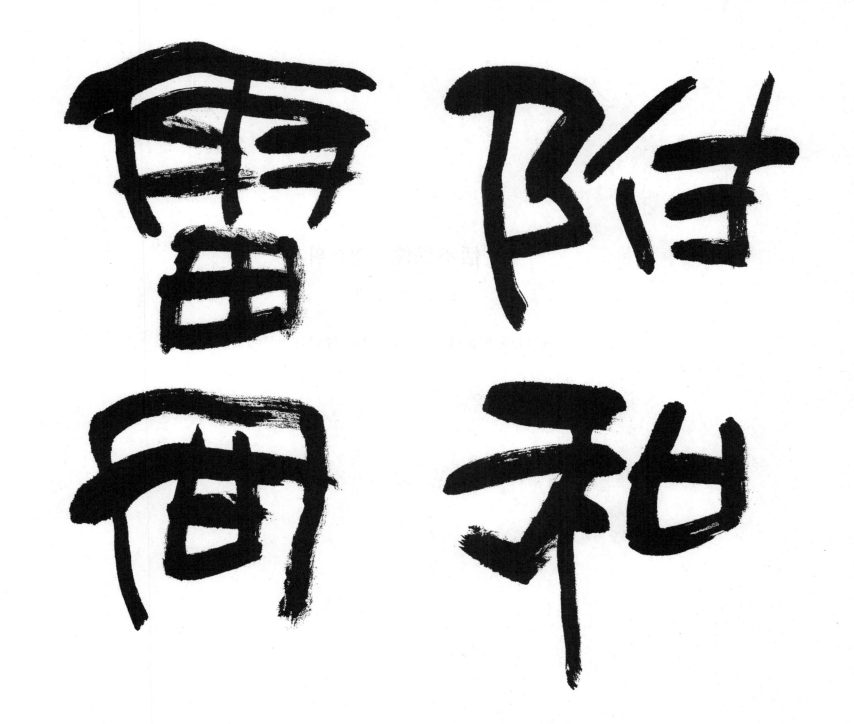

581

# 恬不爲愧 / 염불위괴

46×35cm

옳지 않은 일을 하고도 조금도 부끄러워하는 기색이 없음.

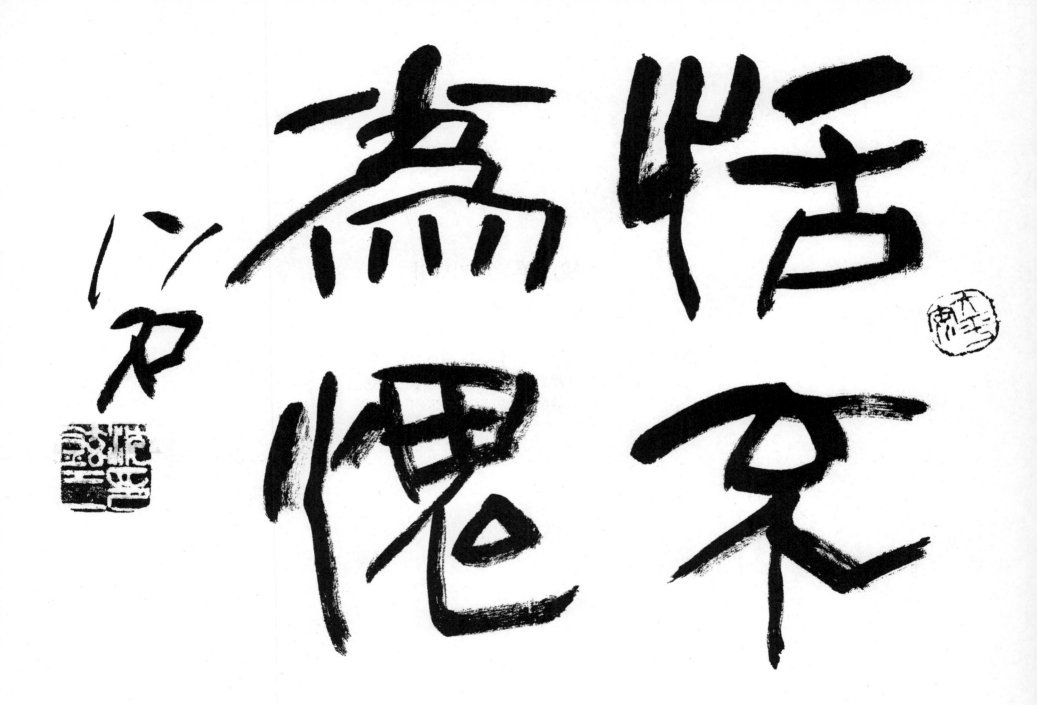

## 多岐亡羊 / 다기망양

46×35cm

달아난 양(羊)을 찾는데 길이 여러 갈래로 갈려 양을 잃었다는 뜻.
학문의 길이 다방면으로 갈려 진리를 얻기 어려움.
방침이 많아 도리어 갈 바를 모름.

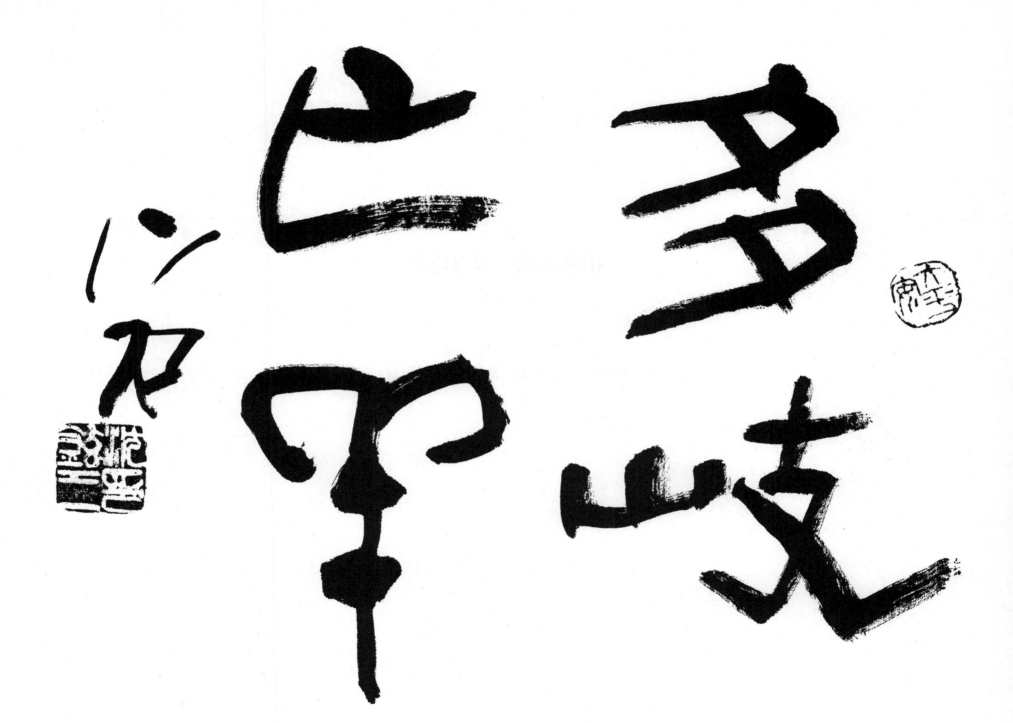

585

# 拍掌大笑 / 박장대소

46×35cm

손뼉을 치며 크게 웃음.
즐거워하며 크게 웃는 모습을 형용하는 말.

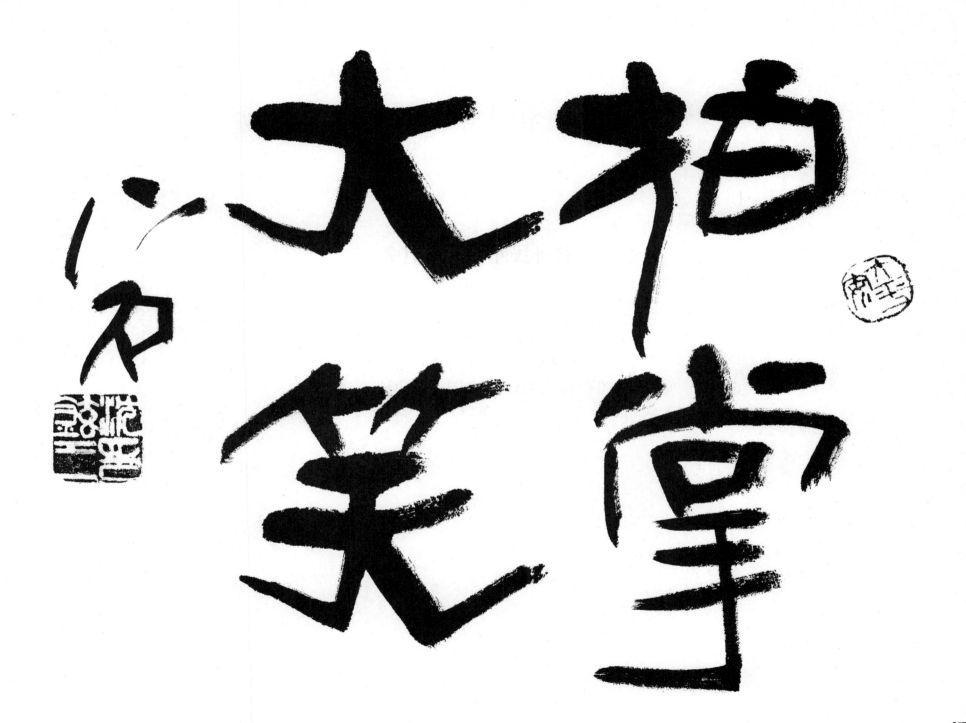

# 君舟民水 / 군주민수

46×35cm

백성은 물, 임금은 배.
강물의 힘으로 배를 뜨게 하지만,
강물이 화가 나면 배를 뒤집을 수 있다는 뜻.

(荀子)

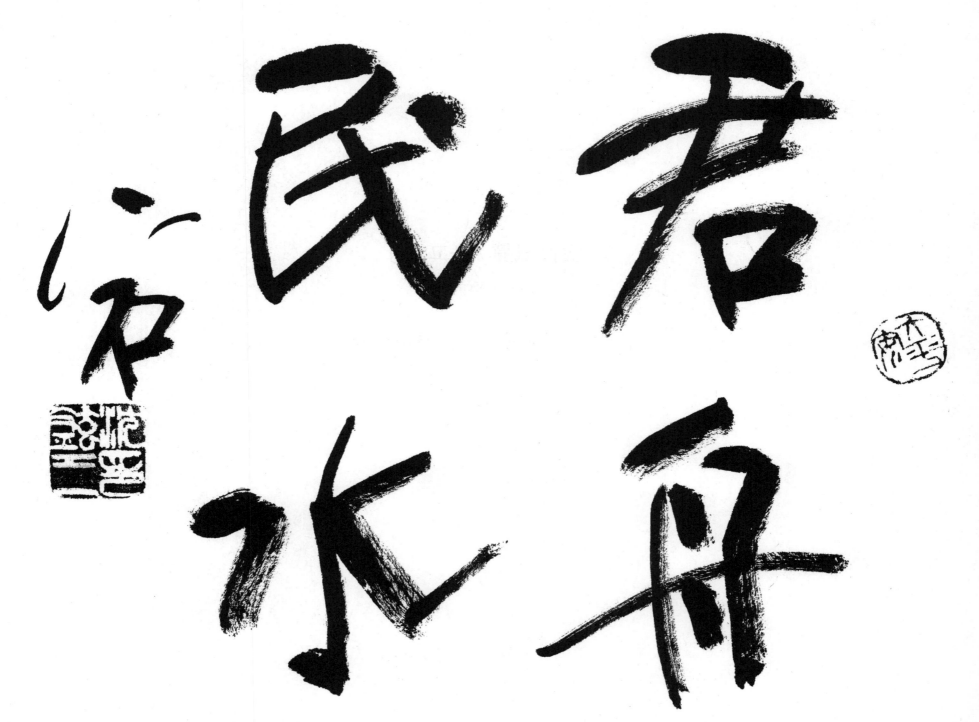

君民

民水

君舟

# 雲高氣靜 / 운고기정

46×35cm

구름은 높고 공기(空氣)는 맑으며 조용하다.

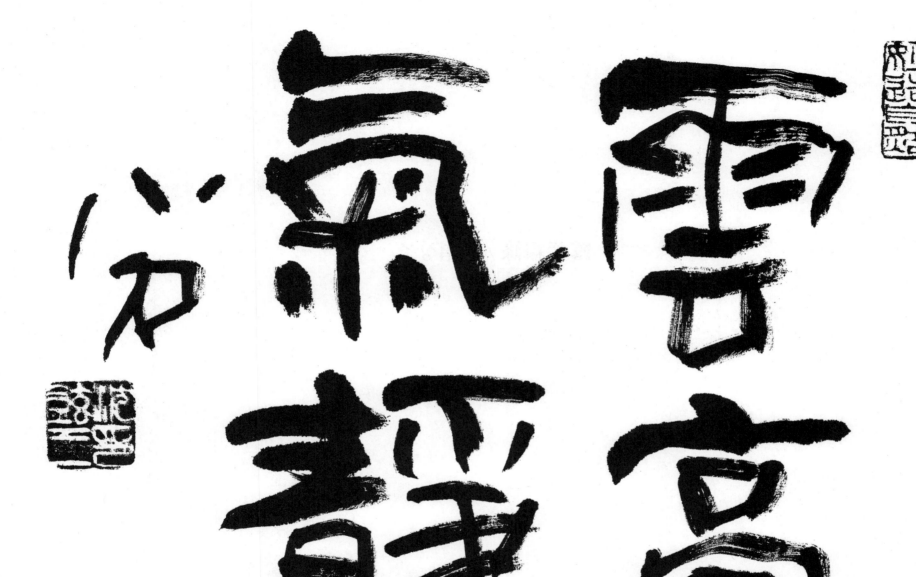

雲高氣靜心ㄹ

# 露葉霜條 / 노엽상조

46×35cm

가을이 되면 나무의 잎에는 이슬이 맺히고
가지에는 서리가 어린다.

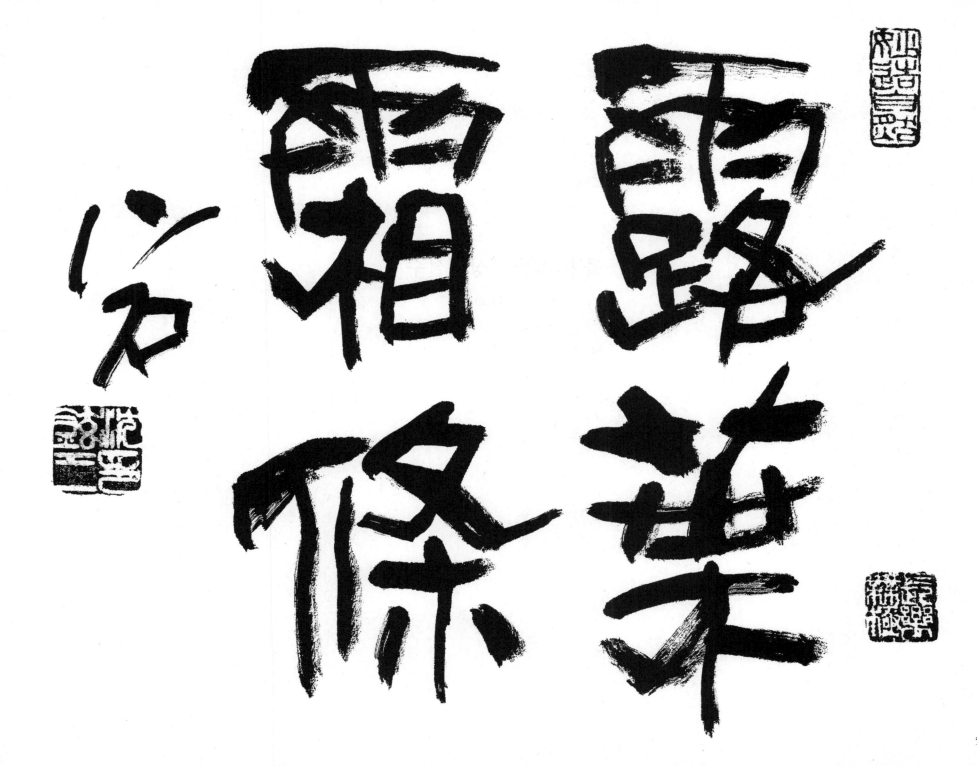

露路葉來
霜祖相除

593

# 霜林雪峀 / 상림설수

46×35cm

서리 내린 하얀 숲과 눈 쌓인 산봉우리.

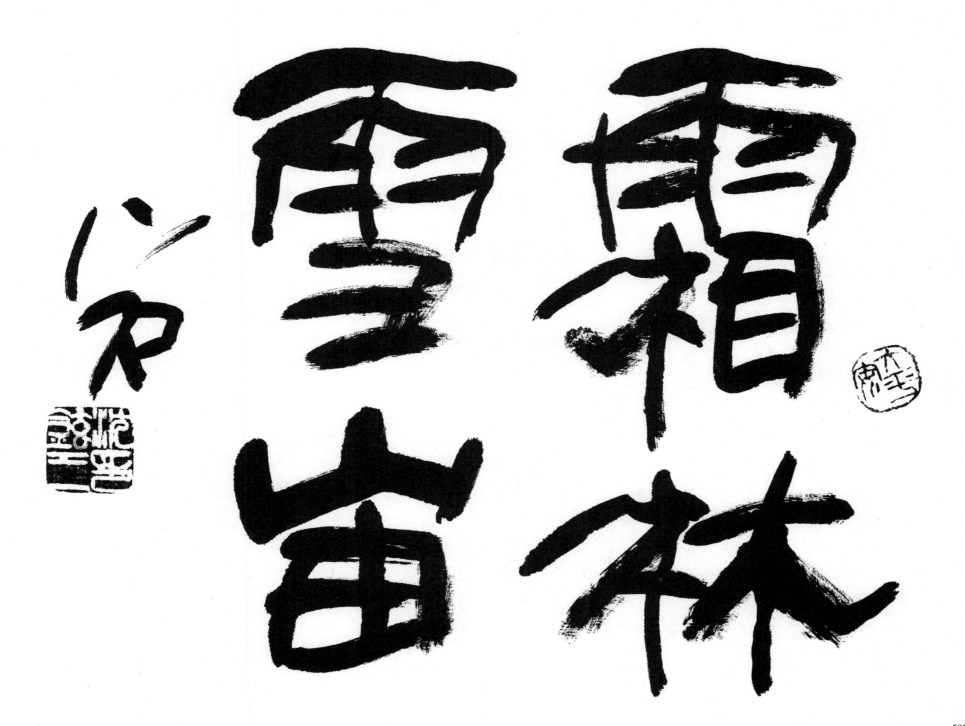

# 玉雪開花 / 옥설개화

46×35cm

옥(玉) 같은 눈속에 피는 꽃.

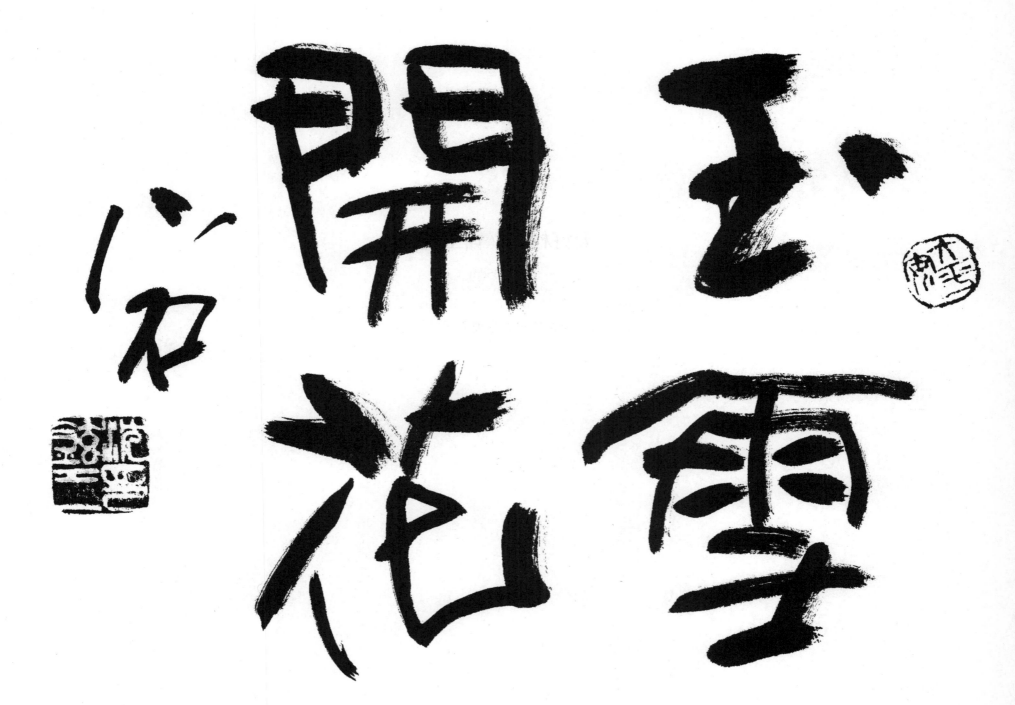

開花

玉雪

597

# 大好村情 / 대호촌정

46×35cm

시골의 정취가 매우 좋다.

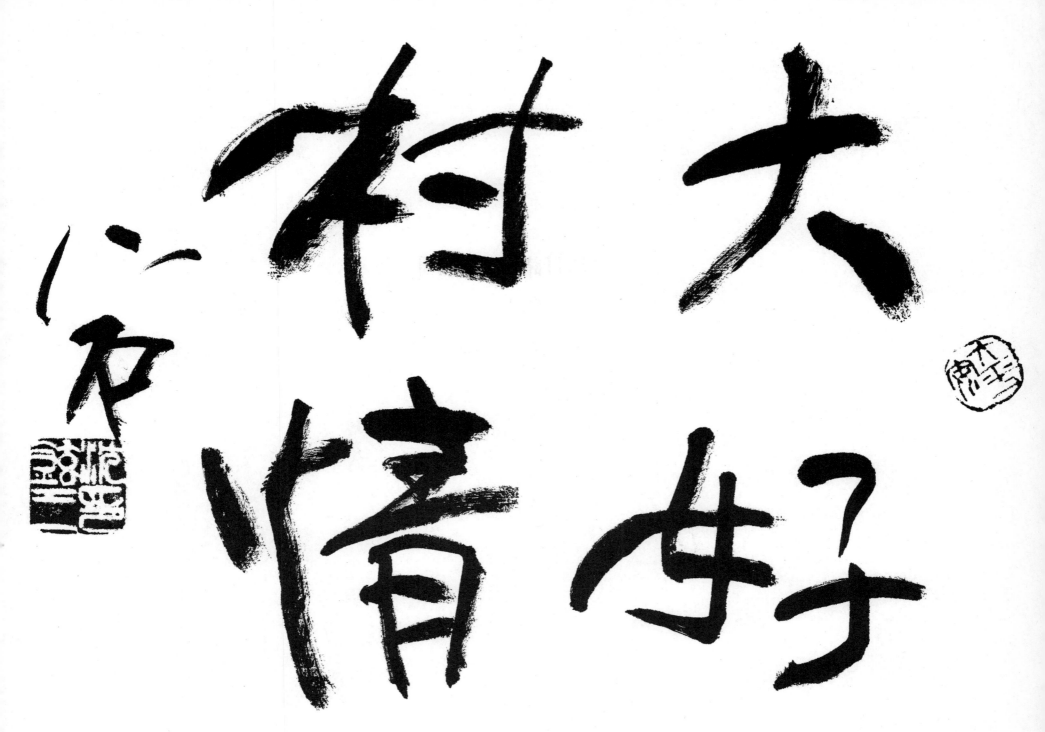

大材情好

599

# 日居月諸 / 일거월저

46×35cm

하염없이 가는 세월.

日月諸居

# 可惜歲月 / 가석세월

68×35cm

애석(哀惜)한 것은 세월(歲月)이다.
(문득 돌아보면 곁에 없는 것.)

不歲可惜月

# 西山落日 / 서산낙일

46×35cm

서산(西山)에 지는 해.

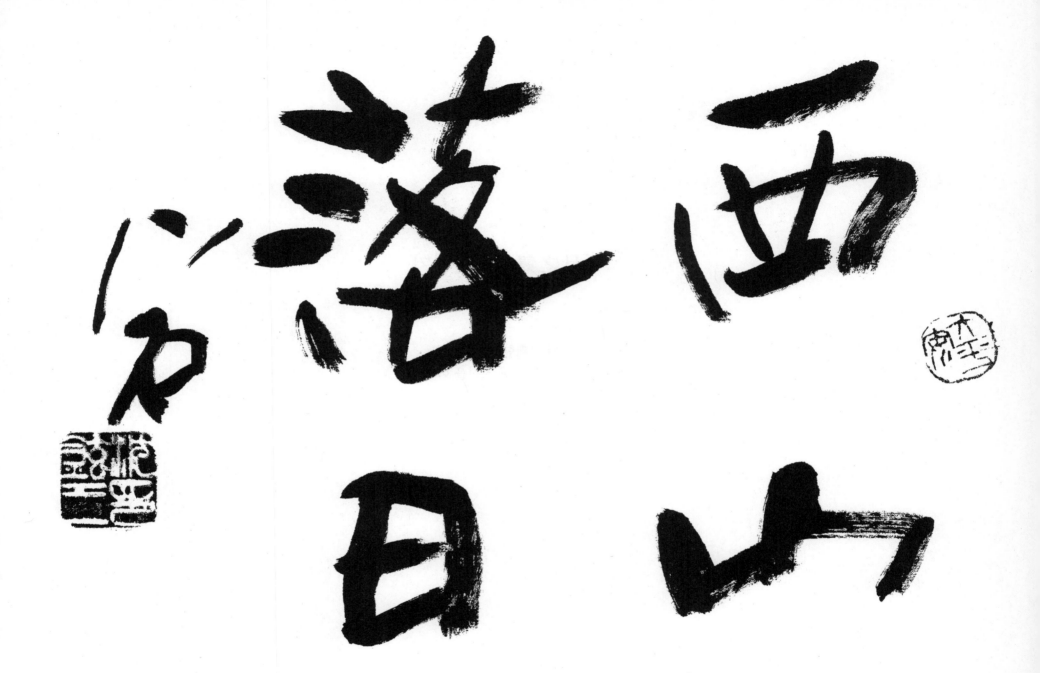

落日西山に入る

605

# 平旦之氣 / 평단지기

46×35cm

새벽의 상쾌한 기분(氣分).
청정결백(淸淨潔白)한 정신을 비유한 말.

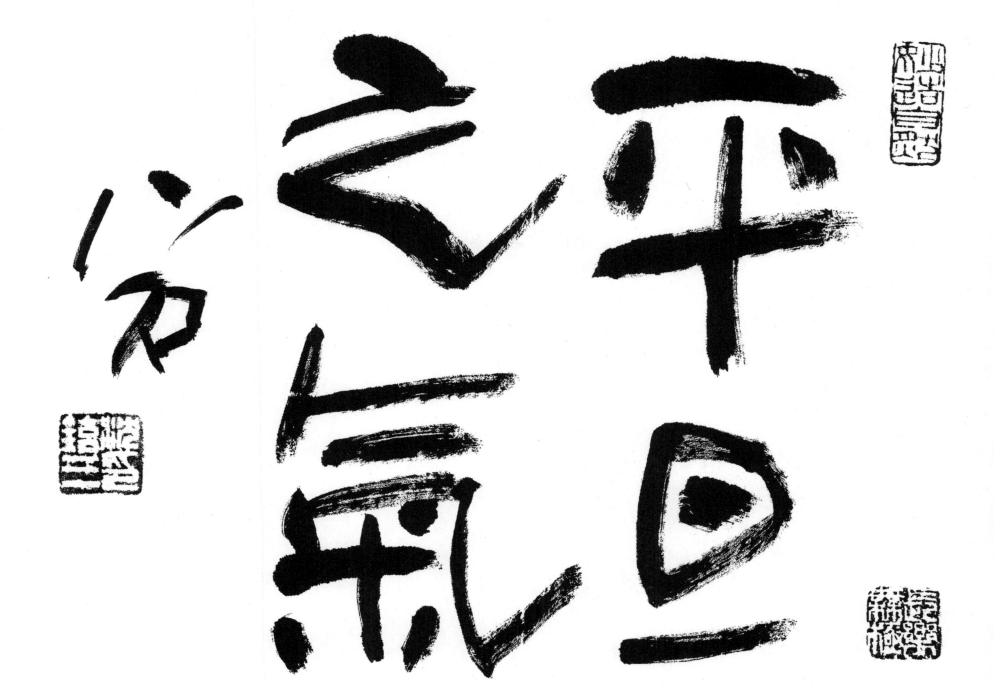

平氣之心

# 落成款識 / 낙성관지

46×35cm

글씨나 그림에 필자(筆者)가 자기 이름이나
호(號)를 쓰고 도장을 찍는 일.

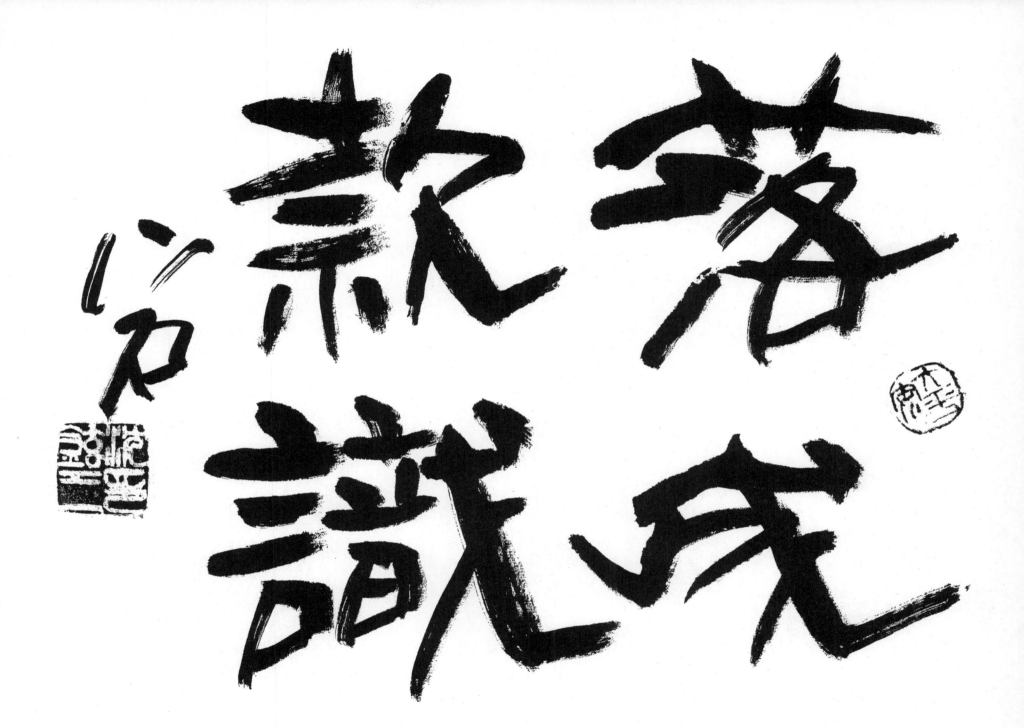

石　印

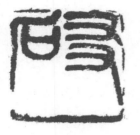 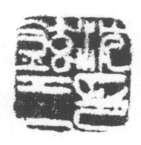 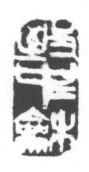

劍如 柳熙綱 先生 刻

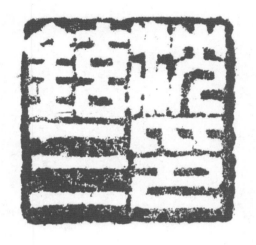

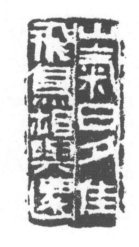

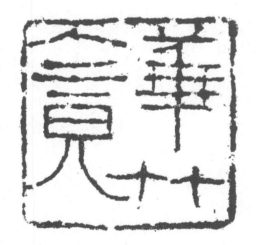

如初 金膺顯 先生 刻

如初 金膺顯 先生 刻

如初 金膺顯 先生 刻

近園 金洋東 仁兄 刻

丘堂 呂元九 仁兄 刻

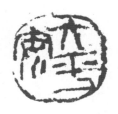

如初 金膺顯 先生 刻

# 索　引

[ㄱ]

가담항설 / 街談巷說 · 536
가석세월 / 可惜歲月 · 602
가언의행 / 嘉言懿行 · 286
가유가무 / 可有可無 · 66
각자도생 / 各自圖生 · 256
감불생의 / 敢不生意 · 478
강목생수 / 剛木生水 · 266
개권유익 / 開卷有益 · 468
개문납적 / 開門納賊 · 476
개물성무 / 開物成務 · 136
개성불도 / 皆成佛道 · 130
객중보체 / 客中寶體 · 498
거가지락 / 居家之樂 · 98
거악생신 / 去惡生新 · 420
거재두량 / 車載斗量 · 480
견강부회 / 牽强附會 · 506
견기이작 / 見機而作 · 488
견위수명 / 見危授命 · 300
견전안개 / 見錢眼開 · 234
결심육력 / 結心戮力 · 500
경국제세 / 經國濟世 · 12

경단급심 / 綆短汲深 · 154
경행유현 / 景行維賢 · 360
계신공구 / 戒愼恐懼 · 238
계지재심 / 戒之在心 · 380
고고지성 / 呱呱之聲 · 410
고양생제 / 枯楊生稊 · 524
고왕과정 / 矯枉過正 · 158
곡학아세 / 曲學阿世 · 546
공언무시 / 空言無施 · 508
과공비례 / 過恭非禮 · 306
과문천식 / 寡聞淺識 · 484
과물탄개 / 過勿憚改 · 368
과숙체낙 / 瓜熟蒂落 · 298
과하지욕 / 跨下之辱 · 434
관과지인 / 觀過知仁 · 390
관규여측 / 管窺蠡測 · 490
광이불요 / 光而不耀 · 198
광제위덕 / 廣濟爲德 · 10
교부실도 / 驕浮失道 · 288
교자채신 / 敎子采薪 · 242
구도어맹 / 求道於盲 · 230
구동존이 / 求同存異 · 378
구미속초 / 狗尾續貂 · 482

구실재아 / 咎實在我 · 356
구전지훼 / 求全之毁 · 486
군주민수 / 君舟民水 · 588
궁사남위 / 窮思濫爲 · 374
권상요목 / 勸上搖木 · 340
극락왕생 / 極樂往生 · 448
근덕시은 / 謹德施恩 · 276
기고만장 / 氣高萬丈 · 292
기부포비 / 飢附飽飛 · 178

[ㄴ]

낙성관지 / 落成款識 · 608
난득호도 / 難得糊塗 · 534
날이불치 / 涅而不緇 · 192
노엽상조 / 露葉霜條 · 592
논인자후 / 論人訾詬 · 106
능운지지 / 凌雲之志 · 304

[ㄷ]

다기망양 / 多岐亡羊 · 584
단금지교 / 斷金之交 · 460

단사절영 / 斷思絶營 · 126
단사표음 / 簞食瓢飮 · 574
담박검칙 / 淡泊檢飭 · 24
담소화락 / 談笑和樂 · 462
담천조룡 / 談天雕龍 · 396
대공지정 / 大公至正 · 38
대란대치 / 大亂大治 · 314
대부유천 / 大富由天 · 328
대분망천 / 戴盆望天 · 364
대용약겁 / 大勇若怯 · 400
대자재천 / 大自在天 · 134
대중창업 / 大衆創業 · 210
대호촌정 / 大好村情 · 598
덕근복당 / 德根福堂 · 140
덕수량진 / 德隨量進 · 260
도문담불 / 屠門談佛 · 370
도여고산 / 道如高山 · 454
독서상우 / 讀書尙友 · 466
돈후애민 / 敦厚愛民 · 94
동문수덕 / 同文修德 · 464
동심동덕 / 同心同德 · 248
동주공제 / 同舟共濟 · 164
두소지재 / 斗筲之才 · 398

[ㄹ]

[ㅁ]

막선어효 / 莫善於孝 · 404
만강혈성 / 滿腔血誠 · 386
만경창파 / 萬頃蒼波 · 28
만단설화 / 萬端說話 · 90
만단정회 / 萬端情懷 · 538
만시지탄 / 晩時之歎 · 512
만식당육 / 晩食當肉 · 576
만중창신 / 萬衆創新 · 206
만파식적 / 萬波息笛 · 204
만화방창 / 萬和方暢 · 50
망운지정 / 望雲之情 · 496
면운청천 / 眠雲聽泉 · 268
면화유곡 / 免禍幽谷 · 18
멸인지선 / 蔑人之善 · 272
명견만리 / 明見萬里 · 82
명수죽백 / 名垂竹帛 · 502
무량공덕 / 無量功德 · 30
무량대복 / 無量大福 · 132
무리취요 / 無理取鬧 · 122

무물불성 / 無物不成 · 146
무사무려 / 無思無慮 · 112
무소유위 / 無所猷爲 · 200
무위자연 / 無爲自然 · 110
묵색창윤 / 墨色蒼潤 · 86
묵좌징심 / 默坐澄心 · 34
문맹소견 / 蚊蝱宵見 · 428
물각유주 / 物各有主 · 472
물경소사 / 勿輕小事 · 68
미도거진 / 味道居眞 · 532

[ㅂ]

박기후인 / 薄己厚人 · 142
박애정신 / 博愛精神 · 96
박장대소 / 拍掌大笑 · 586
발운심도 / 撥雲尋道 · 558
방욕여성 / 防慾如城 · 528
방원관엄 / 方圓寬嚴 · 88
백화제방 / 百花齊放 · 48
부관참시 / 剖棺斬屍 · 440
부귀강락 / 富貴康樂 · 412
부귀부운 / 富貴浮雲 · 330

부승치구 / 負乘致寇 · 334
부식강상 / 扶植綱常 · 566
부운조로 / 浮雲朝露 · 184
부탕도화 / 赴湯蹈火 · 148
부화뇌동 / 附和雷同 · 580
불가역상 / 不可逆相 · 342
불가허구 / 不可虛拘 · 388
불괴어천 / 不愧於天 · 366
불괴옥루 / 不愧屋漏 · 564
불무구전 / 不務求全 · 520
불파불립 / 不破不立 · 70
불피탕화 / 不避湯火 · 426
비조시석 / 非朝是夕 · 294

[ㅅ]

四面楚歌 / 사면초가 · 510
四無量心 / 사무량심 · 450
邪不犯正 / 사불범정 · 180
士有爭友 / 사유쟁우 · 166
山情無限 / 산정무한 · 116
尙德尊信 / 상덕존신 · 504
霜林雪岫 / 상림설수 · 594

상침월적 / 霜砧月笛 · 118
생의흥륭 / 生意興隆 · 78
서산낙일 / 西山落日 · 604
선기원포 / 先期遠布 · 432
성근상락 / 誠勤常樂 · 102
성정정일 / 性靜情逸 · 32
소극침주 / 小隙沈舟 · 176
송림유거 / 松林留居 · 62
송백유경 / 松柏幽境 · 58
송액영복 / 送厄迎福 · 560
송운천성 / 松韻泉聲 · 60
수도부선 / 水到浮船 · 236
수여태산 / 壽如泰山 · 456
순국선열 / 殉國先烈 · 320
숭조상문 / 崇祖尙門 · 406
습유보궐 / 拾遺補闕 · 470
식송망정 / 植松望亭 · 372
신청흥매 / 神淸興邁 · 282
실가지락 / 室家之樂 · 408
심동신피 / 心動神疲 · 394
심수쌍창 / 心手雙暢 · 84
심재좌망 / 心齋坐忘 · 16
심중은후 / 深中隱厚 · 346

심체영연 / 心體瑩然 · 284
심허의정 / 心虛意淨 · 252

[ㅇ]

아비규환 / 阿鼻叫喚 · 578
아인심치 / 雅人深致 · 414
안거위사 / 安居危思 · 100
애이불교 / 愛而不教 · 144
약마복중 / 弱馬卜重 · 494
양덕원해 / 養德遠害 · 278
양인지건 / 揚人之愆 · 232
양지여춘 / 養之如春 · 212
억하심정 / 抑何心情 · 336
언무수문 / 偃武修文 · 344
여리박빙 / 如履薄氷 · 172
연비어약 / 鳶飛魚躍 · 244
연지삽말 / 軟地插抹 · 332
연화재수 / 蓮花在水 · 262
열반적정 / 涅槃寂靜 · 540
염불위괴 / 恬不爲愧 · 582
영과후진 / 盈科後進 · 194
오매불망 / 寤寐不忘 · 514

옥설개화 / 玉雪開花 · 596
요차불피 / 樂此不疲 · 416
욕교반졸 / 欲巧反拙 · 168
욕불가종 / 欲不可從 · 382
우기청호 / 雨奇晴好 · 44
우후지실 / 雨後地實 · 190
운고기정 / 雲高氣靜 · 590
운권청천 / 雲捲晴天 · 562
운산유흥 / 雲山遺興 · 56
월만즉휴 / 月滿則虧 · 42
위정청명 / 爲政淸明 · 36
유리표박 / 流離漂泊 · 438
유민가외 / 唯民可畏 · 92
유불여무 / 有不如無 · 554
유소불위 / 有所不爲 · 376
유여부진 / 有餘不盡 · 258
유익무해 / 有益無害 · 474
육참골단 / 肉斬骨斷 · 222
은의광시 / 恩義廣施 · 348
의기소침 / 意氣銷沈 · 516
이민위천 / 以民爲天 · 312
이중해심 / 利重害深 · 338
인묵수렴 / 忍默收斂 · 418

인천동도 / 人天同道 · 444
일거월저 / 日居月諸 · 600
일모도원 / 日暮途遠 · 270
일취월장 / 日就月將 · 80

[ㅈ]

자구다복 / 自求多福 · 362
자력갱생 / 自力更生 · 224
자만난도 / 滋蔓難圖 · 568
자성본불 / 自性本佛 · 350
자승자강 / 自勝者強 · 76
자애지정 / 慈愛之情 · 446
자호전승 / 自護戰勝 · 316
작사도방 / 作舍道傍 · 108
작사모시 / 作事謀始 · 326
장공편운 / 長空片雲 · 264
적구지병 / 適口之餠 · 430
적덕연조 / 積德延祚 · 14
절발역주 / 截髮易酒 · 308
정좌식심 / 靜坐息心 · 452
조변석개 / 朝變夕改 · 216
조월경운 / 釣月耕雲 · 240

주궁휼빈 / 賙窮恤貧 · 160
주유천하 / 周遊天下 · 530
주작부언 / 做作浮言 · 174
주화입마 / 走火入魔 · 424
죽백경심 / 竹柏勁心 · 128
중구삭금 / 衆口鑠金 · 170
증타불고 / 甑墮不顧 · 384
진개혈로 / 進開血路 · 220
진덕수도 / 進德修道 · 26
진선폐사 / 陳善閉邪 · 152

[ㅊ]

창조경제 / 創造經濟 · 208
창황망조 / 蒼黃罔措 · 492
처명우난 / 處名尤難 · 40
천고기청 / 天高氣淸 · 114
천기누설 / 天機漏洩 · 290
천덕사은 / 天德師恩 · 358
천사만고 / 千思萬考 · 104
천성난개 / 天性難改 · 352
천신만고 / 千辛萬苦 · 138
천지강재 / 天之降才 · 402

천진무구 / 天眞無垢 · 64
천화지덕 / 天和地德 · 20
청담낙심 / 淸談樂心 · 302
초근목피 / 草根木皮 · 570
총명예지 / 聰明叡智 · 254
추원보본 / 追遠報本 · 156
추파조란 / 推波助瀾 · 550
춘와추선 / 春蛙秋蟬 · 54
춘화용천 / 春華涌泉 · 46
취재법외 / 趣在法外 · 250
취필유덕 / 就必有德 · 422
치심상존 / 穉心尙存 · 354
치이란이 / 治已亂易 · 458
침과대적 / 枕戈待敵 · 182
침서고와 / 枕書高臥 · 246

[ㅌ]

탄부문덕 / 誕敷文德 · 162
탄핵소추 / 彈劾訴追 · 442
탈범인성 / 脫凡人聖 · 22

[ㅍ]

파란만장 / 波瀾萬丈 · 150
평단지기 / 平旦之氣 · 606
폐목강심 / 閉目降心 · 196
폐추자진 / 敝帚自珍 · 274
풍진세상 / 風塵世上 · 120

[ㅎ]

함구납오 / 含垢納汚 · 392
항적필사 / 抗敵必死 · 318
해현경장 / 解弦更張 · 204
행동거지 / 行動擧止 · 228
행불유경 / 行不由徑 · 526
행언희학 / 行言戲謔 · 214
향학지성 / 向學之誠 · 74
혁고정신 / 革故鼎新 · 72
호구지책 / 糊口之策 · 572
호국영령 / 護國英靈 · 322
호유기미 / 狐濡其尾 · 218
호천망극 / 昊天罔極 · 542
혹세무민 / 惑世誣民 · 310

혼연화기 / 渾然和氣 · 280
화불재양 / 華不再揚 · 188
화이불류 / 和而不流 · 522
화풍감우 / 和風甘雨 · 296
화향조어 / 花香鳥語 · 52
확호불발 / 確乎不拔 · 544
환원탕사 / 還源蕩邪 · 324
활연관통 / 豁然貫通 · 555
회과자책 / 悔過自責 · 548
회재불우 / 懷才不遇 · 436
회천재조 / 回天再造 · 186
후생가외 / 後生可畏 · 226
혼천동지 / 掀天動地 · 124
흘가휴의 / 迄可休矣 · 518
희호세계 / 熙皥世界 · 556

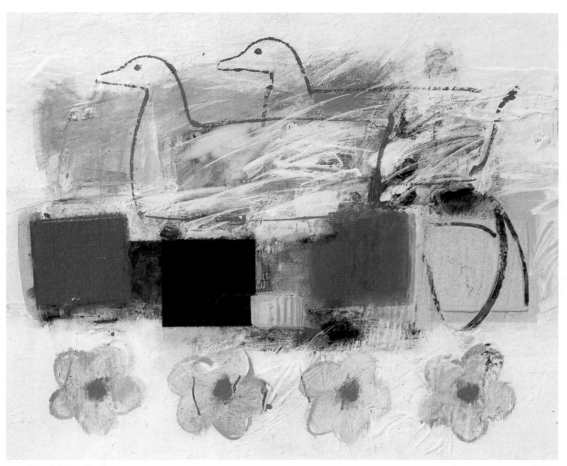

Acrylic　72.5×60.5cm

Wedding

# 심 현 삼 (沈 鉉 三)

| | |
|---|---|
| 雅號 | 小石　한돌 |
| 堂號 | 洛山齊　三研堂　東寒閣　泰岐山人　華竹人竟 |
| 書法 | 劍如 柳熙綱 先生 師事 |
| | 如初 金膺顯 先生 師事 |

1963　서울大學校 美術大學 繪畵科 卒業

1973　Brooklyn Museum of Art (New York) 修學
　　　Max-Beckmann Scholarship

1987　Pratt 美術大學 (New York) 交換敎授

　　　大韓民國 書藝大展 審査委員 歷任
　　　大韓民國 書藝大展 運營委員 歷任
　　　大韓民國 美術大展 (西洋畵) 審査委員 歷任

　　　서울市立 歷史博物館 遺物 鑑定委員 歷任
　　　國立現代美術館 招待作家

　　　同德女子大學校 博物館 館長
　　　同德女子大學校 藝術大學 敎授 (停年退任)

| | |
|---|---|
| 住所 | 137-060 |
| | 서울特別市 瑞草區 方背洞 三湖 Apt. 11-1103 (방배로45길 27) |
| 山家 | 225-812 |
| | 江原道 橫城郡 隅川面 上大里 54.(대미원로 380) |
| 電話 | 02-594-3254 / Mobile 010-8473-3254 |

# 四字成語 300選

2018년  8월 5일  초판 발행

저  자 | 심 현 삼
발행처 | (주)도서출판 서예문인화
　　　　등록번호 제300-2001-138
주소 | 서울시 종로구 내자동 167-2
전화 | 02-732-7091~3 (도서 주문처)
　　　　02-738-9880 (본사)
FAX | 02-725-5153
homepage | www.makebook.net

ISBN  978-89-8145-987-1

값  50,000원